大展好書　好書大展
品嘗好書　冠群可期

大展好書　好書大展

品嘗好書　冠群可期

象棋輕鬆學
2

象棋中局薈萃

言穆中　著

品冠文化出版社

「煙雨湖山六朝夢，英雄兒女一枰棋。」1979 年 4 月
在蘇州舉行第四屆全運會棋類預賽，象棋 27 支參賽隊被分
爲 4 個小組，各組(經單循環後)前兩名可在下半年進京決
賽。我打江蘇隊第三臺（一、二、四臺爲戴榮光、李國勛、
徐俊），前五盤四勝一和，但最後一盤頁於傅光明，結果該
小組河北、北京出線，江蘇被淘汰，由於在家門口輸棋，心
裡格外難受。

也許有這個原因，經過了又一年的苦練，1980 年度比
賽我打得較順，4 月福州全國個人賽預賽暨團體賽，各隊指
定 3 名棋手爲團體賽成員，以個人賽的小組名次計算團體總
分（小組頭名 25 分、第二名 24 分，餘者類推）。我分在第
二小組，「組內有蔡福如、柳大華、錢洪發、臧如意、趙慶
閣、徐天利、言穆江、于紅木等，實力相差不遠。」(《羊
城晚報》語）激戰結果，我以六勝四和一頁僥倖獲第一，爲
江蘇隊團體獲第四名立功，自己也取得甲組棋手資格。

8 月四川樂山全國聯賽，「打得三起三落，雖敗給胡
（榮華）楊（官璘），卻勝了柳（大華）徐（天利），大出
人們所料。」（《北方棋藝》語）結果我獲得第六名。
1982 年國家體委評定首批象棋特級大師、大師名單時，我
恰巧符合入選條件（須「文革」前的兩次前六名或「文革」
後的一次前六名）。

1995 年夏江蘇棋院落成，我的崗位轉到院辦公室。離開摸爬滾打二十多年的專業隊，一眨眼六載多，對象棋的熱情倒未變，不過既然已經「跳出三界外」，對棋壇之龍爭虎鬥就只是作壁上觀了。

「花開花落，花落花開。少年子弟江湖老，紅顏少女的鬢邊終於也見到了白髮。」（《倚天屠龍記》）1999 年夏，國家體育總局在上海舉行全國象棋國家級裁判員培訓考試，赴考前一個月我就開始研究《規則》，據說考試成績還不錯。2001 年春，樂山全國團體賽我擔任裁判工作時，蜀蓉棋藝出版社宴客，程明松社長誇我是「棋手、教練、筆桿子、裁判四項全能。」我說，程社長過獎了，不過不管是打哪份「工」，勤奮勁頭自問還是有的。

離開了枰場，棋藝自會有所生疏，由於好友徐哲雄、林益世（臺北）、林博修（加拿大）、阮明昭（基隆）等一再熱情的鼓勵，再加上上海《象棋天地》叢刊編輯楊柏偉的「緊、逼、圍」（申花隊徐根寶的法寶是「搶、逼、圍」）這「無形劍」之壓力，筆者雖感力不從心，仍鼓足勇氣竭微薄之力，總算完成了這部書稿。

本書搜集了棋賽中出現精彩場面的百餘則攻殺戰例，綜合個人見解感受進行述評，希望讀者閱後對開拓思路啓迪線索有一點幫助，並會對閱讀象棋書籍（一般說來有點枯燥）之興趣有所增進。

言穆江
於南京

目　錄

第 1 局

中屏兌內牛頭滾

「整軍隊，排雁行，運帷幄，算周詳，一霎時便見楚弱秦強。九宮謀士侍左右，五營貔貅戍邊荒。嘆英雄，勒勛立業類枰場。」（《梅花譜》詞）

中炮過河俥對屏風傌半炮兌車（華南一帶簡稱為「中屏兌」），紅方有跳邊傌、七傌盤河、五九炮、中兵七炮、急衝中兵等等攻法。內中炮方急衝中兵這一路棋（江浙一帶俗稱「牛頭滾」，臺港則稱「急中兵」）——紅棋左翼暫時按兵不動，以急進中兵疾出右傌配合過河俥來進攻黑陣，常常會演成雙方劍拔弩張、激烈對攻之緊張局面。其布局著法為：

1. 炮二平五　馬8進7
2. 傌二進三　馬2進3
3. 俥一平二　車9平8
4. 兵七進一　卒7進1
5. 俥二進六　包8平9
6. 俥二平三　包9退1
7. 兵五進一　士4進5
8. 兵五進一　包9平7
9. 俥三平四　卒7進1

（圖）

黑如改走卒5進1，紅傌三

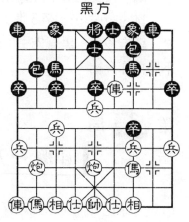

黑方

紅方

象棋中局薈萃

11

進五，紅棋容易擴大先手。故棄 7 卒，以圖謀打通兵線及用左包「遙控」紅右翼底相。

 10. 傌三進五 卒 7 進 1 11. 傌五進六 車 8 進 8！

棄馬爭先之著。另若逃馬走馬 3 退 4，紅兵五進一！馬 7 進 8（如走車 8 進 4？傌六退四，車 8 平 7，傌八進七，卒 7 平 6，俥九進一！紅優，1974 年全國賽言穆江先勝郭長順），俥四退四！包 7 進 8，仕四進五，馬 8 進 9，俥四平二！紅優。

 12. 傌八進七 …………

如走傌六進七吃馬，黑卒 7 平 6 捉相，炮五進四，象 3 進 5，相七進五，馬 7 進 5，傌七退五，車 8 平 2，紅無趣。

 12. ………… 象 3 進 5 13. 傌六進七 車 1 平 3

 14. 前馬退五 …………

如走前傌進五!? 士 6 進 5，兵五進一，馬 7 進 5！俥四平五，包 7 進 8，仕四進五，車 3 平 4，黑棄子得勢，1983 年全國個人賽趙國榮先負柳大華。

 14. ………… 卒 3 進 1

 紅方多子、黑有先手，雙方各有千秋，進入複雜中局，下局再作介紹。

第 ② 局

目凝一局其思周

 「求己弊而不求人之弊者，益。攻其敵而不知敵之攻己者，損。目凝一局者，其思周。心役他事者，其慮散。行遠

而正者，吉。機淺而詐者，凶。
能畏敵者，強。謂人莫己若者，
亡。」（宋・張靖《棋經》）

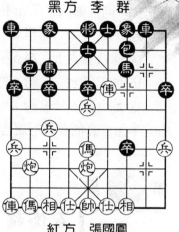

黑方　李　群

紅方　張國鳳

　　附圖局面是 2000 年 3 月在
蘇州舉行的「太湖之星杯」江蘇
省棋王賽上張國鳳執紅棋與李群
弈成，現在輪到紅方走子：

　　1.傌五進六　車 8 進 8
　　2.傌八進七　象 3 進 5
　　3.傌六進七　車 1 平 3
　　4.前傌退五　車 3 平 4

黑棋現在不走衝 3 卒通右車路，而走平肋車，這也是該
路「牛頭滾」裡的重要變例。

　　5.仕四進五　包 2 進 4!?

伸包擬左移攻殺。另外還可以考慮走車 8 進 1，紅方若
炮八平九，則馬 7 進 8，俥四平三，馬 8 進 6，俥三進二，
車 8 平 7，仕五退四，車 4 進 8，黑棋棄掉兩子，前方雙車
馬卒亦頗具威脅。

　　6.炮八平九　包 2 平 9　　7.炮五平一　車 4 進 6

如走馬 7 進 5，紅可俥四平三。

　　8.相七進五　…………

鞏固好陣地薄弱之處，紅棋即握有多子之利。

　　8.…………　卒 7 進 1　　9.俥九平八　馬 7 進 8
　10.俥四進二　馬 8 進 7　　11.炮一退二！卒 7 進 1
　12.兵五平六！…………

「女中王嘉良」（蘇州棋友戲贊語）開始發威。黑若用

車吃兵，則紅俥四平三先手吃子。

12. …………　　卒 7 平 6　　13. 俥八進九　　士 5 退 4

14. 俥八平六！　將 5 平 4　　15. 俥四進一　　將 4 進 1

16. 傌五進七　　將 4 進 1　　17. 俥四平六　　包 7 平 4

18. 炮九平八（紅勝）

牛頭滾真的有這麼厲害嗎？請看下局。

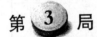

第 3 局

石橋櫝自凌丹虹

「仙界一日內，人間千歲窮，雙棋未偏局，萬物皆為空。樵客返歸路，斧柯爛從風，唯餘石橋在，猶自凌丹虹。」（唐‧孟郊）

附圖局面是張國鳳執紅棋與徐健秒在 2000 年 3 月蘇州舉行的江蘇省棋王賽上由「中屏兌內牛頭滾」演進弈成，現在輪到紅方走子：

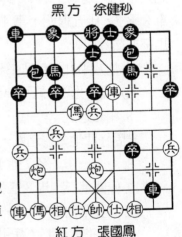

黑方　徐健秒

紅方　張國鳳

1. 傌八進七　象 3 進 5

2. 傌六進七　車 1 平 3

3. 前傌退五　卒 3 進 1

4. 傌七退五　卒 3 進 1

5. 炮八平六　馬 7 進 8

逼紅右俥定位。如改走包 2 退 1，俥九平八，馬 7 進 8，俥四退一，另有不同變化。

6. 俥四平三 …………

不能走俥四退一，因黑有包2進2，紅失先。

6. ………… 包7平6?!

平包自塞象眼，其構思奇特，這是一步試驗性的走法。一般會考慮走包2退1。

7. 兵五平六!? 車8平6! 　　 8. 後傌進七 包6進1

9. 仕六進五 卒3進1 　 10. 炮六退一 車6退2

11. 傌五退三 車6平4 　 12. 俥九平八 包6平7!

13. 炮六平七 馬8退9! 　 14. 俥三平六 車3平4

15. 俥八進六 卒3進1

黑棋雙卒得力，已握主動。現在另如改走前車退2亦佳。

16. 炮七平八 包2平3 　 17. 相三進一 前車平5!

18. 俥六進三 將5平4 　 19. 傌三進五 包3進7

20. 俥八進三 象5退3 　 21. 炮八平六 包7平4

22. 兵六平七 卒3平4 　 23. 炮六平七 車5退3

紅失子失勢，放棄續弈。

第 ④ 局

驅兵走馬躍河頭

「十萬擁貔貅，棋國春秋。弈林一報震神州。幾許爭雄新舊事，盡道風流。

殺氣豈曾收，對局未休。驅兵走馬躍河頭，敢向人前求勝負，妙著車抽。──浪淘沙‧賀《象棋報》創刊」（黃施

民)

圖1局面是趙劍執紅棋與陳新軍在2000年10月鹽城「磊達杯」江蘇象棋精英賽第2輪上弈成,現在輪到紅方走子:

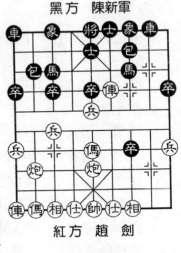

黑方　陳新軍

紅方　趙　劍

(圖1)

　　1.傌五進六　　車8進8
　　2.傌八進七　　象3進5
　　3.傌六進七　　車1平3

　　近期比賽局例中,多見黑方這一步是走出右車捉傌,我猜測可能原因有二:一、尋求新的複雜變化,與紅方對搶先手;二、別人都是這樣下,我也這樣下吧,所謂「趕潮流」,不落伍!

　　其實,此刻黑棋用老著法走馬7進8疾奔紅陣去殲滅紅左傌之計劃,似乎並未遭到否定。不過,雙方應對恰當,容易成為一盤和局。

　　4.前傌退五　　車3平4

　　黑方蓄意使右車盡快投入前線之攻防,與另一種著法卒3進1相較,各具特點,惟均存研究意義。

　　5.仕四進五(圖2)　　車4進6

　　紅方補仕,是防備黑棋左馬躍動時帶響照將。另若改走炮八平九擬亮左傌,則黑馬7進8,傌四平三,馬8進6,傌三進二(如走傌三退三吃卒,黑有包7進8硬打相,紅棋吃虧),馬6進4,仕四進五,馬4進3,帥五平四,馬3進1,傌三退五,包2進6,紅方受攻。

黑方除了肋車進占兵線，另有車 8 進 1 的選擇，待後面再談。

6. 炮八平九　卒 7 平 6

瞄準紅方三路線的弱點展開攻擊。同樣要攻紅右翼之毛病，似亦可考慮改走馬 7 進 5，紅若俥九平八，則黑包 2 進 4，兵五進一（或炮五進四，雙方對攻亦複雜），包 7 進 8，兵五進一，象 7 進 5，俥四平七，將 5 平 4，俥七平八，包 2 平 3，擋住紅方「三板斧」，黑左翼車包卒亦將有凌厲攻勢啟動。

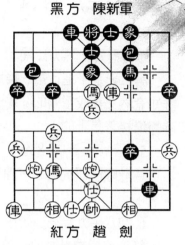

黑方　陳新軍

紅方　趙　劍

（圖 2）

7. 俥九平八　包 2 進 4　　8. 炮五平三　馬 7 進 5

9. 相七進五　卒 6 進 1

黑棋這一步棄卒教人有點看不懂！似應改走馬 5 退 3，紅俥四進二，包 7 平 8，馬七進八，紅方主動。

10. 俥四退四　包 2 平 9　　11. 兵五進一　包 9 進 3

12. 仕五退四　包 7 進 3　　13. 俥四進三　包 7 進 5

14. 相五退三　車 8 進 1　　15. 兵五進一　車 8 平 7

另如改走包 9 平 7，紅仕四進五，黑棋亦缺乏侵擾手段。

16. 俥八進九　車 4 退 6

如改走士 5 退 4，紅炮三平五，士 6 進 5，兵五進一，將 5 進 1，馬七進五，連照殺棋，紅勝。

17. 兵五進一　士 6 進 5　　18. 炮三平五　象 7 進 5

19.俥八平六　將5平4　　20.俥四平六　將4平5

21.俥六平二

眾寡懸殊，黑方認輸。

第二天上午進行第3輪比賽，趙劍執紅棋遇上陸崢嶸，誰知竟然又弈成雷同的「牛頭滾」布局。在附圖2局面下，陸崢嶸接著是走的：

5.…………　車8進1

估計陸已研究過趙、陳日前之役，故此刻走出新變化，正著。

6.炮八平九　…………

紅方欲繼續貫徹前一局平邊炮亮出左俥之初衷，似存疑問。也許應改走俥九進一，以後變化複雜。

6.…………　馬7進8　　7.俥四平三　馬8進6

8.俥三進二　車8平7　　9.仕五退四　包2退1

黑方如果直接走車4進8，亦頗為凶悍。但黑這一步先退包逐俥有其狡猾之處──紅方右俥如果接走：一、俥三退四，黑馬6進4，俥九進一，馬4進6，俥九平四，馬6退7抽俥，紅自然不願意；二、俥三退一，黑車4進8，以下黑方有馬6進4、馬6進7等進攻手法，紅方有「雙俥絕食」之感，較難防範。

10.傌五進七　…………

紅方苦思之下，捨俥而進傌咬車，亦甚頑強。可以考慮改走俥三退三「履險實安」嗎？黑接著馬6進4（如改走象5進7，紅可兵五平四！），俥九進一，象5進7，傌五退三，紅方未嘗吃虧。

10.…………　　車4進8　　11.俥九平八　馬6進8

顯然不可走包2平7，由於紅方兵五平六有絕殺。

12. 炮五平二　包2平7　　13. 後馬進五

雖然黑方局勢見好，惟紅陣一時也未見潰敗；此刻紅方提和，黑方同意，於是雙方握手（按《象棋競賽規則》有明示，「一方提議作和，另一方表示同意，為和棋」）。

第 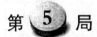 局

滿目山川似勢棋

「滿目山川似勢棋，況當秋雁正斜飛。金門若召羊玄保，賭取江東太守歸。」（唐・陸龜蒙）

圖1局面是宗永生執紅棋與于幼華在2000年11月第3屆「廣洋杯」象棋大棋聖戰上弈成，現在輪到紅方走子：

1. 傌五進六　車8進8

2. 傌八進七　馬7進8

3. 俥四平三　馬8進6!?

黑方在中路還沒有完全鞏固的情況下（中象未飛起），就立刻縱馬渡河去實施「奪俥」計劃，一般傾向於結果紅棋會占上風。但這一路棋內中變化也不少，看官須引起注意。

4. 俥三進二　…………

紅放棄左俥而吃黑包，勢在必然。不能走俥三退三，由於黑

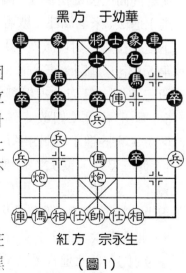

黑方　于幼華

紅方　宗永生

（圖1）

包 7 進 8！只有俥三退三，黑馬 6 進 4，仕四進五，馬 4 進 3，紅左俥仍要丟失。

 4.………… 馬 6 進 4

 5. 仕四進五 馬 4 進 3

 6. 帥五平四 前馬進 1

 7. 俥六進七（圖 2）卒 5 進 1

黑方　朱劍秋

紅方　徐和良

（圖 2）

「滿目山川似勢棋」，當對局記錄看到這裡時，筆者不禁憶起塵封之往事——1974 年春筆者到南京參加省集訓隊訓練，期間與上海朱老（劍秋）繼續鴻雁往來請教棋藝；當問到這一路棋時，朱老曾將他 1973 年冬在滬與徐和良的交流對局簡注後寄我參考。圖 2 局面下，朱劍秋執黑棋接著走馬 1 退 2（朱老簡注：敗著。這一步棋應改走車 8 退 3，以下變化複雜，對攻激烈！），徐和良前俥進五！以下黑包 2 平 5，炮五進四，車 8 退 5，俥五進七？（朱老注：應改走俥三平四，紅方大占優勢）將 5 平 4，前俥退八，車 8 平 6，兵五平四（如改走帥四平五，黑包 5 進 2，紅陣潰敗），車 6 進 1，帥四平五，包 5 退 1，俥三退五，車 1 進 1，俥三平六，包 5 平 4，俥六平八，車 1 平 2，俥八退一，包 4 平 5，俥八進一，車 6 平 4，炮五退四，車 4 退 2，俥八退九，車 2 進 5，俥九退八，車 4 平 7，相三進一，車 7 進 5，俥八進六，車 7 平 9，帥五平四，車 9 進 2，帥四進一，車 9 退 3，俥七進八，包 5 進 4，俥八進七，包 5 平 3，炮五

平六，將4平5，傌七退五，包3進3，仕五進四，士6進5，炮六平五，車9進2，帥四退一，車9進1，帥四進一，車9平4，傌六進七，將5平6，炮五進六，車4退1，帥四退一，車4退1，相七進五，包3平5，炮五平二，包5退4，炮二進一，象7進9，傌七退五，車4平5，傌五退三，象9進7，黑方勝定，餘著從略。

8. 傌三平四 …………

紅方平傌叫殺，大概是以為黑棋定會接著走象3進5，則可後傌進五，車8退4，傌五進六，紅方攻勢猛烈。但紅方卻漏算了黑棄7卒這一步棋。

可能改走前傌進五搏士較為凶悍，黑方大致有兩種應法：一、象7進5，紅傌五退七，馬1退2，後傌進五！（比炮五平八厲害）馬2退4，傌三平六，象3進1，傌六退五，紅方大有攻勢；二、象3進5，紅傌五進三！車8退8，傌七進八！（1977年冬在南京市體育館，宋樹明執紅棋對錢洪發時是走傌三退三!?以下黑馬1退2，傌三平五，車8平7，傌五進二，將5平4，傌五平六，將4平5，傌六平八，卒7平6！傌八退五，車7進9，帥四進一，車1平4，傌八進一，車4進7！黑右車直探虎口捉傌，巧在紅方不能吃，真是妙不可言！傌八平五，將5平4，傌五平四，車4平3，黑棋多子勝定），馬1退2，傌八進七，紅方構成殺勢了。

8. ………… 卒7平6！ 9. 後傌進五！ 車8退4！

紅從中路強硬跳傌仍有一定凶勁，黑棋只得回車護中卒，如改走卒6平5吃傌，則紅炮五進三，士5進4，傌四進一，將5進1，傌四退一，將5退1，傌四退二先手叫

殺，紅方勝勢。

10. 炮八進三！ 卒 5 進 1　　11. 兵七進一！ 車 8 進 1！

紅棋由於肋俥和左傌配合著雙炮，攻勢頗大，以上幾步連發狠手；黑方如果不躲車，改走車 8 平 3 吃兵，則紅俥四退五，黑象 3 進 5，炮五進二，車 3 平 5，傌五進七！車 5 進 1，後傌進六，下有俥四進六以後再傌六進四殺棋，或者傌六進七臥槽，紅方勝勢。

12. 傌五進七　卒 3 進 1

13. 後傌進五（圖3）卒 6 平 5

黑方誤以為平卒可以阻遏紅中炮的凶焰，結果卻是嚴重的失誤。在圖 3 局勢下，黑方可以改走車 8 退 3，紅方如俥四退五，車 8 平 3，傌五進六，將 5 平 4，炮五平六，卒 5 平 4，傌六退四，士 5 進 4，炮八進一，包 2 退 1（如改走車 1 進 1，紅炮八平六，將 4 平 5，俥四平五！象 3 進 5，後炮平五，黑棋不好），傌四進六，車 3 平 4，炮六進五，車 1 進 2，黑方尚可一戰。

14. 炮八退一！ …………

巧打黑方死車，由此奠定勝局。黑方若逃車走車 8 進 1，則紅炮五進二，車 8 平 6，俥四退五，卒 5 平 6，傌五進四！士 5 進 6，炮八進二，絕殺紅勝。

14. …………	前卒進 1	15. 炮八平二	包 2 退 1
16. 俥四退二	車 1 進 2	17. 俥四平七	車 1 平 2
18. 傌五退三	後卒平 6	19. 炮二平四	車 2 進 3
20. 俥七平四	卒 5 進 1		

聊盡人事而已。

| 21. 仕六進五 | 馬 1 退 2 | 22. 傌七退九 | 車 2 平 3 |

如改走車 2 退 3，紅傌九進八，車 2 退 1，炮四平五，士 5 進 6，傌三進五，黑方亦無法再弈。

23. 傌九進八　馬 2 退 4　　24. 傌三進二（紅勝）

第 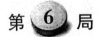 局

因敗而思其勢進

「人生而靜，其情難見。感物而動，然後可辨。推之於棋，勝敗可得而先驗。持重而廉者，多得。輕易而貪者，多喪。不爭而自保者，多勝。務殺而不顧者，多敗。因敗而思者，其勢進。戰勝而驕者，其勢退。」（宋·張靖《棋經》）

附圖局面是張國鳳執紅棋與童本平在 2001 年 2 月第 10屆「金箔杯」江蘇象棋精英賽上弈成，現在輪到紅方走子：

1. 傌六進七　車 1 平 3
2. 前傌退五　卒 3 進 1
3. 傌七退五　…………

退窩心傌是近年全國比賽中出現的新變著。以往有仕四進五的走法，黑則車 8 進 1，俥九進一，卒 3 進 1，俥九平六，馬 7進 8，俥四平三，馬 8 退 9，俥三退三，包 7 進 8，黑勢不弱。

3. …………　卒 3 進 1
4. 炮八平六　馬 7 進 8

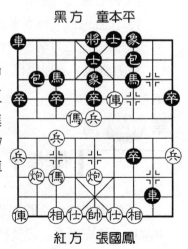

黑方　童本平

紅方　張國鳳

23

5. 俥四平三　包2退1　　6. 兵五平六　車8平6

7. 俥九平八　卒3進1！

不讓紅入宮傌出來，緊湊之著。若誤走車3進3，紅後傌進七！馬8退6（無奈。如走卒3進1，俥三進二！包2平7，傌五進七，紅勝），兵六進一！馬6進5，炮五進一，車3退3，炮六平五，紅優。

8. 傌五退七　…………

稍急。改走炮六退一較多變化。

8. …………　馬8退6

倒馬防守同時伺機進攻（有馬6進5、包7平6等），守得很韌。

　9. 炮六退一　車6退3！　　10. 俥八進六　馬6進5

11. 炮五進一　卒7平6！　　12. 炮六進三　卒6平5！

大膽吃炮、棄車甚妙。紅若炮六平四，則黑卒5進1成妙殺。

13. 傌五進三　卒5進1！　　14. 仕四進五　馬5進4

15. 仕五進六　車6平4　　16. 傌七進六　包2平4

17. 俥三進二　卒5平6

紅方認輸。本局黑棋「防守反擊」，弈來飄逸。

第 **7** 局

橘梅爭秀盡將才

「鐵鳥凌空，金鵬展翅[1]，共赴擂臺。看地北天南，飛車躍馬；橘梅爭秀，盡屬將才。濯足香江，炎州問鼎，喜見

棋壇盛會開。秋光好，好控弦逐鹿，劍倚天裁。

酒酣戰鼓如雷，看互顯神通競折梅。溯源流千載[2]，而今猶盛；黃周已矣[3]，繼往開來。棋藝友誼，豐收雙獲，十日鏖兵亦快哉！杯酒祝，祝謝潮身手，風定帆回。——沁園春·送香港棋隊赴古晉參加第七屆亞洲象棋賽。仿稼軒體。梁羽生」（[1] 古代棋譜中有《金鵬十八變》局法。[2] 真正的象棋始見於唐代宰相牛僧孺（公元 780—848）的《玄怪錄》。此說引自簡俊清《象棋的起源與演變》一文。[3] 黃松軒與周德裕為近代象棋名手）。

圖 1 局面是胡榮華執紅棋與趙國榮在 2001 年 2 月中央電視臺「翔龍杯」快棋賽上弈成，現在輪到紅方走子：

1. 傌八進七　象 3 進 5　　2. 傌六進七　車 1 平 3

3. 前傌退五　馬 7 進 8

黑棋不走近期較風行的卒 3 進 1 或者車 3 平 4，卻選用了十餘年前應用較多的老應法，也許是由於第 1 局趙已取勝，這第 2 局只要謀和即可出線（淘汰制），故未選用時髦卻繁複多變的棄 3 卒或者平肋車。

4. 俥四平三　馬 8 進 6

5. 俥三進二　馬 6 進 4

6. 仕四進五　馬 4 進 3

7. 帥五平四　馬 3 進 1

8. 俥三退五　車 8 退 3

黑方　趙國榮

紅方　胡榮華

（圖 1）

正著。另若改走車 8 退 4，則紅方炮八退二！（如走炮八進三，車 8 平 5，傌五退七，車 5 進 3，然後卒 3 進 1，雖然打到黑死車，但紅方並無便宜）車 8 平 5，傌七進五（或者傌三平八亦佳），包 2 進 4，後傌進三，紅方占優。

9.兵五平六　馬 1 退 2　　10.炮五平八　…………

黑馬吃炮以後，紅方面臨著直接打傌或者平傌捉雙兩種選擇，20 世紀 80 年代間筆者在訓練中與隊友曾有過一點研究，以下試「放映」稍顯陳舊之鏡頭供看官參考。

紅方另若改走傌三平八，則黑方大致有兩種著法：一、馬 2 進 1，紅傌八進四，馬 1 退 3，炮五進一（如繼續對搏，則改走炮五平六，以後變化複雜，雙方互存顧忌），車 8 進 4，傌五退六，車 8 平 7，帥四進一，車 7 退 1，帥四退一，車 3 平 4，兵七進一，車 7 退 3，帥四進一，車 7 平 6，仕五進四，卒 3 進 1，兵六平七，車 6 平 4（一車換雙，是伸出橄欖枝的求和信號。如果想糾纏下去，可以改走馬 3 進 5，紅炮五退二，馬 5 退 7，傌八退四，車 6 平 7，相七進五，車 7 退 1，兵七進一，馬 7 退 9，炮五平六，車 4 平 3，帥四退一，馬 9 退 7，雙方各有千秋），傌七進六，車 4 進 5，和局，1986 年 2 月徐天紅執紅棋對林宏敏；二、包 2 平 1，紅炮五平八（如走傌八退一去傌，黑車 8 平 5，紅過河兵要丟，因黑方有用一車換雙傌的手段），車 8 平 5，傌八平五（另如改走：1. 傌五退六，包 1 平 4；2. 兵六進一，車 3 平 4，黑棋均足可對抗），車 5 進 1，傌七進五，車 3 平 2，炮八平一，車 2 進 6，後傌進三，車 2 平 4！（過門清晰）兵六平五，包 1 進 4，炮一進四，車 4 平 7，相三進五，包 1 平 6，傌三進一，包 6 平 5，傌五進七，車 7 退 2，

俥一退三，包5平6，俥三退二，車7平5，俥二進四，車5平6，和局，1987年六運會團體預賽言穆江執紅棋對李軍。

10.………… 車8平3

有疑問的一步棋！估計是快棋賽用時較緊張之故。應改走車8平5捉馬以觀察紅方動靜，紅如接著俥三平五，車5進1，俥七進五，包2平1，雙方各有千秋。

11. 俥七進六 後車平4

紅方若改走俥五退六關黑車，黑有包2平3，下一步前車進1，紅無益處。黑目前另如改走前車進4吃相，則紅炮八平五！包2平4（改走包2進7，帥四進一，黑無進攻手段），俥三平四，包4進3，俥五退六，將5平4，俥六進四，黑方受攻。

12. 炮八平六！包2平4　　13. 俥三平八！　…………
施展「先棄後取」戰術手段，弈來精彩。

13.………… 包4進3　　14. 相七進五　包4進1
15. 俥八平六　車3平5　　16. 俥五進三　車5平6
17. 帥四平五　卒3進1　　18. 兵六進一　車6退2
19. 俥三退二　車6平8　　20. 俥六進二　車4平2
21. 俥二退四　車2進6　　22. 俥四退六　…………
紅馬似退實進，準備下一步走俥六進五，即增多進攻機會。

22.………… 卒3進1　　23. 俥六進五　車2平1
24. 俥六平八　…………
因黑棋已伏有車1退2逼兌俥，故紅方放棄過河兵尋求變化。

24.………… 車8平4　　25. 俥五退七　車4進4

黑方　趙國榮

紅方　胡榮華

（圖2）

26. 仕五進六　　車1平9
27. 傌七進六　　車9平4
28. 俥八進四　　士5退4
29. 傌六進四　　將5進1
30. 俥八退一　　車4退5
31. 俥八退二　　車4進3
32. 俥八平九　　將5平4
33. 俥九進二　　將4進1
34. 傌四進五（圖2）

…………

　　第26回合黑車殺去邊兵後已大致和棋，不過紅方俥、傌還存在一點進攻手段。在圖2局勢下胡帥下得挺妙──進傌到對方「將位」去照將，以考驗對手的應著。

　　34. …………　士6進5

　　典型的實用殘局弈出來了。黑方應改走士4進5，紅傌五退七，車4平3！傌七退八，車3退1，傌八退七，象5退3（防紅棋傌七進五以後有俥九退二！），可保局勢無虞。

　　35. 俥九退二！　象5退3

　　殘局構成俥傌巧勝單車士象全！黑方另如改走將4退1，紅傌五退三，車4平6，傌三退四，車6退1，俥九平四，士5進4，帥五進一，士4進5，俥四平八，由於黑棋士位欠佳，紅方正好可以巧勝。

　　36. 傌五退三　車4進2　　37. 俥九平七　象3進1

38. 俥七進一　將4退1　39. 傌三退四（紅勝）

第 8 局

紋枰妙演臥龍兵

「劍氣縱橫鐵騎鳴，乾坤百戰紀征程。四王霸業尊金鼎，一代雄風振穗城。弈苑共推司馬筆，紋枰妙演臥龍兵。欣聞梨棗傳新史，國粹宏揚遍海瀛。」（劉夢芙題《廣州棋壇六十年史》第六集出版）

圖1局勢是宗永生執紅棋與王斌在 2001 年 8 月「派威互動電視」超級排位賽預選賽上弈成，現在輪到紅方走子：

1. 傌五進六　象3進5

黑方不走習見的車8進8而改為直接補象棄右馬，圖變之著。

2. 兵七進一 …………

紅方另若改走：一、傌八進七，黑車8進8，異途同歸還原到常見的演變上來；二、傌六進七，黑有馬7進8或者車1平3，局面將另有一番新景象了。

現在紅方不吃馬卻棄七兵，其用意是將來傌六進七殺馬以後，多一路傌七退六的通道——紅方同樣在圖新謀變。

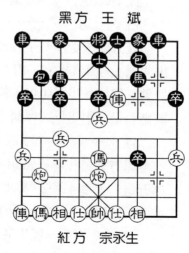

黑方 王斌

紅方 宗永生

（圖1）

2. ·········· 卒7平6

分路選擇上似稍嫌軟弱。改走卒3進1，紅若傌六進七，車8進8，局勢複雜不明。

3. 相三進一 卒6平5

黑方將經過長途跋涉的過河卒送給對方，似嫌可惜。改走卒3進1，紅傌六進七，卒6平5，這樣較多對抗機會。

4. 傌六退五 卒3進1 5. 兵五進一 ··········

紅中兵順利到達預定位置，先手已見擴大。

5. ·········· 車1平4 6. 兵五進一 包2平5

7. 炮五進五 ··········

兌炮以後再架一門中炮牽制黑方中路，必然著法。不宜走傌四進二（假先手），因黑可馬7進5！

7. ·········· 象7進5 8. 炮八平五 車4進6

9. 傌八進七 卒3進1 10. 傌四平七 卒3進1

11. 傌七進一 卒3進1 12. 傌九平八 卒3平4

13. 炮五退一 ··········

紅方如改走傌七平五殺象，則黑卒4平5，傌八進九，車4退6，傌八平六，將5平4，傌五平三，亦屬紅方殘局優勢。但這一步退中炮，暫時不大規模兌換子力，保持中路威懾力量，則更見凶悍緊湊。

13. ·········· 士5退4

黑方很難化解紅當頭炮之攻勢，如改走卒4進1，紅有傌五退六！車4進2，傌七進二，車4退8，傌八進九！馬7進5，炮五進六，紅方速勝。

14. 傌七平五 包7平5（圖2）

15. 傌八進八 ··········

圖 2 局勢下，紅方接走左
俥進對方下二路，著法精警，
至此紅方勝勢已不可動搖。

15.………… 卒 4 平 5

黑方獻卒是死馬當活馬
醫——聊盡人事而已。另若改
走車 8 進 3，紅俥五進三，車
8 平 5，俥三進二！紅勝。

16. 相七進五　車 8 進 3
17. 俥五進三　車 8 平 4
18. 俥八退八　馬 7 進 6
19. 俥五退二　馬 6 進 8
20. 炮五平二　包 5 進 2

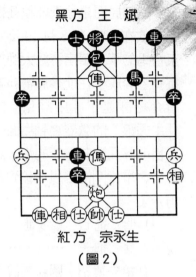

黑方　王　斌

紅方　宗永生

（圖 2）

21. 仕六進五　馬 8 進 9
22. 炮二進一　前車平 7
23. 俥八進七　士 6 進 5
24. 俥八平一　車 4 平 2
25. 俥一進二　士 5 退 6
26. 俥一退三
黑方認輸。

第 9 局

相持方互有殺傷

「車堅馬肥炮衝突，壁擁士象轅列卒。夾河陳兵勢兩
雄，三十二子判吳越。相持方互有殺傷，將帥死亡已倏忽。
或再整軍而恢復，或屢出師而覆沒。」（清・黃之雋）

附圖局面是徐天紅執紅棋與呂欽在 2001 年 8 月 19 日廣東番禺的華東華南特級大師對抗賽上弈成，在前幾局曾向讀者介紹評述了「中屏兌」內「牛頭滾」的激烈實戰場面，而目前該局則為最新的炮、馬雙方之爭雄鬥法！現在輪到紅方走子：

黑方 呂 欽

紅方 徐天紅

1. 傌八進七　象 3 進 5

2. 兵七進一　…………

紅搶先變招，圖謀突破。如改走傌六進七，黑則車 1 平 3，看官注意，如若從前兩局徐健秒、童本平黑棋的應法來看，紅方似難討益處。

2. …………　馬 7 進 8

逼上梁山之著。不能走卒 3 進 1，因紅傌六進七，車 1 平 3，前傌退六，黑吃虧。

3. 俥四平三　馬 8 進 6　　4. 俥三進二　馬 6 進 4

5. 仕四進五　馬 4 進 3　　6. 帥五平四　前馬進 1

7. 兵七進一　…………

紅棄左俥強攻，現在黑若馬 3 退 4 逃馬，則兵五進一，車 8 退 4，俥三平四，紅中路有強大攻勢。

7. …………　卒 5 進 1！　　8. 俥三平四　…………

另若改走：一、兵七進一，車 1 平 4！二、傌六進七，車 8 退 5，紅棋均落處下風。

8. …………　車 1 平 4！　　9. 傌七進八　…………

如改走俥六進七，黑則有車 4 進 6！又如改走俥七進五，黑包 2 退 1，俥四退二，馬 1 退 2，紅棋均難組織攻勢。

9. …………	馬 1 退 2	10. 兵七進一	車 4 進 3！
11. 兵七平八	車 8 退 5！	12. 炮五進五	將 5 平 4
13. 炮五平七	車 8 平 6	14. 俥四退二	車 4 平 6
15. 帥四平五	馬 2 進 1！		

　　強迫兌車後進馬再度撲槽，黑棋勝勢已呈。

16. 仕五進六	馬 1 退 3	17. 帥五進一	車 6 平 4
18. 炮七退五	卒 5 進 1	19. 俥八進九	車 4 平 1

（黑勝）

第 10 局

閉目神技驚響水

　　「棋藝通於神明」，故胡榮華有「通神」紙扇傳世。2001 年國慶、中秋佳節期間，柳大華、徐天紅、言穆江應邀赴蘇北鹽城響水縣獻藝。10 月 3 日柳大華表演閉目棋，同時與 12 人對弈，場面精彩紛呈（最後柳 6 勝 6 和、耗時 180 分即全部竣工）。

　　圖 1 局面是第 2 臺上蔣曉康（響水老冠軍）執紅棋與柳弈成，現在輪到紅方走子：

　　1. 炮五退一！　…………

　　這步棋是同年 8 月北京超級排位賽上廣東棋手首創之新變。表演賽結束後柳大華與筆者聊起這一局棋，大華說，奇

怪，偏遠縣城業餘棋手也懂這一步棋。我說，不會這麼快研閱了「排位賽」對局記錄吧!?大華說，那不可能。後來有觀戰棋迷講，是前幾天看電視比賽上有張強講解。原來如此，足見電視棋賽之影響廣大。

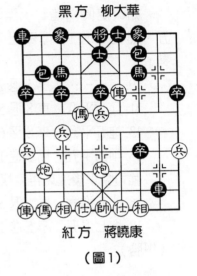

黑方　柳大華

紅方　蔣曉康

（圖1）

　1. ………　　象 3 進 5

　2. 兵七進一！　馬 3 退 4

　3. 相三進五　　卒 3 進 1

　若仍按超級排位賽上萬春林（執黑棋對宗永生）應法走象 5 進 3 吃兵，由於紅棋是改補了右相，大華後來在講棋時認為黑方容易吃虧。

　4. 兵五進一　包 2 進 2 !　　5. 傌六進五！　………

　黑棋升包逐傌，是逼紅方棄子。紅若改走傌六退七逃，則黑卒 3 進 1，不論紅傌七進五或相五進七，黑均有包 2 平 5，以下再車 1 平 2 出動，黑勢不錯。

　5. …………　象 7 進 5　　6. 兵五進一　車 1 進 2 !

　7. 兵五進一　…………

　如改走兵五平四，黑馬 7 進 8，紅右俥無好位去也。

　7. …………　士 6 進 5　　8. 相五進三　馬 4 進 5

　9. 炮八平五！　包 7 進 4 !

　黑包打相不懼紅平俥捉雙——大華講棋中說，當時已計算到黑左包出擊以後，將來有多種攻擊方案。盲棋十多盤，算度既準又深，殊為不易！

10. 俥九進一！
…………

如改走俥四平三，黑將5
平6，下一步有車8平6破
仕，故紅催動左車出戰。

10. ……… 車8退4
退河沿車，紅若俥四平
三，黑可車8平7。

11. 俥九平八 …………

紅方如改走俥四平八，黑
將5平6解殺，俥八退一，包
7平8！後炮平二，包8平
5！雙方仍是激烈對殺。

11. ………… 卒3進1
12. 俥四退二 包7平8
13. 後炮平二！（圖2） 包2平5！

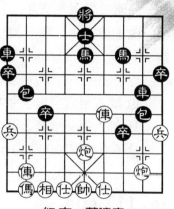

黑方　柳大華

紅方　蔣曉康

（圖2）

在圖2局面下紅卸炮轟車，看似黑棋要丟子了，柳大華
雖是閉目車輪12人，卻成竹在胸，自有妙手解困。

14. 炮五進五 …………

觀戰棋迷為這一盤扣人心弦之激烈搏殺而全場聳動。紅
方另如改走俥四平五，黑車8平6，以下俥八進八（如走炮
五進三，包8退6，黑有雙卒渡河，機會較多），士5退
4，炮五進三，將5平6，仕四進五，包8退2，複雜局面黑
機會不錯。

14. ……… 車1平5 15. 炮二進四 包8進4
16. 帥五進一 馬7進8 17. 俥四進一？ …………

象棋中局薈萃

35

進俥被黑退馬先手一踩，守護好黑陣，紅棋即再難還手。改走俥四平二較多變化，臨場時可給黑棋多出點「難題」吧。

17. …………	馬 8 退 7	18. 俥四進三	包 8 平 4！
19. 帥五平六	包 5 平 4！	20. 俥八進八	後包退 4
21. 帥六退一	卒 3 平 4	22. 俥八平六	士 5 退 4

兌子交換以後，黑方淨多兩卒，勝局已定，餘著略去。

第 11 局

嶺南代有才人出

「橘譜炮飛氣似虹，梅花馬去勢如龍。嶺南代有才人出，敢上群山第一峰。」（黃施民詠棋詩）

圖 1 局面是黃海林執紅棋與呂欽在 2001 年 11 月中央電視臺快棋賽上弈成，現在輪到紅方走子：

1. 炮五退一 …………

準備伺機補中相，減弱黑棋左車侵擾之威力，又可以隨時伺機擺炮八平五「雷公炮」，凶險之著（因紅棋的步數有重複之嫌）。

2001 年秋西安全國個人賽期間我問許銀川，為何沒見廣

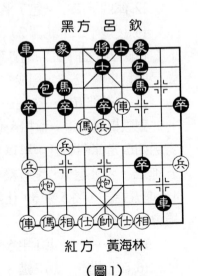

黑方 呂欽

紅方 黃海林

（圖1）

東棋手在這次比賽中用急進中兵裡的炮五退一新攻法？許銀川曰，呂欽敢用，我不敢用。

1. ………… 象3進5

黑棋補象固防。如改走馬3退4，紅俥九進一，可能紅方較厲害。

2. 兵七進一 馬3退4

另如改走馬7進8，紅俥四平三，包2退1，俥九進一，馬8進6，兵五平四！黑方反撲受阻，紅棋機會較多。

3. 兵七進一 …………

紅不顧右相之隱患，徑管衝兵，有魄力！

3. ………… 車1平3 4. 傌八進七 卒5進1

似不宜走車3進3吃兵，因紅方傌六退八！（如走傌七進八!?黑包2進5！傌八進七，馬7進8，俥四平三，包2平7！俥三平二，卒7平8！相三進五，馬8進6，炮五平八，車8平2，仕四進五，卒5進1，傌七退五，馬6退4，俥二平三，前包退3，俥三進二，車2退3，黑方占優），黑方吃虧。

5. 炮八退一 車8退2 6. 炮八平七 馬7進8
7. 俥四平三 包2退1 8. 傌七進八 車3平2
9. 相七進五 卒7平6 10. 兵七進一 卒6進1
11. 兵七進一（圖2）車8平7

在圖2局勢下，黑方果斷地棄子爭先，精警之著。如改走包7平3去兵，紅傌六進八，包3平4，後傌進七，紅攻勢頗濃。

12. 俥三退三 …………

逼走之著。若改走兵七平八，黑車7退3，兵八進一，

象棋中局薈萃

37

卒6進1，紅方左俥未動，黑
棋攻勢已經發動了。　·

黑方　呂　欽

紅方　黃海林

12.………… 馬8進7

13. 兵七平八　馬4進2

14. 炮五進四　馬2進4

15. 炮五進一　卒6進1

16. 仕四進五　馬4進3

17. 俥九平八　車2進3

18. 炮五平七　包7進8

19. 相五進七　…………

如改走後炮平四換卒，則

黑馬7進6，帥五平四，包7平9，紅棋前方的雙俥炮均受
到牽制，黑方大占優勢。

19.………… 卒6平5！　20.帥五平四　卒5平4

改走包7平9似更為緊湊（當然，快棋賽未可苛求
也），紅如接走俥八進二，黑車2進2！俥八進二，馬7進
9，黑勝。

21. 俥八進三　…………

無可奈何。如改走後炮進四去馬，黑卒4平5叫殺得俥
勝。

21.………… 馬7退5　　22. 後炮進四　象5進3

23. 俥八平五　包7平4！　24. 俥五進一　包4退5

25. 炮七平五　象3退5　　26. 相七退九　包4平6

27. 相九退七　包6退2　　28. 傌八進六　…………

進傌使局勢迅速惡化。應改走帥四進一。

28.………… 車2平4　　29. 傌六退七　車4進3

30. 傌七進八　車4平6　　31. 帥四平五　車6平9

32. 炮五平四　……

如改走帥五平四解殺，黑車9進3，帥四進一，車9退5，叫殺同時先手吃傌，黑方速勝。

32. ……　　車9進3　　33. 炮四退六　卒4進1

34. 帥五進一　車9平6　　35. 傌八進六　包6退1

36. 俥五平八　車6平5　　37. 帥五平六　卒4平3

紅方大勢已去，放棄續弈。

第 12 局

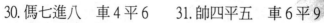

綠雲落花長自紅

「仙人好博弈，時下綠雲中。一片蒼苔石，落花長自紅。」（明·徐楨卿）

圖1局面是黃薇執紅棋與尤穎欽在 2001 年全國個人賽上弈成，現在輪到紅方走子：

1. 兵七進一　卒3進1

如改走馬3退4，紅有相三進五或者兵七進一的攻法（請參閱前面的實戰局例）。

現在黑方吃兵棄馬，是膽識俱全嗎？但至少豐富了變化。

黑方　尤穎欽

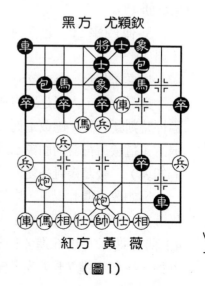

紅方　黃薇

（圖1）

2.傌六進七　馬7進8

值得推敲的一步棋。另外還可以考慮走包2進1，紅方如接走俥四退二（如俥四進二，包2退2，再車1進2），車1進2，炮八平七，包2退2，然後車1平2，黑方主力出動，局勢不弱。

在 2001 年全國個人賽（乙組）上，香港吳震熙執紅棋對農民體協俞雲濤一役，黑棋此刻是走包2進4，以下紅相七進五，卒7平8，兵五進一，車1進2，炮八平七，車8平6，相三進一，包2平7，相五進三（紅方雙相連飛、右俥有根安然無恙，運用甚巧），車6退5（不能馬7進8，因紅有炮五進六），兵五平四，卒3進1，傌八進六，卒3平2，傌六進七，前包平5，相三退五，包5進2，仕六進五，卒2平3，後馬進五，卒3平4，傌七退八，車1平4，傌五進六，擋住黑棋過河卒的「騷擾」，紅方多子占優，結果紅勝。

3. 俥四平三　包7進1
（圖2）

4. 俥九進一 …………

棄還一傌，大概是紅方在臨枰時判斷有誤。應改走傌七退六（這樣方符合前面棄七兵的初衷），較為複雜多變。

另如改走傌七退五，則黑馬8進6，俥三退三，車1平4！傌五進三，馬6進4！俥九進一，包2進7！（或者先

黑方　尤穎欽

紅方　黃薇

（圖2）

馬 4 進 6，紅炮五平四，包 2 進 7 亦可以），紅方難以應付，若接走炮八進七，黑車 4 進 2！炮五進六（如改走俥三平六，車 4 進 4，炮五進六，將 5 平 4，俥九平二，車 4 進 3，帥五進一，車 4 退 1，黑勝定），象 7 進 5，俥九平二，馬 4 進 6，俥二平四，車 4 進 7，帥五進一，車 4 平 5，黑勝。

4.………… 包 2 進 1！

黑棋如果直接走包 7 平 3 去馬，紅有炮八平七，這樣黑左車要提防紅中炮以後轟象抽車之威脅。目前黑高包驅車甚好，紅方若接走俥三退二，則黑車 8 退 3，相三進五，車 8 平 7，相五進三，包 7 平 3，黑方顯占優勢。

5.俥三進一 馬 8 退 7 　6.兵五進一 馬 7 進 5！

不懼紅方炮轟中象抽車，這一步著法出乎紅方的預料。

7.傌七退五 …………

若改走炮五進五抽車，則黑象 7 進 5，俥九平二，馬 5 退 3，紅方局勢大為不妙。

7.…………	車 8 退 4	8.炮八平五	車 1 平 4
9.傌八進七	包 2 平 3	10.傌五退六	包 3 平 7
11.相三進一	卒 3 進 1	12.傌六進七	車 4 進 3
13.前馬進九	車 8 平 3	14.俥九平八	卒 3 平 2！

「車強如虎」，黑方雙車攻守兼顧，紅方已難以招架。

15.傌七進八	車 3 進 5	16.後炮平六	車 3 退 7
17.炮六平三	包 7 平 5	18.仕四進五	車 3 平 1
19.俥八平七	車 1 退 2	20.俥七進三	卒 7 進 1
21.炮三平二	卒 7 平 6	22.相一進三	車 1 平 4
23.炮二退一	前車進 2	24.俥七進二	後車進 3

25. 俥七平六　車 4 退 2（黑勝）

中炮過河俥對屏風馬平炮兌車布局中這一路紅方急進中兵，雖然紅方氣勢洶洶從中路大舉進攻，用右俥疾衝配合過河俥侵擾黑方陣營，但黑方可利用 7 路包配合左車牽制紅陣右翼，展開強有力的反擊，局勢自始至終呈犬牙交錯、短兵相接的激烈對攻場面，雙方機會基本相當，目前這路急進中兵仍在被研究與發掘之中。

第 13 局

一閣凌雲矗滬濱

「一閣凌雲矗滬濱，英雄身手絕群倫。攻如雷電山河動，守若金湯壁壘新。虎榜標名頻折桂，龍駒繼武競超塵。方今華夏興棋運，志士先亡淚滿巾！」（安徽劉夢芙詩贊何順安）

上海何順安乃浙江鄞縣人氏，1958、1960 年兩度獲得全國亞軍，1964 年獲全國第三名，並曾數次進入全國前六名。著有《弈徑》、《當頭炮進三卒對屏風馬》和《象棋大觀》（與李武尚合作）等。

話說 20 世紀 40 年代後期，華東虎將何順安在炮馬爭雄中異軍突起，被上海棋界公認為「七省棋王」周德裕的繼承人。1949 年秋，何順安豪情勃發，在上海凌雲閣茶樓擺下象棋擂臺，欲力戰群雄、磨練身手，一時轟動了上海棋壇。8 月 27 日，棋迷們翹首以待的擂臺賽拉開戰幕，攻擂先鋒官陳榮棠炮立中宮，何順安縱馬相迎，頃刻間，枰上硝烟彌

漫，雙方妙手紛呈，殺得人仰馬翻……

請看實戰全局：

1. 炮二平五　馬2進3　　2. 傌二進三　卒7進1

3. 俥一平二　包8平6　　4. 炮八平九　…………

紅方先平邊炮，避免上正傌時被對方進士角包串打，布陣構思別具一格。

4. …………　馬8進7　　5. 傌八進七　馬7進6

6. 兵七進一　象3進5　　7. 俥九平八　包2平1

8. 兵五進一　馬6進7　　9. 傌三進五　士4進5

10. 兵五進一　卒5進1　　11. 傌五進六　…………

紅棋進馬是意圖伺機走俥二進六或者俥八進六攻擊黑右馬。另若改走炮五進三去卒，則黑車1平4，紅傌進路受阻。

11. …………　卒3進1

12. 兵七進一　馬3進4

13. 兵七平六　車1平3

14. 傌七進八　卒5進1

15. 俥二進六　車3平2

16. 傌八退七　包1平2

17. 俥八進六　車2平3

18. 傌七進八　包2進3

19. 俥八退二　車9進2

黑棋活通左車，主力投入戰鬥，刻不容緩。

20. 炮九進四（圖）　包6進4

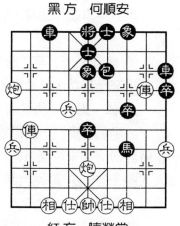

黑方　何順安

紅方　陳榮棠

象棋中局薈萃

附圖局勢，如果黑方用馬拼兌紅中炮，則交換以後紅方子力位置較高，黑稍處被動。現在黑方進包求攻，著法積極。

21. 炮五平九 …………

置生死於度外，平炮進行對攻，凶悍著法。上海名宿吳西都曾評曰：「對殺有膽！」

21. …………	包6平5	22. 前炮進三	士5退4
23. 俥二平四	車9平8	24. 俥四退三	車8進5
25. 俥八平五	車8平5	26. 仕四進五	車5平1

27. 帥五平四 …………

假若紅方用俥吃包，則局勢平穩呈和局之象。目前紅方貿然出帥、伏殺兼捉著黑車——此時，臺下觀眾報以熱烈的掌聲，認為黑棋已在劫難逃。豈料，何順安沉思有頃，施以圍魏救趙戰術：

| 27. ………… | 馬7進8 | 28. 帥四進一 | 車1平6！ |
| 29. 仕五進四 | 包5平9 | | |

黑方棄車遮住帥臉，解殺還殺，雙方互鬥心機，弈來精彩！

| 30. 俥五平一 | 卒7進1！ | 31. 俥四平二 | 卒7平8 |

小卒建奇功，輕盈多姿，愜意閑適，優哉游哉。

| 32. 俥一退一 | 馬8退9 | 33. 俥二平一 | 車3平1 |

一場龍爭虎鬥，終以連珠妙著而化干戈為玉帛。吳西都當時評曰：「末後雙方勾心鬥角，驚險萬分，警著迭出，引人入勝。何方第30回合卒7進1再平8可謂妙絕。」

注：本局與下一局資料均系揚州棋友汪恩灝提供。當時

習慣為黑先紅後，本文已按現行記錄法使棋譜規範化，以便於閱讀。

第 14 局

攻如雷電山河動

已故揚州象棋名手陳榮棠，乃二十世紀三四十年代活躍於上海棋壇的一員能征善戰之驍將。他的棋路灑脫，搏殺勇猛，曾獲 1937 年上海市象棋賽冠軍，故晉入上海「十大高手」行列。

當年，陳榮棠在棋壇的聲譽雖然不及「維揚三傑」（周德裕、竇國柱、朱劍秋），但其卻有力克大將、名手的戰績，尤致力於象棋擂臺表演賽等活動，與棋壇名家楊官璘、陳松順、何順安（已故）等對枰周旋，打過不少硬仗，得到棋界一致好評。在已被載入我國棋史的「凌雲閣象棋擂臺賽」上，陳榮棠勇任攻擂先鋒，與「華東虎將」何順安「印證武功」的一段佳話，至今仍為棋界稱道。

以下介紹「凌雲閣象棋擂臺賽」上，陳榮棠繼攻擂首局弈和、第 2 局後發制人發起閃電戰攻擊、力挫何順安的一盤對局：

<div style="text-align:center">

何順安先陳榮棠勝

1949 年 8 月 27 日弈於上海凌雲閣

</div>

1. 炮二平五　包 8 平 5　　2. 傌二進三　馬 8 進 7

3. 俥一平二　車9進1　　4. 俥二進六　車9平4

對付紅方右俥過河，當時大多應以橫車過宮。以後才改進為走卒3進1（先通右馬出路），紅方炮八平七（如改走俥二平三，黑棋可走馬2進3然後再馬3進4反撲），黑馬2進3，兵七進一，馬3進4，兵七進一，馬4進5，形成著名的鬥順炮中「天馬行空」變化體系，趨向對攻，一般認為紅方不容易控制先手。

5. 俥二平三　馬2進3　　6. 炮八進二　…………

紅進炮欲圖急攻。改走仕四進五較穩正。

6. …………　卒3進1　　7. 炮八平三　馬3進4

8. 炮三進三　馬4進6　　9. 俥三平四　…………

紅方另如改走俥三退二捉馬，則黑包2平7（若走馬6進4!?紅俥九進一占優），這樣黑方追回失子，紅方還是要失先。

　9. …………　馬6進5　　10. 相三進五　包2平7

11. 俥四平三　車1進2

「馬換炮，不蝕鈔」。黑方奪回一子後，握雙包雙車「長兵器」作戰，已經反占主動。以下的幾步棋，黑方發動攻擊勢若雷電，迅猛剛捷，頗具妙用。

12. 仕四進五　包5退1

13. 兵三進一　車1平6

14. 傌三進二　卒5進1

15. 兵三進一　車4進4

黑方　陳榮棠

紅方　何順安

16. 俥三平二　車6進6　　17. 傌二進四　包7平3
18. 傌八進九　車4平6　　19. 俥二退三　象3進5
20. 俥九平八　象5進7　　21. 傌四進三　包3平6
22. 俥八進六（圖）　包5進5

附圖局面下，黑方接著揮包巧取中兵，弈來有條不紊，紅方苦在不能走俥二平五去包，因黑有後車平8，仕五退四，車8進4，仕六進五，包6進7，黑勝。

23. 俥二退三　士6進5　　24. 俥八平二　卒3進1

紅方若接走兵七進一，則黑後車平3（伏車6平5偷心殺棋），前俥平六，包6平3，黑方速勝。

25. 兵九進一　包6退1　　26. 前俥退二　後車退3
27. 傌三退一　象7退9　　28. 前俥平七　將5平6
29. 傌一退二　包6平7　　30. 傌二退三　前車退1
捉死紅傌，黑勝已定。
31. 俥七進一　後車進2　　32. 傌九進八　前車平7
33. 傌八進六　包5退1　　34. 俥七退一　車7退1
（黑勝）

第 15 局

寒芒吞吐看江東

「問人間誰是英雄？有釃酒臨江，橫槊曹公。紫蓋黃旗，多應借得，赤壁東風。更驚起南陽臥龍，便成名八陣圖中。鼎足三分，一分西蜀，一分江東。」（元曲）

年輕時看棋譜曾有一處不解——「16歲的劉殿中在與

陳柏祥對局時，……考慮到對方是曾在全國賽中獲得過優勝名次的強手而……」（《1964年全國賽局注》），後請教惠老，方知悉1960年全國個人賽是錄取前十名（發獎），孟立國、蔡福如等4人並列第六名，王嘉良、惠頌祥、陳柏祥等5人並列第十名。

　　附圖局面是江蘇惠頌祥執紅棋與廣東楊官璘1958年5月在廣州弈成，現在輪到紅方走子：

　　1.兵三進一　卒7進1　　2.俥二進六　卒7進1
　　3.俥二平三　馬7退5　　4.傌七進六！卒7進1
　　5.炮八平三　包2退3

可包2平9，紅如俥九平八，象7進5，局勢較穩。

　　6.俥九平八　車1平2　　7.傌六進四　車8進1
　　8.俥八進一　車2進1　　9.俥八平六　象7進5
　10.炮五平八　車2平1　　11.炮八平四　卒3進1
　12.俥六進五　包2進1　　13.傌四進二　車8平6
　14.仕四進五　卒3進1　　15.俥三進二！　車6進5

紅進俥欺車，弈來精彩。黑若改走車6進2（如車6平7？傌二進四，車7平6，炮三進七殺），紅俥三平四！車6平7，炮三進二，包2退3（如改走象5進7，炮三進二，馬5進4，炮三進三，士6進5，俥四進一！將5平6，傌二進四，包2平6，傌四進二，將6平5，傌二進四巧殺），俥

六進二，包 2 進 4，炮三平四，車 7 退 3，傌二進四，紅勝。

16. 俥三平四！　象 5 進 7　　17. 俥四退五　　馬 5 進 4

18. 俥四進四　　象 3 進 5　　19. 俥四平二　　卒 5 進 1

20. 炮四進四！　車 1 平 6　　21. 炮四平一　　馬 4 進 6

22. 傌二進四　　…………

功虧一簣。應炮三平四，紅勝定，變化請讀者自研。

22. …………　　士 6 進 5　　23. 俥二進二　士 5 退 6

24. 炮三平四　　包 2 退 3！　25. 炮一進三　…………

如炮一平四，車 6 進 1，前炮平五，馬 3 進 5，炮四進五，馬 6 進 5，紅無益。

25. …………　　將 5 進 1　　26. 俥二退三　車 6 平 9

27. 俥二平七　　車 9 退 1　　28. 俥七進一　包 2 平 4

29. 俥七退三　　車 9 進 3　　30. 俥七進四　車 9 平 5

31. 炮四平八　　車 5 平 2　　32. 炮八平五　車 2 平 4

33. 傌四退五　　車 4 進 1　　34. 傌五進四　…………

進馬是一步漏著。應改走兵五進一，紅方仍具優勢。

34. …………　　馬 6 退 4　　35. 俥七平六　將 5 平 4

36. 炮五平六　　將 4 平 5　　37. 炮六進四　車 4 退 1

38. 傌四退五　　車 4 進 1　　39. 兵五進一　車 4 進 1

40. 相七進五（和局）

第 16 局

自有光輝標史冊

「威鎮江東歷一代興亡自有光輝標史冊；歌傳垓下定千秋功罪莫將成敗論英雄。」（江蘇宿遷「項王廟」對聯）

20世紀80年代間「揚州三劍客」朱劍秋在七十多歲高齡時仍傾其精力著書立說，2001年2期《上海小說》載有《鬼手百局，你在哪裡？》傳神紀實。附圖局面是1962年全國象棋賽江蘇戴榮光執紅棋與上海朱劍秋弈成，現在輪到紅方走子：

1. 兵五進一!? 士4進5　　2. 兵五平六　馬7進6！

3. 俥九平八　車1平2　　4. 兵六平七　馬6進4

5. 炮七進一　卒3進1！

棄馬凶著，亦可改走包8退1。

6. 炮七進四　車2進2

7. 炮七進一　車8進2

8. 炮五進一!?…………

不如改走仕四進五，再伺機炮五平四較妥。

8.…………　包8平5！

黑棋前面為爭先手已棄去一子，現在施展「鬼手」再棄一子，「大洋傘」（海上棋界

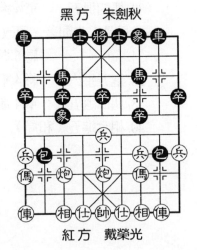

黑方　朱劍秋

紅方　戴榮光

對朱老之「戲稱」）攻擊型風格畢現！

9. 俥二進七　包5退2　　10. 俥二退三　馬4進6

11. 傌九進七　…………

另若改走俥二平四，黑包2平5，俥四平五，前包平7！傌三進五，車2進7，傌九退八，包7平5，紅中俥難逃，亦黑優勝。保留一點「懸念」，以下詳細變化請看官自研。

11. …………　卒3進1　　12. 傌七退六　馬6進4！

13. 帥五進一　卒3平4！　14. 炮七退五　包2進2

15. 帥五退一　馬4退6　　16. 炮七退二　…………

另如改走傌六進四，黑車2進5！傌四進六，包2平5，相三進五，馬6進7，黑勝。

16. …………　車2進5！　17. 傌三退一　車2平5

18. 仕四進五　車5進1　　19. 帥五平四　車5平4

20. 俥八進一　車4進1　　21. 帥四進一　馬6進4

22. 帥四平五　馬4進2　　23. 炮七平六　卒4平5

24. 相三進五　馬2退3

「黑方棄車後著法步步緊湊，算無遺策，精警絕倫。」（廣東名宿陳松順當年評語）

第 17 局

順炮正馬之雛形

「消夏之趣，莫妙於弈棋。清簟疏簾，深院風清之候，石幢花影，小欄日午之時，焚香煮茗，對峙而博其趣，落子

鏗然，殊有韻致也！尤其妙者，或詩僧道士，終日棋聲，澗水流香，松陰黛古，對弈之際，詎少倚柯而觀者乎？」（《茹古隨錄》）

附圖局面是當今棋壇熱門布局「順炮直俥正傌對橫車」，筆者翻檢以往筆記，發現 20 世紀 60 年代初即已有該布局之雛形——安徽徐和良（棋風詭異，外號「老妖怪」）執紅棋對浙江劉憶慈（偏愛並擅長走「進兵局」，有「劉仙人」之稱），現在輪到紅方走子：

1. 俥二進六 …………

紅左傌正跳，似易遭到黑橫車進擾打擊，但增強了中路之攻防，正是幾十年至今流行不衰之意味所在。胡榮華將這一步紅右俥過河改進為走兵三進一，那是後話。

1. ………… 馬 2 進 3

不如改走卒 3 進 1 較靈活。

2. 炮八進二！ 卒 3 進 1

3. 炮八平三 馬 3 進 4

4. 俥九平八 包 2 平 3

5. 炮三進三 …………

著法簡明。也可改走俥二平三，黑馬 4 進 6，俥三平四，馬 7 進 8，俥四退一，紅亦占主動。

5. ………… 包 3 平 7

6. 俥二平三 包 7 退 1

7. 俥八進四 馬 4 進 3

8. 仕四進五 車 1 進 2

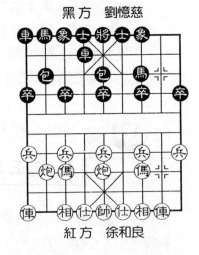

黑方 劉憶慈

紅方 徐和良

9. 俥八平四	包 5 平 7	10. 俥三平四	士 4 進 5
11. 炮五進四	士 5 進 6	12. 炮五退一！	前包進 5
13. 前俥平七	車 4 進 3	14. 俥七進三	將 5 進 1
15. 兵五進一	將 5 平 4	16. 俥四退一	馬 3 退 5
17. 傌七進八	車 4 退 2	18. 炮五平六	車 4 平 3
19. 俥七平四	卒 3 進 1	20. 炮六退四！	卒 3 平 2
21. 前俥平五！	後包平 5	22. 俥四平六	車 3 平 4
23. 俥五平六！	將 4 退 1	24. 俥六進四	將 4 平 5
25. 俥六平九（紅勝）			

中局階段，紅棄子後大舉進攻，入局著法相當精彩。

第 18 局

撥墨雲從容飛渡

中局戰術中的棄子攻殺（棄子搶先、棄子取勢），是在「寧失一子、不失一先」的戰略思想指導下以子力換取先手攻勢的一種戰術。

附圖局例是河北李來群與安徽蔣志樑在 1977 年春邯鄲六省市邀請賽中弈成，現在輪到紅方走子：

1. 俥九平八　…………

要應付黑車 4 進 1 的殺棋，如果紅方走仕四進五補，那麼黑車 4 退 6 去兵，紅就無戲可唱了。現在棄車斬炮，凶悍之著。

1. …………	車 2 進 7	2. 俥五退三	車 2 退 8
3. 俥五平四	…………		

緊湊的攻擊！若誤走俥五平三，黑車4退6，俥三進五，車4平3，俥三進一，車3平8，紅方攻勢全無。

3. ⋯⋯⋯⋯ 象3進5

4. 兵六平五　車4平8

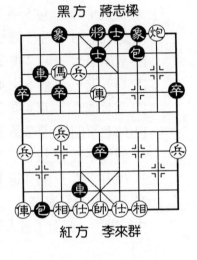

黑方　蔣志樑

紅方　李來群

黑平車捉炮無可奈何，另如改走士5進6，則紅俥四進四，包7平6，兵五進一！車2平5，傌七進五，車4平8，俥四平八，紅勝。

5. 兵五進一　車2平5　　　6. 相七進五 ⋯⋯⋯⋯

不吃黑車卻補起中相，是因為已可構成殺棋，著法細緻。另若改走傌七進五去車，黑車8退8，俥四平八，象7進5，傌五退七，包7平5，相七進五，象5退3，仕六進五，車8進2，雖屬紅方優勢，但黑棋還有周旋。

6. ⋯⋯⋯⋯ 車8退8　　　7. 俥四平八　車5進6

8. 相三進五　包7平5　　　9. 仕六進五（紅勝）

第 19 局

勝固欣然敗可喜

「予素不解棋，獨遊廬山白鶴觀，觀中人皆闔戶晝寢，獨聞棋聲於古松流水之間，意欣然喜之，自爾欲學，然終不解也。兒子過乃粗能者，儋守張中，日從之戲，予亦偶坐，

竟日不以為厭也。五老峰前，白鶴遺址，長松蔭亭，風日清美。我時獨遊，不逢一士，誰與棋者？戶外履二，不聞人聲，時聞落子，紋枰坐對，誰究此味？空鈎意釣，豈在魴鯉，小兒近道，剝啄信指，勝固欣然，敗亦可喜。優哉游哉，聊復爾耳。」（宋・蘇軾《觀棋有序》）

附圖局勢是錢洪發執紅棋與蔣志樑 1977 年 12 月在南京冬訓時弈成，黑方走成高車保馬，現在輪到紅方走子：

1. 炮八平七　象 3 進 5　　2. 兵七進一！　象 5 進 3
3. 傌八進九　包 2 退 1　　4. 俥九進一　　包 2 平 7
5. 俥三平四　馬 7 進 8　　6. 俥九平二　　包 7 進 5

黑 7 包出擊，既威脅紅相，又限制紅邊傌出動。

7. 兵五進一！車 1 進 1！　8. 兵五進一　　包 7 進 3
9. 仕四進五　車 1 平 8

黑中防空虛不管、搶出橫車疾馳；紅對底相被捉亦視若無睹，雙方對搏搶攻，弈來煞是好看！

10. 兵五進一　士 4 進 5
11. 帥五平四　包 9 退 2
12. 俥二平四　馬 8 退 7
13. 兵五平六　馬 3 進 5
14. 兵六平五　包 7 平 9
15. 兵五平六　士 5 進 6？

應改走士 5 進 4，仍是難分優劣的激烈對攻場面。現在誤走士 5 進 6，於是引出紅棋以下棄俥連珠妙手作攻殺。

16. 前俥平五　士 6 進 5

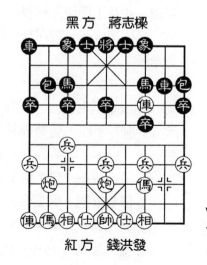

黑方　蔣志樑

紅方　錢洪發

17. 俥五進二！　將5進1　　18. 傌三進五　　象7進5
19. 傌五進六　　將5平4　　20. 兵六進一　　將4退1
21. 傌六進七

黑只可走後車平3擋，則紅炮七平六殺。

第 20 局

力圖反撲翻新局

「棋闊如海，心細如髮，強攻穩守，兩般俱佳。」（20世紀80年代間孟立國贊蔣志樑）

用「屏風馬平包兌俥」應付紅方的中炮過河俥，是數十年來棋壇之主流布局。附圖局勢是湖北胡遠茂與安徽蔣志樑在20世紀80年代間全國賽中弈成，黑方為圖反撲得手，在「平包兌俥」後不補中士卻搶拔橫車，這一變例在當時比較新穎（注意！即使今日賽場上也時見出現呢）。現在輪到紅方走子：

1. 傌三進二　…………

如改走兵七進一，黑車2平3，炮五平四，局勢較易控制。

1. …………　　包1平3
2. 俥七平四　　車2平3
3. 兵三進一　　車4平8
4. 傌二進三　　…………

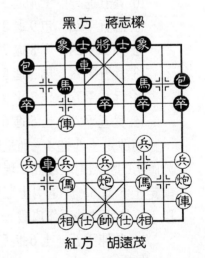

黑方　蔣志樑

紅方　胡遠茂

可改走兵三進一去卒，黑車8進4，兵三進一，這樣紅兵逼近九宮，較多進攻手段。

　4.…………　車8進6！　　5.傌七退九　車8平7

　6.俥一平六　包9進4

急攻著法。若改走士4進5，紅俥六進七，包9退1，俥四進三，馬3進4，黑勢開揚。

　7.俥六進七　包9平7　　8.俥六平七　包7進3

　9.仕四進五　車7平9　　10.俥四進二　象3進5

　11.帥五平四　…………

輕動主帥，遂釀成敗局。應改走傌三進五搏象，黑象7進5（如改走車9進2，俥四進一，紅優。由於黑包不能輕易離開7路線，否則俥四進一殺棋，這樣，下一步傌五進三，紅勝），俥四平五，士6進5（如改走馬7退5，帥五平四，車3平5，俥七退一，紅主動），俥五平七，車3平5，後俥退四，紅優。

　11.…………　車9進2　　12.俥四平三　…………

如改走傌三進五，黑象7進5，俥四平五，士6進5，俥五平七，車3平5，黑有「包碾丹沙」之勢占優。

　12.…………　士4進5　　13.帥四進一　車3平5

　14.傌三進五　象7進5　　15.兵三平四　馬3進4

　16.俥三退六　包7平3　　17.俥七退八　車5進1

　18.傌九進七　車9退2　　19.傌七進六　車5退2

　20.俥七進二　車5平6

紅如接走俥七平四，黑車9平6，仕五進四，車6平4，黑得子勝。

象棋中局薈萃

57

第 21 局

點水蜻蜓留倩影

棋譜有云：「攻守法在中局為一等功夫，一面進攻，一面仍須時時毋忘退守之地步；須攻守兼施，虛實並濟，進可以奪關斬將，退可以阻敵解圍。李衛公所謂攻者不止攻其城擊其陣而已，必有攻其心之術焉。守者不止完其壁堅其陣而已，必也守吾氣以有待焉。」

附圖局勢是童本平與陳孝堃在鎮江「三九杯」賽上弈成，現在輪到紅方走子：

1. 俥九進一　車 8 進 6

黑如果不進兵線車，也可考慮改走包 9 平 7，以下俥三平八，馬 7 進 8，傌七進六，馬 8 進 6，俥九平四，車 6 進 1，雙方對搶先手。

2. 兵 三進一　車 8 平 7
3. 炮五退一　車 6 進 7
4. 相三進一　包 9 平 7
5. 俥三平八　馬 7 進 6

黑出馬積極。如改走包 7 平 8（下步有車 7 進 1 搶馬），紅炮五平六，包 1 進 4，俥九平八，包 1 平 4，仕四進五，車 6 退 4，前俥退二，紅先。

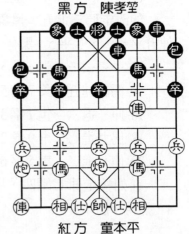

黑方　陳孝堃

紅方　童本平

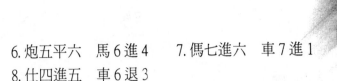

6. 炮五平六　馬6進4　　7. 俥七進六　車7進1

8. 仕四進五　車6退3

黑退車是假先手。改走車6退6較穩正。

9. 俥八平四！‥‥‥‥‥

紅不逃俥卻邀兌黑車，河界之上「蜻蜓點水」，搶先著法。

9.‥‥‥‥‥　車6平4

如改走車6退1，紅俥六進四，因黑馬受制，紅占主動。

10. 仕五進六！車7進1　　11. 仕六進五　車4平3

12. 炮六平三　包7進7　　13. 仕五退六　包7平3

14. 俥九平八　包3退1　　15. 俥八進二　象7進5

16. 相七進五　車3退1　　17. 兵三進一！卒5進1

18. 兵三進一　包3進1　　19. 炮九退一　‥‥‥‥‥

限制黑包活動，著法細緻。黑全盤強子困頓，以下紅逐步緊逼取勝。

19.‥‥‥‥‥　士4進5　　20. 相一進三　包3平7

21. 兵三平四　車3平4　　22. 兵五進一　車4進3

23. 兵五進一　包7平3　　24. 俥四退一　卒3進1

25. 俥四退三　包3退1　　26. 俥四平七　包3平5

27. 相三退五　車4平5　　28. 俥七平五　車5平1

29. 炮九平七　車1平3　　30. 炮七平八　卒3進1

31. 俥五進二　象5退7　　32. 俥八進四　卒3平4

33. 炮八平三　包1退1　　34. 俥八進一

黑方認輸。

第 22 局

象位車鬼沒神出

鬥棋如逢敵手，得先甚難，得子更非易事。雖一兵之微，至殘局之效力，每與一車相等。故有機會可以得兵（卒），而不致失先或中敵計，須設法取之，積少成多，即將來攻守之勢自異矣。

1988 年全國個人賽傅光明在用老式的屏風馬右象迎戰陳孝堃之五八炮時，布局冷不防地走出一步棄 3 卒！附圖局面是陳孝堃執紅棋與傅光明弈成，現在輪到紅方走子：

　1. 俥九進一　卒 3 進 1！　　2. 兵七進一 …………

黑棄卒擬出「象位車」，構思頗佳。紅吃卒正合黑棋心意，可改走炮八平三，下一步有俥二進五，較積極。

　2. …………　車 1 平 3

　3. 俥九平七　馬 2 進 4！

如改走車 3 進 3，紅炮五平八，黑無趣。

　4. 炮八退三　包 2 平 4

　5. 炮八平七 …………

白送一兵可惜。可改走炮五平八作持久戰。

　5. …………　車 3 進 5

　6. 炮七平六　車 3 進 3

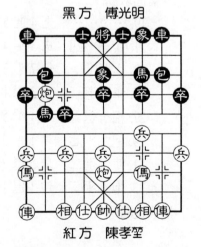

黑方　傅光明

紅方　陳孝堃

7. 傌九退七　包 4 平 3 ！　　8. 傌七進九　包 8 進 6 ！

9. 仕六進五　卒 7 進 1　　10. 兵三進一　象 5 進 7

11. 炮五平八　馬 7 進 6 ！　12. 炮六退二　包 3 平 7 ！

13. 俥二進一　車 8 進 8　　14. 炮六平二　馬 6 進 5

15. 仕五進四　馬 5 進 7　　16. 炮二平五　…………

可改走炮八平三，包 7 進 5，傌九進七，雖少兵較多周
旋。

16. …………　象 7 退 5　　17. 相七進五　馬 7 退 6

18. 炮八平六　包 7 平 9　　19. 傌九退七　馬 4 進 3 ！

20. 相五進三　包 9 進 4　　21. 傌七進五　包 9 退 1

22. 相三退一　馬 6 進 8　　23. 炮五進五　士 4 進 5

24. 仕四進五　包 9 平 5　　25. 帥五平四　包 5 進 1 ！

26. 炮六退一　馬 3 退 1　　27. 炮五退二　馬 1 退 2

28. 炮五平八　馬 8 退 6　　29. 炮六平八　馬 2 退 3

30. 前炮退二　卒 1 進 1　　31. 傌五進七　馬 6 進 4

32. 前炮進一　包 5 平 6　　33. 帥四平五　馬 4 進 3

（黑勝）

第 23 局

六韜奇絕枰如鐵

「枰如鐵，夜聞叱咤乾坤裂，乾坤裂！五王爭霸，六韜
奇絕。艱難八戰干戈歇，此杯如鼎誰能奪，誰能奪！溫侯神
勇，少年英傑。」這是呂欽 1992 年 12 月在第 13 屆「五羊
杯」象棋冠軍賽 8 戰 3 勝 5 和捧杯，從而完成「五連冠」

後，沈慶生賦「憶秦娥」詞祝賀。

圖1局勢是第10屆「五羊杯」賽上呂欽執紅棋與李來群由中炮過河俥對屏風馬平包兌車弈成，現在輪到紅方走子：

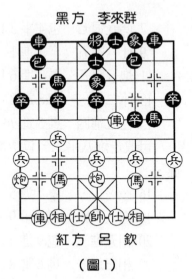

黑方　李來群

紅方　呂欽

（圖1）

　　1. 俥八進七　馬8進7
　　2. 俥四退二　包7進1
　　3. 傌七進六　車2平4
　　4. 傌六進七　包2平3
　　5. 兵七進一　車8進8

黑車挺進下二路，準備接應右翼，正著。如改走車8進5，則兵五進一，車8平5，仕四進五！（若傌三進五？則馬7進6！）紅方接下來有傌三進五或者炮九進四的先手，黑方難以應付。

　　6. 炮九平七　車8平4

黑方先平車叫殺，逼紅方補右仕，然後用前車捉炮，次序井然（因為紅方補右仕後，黑方3路包的潛在威力增強），假若直接走車8平3捉炮，則傌七進五，象7進5，炮七進五，車3退4，炮七平三，包3進8，仕六進五，包3平1，仕五進六，紅方顯然占優勢。

　　7. 仕四進五　前車平3　　8. 傌七進五　象7進5
　　9. 炮七進五　車3退4

黑方如改走包3進3，則炮五進四！包7平3，相七進五，車4平3，俥四平三（吃馬是實惠的下法，如改走炮五

平七打雙車，則前車平2，炮
七進三，車2退6，炮七退
四，象5進3，俥四平三，包
3平7，大規模兌子後，和
局），前車平4，俥八退七，
車4退5，炮五退一，紅方優
勢。

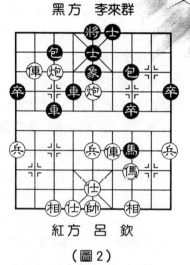

黑方 李來群

紅方 呂欽

（圖2）

10. 炮五進四 車4進3
（圖2）

如圖2形勢，以往黑方多
走包7平3去炮，以下是俥八
平七！車4進4（必然走法，
若車3退2去俥，則帥五平四叫殺，黑方必定丟子），俥七
退二，車4平3，相七進五，紅方得象稍優。現在黑方進貼
身車捉炮，攻守兼備，是該變例的精華所在。就筆者所知，
這一步棋最早出現於1989年全國團體賽中哈爾濱徐建明執
黑棋迎戰青島周長林一役。李來群在目前雙方子力相互牽制
並均暗伏殺機的情況下，選擇這一變例，使局面更趨複雜、
紛亂。

11. 俥八進二 …………

如改走帥五平四，則馬7退6（亦可車4平5去炮，以
下是俥八進二，士5退4，俥四進六，將5進1，俥四平
六，包7退2！不過黑棋雙士被破、主將在外，有些風
險），炮七平三，車4平5，黑方占優。

11. ………… 車4退3 12. 俥八退二 …………

如改走俥八退四（不能走帥五平四，否則馬7退6，炮

七平三，馬6退7，俥八平六，將5平4，黑方優勢），車3退1（亦可走車4進4），帥五平四，包7平6！炮七平四，包3進8，帥四進一，車3平5，炮四平一，車5平8，俥八平五，車4進3（聯車著法穩妥。另有進車照將的變化，試演如下：車8進5，帥四進一，以下若：一、包3退2？炮一進二，車8退8，俥四進六殺；二、車8退8，俥五進二，包3退2，俥五平七，車4進7，相三進五，車4退5，俥七退五，車4平9，黑方不弱），俥五進二，將5平4，俥五平七，車4平6，黑方優勢。

　　12.………　　車4進3

　　黑棋也不宜變著，若改走：一、包3退1（若馬7退6，則俥四進二！黑陣速潰），則帥五平四，馬7退6，炮七平三，包3進9，帥四進一，馬6退7，俥八平五，車3平5，傌三進四！紅方勝定；二、包7退1，則相七進五，馬7退6，傌三進二！馬6退4，炮七退一！紅方優勢顯著；三、車3退1，則帥五平四（簡明著法。亦可改走炮五退一或者相七進五，黑方仍難走），車3平5，炮七平三，紅方破象占優。

　　13.俥八進二　車4退3　　14.俥八退二　車4進3

　　15.俥八進二　車4退3　　16.俥八退二　車4退3

　　17.俥八進二　車4退3

　　至此，雙方不變作和。

第 24 局

如何一局成千古

「錯向山中立著棋，家人日暮待薪炊。如何一局成千古？應是仙翁下子遲。」（明‧高啟）

圖 1 局勢是李來群執紅棋與呂欽在第 10 屆「五羊杯」賽上弈成，現在輪到紅方走子：

1.傌七進六　包 8 進 4　　2.俥二進一　…………

聯俥是穩健的下法，如改走炮五平六，則車 4 平 8，俥二進一，卒 7 進 1，紅方先手發生動搖。

2.…………　車 4 進 3

如改走卒 3 進 1，則炮五平六，車 4 平 6，兵七進一，車 6 進 6，雙方對搶先手，局勢較為緊張。

3.炮五平六　車 4 平 2
4.炮八進三　車 2 退 2
5.相七進五　車 2 進 4
6.俥二平六　…………

如改走炮六平七，則車 2 平 3，俥二平七，車 8 進 1！炮七平八，車 3 平 2，炮八平七，車 2 平 3，炮七平八，車 3 平 2，雙方不變作和，這是 1989 年 5 月在濟南舉行的「金

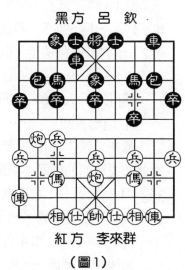

黑方　呂欽

紅方　李來群

（圖1）

角杯」邀請賽中胡榮華執紅棋對李來群的實戰著法。

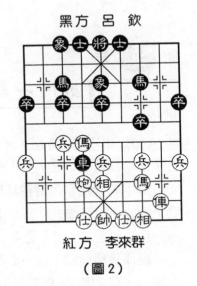

黑方　呂　欽

紅方　李來群

（圖2）

6. ………… 包8進2
7. 俥六平二　車8進8
8. 俥九平二　車2平4

（圖2）

9. 炮六平七 …………

如圖2局勢，紅方炮六平七留炮，是保持較多進攻機會的下法，如改走俥二進三，則車4進1，仕四進五，車4退1（必然著法，若車4平2，則俥二進三，紅優），傌六進七，車4平2，俥二進二，馬7進6，俥二平一（如俥二平四，則馬6進7，俥四退三，卒7進1，俥四進五，卒7平8，俥四平二，車2退3，紅方並不好），馬6進5，傌三進五，車2平5，俥一退二，車5平2，黑方形勢雖稍差，但可以守和。

9. ………… 車4退1　　10. 俥二進六　馬3退5

不可走馬7進6，否則兵七進一，紅優。

11. 炮七進四 …………

革新著法！在1989年全國個人賽中李來群執紅棋對呂欽曾弈成目前的局面，李來群當時走俥二退一，以下是：卒3進1！兵七進一，象5進3，俥二平三，象3退5，紅方雖稍優，但不足以取勝，結果弈成和局。

11. ………… 車4退2　　12. 炮七進二 …………

如誤走兵七進一，則卒5進1，下一步將車4平6或馬

7進6，紅方無味。

12.………… 卒5進1　　13.俥二退三　馬5進3

14.炮七平二　車4退2

如改走車4平6，則俥二進三！馬3退5（如車6退2？則兵七進一），傌三退五！車6平5，俥二退三，馬5退7，傌五進七，黑方仍然陷入苦戰。以上著法是本屆「五羊杯」賽李來群執紅棋與徐天紅的實戰著法。

15.炮二退二　車4平6　　16.傌三退五！車6進5

17.傌五進七　車6平7　　18.炮二平八　卒7進1

19.俥二進二　卒7平6　　20.俥二平七　馬3退5

21.炮八退三　車7退2　　22.炮八進一　卒5進1

23.兵五進一　卒1進1　　24.俥七平四　卒6平5

25.炮八平五　車7平5　　26.炮五平三　卒9進1

若改走車5退1邀兌，則俥四平五，馬7進5，炮三退三，黑方也很艱難。

27.炮三退三　馬7進8　　28.俥四退三　車5平7

29.炮三平一　馬8進7　　30.傌七進六　馬5進7

31.炮一平九　後馬進8　　32.傌六進七　馬8進9

33.傌七退九　馬9退8　　34.傌九進八　車7平6

35.俥四平六　馬7退5　　36.仕四進五　車6平2

37.傌八進六　士4進5　　38.炮九平七　馬5退6

39.傌六退七　馬6退4　　40.俥六平五　馬8進6

41.兵九進一　車2平4　　42.兵九進一　車4進2

43.俥五進一　馬6進8　　44.俥五平三　車4平5

45.兵九平八　車5平2

可改走馬4進5，以下是傌七退五，車5退2，兵八進

一，車5平7，局面得到簡化。

46. 炮七平九！車2退2

紅方見時機成熟，果斷地放棄好不容易衝過河的小兵，精彩！黑車吃兵無奈，如改走車2平1，則炮九平六，車1平2，炮六平九，由於黑方不能長捉，紅炮仍可出擊。

47. 炮九進八　象3進1

如改走士5退4，則傌七進五，車2平7，俥三進一，馬8退7，傌五進六，紅方大占優勢。

48. 俥三退一　馬8退7　　49. 傌七進九　車2退2

50. 傌九進八　象5退3　　51. 傌八退七　象3進1

52. 傌七退六　…………

李來群的「巨蟒纏身」戰術果然是名不虛傳，紅方優勢在不斷擴大，但現在退傌嫌緩，不如直接走俥三進二吃馬，黑方如接走車2平3，則俥三平一，紅方形勢樂觀。

52. …………　馬7退6

53. 俥三進三　馬6進5
（圖3）

54. 俥三平五　…………

如圖3形勢，紅方改走俥三平七較為簡潔，黑方如接走將5平4，則俥七進一！車2平3，傌六進七，將4平5，傌七進九，將5平4，炮九退二，紅方勝利有望。

54. …………　將5平4

55. 俥五平七　…………

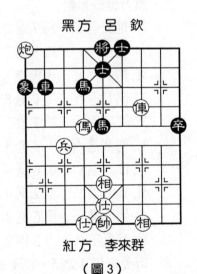

黑方　呂　欽

紅方　李來群

（圖3）

可改走俥五平一，先消滅黑卒，再發動攻勢，更為穩當。

55. ………… 馬5進4　56. 帥五平四　卒9進1

57. 仕五進六　…………

仍可改走俥七進一邀兌，黑方如接走車2平3，則傌六進七，將4平5，傌七進九，馬4進5，傌九進七，士5退4，傌七退六，將5進1，傌六退八，下一步再炮九平四打士，黑棋無法阻擋。

57. ………… 卒9平8　58. 相五退七　…………

應改走俥七進一，黑方若接走車2進7（如車2平3，則傌六進七，紅方優勢），俥七進二，將4進1，俥七退一，將4退1，傌六進七，車2退7，炮九平四！紅方優勢。

58. ………… 卒8平7　59. 仕六進五　卒7平6

60. 相三進五　卒6平5　61. 俥七進三　將4進1

62. 俥七退一　將4退1　63. 俥七進一　將4進1

64. 俥七退一　將4退1　65. 俥七平九　象1進3

66. 俥九退五　…………

可改走兵七進一，黑方如接走前馬退3，則俥九平七，這樣紅方還有些機會。現在退俥，被黑車2平1再兌一子後，紅方已沒有取勝的可能性了。

66. ………… 車2平1　67. 傌六進七　車1平3

68. 俥九平六　象3退1　69. 俥六進三　車3平2

70. 帥四平五　車2進1　71. 俥六退一　車2退1

72. 帥五平六　將4平5　73. 仕五退四　卒5進1

74. 帥六平五　車2進7　75. 帥五進一　車2退3

76. 帥五退一	車 2 進 3	77. 帥五進一	車 2 退 3
78. 帥五平四	車 2 退 3	79. 仕四進五	車 2 平 6
80. 仕五進四	卒 5 平 6	81. 仕六退五	車 6 平 8
82. 俥六平三	馬 4 進 6	83. 帥四退一	馬 6 進 5
84. 俥三退三	車 8 進 6	85. 相五退三	卒 6 平 7
86. 俥三退一	車 8 退 2	87. 俥三平一	卒 7 進 1
88. 俥一進三	車 8 進 2	89. 相七進五	馬 5 進 3
90. 俥一平三	卒 7 平 6	91. 仕五進四	馬 3 進 5
92. 仕四退五	馬 5 進 3	93. 炮九平八	車 8 退 3
94. 炮八退七	車 8 平 6	95. 炮八平四	馬 3 退 4
96. 俥三平五	馬 4 進 6	97. 仕五進四	

第 67 回合雙方兌子後，大致已經和定。由於李來群心猶未甘，又苦苦糾纏了不少回合，但黑卒換仕相後，紅方後院起火，遂拼兌子力成和。全局歷時近 5 小時，共計 104 個回合，真是一場馬拉松式的對局。

第 25 局

彎弓遒勁簇鋒利

「驊騮一騎馳西東，少帥神威匹虎龍。弩弓遒勁簇鋒利，紛紛鵰雕入彀中。」這是《銀荔杯象棋全國冠軍賽對局賞析》上贊頌呂欽的詩句。

圖 1 局勢是第 1 屆世界錦標賽上呂欽執紅棋與吳貴臨由對兵局弈成，現在輪到紅方走子：

1. 兵三進一　車 1 平 2 　　 2. 兵三進一　包 5 進 4

炮打中兵，很容易造成子力出動緩慢，可改走馬8進9，變化如下：傌二進四，車9平8（如車2進4，則傌四進三，包5進4，仕四進五，象7進5，俥一平四，象5進7，傌八進七，包5平9，傌七進六，紅方占優），仕四進五，士6進5，傌四進三，車2進4，傌三進四，包8平6，局勢比較平穩。

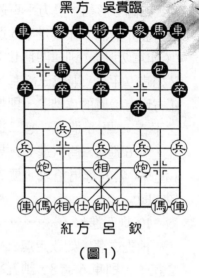

黑方 吳貴臨

紅方 呂 欽

（圖1）

3. 仕四進五　象7進5

4. 傌二進四　包5平8　　5. 傌四進五　…………

如改走兵九進一（如兵三進一或兵三平四，則車2進6控制要道，紅方並不便宜），則車2進6！兵九進一，馬8進6，兵九進一，馬6進4，兵九平八，馬4進5，紅方沒有好處。現在及時躍馬，緊湊。

5. …………　象5進7

如改走卒5進1，則傌五進三，卒5進1，兵三進一，紅方占先。

6. 俥一平四　車2進6　　7. 傌五進六　象7退5

8. 傌八進九　車9進1

起橫車是準備伺機搶兌紅方右俥，以減輕左翼壓力，如改走士6進5，則俥九平八，後包平6，炮八平七，黑方右馬受到威脅，局勢不利。

9. 俥九平八（圖2）車9平6

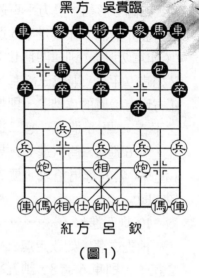

象棋中局薈萃

71

如圖2形勢，黑方平車邀兌，並非漏洞，如改走卒5進1（如車2退2，則俥四進七；又如車9平7，則炮三平二，紅方均有凌屬的攻勢），則炮三平二，馬8進6，炮二進五，馬6進8，俥六進七，馬8進7，黑方棄馬搶攻，雙方各有顧忌。

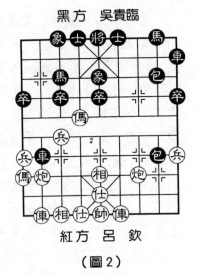

黑方　吳貴臨

紅方　呂　欽

（圖2）

10. 炮三進七 …………

搶先之著，如改走炮三平二謀子，則車6進8，帥五平四，馬8進6，炮二進五，馬6進8，俥六進七，馬8進7，黑方雖少一子，但紅方右翼薄弱，並不吃虧。

10. ………… 將5進1　　11. 俥四平三　後炮平7

12. 炮八平六　車2進3　　13. 俥九退八　包8退2

改走車6進3較穩，變化如下：俥六進七，包7平3，俥三進八，車6退3，俥三退五（如俥三退二，則馬8進9，形成雙方互纏之勢），車6平8，俥三平八，包3退1，黑方雖處下風，但有較多的周旋餘地。

14. 俥三進六　包8平5

如改走卒3進1（如卒5進1？則俥三平六，紅方速勝），則俥六進四，車6進1，俥三平二，象5退7，俥二進二，將5退1，俥四退二，紅方大占優勢。

15. 俥三平二　卒3進1　　16. 兵七進一　包5平3

17. 俥六進四　包7平6　　18. 俥二進三　車6平7

19. 傌四退五　包 3 平 5　　20. 俥二退二　包 6 進 4
21. 炮三平一　包 6 平 5　　22. 俥二退七　馬 3 進 2
23. 傌八進七　象 5 退 7　　24. 炮六進一　馬 2 退 4
25. 傌五進七

至此，黑方由於失子失勢而認輸。

第 26 局

空頭炮偶有特例

空頭炮之著法，利害無比，如以槍劍向敵方心臟刺去，對方解脫，殊甚費力，布局時須切防是著，以免覆轍。

偶爾的例外，屬於「特例」。附圖局面是香港翁德強執紅棋與江蘇言穆江在香港第 34 屆體育節表演賽上弈成，現在輪到紅方走子：

　1. 兵七進一　卒 3 進 1

　2. 炮七進五　…………

改走仕四進五先等一步較妥。

　2. …………　車 8 平 3

　3. 炮五進四　士 5 進 6

如改走象 3 進 5，紅俥八進六稍好。此刻黑不懼空頭炮而散士應照，精警之著（下一步立有包 7 平 2 打退紅俥）。

　4. 俥八進六　車 3 平 4

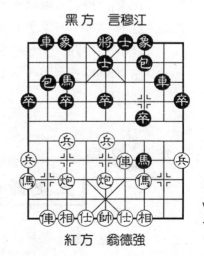

黑方　言穆江

紅方　翁德強

5. 炮五平三　包 7 平 2　　6. 俥八平五　將 5 平 4

7. 炮三退三　………

貪吃有危險。改仕四進五較平穩。

7. ………　車 4 進 7　　8. 帥五進一　車 4 退 1！

9. 帥五退一　………

如帥五進一，黑象 7 進 5，俥四進三，車 4 退 1，帥五退一，車 4 平 7，黑滿意。

9. ………　前炮進 7！　　10. 傌九退八　車 4 進 1

11. 帥五進一　包 2 平 6　　12. 炮三進六　士 6 進 5

13. 帥五平四　包 6 進 5　　14. 傌八進七　車 4 退 2

15. 傌三進五　包 6 進 3！　　16. 俥五平七　………

如改走帥四退一，黑車 2 進 8，下一步車 2 平 3，紅難以應付。

16. ………　車 2 進 8　　17. 帥四退一　車 2 平 3

18. 傌五退四　車 4 平 3　　19. 俥七平六　將 4 平 5

20. 炮三平七　後車平 7　　21. 相三進一　車 3 平 2

22. 俥六平二　車 7 平 6　　23. 俥二進三　士 5 退 6

24. 炮七平四　士 6 退 5　　25. 炮四退六　士 5 退 6

26. 炮四平五　將 5 平 4　　27. 俥二退八　車 2 平 5

紅認輸。

第 **27** 局

三更歸夢棋未收

「一聲梧葉一聲秋，一點芭蕉一點愁，三更歸夢三更

後，落燈花，棋未收，嘆新豐
逆旅淹留，枕上十年事，江南
二老憂，都在心頭。」（元
曲）

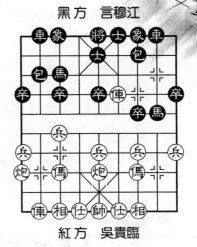

附圖局面是 1991 年 5 月
吳貴臨執紅棋與言穆江在香港
弈成，現在輪到紅方走子：

1. 俥四進二　包2退1
2. 俥四退五　包2進7
3. 傌七進六　象7進5

2001 年 6 月陶漢明執紅棋
對許銀川時，這一步許走馬 8 退 7，效果欠佳。

4. 傌六進五　馬3進5　　5. 炮五進四　卒7進1

6. 兵三進一　…………

紅棄右傌是預定計劃。另如改走俥四退二，黑馬 8 進
6，紅先手動搖。

6. …………　包7進6　　7. 炮九進四　…………

也可考慮走兵五進一，再伺機俥四平六控「將門」。

7. …………　馬8退7　　8. 炮五退一　卒3進1！

黑棄 3 路卒是爭先要著。另若改走：一、車 8 進 4，紅
兵五進一，車 8 平 6，俥四平六，車 6 進 1，俥六進一，紅
優勢；二、車 8 進 8，紅仕六進五，包 7 平 2，俥八進一！
包 2 平 5，相三進五，車 2 進 8，兵五進一，紅稍優。

9. 兵七進一　車8進3　　10. 炮九平七　車2進6
11. 俥四退二　車2平5　　12. 俥四平五　車5進2
13. 仕六進五　車8平5　　14. 炮五退三　包2退1

退包偏於保守。可改走包 2 平 4，紅如仕五進六，則包 4 平 7，黑多子易走。

15. 炮五進五	象 3 進 5	16. 俥八進二	包 7 退 1
17. 俥八進七	士 5 退 4	18. 俥八退六	包 7 平 5
19. 相七進五	馬 7 進 6	20. 俥八平六	

雙方同意作和。如果再演弈下去，黑象 5 進 3，炮七平一，車 5 平 9，兵三進一，車 9 平 4，俥六平八，和局。

第 28 局

黃沙鐵馬踐秋霜

「長城秋氣肅，葉落天轉涼。京華冠蓋地，棋國戰旗張。南北諸豪傑，技高鬥志昂。熟諳諸韜略，百煉為精鋼。車馳笳鼓動，血戰十三場。黃沙穿金甲，鐵馬踐秋霜。楚河決生死，漢界爭短長。鬥智兼鬥勇，勝負自明彰。東北來虎帥，破陣誰能當。枰上取天下，再作南面王。燕雲擁盟主，旌旆真堂堂。今日暫息鼓，來日戰五羊。但願趙子龍，聲名四海揚。」這是沈慶生在趙國榮 1992 年第二次登上全國冠軍領獎臺後的賀詩。

圖 1 局勢是趙國榮執紅棋

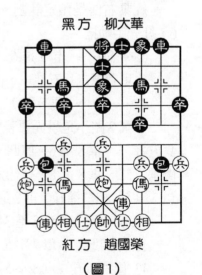

黑方 柳大華

紅方 趙國榮

（圖 1）

與柳大華在 1993 年全國團體賽上弈成，現在輪到紅方走子：

1. 俥四進三　馬 7 進 8

紅俥巡河一步棋含蓄。若急於求攻改走俥四進七，黑馬7 進 8，兵五進一，車 8 進 1！紅方徒勞無功失先。

黑馬外躍欠佳。不如改走車 8 進 4，伺機棄 7 卒，較為機動。

2. 炮五退一　卒 7 進 1

另如改走包 8 進 2（如走馬 8 進 7，紅炮五平二，車 8平 9，炮二平三，黑危險），紅俥四平二（欲急攻則可考慮傌三進五，以下黑馬 8 進 7，兵五進一，卒 5 進 1，傌五進六，紅先），馬 8 退 7，俥二進五，馬 7 退 8，傌三進五，紅仍握先手。

3. 俥四平三　包 8 進 1　　4. 炮五平二　馬 8 進 9

5. 炮二進八　馬 9 退 7（圖 2）

6. 傌七進六　…………

紅方左傌出動欲保留子力爭先謀勝。圖 2 局面下以往紅棋是走兵三進一去馬，黑則包 8 平 3，炮二退二，包 2 平 3，紅方便宜不大。

6. …………　包 8 平 1

另有包 8 退 2 的變化，則紅方兵七進一，包 8 平 5（另若改走：一、包 2 平 5，紅俥

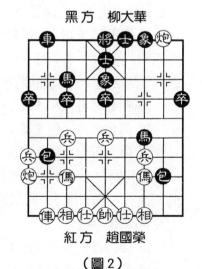

黑方　柳大華

紅方　趙國榮

（圖 2）

象棋中局薈萃

八進九，馬 3 退 2，帥五進一！馬 7 退 6，俥六進七，包 5
平 3，俥七進五，馬 6 進 5，兵七進一，包 8 退 1，炮九平
五，紅方優勢；二、馬 7 退 6，紅方 1、俥六退八？馬 6 進
5！兵七進一，馬 5 進 4，帥五進一，馬 4 退 6，帥五平六，
車 2 平 4，炮九平六，包 8 平 2！俥八平九，車 4 進 6，黑棋
有攻勢；紅方 2、俥八進三！包 8 平 4，俥八平六，然後再
兵七進一，紅優），俥八進三，馬 7 進 5，仕四進五，馬 5
進 7，相三進五，車 2 進 6，俥六退八，馬 7 退 9，兵七進
一，紅方稍好。

7. 兵三進一 …………

簡明著法。如改走相七進九去包，黑馬 7 退 6，兵七進
一，包 2 平 4，俥八進九，馬 3 退 2，兵七進一，馬 6 進 5，
局勢接近均衡。

7. ………… 包 1 平 5　　8. 俥六退七　包 5 平 4

9. 仕六進五　包 4 退 5

應改走包 4 退 7，紅相七進五，包 2 平 7，俥八進九
（如俥八平六，車 2 進 6，紅亦有顧慮），馬 3 退 2，俥七
進八，馬 2 進 4，周旋餘地較大。

10. 相七進五　卒 3 進 1　　11. 兵七進一　象 5 進 3

12. 俥七進六　包 2 進 1　　13. 俥三進四　包 4 平 7

14. 俥八平七　象 3 退 5　　15. 俥七進六　包 2 進 2

展開對攻牽制的可能性很小。還應當改走車 2 進 5，紅
俥六進五，馬 3 進 5，俥四進五，包 7 平 6，在紅謀勝道路
上設置障礙。

16. 俥四進三　馬 3 退 4　　17. 俥三進一　包 7 平 8

18. 俥七平五　包 2 平 1　　19. 仕五進四　車 2 進 9

20. 帥五進一　馬４進２　　21. 俥五平二！包８平６
22. 傌一進三　將５平４　　23. 傌三退五　馬２進４
24. 俥二平三　馬４進３　　25. 俥三平六　馬３退４
26. 俥六平三　馬４進３　　27. 俥三平六　馬３退４
28. 兵五進一　將４平５　　29. 傌六進四　包６進５
30. 傌四進二　包６退６　　31. 傌二進三　車２平６
32. 炮二退四！車６退７　　33. 炮二平三　象７進９
34. 傌三退一　士５退４　　35. 俥六進一（紅勝）

第 29 局

飄香劍氣無情碎

「浣花洗碧銀槍，飄香劍氣無情碎。飛刀又見，風鈴缺玉，江南旗醉。蝴蝶行煙，天涯飛雨，月邪星異，憶大人物在，十一郎少，火拼處，風蕭起。

書錄武林外史，笑多情湘妃環戲。雙嬌雕玉，七星玄護，邊城鷹弋。獵曲蒼穹，留香小鳳，失魂遊歷。向圓月怒嘯，風流歡樂，搵英雄淚。」

——調寄水龍吟·詠古龍詞
（聯眾網「文章二代」）

附圖局面是外號「大白鯊」、「五毒教主」、「棋

黑方

紅方

妖」的新加坡象棋國際大師鄭祥福執紅棋與當地名手由中炮對屏風馬弈成，現在輪到紅方走子：

　　1.俥八進四　包6退2　　　2.俥八平六！…………

　　紅已占優勢，如何進一步擴展？這一步棄俥斬馬，著法精彩，以下紅雙傌運轉如龍，遂迅速成局。

　　2.…………　包6平4　　　3.傌五進四　包7平5

　　4.傌四進三　包4退3　　　5.傌九進七　象7進9

　　6.傌七進六　象9進7　　　7.傌六退五　車2進3

　　8.炮九進三　車2退3　　　9.傌五進七　車2平1

　　10.傌七進五　車1進2

　　弈到這裡，有旁觀者言「和棋了！」鄭君微微一笑，接著走出：

　　11.兵九進一！

　　至此，黑棋只能瞪眼靜觀紅兵橫衝直撞如入無人之境制勝，於是黑認輸。

　　這是炮鎮窩心傌以後運子攻殺的一則典型局例。

第 30 局

閑敲棋子落燈花

　　「黃梅時節家家雨，青草池塘處處蛙。有約不來過夜半，閑敲棋子落燈花。」（宋・趙師秀）

　　附圖局面是新加坡老將曾火桂（因其喜用當頭炮，當地人戲稱「金刀大俠」）執紅棋與言穆江在新加坡北斗象棋研究會成立11周年象棋表演賽上弈成，現在輪到紅方走子：

1. 俥七平八　車2平6

2. 炮四平七　‥‥‥‥‥

如改走炮四平六，黑可馬1進2。

2. ‥‥‥‥‥　卒7進1

正著。如貪攻走車6進1，則紅俥八進七，再傌七進八出動，黑危險。

3. 俥八進四　車6平4

如改走卒7進1，紅兵七進一，卒3進1，俥八平三，黑無益。

黑方　言穆江

紅方　曾火桂

4. 仕四進五　卒7進1　　5. 兵七進一　車4進4

6. 炮七退一　車4平3　　7. 傌七進六　車3退4

8. 傌六進五　馬7進5　　9. 炮五進四　包4平3

橄欖枝伸出，收兵罷戰之著。如改走卒7進1，紅兵五進一，則是雙方對搏之勢。

10. 相三進五　車3平5　　11. 炮五平二　‥‥‥‥‥

軟著。應改走炮七進七，黑車5退1，俥八進三！大致和局。

11. ‥‥‥‥‥　包3進7　　12. 相九退七　車5平8

13. 炮二平六　‥‥‥‥‥

可改走炮二平五，黑如卒7進1，兵五進一，黑雖多卒卻頗難謀勝。

13. ‥‥‥‥‥　卒7進1　　14. 炮六退三　卒7進1

15. 俥八平三　車8進5　　16. 仕五退四　卒7平6

象棋中局薈萃

81

17. 相五退三　車 8 退 5　　18. 仕四進五　車 8 平 4
19. 炮六退一　車 4 進 2　　20. 兵五進一　馬 1 進 2
21. 兵五進一　馬 2 進 1　　22. 炮六平九　馬 1 退 2
23. 俥三平八　馬 2 進 4　　24. 仕五進四　車 4 進 3！
25. 帥五平六　馬 4 進 3　　26. 帥六平五　馬 3 退 2
27. 仕四退五　馬 2 進 4　　28. 兵五平六　馬 4 退 6
29. 兵六進一　卒 3 進 1　　30. 炮九平一　馬 6 退 8
31. 炮一進四　馬 8 進 9　　32. 相三進五　卒 1 進 1
33. 炮一退二　馬 9 進 7　　34. 炮一平五　卒 1 進 1
35. 兵六進一　將 5 平 4　　36. 炮五平六　將 4 平 5
37. 炮六平五　馬 7 退 6　　38. 兵六進一　馬 6 退 5
39. 炮五平二　馬 5 進 6　　40. 相五進三　馬 6 退 5
41. 相七進五　象 5 退 7　　42. 兵六平七　將 5 平 4
43. 仕五進六　馬 5 進 7　　44. 炮二退三　馬 7 進 5
45. 仕六退五　卒 1 平 2　　46. 炮二進七　士 5 進 6
47. 炮二退四　馬 5 退 4　　48. 帥五平六　卒 2 平 3
49. 仕五退四　前卒平 4　　50. 兵七平八　卒 3 進 1
51. 炮二退三　馬 4 進 2　　52. 兵八平七　卒 3 進 1
53. 炮二平三　象 3 進 5　　54. 仕四進五　馬 2 退 1
55. 炮三進二　將 4 平 5　　56. 兵七平六　馬 1 進 3
57. 兵六平七　馬 3 進 5　　58. 兵七平六　士 6 進 5
59. 炮三平一　士 5 進 4　　60. 帥六平五　馬 5 退 3
61. 兵六平七　將 5 平 4　　62. 帥五平六　馬 3 退 1
63. 兵七平八　馬 1 進 2　　64. 兵八平七　卒 4 平 5
65. 兵七平八　卒 3 平 4　　66. 兵八平七　馬 2 退 1
67. 兵七平八　馬 1 進 3　　68. 兵八平七　馬 3 進 5

69. 炮一進三　　馬5進6
70. 炮一平六　　士4退5（黑勝）

第 31 局

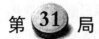 虎視眈眈車馬合圍

　　棋譜曾云：「馬之著法，多屬旁敲側擊，雖行若無事，而為患無窮，曲折迂迴，以制俥炮，具見以柔克剛。」

　　附圖局例是陝西王大明與上海胡榮華在 1994 年全國團體賽中弈成，現在輪到黑方走子：

　　1.………　包5平7

　　黑方卸中包，一方面掩護底象，同時又對紅三路線俥、傌、相遙相牽制，攻守兼備的靈活著法。

　　2. 傌三進四　象3進5

　　3. 兵五進一　士4進5

　　4. 兵五進一　卒5進1

　　5. 傌七進五　卒5進1

　　6. 炮五進二　馬6退4

　　退馬捉炮，先棄後取，爭先之著。

　　7. 俥三進三　車8平5

　　8. 炮五平九　包1進3

　　9. 兵九進一　車5進2

　　10. 俥九平五　………

　　軟著。改走相七進五較

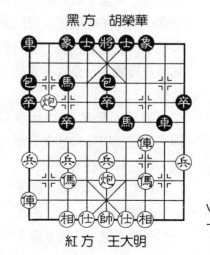

黑方　胡榮華

紅方　王大明

正。

　10.………… 　車5平6　　11.俥三退一　車1平4

　12.俥三平四　卒3進1

　看似兩軍勢均力敵旗鼓相當，實則黑方陣形嚴整、雙馬活躍虎視眈眈，紅方存在危機。這一步棄卒出人意料，紅若不理，黑卒將白白渡河。

　13.兵七進一　馬4進3　　14.炮八退五　後馬進2

　15.炮八平六　馬3進2　　16.炮六平八　前馬退4

　17.俥四進二　馬4進5（黑勝）

第 32 局

雷車鐵炮弈林會友

　棋譜曾云：「士角包繫以包安於士角，叉士保護，可以軋敵方之俥腳，或防對方之俥來塞象眼，防守既固，可以跳馬進卒，或橫車包前，隨時軋其象並換敵士，亦攻守兼施之法也。」

　附圖局勢是 1995 年春言穆江執紅棋與馬仲威在高雄弈成，現在輪到紅方走子：

　1.炮八平六　象3進5

　2.俥九進一　卒7進1

　3.俥二退一　馬6進7

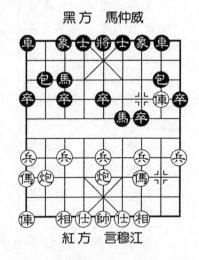

黑方　馬仲威

紅方　言穆江

4. 炮五退一　士4進5　　5. 炮六進一　車1平4

6. 傌九退七　卒3進1　　7. 俥九平八　包2進2

8. 俥二進一　車4進5　　9. 相七進五　卒3進1！

10. 炮五平六　車4平6　　11. 兵七進一　包2平7

12. 傌七進八　卒7平8！　13. 前炮平三　包7進3

14. 炮六進一…………

因黑棋有包7平8之著，故紅升炮邀兌，穩整之著。

14. …………　包7平4　　15. 傌八退六　車8進1

16. 仕六進五　車8平7　　17. 俥二進一　車7進5

18. 兵七進一　車7平5　　19. 兵七進一　馬3退4

20. 傌六進七　車5平4

不明顯的軟著。可改走車5平3，紅俥二退一，車6平5，俥二平一，雖紅略好但局勢平淡。

21. 傌七進八　車4退5　　22. 兵七進一！車6退3

23. 俥二退二 *!!* …………

紅正常應走俥二退三吃卒，黑象5進3！兵七進一，車4進2，黑局勢透鬆。因此紅不吃卒，退騎河俥以限制黑象活動，擴先佳著。

23. …………　象5進7　　24. 俥八平七　車6進2

25. 俥二進三　車6進2　　26. 兵七平六　車4進1

27. 傌八進六　士5進4　　28. 俥二退四　車6平1

29. 俥二平一　象7退5　　30. 俥一進二

紅勝勢已呈，餘著略去。

第 33 局

陰謀陷害胡司令

「意旁通者高，心執一者卑。語默有常，使敵難量。動靜無度，招人所惡。詩曰：『他人有心，予忖度之。』」（宋·張靖《棋經》）

1996 年全國象棋團體賽 5 月下旬在四川新都閉幕，據臺灣棋刊《高雄棋園》報導，這次棋賽的第 6 輪，「蔣志樑大師使用絕招『陷害』特級大師胡榮華的手法，竟與臺灣雙和棋會教練林政明對付蔣志樑峙之局面殊途同歸」。

圖 1 局面是 1996 年全國象棋團體錦標賽上，胡榮華執紅棋與蔣志樑弈成。現在輪到黑方走子：

1. ………… 士 4 進 5

也有棋手此刻走包 8 平 9 邀兌，紅方俥二平三，車 8 進 2，形成「屏風馬高車保馬」布局體系，以後變化繁複。

黑方補士，遂使局面形成「棄馬陷車局」，黑方自是膽大心細、胸有成竹。

2. 俥二平三　包 2 進 4
3. 兵三進一　包 8 進 4

在棋譜及實戰中黑方這一步棋都走卒 7 進 1，以下紅方

黑方　蔣志樑

紅方　胡榮華

（圖1）

俥三進一，卒7進1，傌三退五，包8進7，紅方暫多一子、黑棋子活有勢，以後變化異常複雜，優劣一言難盡。目前黑棋不理睬河界上兵卒相兌，逕管伸出左包，這是一步新變著。

　　4.俥三進一　　包8平7

　　5.相三進一　　車1平4（圖2）

紅方　胡榮華

（圖2）

　　　　黑方右車貼身而出，正確。另若改走車8進3？紅方傌七進六，車1平4，傌六進四，卒5進1，傌四進五！象7進5，俥三平五，馬3進5，兵五進一，車4進6，炮五進三（若誤走兵五進一，黑方包7平5，仕四進五，包5退1，黑方有反擊手段），紅方優勢。

　　6.仕六進五　………

　　據《高雄棋園》林政明棋評文章說，當年（1994年春安徽省象棋隊訪臺）蔣志樑是走仕四進五，被林政明車4進8騷擾，「因前所未見，應付失當，林得回失子而占上風，後來走軟致和。如今志樑大師依樣畫葫蘆對付十連霸胡榮華能得逞嗎？」

　　6.………　　車4進8　　7.相七進九　　車8進8

　　8.俥九平六　　車4平2　　9.兵五進一　　包2平6

　　觀戰的柳大華認為黑方平包錯過了進攻機會，應改走車8平7捉傌，紅方很難下。以後變化為：紅傌三進五（如果

走俥六進三，則黑車7退1，俥六平八，車7平5，黑方大占優勢），包7平8，俥三平二，車7退2，傌五退三，卒7進1，黑方棄子得勢，紅有危險。

10. 俥六平八　車2平4　　11. 俥八平六　車4平2

12. 俥六平八　車2平4　　13. 俥八平六　車4平2

14. 俥六平八　車2平4　　15. 俥八平六　車4平2

16. 俥六平八

胡司令眼看苗頭不對（蔣志樑至此僅用時6分鐘），自願不變作和。

在黑方出貼身車的時候（圖2），如果紅方右、左二士都不補——而改走俥九進一（掩護下二路、防避黑車進襲騷擾），那麼變化又如何呢？

試演：黑棋車4進6，傌七進八，車4平3，俥九平六，至此黑方大致有兩種選擇：一、車3進1（追回失子），紅俥六進七，車3平2，俥六平七，包2平3（如改走車2平4，則紅方仕四進五，車4退5，俥三退一，下一步紅炮五進四打中卒，可能紅方較主動），俥七退一（如改走傌八退九，黑有車2平3），車2退2，炮五進四，車2退5，俥三退一，紅方稍好；二、車3進3（不捉雙而是殺相，繼續貫徹「棄子搶先」之初衷），俥六進一，車3退4，俥三退一，車8進6，黑方雖少一子，但多卒得相，前景可以樂觀。

棄馬局味道辣豁豁，於此可見一斑。

第 34 局

賣空頭凶惡難當

華南棋諺有「空頭炮、花心卒，凶惡難當」之說，而華東一帶則稱空頭炮為「空心炮」。

圖1局勢是1998年全國象棋團體錦標賽上，徐健秒執紅棋與周長林弈成，現在輪到紅方走子：

1. 炮八平七 …………

前一回合紅方跳邊傌，黑棋接著不走習見的卒1進1、象7進5或者士4進5（這一步補士以前曾一度被否定，經過棋手們大膽挖掘，近幾年在重大比賽中又再次「露頭」），竟然「勇敢」拔右橫車——黑方力求對抗之心躍然枰上！

紅方平七炮有接受「挑戰」（使局勢往激烈複雜方向引展）意味。如果欲圖穩健從事，則可以考慮改走炮八進四，黑方馬3進2，俥九進一，車1平4，炮八平三，象7進5，局面演進較為平穩。

1. ………… 馬3進2

2. 傌三進四 車1平6

黑橫車穿宮硬捉傌，讓炮擺「空頭」，這是既定之計

黑方 周長林

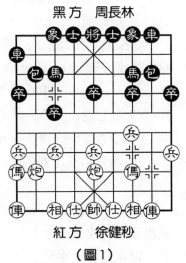

紅方 徐健秒

（圖1）

象棋中局薈萃

劃。可能不宜補中象，例如改走象 7 進 5（符合「左象橫車」布局名稱定義），紅方傌四進五，馬 7 進 5，炮五進四，士 6 進 5，炮五退一（另如改走俥二進五，黑車 8 平 6，黑方足可對抗），爭取搶出左直俥，似屬紅方先手。

3. 傌四進五　馬 7 進 5　　4. 俥二進六 …………

不打黑馬而進俥加強封鎖黑左翼車包，這是徐健秒求新圖變的一步變著。以往多見走炮五進四，黑方包 8 進 4，俥九進一，車 6 進 5，俥二進一（防黑包 2 平 8 逐俥），一般認為紅方稍好。

4. …………　包 2 平 5

準備互架空頭包，爭先之著。假若改走車 6 進 2 保馬，則紅方兵三進一！（注意，切不可走炮五進四，因為黑車 6 平 5，炮七平五，車 5 退 2！炮五進六，包 8 平 5，紅方欲打死車，結果自己反而丟子）紅方有攻勢。

5. 炮五進四　包 5 進 4！

6. 炮七進三 …………

如果改走俥九平八，黑馬 2 退 3，紅方更為麻煩。

6. …………　車 6 進 3

7. 兵七進一　車 8 進 1！

8. 俥九進一　車 8 平 6

9. 俥九平三（圖 2）…………

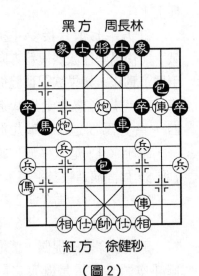

黑方　周長林

紅方　徐健秒

（圖 2）

上面黑方再拔左橫車接應前線俥炮，攻法得力！

現在紅左俥平至三路線，

是無可奈何的著法。另若改走俥九平四逼車，好像可以欺黑前車無法離防（由於有炮七平五重炮殺棋），很精彩。但是，黑方接著會走前車平5！紅俥四進七（如改走炮五退三去包，黑車5進2，俥四平五，包8平5，黑方勝定），包5退3，仕六進五，包5平8，黑方多子勝定。

9. ………… 後車進2

黑方假棋出來了！圖2局面下，黑方應接走前車進5破仕，以下紅帥五進一，後車進3，俥二進一，後車平5！炮五退二，車5進2，相三進五，車6平4，黑棋棄包後掠去紅雙仕，下一步有車5平4做殺，紅方若接走傌九退七防，則象3進5驅炮，黑方占勝勢。

正所謂「生與死的距離，本就在一線之間」。

10. 俥三平四 …………

「蓄謀已久」的一招——由此紅方反敗為勝，精巧之著。

10. ………… 後車平5

另如改走包8平4，紅方俥二退三，包5退1，俥二平四！黑方亦難應付。

11. 俥四進四 包8平5　　12. 帥五進一 …………

主帥並非「御駕親征」，但逃難以後卻可顯示多子之優勢了。

12. ………… 士4進5　　13. 兵三進一 象3進1

14. 帥五平四 後炮平6　　15. 帥四平五 象1進3

16. 俥二平三 …………

邀兌黑車，紅方仗「有俥勝無車」，走法老練。

16. ………… 車5進2　　17. 俥三平九 包5平4

18. 相三進五　　包 4 平 5　　19. 相五退三　　包 6 平 5

20. 帥五平四　　後包平 6　　21. 帥四平五　　包 6 平 5

22. 帥五平四　　前包平 4

假定黑方仍然走後包平 6，帥四平五，包 6 平 5，帥五平四，後包平 6，由於下一步黑方有車 5 平 7 抽吃紅相，屬於「一照一要抽」，必須由黑變著（不變則判負）。

23. 俥九進三　　包 4 退 6　　24. 俥四平七　　車 5 平 6

25. 帥四平五　　車 6 平 5　　26. 帥五平四　　包 5 平 6

27. 俥七平八　　士 5 進 4　　28. 仕四進五　　車 5 平 6

29. 仕五進四　　車 6 平 3　　30. 兵三平四　　士 6 進 5

31. 俥八平五　　包 6 退 2　　32. 帥四平五　　車 3 進 4

33. 兵九進一　　車 3 退 4　　34. 兵四進一　　車 3 平 6

35. 俥五進一　　包 6 進 1　　36. 傌九進七　　將 5 平 6

37. 相三進五　　…………

應改走俥九平六，黑士 5 退 4，俥五進三殺。雖然紅方錯過殺棋，但因為紅的優勢太大，終究黑方難逃厄運。

37. …………　　包 4 平 5　　38. 傌七進六　　車 6 進 2

39. 傌六進八　　士 5 退 4　　40. 俥九平六　　士 4 退 5

如改走車 6 平 5 去相，紅帥五平六，紅中俥有根，黑仍無計挽回。

41. 俥六平五　　將 6 平 5　　42. 傌八進六　　將 5 平 4

43. 俥五進二　　車 6 進 1　　44. 帥五退一　　車 6 進 1

45. 帥五進一　　車 6 平 4　　46. 俥五進一　　將 4 進 1

47. 傌六進四

戰鬥結束，紅勝。

第 35 局

沿河十八連環響

「雙炮齊飛結陣雄，當頭轉角勢如虹。沿河十八連環響，便似驚雷起怒風」。「巡河炮」有「沿河十八打，將軍拉下馬」之稱，可見其一旦運用得法，在爭先取勢過程中威力巨大，本局即為一例。

附圖局勢是河北閻文清與火車頭楊德琪在 1998 年全國團體賽中弈成，現在輪到紅方走子：

1. 俥八進五！　包 8 進 2　　2. 炮四平二　…………

如果改走俥一平二，黑方可車 8 進 1 聯車生根。目前紅平炮攻車，搶先著法。

2. …………車 8 平 9

迫於無奈才躲車。不能走包 8 平 9，由於紅俥一平二，卒 7 進 1，俥八平四，卒 7 平 8，兵一進一，捉死黑包。

3. 炮二平五　象 7 進 5
4. 俥一平二　馬 6 進 7
5. 俥八平三　包 7 平 8
6. 俥二進五！…………

棋諺云「得勢捨車方有益」，紅方用俥換雙，適時之著。另若逃俥而改走俥二平

黑方　楊德琪

紅方　閻文清

一，則黑馬7退5，俥三平二，馬5退7，紅方就貽誤戰機了。

　　6.………　　馬7退8　　7.俥三平二　　包8平7

　　如改走包8平6，則紅俥二進二！車4平6（如改走士6進5，紅炮五進三，將5平6，炮六進二！下一步炮六平四，黑方不易化解），炮五平四，紅方得子。

　　8.俥二進二　　車4平7

　　紅進俥捉包步步緊逼，黑方已窮於應付──這一步棋另若改走車9平7，紅炮五平三　　包7進5，炮六平三，車7平9，俥二平五，亦紅方勝定。

　　9.炮五平一！車9平7　　10.炮一平三　　象5進7

　　11.傌三進四　　象3進5　　12.炮三退二！…………

　　紅縮炮結擔竿，鋒芒內斂，進一步加強對黑雙車主力之封鎖，弈來如行雲流水清妙自然。

　　12.………　　卒3進1　　13.兵七進一　　象5進3

　　14.傌四進二　　馬3退5　　15.傌二進三　　馬5進7

　　16.炮六進二　　馬7進6　　17.炮三進六　　車7進1

　　18.炮六平四

　　紅方多子勝。

第 36 局

莫使金樽空對月

　　「猛士馳江北，佳人在廣東。」[1]由南京有線電視臺與江蘇棋院聯合主辦的「安居杯」象棋特級大師表演賽及對抗

賽，1998年10月10日在古城南京舉行。上午在觀者如堵、水泄不通的漢中門露天廣場，胡榮華、呂欽、許銀川、徐天紅四位特級大師在歷時3個半小時的1對20表演賽中，取得了61勝17和2負的戰績。參賽選手中有兩位九齡童逼和了呂欽、許銀川。

下午，在嶺南雙雄呂欽、許銀川與華東兩強胡榮華、徐天紅的對抗賽中，呂欽先勝徐天紅，胡榮華擊退許銀川，華東、華南兩隊遂殺成平手。之後，在10分鐘快棋賽中，呂欽執先手戰平胡榮華，但在隨後的5分鐘超快棋賽中，胡榮華（飛相局布陣）在局面占優情勢下由於超時負於呂欽，最終被華南隊笑捧「安居杯」。

圖1局面是「安居杯」對抗賽呂欽執紅棋與徐天紅的實戰鏡頭。現在輪到紅方走子：

1. 炮八進二 …………

呂欽用中炮橫俥七路傌來攻徐天紅的屏風馬，這一步棋高炮巡河、穩扎穩打——若改走傌七進六，黑方包2進4，相三進一，包2平4，可能紅方陣形稍

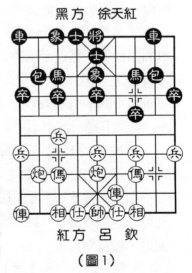

黑方　徐天紅

紅方　呂　欽

（圖1）

[1]　1993年8月慶賀《象棋報》創刊十周年時，廣州徐續（太史弓）曾賦詩賀曰：「報慶今當祝，詩成墨未濃。風雲三寸舌，將帥十年功。猛士馳江北，佳人在廣東。樓高宜煮酒，與子論英雄。」

散未必有益。

1.………… 　包 2 平 1　　2. 炮八進四　 …………

伸炮為封鎖黑棋右車預作準備。另如改走俥九平八，黑
方包 1 平 2，俥八平九（不能走炮八平九，因以下黑車 1 平
2 後，紅邊炮處境尷尬），包 2 平 1，紅方仍須活動左炮。

2.………… 　車 8 平 6

如改走車 1 平 2，紅方俥九平八，卒 3 進 1，兵七進
一，象 5 進 3，傌七進六，紅方稍先。

3. 俥四進八　士 5 退 6

據天紅講，一般走將 5 平 6（中路較厚實），現在退士
吃俥，是試驗性的走法。

同年年初的第 18 屆「五羊杯」象棋冠軍賽上呂欽執紅
棋對趙國榮一盤也走成類似局面，黑方應的是將 5 平 6，以
下紅俥九平八，車 1 平 2，傌七進六，包 1 進 4，俥八進
三，包 1 退 1，傌六進七，紅方稍先。

4. 兵五進一　車 1 平 2　　5. 俥九平八　士 6 進 5

一般來說補起同一側的士象陣形較齊整（有利於防
守），但是在目前局面下黑方也可以考慮布「夾花士象」
——即士 4 進 5，紅方如接走傌三進五，則黑卒 3 進 1，兵
七進一，象 5 進 3，兵三進一，象 3 進 5，使黑車多出一條
通道，較富變化。

6. 傌三進五　卒 3 進 1

另如改走馬 7 進 6，紅方兵五進一，馬 6 進 5，傌七進
五，卒 5 進 1，炮五進三，紅方稍好。

7. 兵七進一　象 5 進 3　　8. 兵三進一　卒 7 進 1
9. 傌五進三　馬 7 進 8　　10. 俥八進三　馬 8 進 6

11. 炮五退一　馬3進4

紅方退炮避免黑用馬換炮兌子簡化局勢。黑方右馬出擊，是企圖下一步走包1平3或者包8平3攻擊紅方左傌，同時還有包1平5補中包的可能，但這個意願難以達到。不如改走象3退5，較為工整。

12. 兵五進一　卒5進1　　13. 傌三進四　馬4退5

紅方送棄中兵以後進傌謀攻，現在黑棋另如改走象3退5，則相七進五，仍屬紅先。

14. 相七進五　馬5進7　　15. 炮五進四　將5平6

黑方躲將機警。若誤走象3退5　紅方傌四進三，將5平6（如馬7退6　紅炮八平四　車2進6，炮四退二，將5平6，炮五平四，黑劣紅速勝），炮五平四，以下有炮八退二或傌八進三的殺勢，黑方無計化解。

16. 仕六進五　包1平6

17. 炮五退一　象3退5

18. 傌四退六　馬7進5

似宜改走將6平5，避免紅方借勢利用，較為穩正。

19. 炮八退四！馬6退7

黑方另如改走馬6退8，紅方則可傌八平四，車2進4，傌四進二，車2平4（只能吃傌。另若改走馬8進7，紅傌四平五，馬7退5，傌七進六！紅方得子），傌四平二，紅方占優。

20. 炮八進二　車2進2

黑方　徐天紅

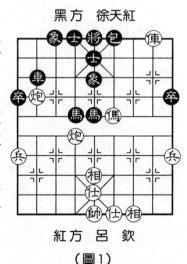

紅方　呂　欽

（圖1）

21. 俥八平二　包8進3　　22. 傌七進五　將6平5

23. 炮五平八　車2平4　　24. 後炮平六　車4平2

25. 傌五進四　馬7進6　　26. 俥二進一　馬6退4

27. 俥二進五　包6退2（圖2）

黑棋只可退包。如走士5退6　紅方炮八平五，士4進5，傌四進三，立成殺局。

28. 傌四進二　…………

紅方第19、20回合的兩步運炮著法輕靈瀟灑，隨後發起之攻勢猶如驚虹厲電般的刀光將黑棋籠罩——但黑方在下風中憑著功力卻苦撐不倒。

卻為何紅方不先擺當頭炮？曾有棋迷觀戰中提出疑問（棋迷中也不乏高水準者）。

原來，紅方若直接走炮八平五，黑棋應對得當，有辦法化解。現試擬變化於下：紅炮八平五（圖3），黑方大致有馬5進6、車2進7、馬4退3三種著法，分述如下：一、馬5進6！紅方傌四進二　車2進7，相五退七！車2平3，仕五退六，馬6進4，帥五進一，車3退1，帥五進一，車3平6，帥五平六，紅方得子勝。二、車2進7，以下紅方可走：（一）相五退七（誘著）!?黑方則有：1.車2平3!?（貪吃紅相中計）仕五退六，馬4退3（如改走馬5進6，則

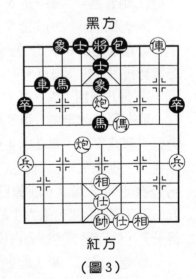

黑方

紅方

（圖3）

紅傌四進二！黑方仍要丟子），傌四進二，馬5退7，炮六進四，車3退6（逼走之著。若誤走馬3進5去炮，紅方傌二進三，馬7退6，炮六平四，此時黑方如果接著揚中象解殺，紅方炮四退六，馬5退6，俥二平四，紅棋借主帥露面[1]，構成殺局），炮五退四，紅方臥槽傌厲害；2.馬4退3！傌四進二（如改走炮六進三，則黑車2平3，仕五退六，車3退3，紅方棄相後並無攻擊手段），馬5退7，炮六進四，馬3進5，傌二進三，馬7退6，炮六平四，象5進7！紅方沒有攻擊手段；（二)仕五退六（正著），馬5進6，炮六退三，紅方占優。三、馬4退3，至此紅方可走：（一)炮六平五!?黑馬3進5，炮五進二，馬5進6，黑方反有攻擊產生；（二)炮六進三，黑車2進7（不能走車2進1，由於紅有傌四進三），相五退七，車2平3，仕五退六，車3退3，紅方棄相後並無攻勢；（三)傌四進二，黑馬5退7，炮六進四，馬3進5，傌二進三，馬7退6，炮六平四，象5進7，黑方足可守住。

假若以上的這些推演變化無錯，則恰好說明，臨枰中紅方摒棄歧路而選擇奔馬臥槽之精確。

28.………… 馬5退7

逼走之著。另若改走包6平7，則紅方炮八平五，將5平6，炮六平四，馬5進4（若誤走馬5進6，紅炮五平四勝），炮四退三，紅方勝定。

29.炮八平六 士5進4？

時間緊迫之下，黑方揚士是漏著。應改走車2進1扼

[1]　紅帥目前的作用相當於一個俥。

守，紅如前炮進二，則馬 4 退 6，局勢並無危險。

30. 前炮進三 …………

相持局面下，竟然對手有美味佳餚端出「請客」，焉有不食之理!?「人生得意須盡歡，莫使金樽空對月」，「該出手時就出手」，紅炮急摧黑底士，從而找到了突破口。

30. …………	馬 7 退 6	31. 傌二進三	馬 4 退 6
32. 前炮平四	前馬退 7	33. 炮四平七	將 5 進 1
34. 炮七退一	馬 6 進 5	35. 炮六平七	車 2 進 7
36. 後炮退四	馬 7 進 9	37. 車二退一	將 5 退 1
38. 傌二退一	象 5 進 7	39. 傌二平六	馬 5 進 3
40. 傌六退二	象 7 退 5	41. 前炮退二	馬 3 進 2
42. 傌六進一	卒 9 進 1	43. 傌六平一	象 5 退 7

44. 前炮退三 …………

看官請注意，這裡紅如隨手走傌一退一？則黑馬 2 進 4！仕五進六，車 2 平 3，帥五進一，車 3 退 6，紅方耐心等待並慘淡經營之勝利成果將眨眼之間煙消雲散。

44. …………	馬 2 進 3	45. 帥五平六	車 2 退 5
46. 仕五進六	車 2 平 7	47. 傌一平五	將 5 平 6
48. 前炮平四	馬 9 進 7	49. 仕四進五	車 7 進 2

如改走象 7 進 5，則紅方相三進一，用「相」來幫助進攻，黑方亦難挽回。

50. 炮四退二（紅勝）

第 37 局

寶刀劈出艷陽天

「少年成名，元戎盛贊[1]，廿年霸主誰能撼？兵敗樂山，臥薪嘗膽，蟄伏三載重奪冠[2]；新銳衝擊，負重前行，昔日風光難再現[3]；牛年牛耳，老帥奮執，力搏不敗凱歌還[4]；征伐棋壇，三十八年，忽忽彈指一揮間[5]；廉頗將老，尚能戰否，寶刀劈出艷陽天。」（山西吳志剛戲說胡榮華，[1] 1960 年陳毅元帥為胡發獎，贊譽有加。[2] 1980 年下野，1983 年東山再起之謂也。[3] 1985 年以後，十二年間戰績平平未嘗奪魁。[4] 1997 年個人賽，以五勝六和絕對優勢傲視群雄。[5] 借用毛主席詞句，正合胡司令經歷）

1997 年秋各路棋英會聚福建漳州論劍（全國象棋個人賽），胡榮華寶刀不老再鑄輝煌——第 13 次登上了盟主之座。翌年 10 月間，在南京「安居杯」象棋特級大師賽上胡帥又有精彩的演出……

圖 1 局面是胡榮華執紅棋對許銀川在「安居杯」上弈成，現在輪到紅方走子：

1. 炮八平七　車 1 平 2
2. 兵七進一　…………

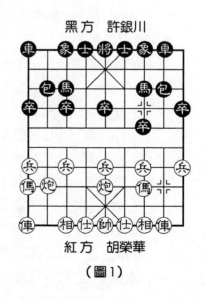

黑方　許銀川

紅方　胡榮華

（圖1）

布局弈成不挺兵五七炮對屏風馬７卒陣式，此時多見走俥九平八（因為上一步紅炮八平七就是有出動左直俥意思），而胡帥竟然左車不動先衝七兵！看似漫不經心信手拈來，其實內中多半會有文章奧秘。

　　2.………　　包２進４

　　黑方若改走包２平１亮車，則紅俥二進四占先。

　　3.俥二進四　包２平７　　4.相三進一　車２進４

　　另有直接走包８平９邀兑俥的下法，以下為紅俥二進五，馬７退８，兵七進一，車２進５，局勢演進易趨向尖銳激烈。

　　5.俥九平八　車２進５　　6.傌九退八　象３進５

　　7.兵九進一　包８平９　　8.俥二平四（圖２）車８進８

　　9.傌八進九　卒７進１

　　黑方如改走車８平４，紅可能是走兵七進一，象５進３，仕四進五，黑車無好點可據，紅方得先。

　　10.俥四平三　馬７進６

　　11.仕四進五　車８退３

　　12.傌九進八　車８平７

　　13.相一進三　馬６進４

　　14.炮七退一　卒９進１

　　15.傌八進七　馬４退３

　　16.炮七進五　士４進５

　　17.炮五平六　………

　　雙車兑去，目前紅方淨多一「相頭兵」之物質利益，以

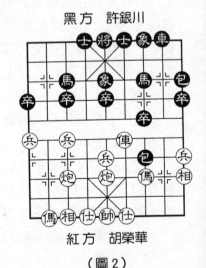

黑方　許銀川

紅方　胡榮華

（圖２）

略優態勢步入「後中局」（筆者杜撰，意指中局階段的後段或即將結束中局戰鬥而進入殘局）。

從戰略思想、戰術意圖及臨枰效果來講，可以說紅方已經成功達到預期目標。

假若回過頭來追溯，黑方前面之著法必有值得研究推敲地方：例如在第8回合（見圖2），如改走卒7進1，紅方俥四平三，馬7進6，傌八進九，車8進5，同樣是兌去雙車下「無車棋」，黑方是否在步數上能多補到一步棋？

17. ………… 包9平8　　18. 炮六進四　卒5進1

19. 相三退五　包8進2　　20. 傌三退二　包7退2

另如改走包8進2，紅方傌二進三（如走傌二進四，黑可包7平9），黑棋仍須防紅七兵渡河（因紅兵七進一，黑包8退2，炮六退一）。

21. 傌二進三　包7進2　　22. 炮七退一　…………
擴展先手之佳著。

22. ………… 馬3進2　　23. 炮七平二　馬2退4

24. 兵七進一　馬4進6　　25. 兵七平六　…………

不能急於走炮二平五打卒，因黑方有馬6進8，然後馬8進6謀和。

25. ………… 馬6進8　　26. 傌三退二　馬8進6

27. 傌二進三　…………

紅如改走傌二進四，黑方接走包7退5，這樣紅傌位置就不如實戰著法（雄踞河沿）那麼理想。

27. ………… 包7退5　　28. 傌三進四　包7平9

29. 兵六平五　包9進5　　30. 炮二平四！馬6退8

31. 炮四進一！包9退1　　32. 傌四進六　象5進3

第30、31回合紅方兩步運炮頗具功力。儘管雙方兵種都是僅餘一俥一炮，將圍繞著搶奪兵卒來運調子力，但由於紅方俥炮占位較好，加之還有過河兵助拳，黑棋應對甚為吃力————更何況本次棋賽規定：每方在50分鐘內須走滿40步棋，然後10分鐘包干，總時間每方為60分鐘，用完判負。

這一步棋黑方另如改走包9平1去兵，紅俥六進八，紅方俥炮兵形態配合「珠聯璧合」，攻勢一觸即發！

33. 炮四平五　象7進5　　34. 後兵進一　馬8進6

35. 俥六退七　包9進1　　36. 俥七退九　包9退1

37. 前兵平六　…………

假定紅方還是在走俥九進七，黑包9進1，俥七退九，包9退1，雙方不變，則將判和局。

可是，難道紅方會不變嗎？

37.　…………　包9平1　　38. 俥九進七　包1平4

39. 兵五進一　…………

本次比賽在江蘇棋院進行，同時掛大盤表演並由筆者講評，當時曾有棋迷提問：「為何紅方不走兵六平七吃象？」筆者答曰：「大概是要穩中求勝。」

改走兵六平七，黑方馬6退7，炮五退一，包4進1，俥七進六，破去黑方雙象，紅亦占勝勢。

39.　…………　包4平8

另如改走卒1進1，紅方俥七進五，黑方雙邊卒路途遙遠，困境亦難擺脫。

40. 俥七進九　將5平4　　41. 俥九進八　包8退2

42. 俥八進七　包8退2　　43. 俥七退八　包8進2

44. 傌八進七	象 5 退 3	45. 炮五平八	包 8 退 2
46. 傌七退六	象 3 進 5	47. 炮八退五	士 5 進 4
48. 兵五進一	包 8 平 4	49. 傌六退八	士 6 進 5
50. 兵六進一	將 4 平 5	51. 相五進七	馬 6 退 7
52. 炮八進三	卒 1 進 1	53. 傌八進七	卒 1 進 1
54. 炮八進三	將 5 平 6		

躲將是為了防避紅下一步傌七進八奪象。

55. 炮八進二	將 6 進 1	56. 炮八退四	馬 7 進 5
57. 兵六平七	卒 9 進 1	58. 炮八進三	將 6 退 1
59. 傌七進八	包 4 退 1	60. 傌八退六	卒 1 平 2
61. 相七退五	包 4 平 1	62. 炮八平九	將 6 平 5
63. 兵七進一	卒 2 進 1	64. 帥五平四	卒 9 平 8
65. 傌六退八	包 1 平 4	66. 兵七進一	馬 5 退 7
67. 兵七平六	包 4 平 2	68. 炮九進一	士 5 退 4
69. 兵五平六	士 4 退 5	70. 傌八退七	象 5 退 7
71. 前兵平七	馬 7 退 6	72. 傌七退五（紅勝）	

　　金庸作品中曾有「無聲無色劍招」描述，本局簡直找不到黑棋明顯的軟緩著法，不知不覺中「紅孩兒」竟會一蹶不振直至失利，胡帥功力之醇厚、招法之精巧，令觀戰之數百金陵棋迷直呼精彩，掌聲雷動——十連霸「老驥伏櫪，志在千里」，表現出強烈的進取精神及蓬勃朝氣！

第 38 局

雄獅咆哮銀蛇蜿蜒

「春蘭杯」第 10 屆亞洲象棋錦標賽 1998 年 11 月 2 日在江蘇泰州（古稱海陵）降下帷幕，男子團體前三名為：中國（11.5 分）、越南（11 分）、香港（9.5 分）。在比賽的前 9 輪，中國隊與越南隊同積 8 分並駕齊驅——據《棋牌周報》記者周影報導，「當晚進行的第 10 輪棋，中國與越南相遇，中國派出了呂欽、許銀川雙保險及萬春林的強大陣容[1]，希望確保獲勝。但此戰越南隊發揮十分出色，萬春林很快與蒙世行成和。許銀川在優勢下有一個棄子搶攻的機會，這一變化可以取勝，但在臨場不易把握，為穩健起見，許銀川選擇了簡明占優的一路變化，以為可以穩勝，不料對手陳文樑很頑強，一步步化解了許銀川的攻勢，防守得固若金湯，許銀川只好同意和棋。呂欽對張亞明的棋一直占有先手，見許銀川又成和棋，於是以俥炮兵想方設法向張亞明進攻，但對手態度明確，死保和棋，不惜以車換炮，最後以包士象全守和了呂欽的俥兵士相全。中國隊與越南隊戰平令整個賽場大為震動。」

[1]　因為前 9 輪比賽中國隊林宏敏、萬春林每場都上，而呂欽、許銀川是輪流上場。現在「嶺南雙雄」同場亮相，足見此役事關重大。

圖1局面是越南陳文欉與中國許銀川由中包過河車對屏風傌平炮兌俥弈成。現在輪到紅方走子：

1. 俥八進六 …………

在黑方左馬外躍、準備衝卒脅俥時，紅方大致有炮打中卒、肋俥捉包、炮打邊卒、雙俥過河及傌退窩心這幾種分路選擇，變化各具特色。

雙俥過河（包括傌退窩心）是五九炮過河俥布局戰術

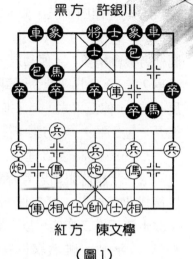

紅方　陳文欉

（圖1）

體系中的一路重要戰術，據說是 1981 年全國團體賽間由遼寧棋手率先創用。

1. ………… 卒 7 進 1　　2. 俥四平三 …………
近幾年出現的新著法。以往多見走俥四退一。

2. ………… 馬 8 退 7　　3. 俥三平四　卒 7 進 1
4. 傌三退五　象 7 進 5　　5. 俥八平七 …………
另外紅方有炮九進四或者傌七進六的走法。目前情況下紅俥殺卒壓馬，局勢易趨於激烈，是較凶悍的攻法。

5. ………… 包 2 進 4　　6. 兵七進一　包 2 平 3
7. 兵七平八 …………
紅方須提防黑棋棄象打俥的手段。現在過河兵外移是較適宜的著法，另若改走：一、俥七平六？黑方車 2 進 8！兵七進一，車 2 平 4，傌七退九，車 4 退 5，兵七平六，馬 3 進 4，黑方占優；二、兵七平六，黑方象 5 進 3（若改走馬

7進8，則紅俥四平三，象5進3，兵六平七！包3退3，兵七進一，包7平9，兵七進一，紅方捨俥搏換黑包馬象，似屬紅方機會稍多），俥七退一（如改走俥七平六，黑方仍可走車2進8），馬7進8，俥四平三，馬8進6，俥三退二，馬6進4，俥三平六，包3進3，傌五退七，包7進8，仕四進五，包7平9，黑方棄子後獲得強大攻勢，紅棋難應。

　　7.………　　象5進3　　8.俥七退一　馬3進2

　　這一步棋許銀川思考時間較多——另如改走馬7進8，以後變化可能為：紅方俥四平三，馬8進6，炮九平八！（改走俥三進二亦佳，以下黑馬6進4，炮五平六，馬4退3，兵八平七，雖然謀得紅俥，但黑右馬受制，亦有顧忌），黑方比較被動。

　　9.炮九平八　象3進5　　10.炮八進七　象5進3

　　11.俥四進二　…………

　　紅方勇氣可嘉——「就好像雄獅面前一條黑色豹子。雄獅雖然威風可怕，豹子卻絕不退縮。」

　　紅方另如改走俥四退二，則攻守兼備較為工整。

　　11.…………　　包7退1
　　12.俥四平三　馬7進6
　　13.俥三退三（圖2）馬6進4

　　「許銀川在優勢下有一個棄子搶攻的機會……」（《棋

黑方　許銀川

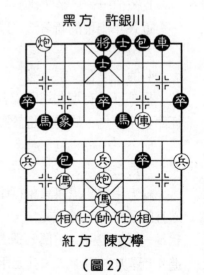

紅方　陳文幘

（圖2）

牌周報》報導語）

在圖2局面下，黑方可以考慮走象3退5（棄馬搶先，精彩之著），以下紅俥三平四去馬（另若不吃馬而改走俥三退一，馬2進4，為了防黑馬4進2奔襲臥槽紅方只得走炮八退七，黑車8進8！兵五進一，包7進4，炮八退一，馬4進2，以下紅方一、炮八平二，包3平5，黑勝；二、炮八進一，包3平5，紅方將坐以待斃），馬2進4，俥四平六（另如改走一、俥四退一，黑馬4進2，炮五平六，包3退2，俥四退二，車8進8，下一步車8平6，紅方無法應付；二、俥四退三，黑馬4進2，炮五平六，車8進8，相三進五，車8平6！〈獻車妙極，若包3退2，紅還可走相五進三。〉俥四退一，包3退2！俥四進八，將5平6，傌五退三，馬2進4，帥五進一，包7平2，黑方得勢勝定），包3進3，傌五退七，包7進9，仕四進五，馬4進5，黑方棄子得勢，紅棋甚危。

14. 兵五進一 …………

當然紅方不能走俥三平七殺象，由於黑方可包7進9，傌五退三，包3進3，仕六進五，包3退5，傌七進六，包3平7，接下來再馬2進4，黑方速勝。

14. ………… 象3退5　　15. 俥三退二　車8進5

另如改走車8進8，則紅方炮五平六，車8平6，俥三平六，象5進7，相三進一，包7平8，俥六平二，包8平9，俥二平六，包9平8，俥六平二，包8平9，俥二平六……紅方用俥分捉黑棋包馬兩子，按「亞洲規則」，一子分捉兩子或多子作和，雙方不變作和。

16. 兵五進一　馬4進5　　17. 相七進五　卒5進1

18. 傌七退八　卒5進1　　19. 傌五進七 ……………

　　調整雙傌位置，解除窩心弊端，紅方下風情勢裡「銀蛇蜿蜒」竭力謀和。

19. …………　車8退2　　20. 傌八進六　車8平3
21. 兵一進一　包7進4　　22. 俥三平六　卒1進1
23. 仕六進五　包7進3　　24. 仕五進四　包7退4
25. 仕四進五　卒5平4　　26. 俥六平五　包3平4

　　如改走包7平5，紅有俥五進二逐馬。

27. 傌六退八　馬2進3　　28. 傌八進六　馬3退2
29. 傌六退八　包7平5　　30. 傌七進八　車3平4

　　改走包4平2較能保持變化，以後可伺機走包5進2或者包2進2。

31. 俥五進二　馬2退1　　32. 前傌退六　卒4進1
33. 炮八退五　車4平2　　34. 傌八進七　卒4平3
35. 傌七退六　車2進2　　36. 俥五進一　馬1進2
37. 俥五平一　馬2進4　　38. 俥一退一　車2退1

（和棋）

第 39 局

高山流水遇知音

　　1998年全國個人賽的倒數第二輪，閻文清力挫趙國榮，閻積7.5分（5勝5和）匹馬領先，比緊追其後的許銀川、趙國榮、陶漢明、李來群、萬春林、卜鳳波、金波七將高出了整整一個大分──閻文清只須再和一盤即可蟾宮折

桂，看來新冠軍已是呼之欲
出。

黑方　閻文清

紅方　許銀川

但是，閻文清最後一輪是
執後手遇廣東許銀川，「三王
並立五羊城，屈指惟君年最
輕。百戰沙場功顯赫，楸枰二
度主棋盟。」（沈慶生贊許銀
川詩句）這一關要過，定然辛
苦！

附圖局面由雙方對兵局布
陣形成，現在輪到紅方走子：

1. 俥九進一　象7進5

黑飛左象本屬正常，但本局戰例卻顯示：由於紅方強硬
地續補起中炮，黑方隨後之布陣選擇稍感尷尬。

看來，對付紅方拔左橫俥，因有中炮還是飛中相尚未
「定位」這一因素，黑方或許應考慮改走象3進5或者馬2
進3，較為穩正。

2. 炮二平五　…………

布局階段就與對手鬥智鬥力，許銀川志在必得——由於
牽涉到來年世界錦標賽的「入場券」。補架中炮，適時之
著。閻文清正是「高山流水」恰遇「知音」。

2. …………　馬2進3　　3. 俥二進三　車9平8

4. 俥一平二　包2進4

右包過河，意圖搶占空間，伺機再活通右車。亦可包8
進4或車1進1。

5. 兵五進一　包2平3

如改走包8進4雙包過河，紅俥九平四，下一步有兵三進一先手，黑的左象就顯得彆扭了（因為黑右車無法從車1平4貼身開出）。

6. 相七進九　車1平2　　7. 俥九平四　車2進6

8. 俥二進六　包3平1　　9. 炮八退一　包8平9

紅方壓俥過河正確。如走俥四進二，黑有包8進3！

10. 俥二進三　馬7退8　　11. 炮八平五　馬8進7

12. 兵三進一　…………

棄相頭兵以後再盤中傌出擊，為中炮盤頭傌進攻陣式中之常用手法。

12. …………　卒7進1　　13. 兵五進一　卒5進1

可以改走士4進5較穩，以下紅方接走：一、傌三進五，則黑包1平5，傌七進五，馬7進8，傌五進三，包9平7，相三進一，馬8進7，俥四進一，卒5進1，後炮進四，包7進2，黑方陣容嚴整並不見弱；二、俥四平二，則黑卒7進1，傌三進五，包1平5，傌七進五，卒7平6，傌五進六，卒6進1，俥二進六，卒6平5，相三進五，包9進4，俥二平三，卒5進1，傌六進七，包9平5，黑方棄子後達到簡化目的，至此和局已定。

14. 傌三進五　包1平5　　15. 傌七進五　卒7平6

黑方棄卒謀求延緩紅子出擊之速度，否則紅方下一步傌五進三，將會有多種攻勢發生。

16. 俥四進三　士4進5　　17. 傌五進三　車2平4

18. 後炮進四　將5平4

如果不出將而改走馬7進8，紅方俥四進一，馬8進7，俥四進一，將5平4，仕四進五，馬7進5，相三進五，

卒 3 進 1，俥四平一，包 9 平 6，兵七進一，象 5 進 3，俥一平七，象 3 退 5，炮五平一，紅方稍優。

19. 仕六進五　馬 7 進 8　　20. 俥四進一　車 4 平 7
21. 相三進一　馬 8 進 9　　22. 傌三進四　包 9 平 6
23. 傌四進二　…………

紅方進傌攻擊敏捷如燕。另如改走傌四退六，則黑可包 6 平 8！

23. …………　車 7 平 8

此著無用（可能是情勢緊張），可以改走馬 9 進 7，較多攻守手段。

24. 傌二進四　車 8 平 5　　25. 後炮平二　車 5 平 8
26. 炮二平五　車 8 平 5　　27. 後炮平二　車 5 平 8
28. 炮二平五　車 8 平 5　　29. 後炮平二　車 5 平 8
30. 炮二平五　包 6 平 7　　31. 傌四退三　車 8 平 5

改走車 8 平 4 較妥。

32. 後炮平二　馬 3 進 5

放任紅炮沉底照將取勢，失誤。宜走包 7 平 8，紅方可能是俥四進一，包 8 進 1（如走車 5 平 4，俥四平七，紅亦稍優），傌三進四，車 5 退 2，俥四平二，車 5 平 8，俥二平六，將 4 平 5，炮二平五，馬 9 進 7，黑棋尚可支撐。

33. 炮二進七　包 7 退 2　　34. 俥四退三　…………

準備平六控制黑方將門，勢不可擋（因黑如車 5 平 4，紅方有俥四進四！）。

34. …………　馬 9 退 8

另如改走馬 5 退 7，則紅方俥四平六，將 4 平 5，傌三進一，車 5 平 6，帥五平六，馬 7 進 5，俥六進四，紅方勝

定。

35. 俥四平六　將4平5　　36. 俥六進六　士5進4

紅俥壓肋，展開凌厲威猛之入門攻擊。現在黑方如改走馬8退7，則紅傌三進一，車5平6，傌一進三，車6退5，炮五進二，亦為紅勝。

37. 傌三進五　車5退2　　38. 傌五進三　馬5退6

39. 俥六平四　將5平4　　40. 俥四進一　將4進1

41. 俥四平三（紅勝）

終局時許銀川因用時太緊，沒有看到俥四平六再炮二退一連殺的手段，但現在吃炮後，紅方勝局不可動搖。閻文清不敗金身被破，限於「對手分」，只能接受屈居亞軍的殘酷現實。其實，不僅是閻文清本人，對手許銀川也為之惋惜——誠為英雄惺惺相惜也。

第 40 局

實惠物質布景奇

「造化從來不負人，萬般紅裁見功真；滿城車馬空撩亂，未必逢春盡得春。」（宋·邵雍）

1998 年全國個人賽最後一役，上屆第五名上海萬春林遭遇遼東第一高手卜鳳波。圖局面是雙方由中炮過河俥對屏風馬平包兌俥弈成，現在輪到紅方走子：

1. 炮九進四　卒7進1

紅方邊炮出擊，是卜鳳波較偏愛的下法（其十餘年前大賽中即有使用）。

黑方除了衝 7 卒，也可考
慮走包 7 進 5，則形成其他繁
複的變化。

2.炮五進四　象 3 進 5

如改走象 7 進 5，紅方俥
四平三，馬 8 退 9，亦將產生
激戰，大致是雙方對搶先手的
格局。

黑方　萬春林

紅方　卜鳳波

3.俥四平三　馬 8 退 9

4.俥三退二　包 2 進 5

如改走包 2 進 4，黑方似
也不乏反擊手段。

5.傌三退五　卒 3 進 1　　6.傌五進六　馬 3 進 5

7.俥八進二　車 2 進 7

黑方拼兌紅俥，正確。另如改走車 2 平 1 避兌，紅方俥
八進四，馬 5 進 7，俥三平四，馬 7 進 8，相七進五，卒 3
進 1，傌六進五，卒 3 進 1，俥八平四，紅方俥傌炮有凶狠
殺勢，黑棋不易應付。

8.傌六退八　馬 5 進 7　　9.俥三平六　…………

紅俥平六厲害。如改走俥三平四，黑車 8 進 3，等紅方
逃炮以後再走馬 7 進 8，黑方子力活躍並有攻勢，足可補償
物質力量上少卒之弊。

9.…………　馬 7 進 6　　10.相七進五　車 8 進 3

11.炮九平六　馬 6 進 7　　12.帥五進一　車 8 平 6

前一步棋紅炮平六是好棋，可以繼續保持已經多兵之實
利。黑方現如改走包 7 平 8（暗伏車 8 平 4 搶炮），則紅方

帥五平六，士 5 進 6（暗伏著包 8 平 4 得俥），兵七進一！
包 8 平 4，兵七平六，這樣變化下來，即使黑方用車啃炮兌
子，紅方小兵實在太多，黑棋也難以守和。

13: 帥五平六　包 7 平 8　　14. 仕六進五　包 8 進 7

如改走士 5 進 6，兵七進一，包 8 平 4，兵七平六，紅
方占優。

15. 帥六退一　包 8 退 1　　16. 仕五進四　…………

紅棋大元帥躲到左翼以後，就隨時有協助進攻之作用。
現在揚仕擋住黑方包火脅傌，妙在黑車不敢吃仕，因紅方有
炮六平五的殺棋。

16. …………　馬 9 進 7	17. 兵七進一　後馬進 6
18. 仕四進五　包 8 進 2	19. 帥六進一　包 8 退 4
20. 兵三進一　馬 6 進 7	21. 兵三進一　後馬退 6
22. 相五進三　士 5 進 4	23. 傌八進九　士 6 進 5
24. 傌九進八　將 5 平 6	25. 兵七平六　包 8 進 3
26. 帥六退一　馬 7 退 8	27. 兵五進一　馬 6 進 7
28. 兵三進一　包 8 進 1	

另如改走車 6 進 3，紅方可俥六退一邀兌，依仗多兵取
勝。

29. 相三進五　車 6 平 7	30. 俥六退一　馬 8 退 6
31. 俥六平二　包 8 平 9	32. 傌七進五　車 7 平 6
33. 俥二退一　馬 7 進 8	34. 相五退三　馬 6 進 7
35. 相三退五　車 6 進 3	36. 傌八退七　車 6 平 9
37. 炮六平八　車 9 退 1	38. 俥二退一　車 9 平 8
39. 炮八退五　車 8 進 3	40. 炮八平二　馬 7 退 9
41. 炮二平四　將 6 平 5	42. 炮四退一（紅勝）

卜鳳波本局奏捷後積分躍升至 7.5 分，榮獲第三名；而萬春林則退居第九名。

　　這一盤棋，是物質實利（紅方）與子力活躍（黑方）爭功鬥險的典型實例。紅方在獲得多兵以後，巧妙地擋住了黑棋的攻勢，之後挾雄厚的兵力從容將戰局推向勝利。

第 41 局

耀眼輝煌百變通神

　　「弈林一柱立江南，頭上無數冠軍銜。捻唇凝思運心兵，妙手飛象興波瀾。」這是第 10 屆「五羊杯」賽期間《羊城晚報》上刊載的贊頌胡榮華的詩句。

　　「少林汽車杯」全國象棋八強賽 1999 年 1 月在河南滎陽舉行，由等級分排名前 48 位的棋手參加，第一階段分成 8 組（每組 6 人），各小組賽 5 輪、取第一名進入第二階段。胡榮華、柳大華所在的小組中，前 3 輪柳大華接連戰勝廣東宗永生、江蘇徐健秒、遼寧苗永鵬三位選手，而胡榮華卻與苗永鵬、宗永生均弈和，僅戰勝了火車頭宋國強；第 4 輪胡、柳交鋒，從積分形勢來看，柳大華頂和即可出線，而胡榮華破釜沉舟非勝不可──在「死亡之組」中兩位特級大師必然淘汰其一。

　　這場關鍵之戰，自然為全場矚目的焦點，臨枰時享受特殊待遇的棋迷及記者將這一賽桌圍得「水泄不通」。

　　胡榮華「進兵局」起步，柳大華「卒底包」相迎，圖 1 局面，現在輪到紅方走子：

1. 傌八進七　車1平2

2. 俥九平八　車2進4

黑方高車巡河，避免紅棋進左炮封制，似感穩健有餘。對攻性的著法則為包8平5，以下紅方炮八進四，馬8進7，傌二進一，車9平8，俥一平二，車8進4，炮二平三，車8平4，俥二進六，卒1進1，俥二平三，雙方對搶先手，局勢較為緊張。

3. 炮八平九　車2進5

4. 傌七退八　卒7進1

5. 炮二平三　　　…………

卒底炮對付挺卒，暫時限制黑馬正出。

5. …………　象7進5　　6. 傌二進一　馬8進7

7. 俥一平二　包8平9

必然著法。不能走車9平8，由於紅方有兵三進一！卒7進1，炮三進五，包3平7，俥二進六，黑方車包被捆，紅優顯明。

8. 炮九進四　士6進5　　9. 兵三進一！　…………

由散手布局演成之當前局面，紅方如何打開僵局以擴大先手？胡司令長思之下毅然發力——衝棄三路兵，兌子以後謀得中卒，從而進入紅方多兵之態勢。

9. …………　卒7進1　　10. 炮三進五　包3平7

11. 俥二進七　包7退2　　12. 炮九平五　包9進4

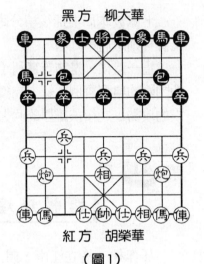

黑方　柳大華

紅方　胡榮華

（圖1）

13. 俥二平三　………

平車是防黑方車9進2借邀出子。

13. ……… 車9平8

14. 俥三退三　包7平6

15. 俥三退一　車8進3

16. 炮五進二!?………

筆者以為紅方一定是走炮五退一，誰知胡帥很快地用炮打士。

16. ……… 士4進5

17. 俥三平一（圖2）馬1進2？

（圖2）

出馬是一步軟著。在圖2局勢下，黑方可以接走包6平9攻車，以下紅俥一平三，則黑車8進5！俥三退二（如改走傌一退三，黑有包9平7！然後車8平2壓死傌），車8退1，黑方謀和道路有了。以下紅方若接走俥三平五（如果補士，黑包打傌以後車殺中相，紅傌不活，難以圖勝），黑馬1進2，傌八進七，馬2進3，紅中相被牽，進取謀勝就難有戲唱。

本局弈後大華告知筆者，臨枰時自己在跳出邊馬以後，一看漏算了應當先用包打俥——透鬆局面之手段，心情真是很怪；而這心情也影響到以後馬包卒殘局時的防守韌勁與鬥志。

18. 兵五進一　馬2退4　　19. 兵五進一　馬4退6

20. 俥一平五　………

平俥保兵，機警！估計紅方已察覺了邊俥、雙傌位置欠

佳（被黑棋有借勢利用手段）。若隨手走兵五平六，則黑方
包7平9，俥一平三，車8進5，俥三退二，車8退1，紅方
謀勝難度增大。

20. ……………　卒3進1　　21. 兵七進一　象5進3
22. 傌八進七　卒9進1　　23. 傌一進三　卒9進1
24. 兵五平六　象3退5　　25. 傌三進五　車8平3
26. 俥五平七　………

邀兌主力簡化局面，透過殘局決勝。

26. …………　車3進3　　27. 傌五退七　馬6進7
28. 仕六進五　卒9平8　　29. 兵九進一　包6平9
30. 兵九進一　包9進4　　31. 兵九進一　卒8進1

黑方處於劣勢，目前形勢下過河卒似不宜輕動。可以考
慮走將5平6、將6平5來回蹓躂，爭取磨滿60回合自然限
著（一線生機）。

32. 兵九平八　卒8平7　　33. 兵八平七　卒7平6
34. 兵六進一　將5平6　　35. 前傌退九　將6平5
36. 傌九進八　包9平8　　37. 傌八退六　馬7進8

如果黑棋仍舊走包8平9（限制紅傌過河進攻），紅方
可接走傌六進四，將5平4，傌四進五，由邀兌轉換紅傌位
置來尋覓進攻線路。

38. 傌六進五　馬8進7　　39. 帥五平六　象5進7
40. 傌五退三　包8進1　　41. 兵六平五　馬7退8
42. 傌三進五　…………

逼使黑棋馬、卒退入劣位。

42. …………　卒6平7　　43. 兵五平四　包8退1
44. 傌五退三　包8退3　　45. 兵七進一　卒7進1

46. 傌七進五　馬8退6　47. 傌三進一　包8平7

48. 相五進三　象7退9　49. 傌一退二　馬6進4

50. 傌二進四　馬4退2　51. 兵四平三　卒7進1

52. 兵三進一　包7平9　53. 兵三進一　象9進7

54. 傌四進五　象3進5　55. 兵三平四　士5進6

56. 前傌進三　包9進5　57. 兵七進一　馬2退3

58. 傌五進七　包9平6　59. 傌三退四　包6退1

60. 傌七進九　…………

「臨門一腳」開始施展。黑方若接走馬3進1，紅兵七平六，包6平4，傌四退六，紅亦勝。

60. …………　馬3進5　61. 兵七平六　馬5退4

62. 傌九進八　象5進3　63. 傌八退七　馬4退6

64. 傌七進五（紅勝）

尾聲：最後一輪江蘇徐健秒不甘心揚起「五環旗」（注），執先手穩扎穩打、使胡帥無計逞威，終成和局；而柳大華戰勝宋國強，結果柳大華出線進入第二階段。胡帥雖然被淘汰，但這一局懸崖搏鬥精彩紛呈，已展示了輝煌，又何必再追問最後的結果!?

注：上海葛維蒲見徐健秒前面4盤棋連戰皆員，曾對筆者戲曰，最後一盤健秒如再輸，就揚起奧運會五環旗（意指5個零）了。但迭副棋老難著（滬語，這盤棋很難下），因為要對司令——而司令肯定要拼。結果司令未硬拼。

第 42 局

江漢河邊細柳營

「韜略神機百萬兵，江漢河邊細柳營。最是楚軍能征戰，射取秦鹿見豪情。」這是《銀荔杯象棋全國冠軍賽對局賞析》上贊頌柳大華的詩句。

有湖北柳大華、廣東呂欽、江蘇徐天紅、吉林陶漢明四位參加的「恆磁杯」象棋特級大師邀請賽，1999 年 9 月下旬在廣東東莞舉行。比賽採用兩局制大循環，每方在開始 60 分鐘內須走滿 30 步棋，以後每 10 分鐘須走 8 步棋。經過 6 輪 12 盤交鋒，結果呂欽以 3 勝 3 和捧杯，柳大華 1 勝 5 和第 2。

圖 1 局面，是柳大華執紅棋與陶漢明弈成，現在輪到紅方走子：

　　1. 兵三進一　車 1 進 1

　　2. 俥一進一　…………

紅方目前出動右俥或者炮八平九亮左車，是布局分路時刻，兩種走法均經常出現。

　　2. …………　車 8 進 4

　　3. 俥一平四　卒 7 進 1

　　4. 俥四進三　車 1 平 4

　　5. 炮八進三　…………

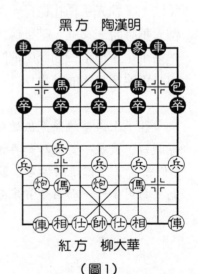

黑方　陶漢明

紅方　柳大華

（圖1）

紅方伸炮跨河驅車，是逼黑河沿車撤離（黑方不宜走卒7進1，因俥四平三，紅方舒服）。另一種著法為俥七進六，黑方車4進3，炮八平七，形成其他的變例。

　　5. ………… 車8進2　　6. 兵七進一 卒3進1

　　7. 炮八平三 士6進5　　8. 俥七進六 …………

　　紅方不可貪吃象走炮三進四，因黑車8退6，炮三退一，士5進6，紅炮被捉死。

　　8. ………… 馬3進4

　　黑方躍馬捉俥，這一步棋似存疑問。改走卒3進1可能較宜，以下紅方有俥六進七或炮五平七兩種選擇，試舉一例：俥六進七，車4進2，俥八進六（如改走俥四平七，黑可馬7進6），馬7進8，黑方可以抗衡。

　　9. 俥四進四 卒3進1　　10. 俥四平三！ 車8退4

　　11. 俥六退四 馬4進2　　12. 俥八進一！ 車4進4

　　另若改走馬2進3叫殺，則紅方俥八平七，馬3退4，俥四進二，馬7進6，俥三進一，士5退6，俥三平一，車4平7，俥七進三，紅方顯占優勢。

　　13. 炮三平八（圖2）馬2進3

　　紅方右俥不急於吃象，先閃包側翼，主要是留出俥四進三的進攻線路，凶著。

　　附圖2局面中，黑方如果

黑方　陶漢明

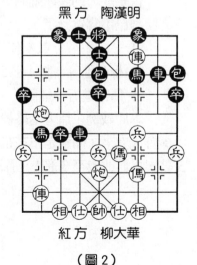

紅方　柳大華

（圖2）

不進馬，另外大致有兩路變化：一、車4平7，紅方俥三進一，士5退6，炮五進四，士4進5，炮八進四，象3進1，炮八平四！（逼黑方捨車換紅方中炮）馬7進5，俥三退五，士5退6，俥三平七，紅方大占優勢；二、包5平2，紅方傌四進三，車8退2，俥三退一，象7進5，俥三進一，黑方欲追回一子則要丟象，結果紅方占優（但要比實戰著法頑強）。

　　14. 仕六進五！ 馬3退1　　15. 俥八進二　馬1退2

　　16. 俥八進二　　包5平3

　　黑方被動挨打之勢已經明顯。現在又不能走車4平7吃兵，由於紅方俥八平三應著厲害。

　　17. 兵五進一！ 車4退3　　18. 俥三進一　士5退6

　　19. 兵五進一　士4進5　　20. 兵五進一　將5平4

　　21. 炮五進六！…………

　　留給紅方的課題就剩下如何擴優入局──揮炮轟士，紅方勝勢已不容置疑了。

　　21. …………　車8進1　　22. 炮五平三　車8平5

　　23. 相七進五　將4平5　　24. 炮三平九　包3平2

　　25. 傌四進五（紅勝）

　　本局戰例，黑方始終被對手「壓著打」而未曾出現還手機會。看來，問題是出在布局上，假若第8回合黑方不要急著出馬而改走卒3進1，那就是另外一盤棋了！

第 43 局

棄傌搏象勇氣可貴

等著，又名「停著」，係不用直接攻擊敵方子力之著法，在弈戰中占有重要之地位。雖似行若無事，但寓意深長，奧妙精巧，平淡一著棋實如千斤之重，有畫龍點睛、拳師點穴之妙。

圖 1 局面是陶漢明執紅棋與徐天紅在「恆磁杯」賽由進兵對卒底包弈成，現在輪到紅方走子：

1. 傌三進四　士 6 進 5　　2. 炮一平四　卒 1 進 1

3. 仕四進五　車 9 進 1　　4. 炮四退二　包 2 進 2

以上開局雙方著法正常，形成近年比賽中較風行的陣式，一般認為雙方均可下。

第 4 回合黑包巡河，是一步新的變著。以往則多見走車 8 進 4 捉兵。

5. 炮五平四　包 2 平 9

6. 相三進一　車 8 進 6

7. 兵一進一　包 9 平 3

8. 相七進五　卒 9 進 1

9. 兵七進一　包 3 進 3

10. 前炮平七　車 8 進 1

11. 兵一進一　車 9 進 3

12. 傌八進三　包 7 退 2

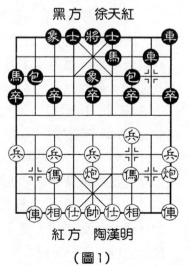

黑方　徐天紅

紅方　陶漢明

（圖 1）

象棋中局薈萃

　　黑棋左馬儘管「無根」，但由於存在車9平6捉雙著法，因此黑方暫時無必要護馬。現在黑退包準備平6，打破紅方河頭堡壘，是抗衡之要著。另外也可以考慮走包7平9，紅若炮四進八，則車9平6，俥一平四，車8退7。

　　13. 炮四進八　車9平6　　14. 俥一平四　車8退7

　　回車捉炮，爭先之著。顯然不宜走車6退3，因紅俥四進五得中卒或俥四進三均佳。

　　15. 炮四退二　車6退1　　16. 傌四進六　車6進6

　　17. 仕五退四　卒5進1

　　正常的應著是走車8進3，也許黑方臨枰時認為以下紅方可俥八平六，然後炮七平九打邊卒，紅方會多兵稍好。

　　當時亦在現場觀棋的李國勛返寧後告知筆者，他認為黑方應走車8進3，以下紅方俥八平六，則包7平9，炮七平九，包9進6！兵五進一，包9退1，黑方足可對抗。

　　18. 相一退三　…………

　　良好的等著，先調整鞏固防線，觀察對方應手。若急於走傌六進五搏象，黑方象3進5，俥八進四，象5退3，兵七進一，士5進6，兵七進一，士4進5，紅方棄子難成。

　　另外，紅方如果不回相而改走兵七進一圖謀爭先，則黑方可卒3進1（若顧忌3線悶宮弱點，膽怯而改走象5進3，則紅俥八進四！下一步俥八平三再滅

黑方　徐天紅

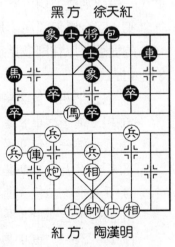

紅方　陶漢明

（圖2）

黑7卒，紅稍優），俥八進五，包7進1，這樣的話，紅並沒有俥八平六威脅「悶宮」，因黑方有馬1退3巧著化解。

18. ………… 　包7平6（圖2）

19. 傌六進五　…………

第18回合黑方如改走包7進2，則紅方俥八進五，下一步俥八平六仍握主動。

附圖2形勢下，紅方棄傌搏象力求一逞，演出精彩，勇氣可貴。

19. ………… 　象3進5　　　20. 俥八進四　象5退3

必走之著。如改走包6進2，紅方俥八平五，馬1退3，炮七平八，紅方仍將追回一子且占優勢。

21. 兵七進一　士5進4！　　22. 兵七進一　車8平1

上一回合黑方揚士是防守佳著。或許是用時較緊，黑方這一步平車保馬有誤，應改走士4進5，紅兵七進一，車8進3，黑方暫多一子，戰與和的主導權應均握於黑方手上。

23. 炮七進七　士4進5　　　24. 炮七平四　將5平6

25. 兵七平六　車1退1　　　26. 相五進七　…………

飛高相似無必要。不如直接走兵六平五，以下黑若馬1退2，則俥八進一（若改走前兵平四，黑方馬2進4，俥八進一，車1進3！兵四平三，車1平7，俥八平六，卒1進1！紅方難勝，具體變化請讀者自行排演），然後再前兵平四、兵四平三滅黑卒，紅方可從容取勝。

26. ………… 　將6平5　　　27. 兵六進一　士5進4

28. 俥八平六　馬1進2　　　29. 俥六平五　將5平6

30. 俥五退二　馬2進1　　　31. 相三進五　車1進3

32. 兵五進一　卒1進1

另改走車 1 平 6，則紅方仕六進五，車 6 進 2，俥五平九，馬 1 退 3，相五進七，車 6 平 5，相七退五，黑方難以守和。

33. 仕四進五	卒 1 平 2	34. 俥五平四	將 6 平 5
35. 兵五進一	卒 2 平 3	36. 俥四退一	車 1 進 1
37. 兵五進一	車 1 平 5	38. 兵五平六	車 5 平 4
39. 兵六平五	車 4 平 5	40. 兵五平六	車 5 進 3
41. 兵六進一	車 5 平 8	42. 帥五平四	馬 1 進 3
43. 俥四平五	將 5 平 4	44. 俥五進四（紅勝）	

第 44 局

映日荷花別樣紅

「畢竟西湖六月中，風光不與四時同。接天蓮葉無窮碧，映日荷花別樣紅。」（宋·楊萬里）

圖 1 形勢是呂欽在「恆磁杯」賽中執紅棋對徐天紅在第 1 輪時弈成，現在輪到紅方走子：

1. 俥九進一　象 7 進 5

早幾年是風行走象 3 進 5 來應對紅方的五七炮，以下黑棋再走車 1 進 3 扼守卒林。現在黑方補左象，或許含有待機出動右橫車之意圖。

2. 傌三進四　…………

躍傌河沿，擺出搶奪中卒之姿態，逼黑方通過兌邊卒來出動左車（黑自然不宜接走車 1 進 3，因已經補起左象，左翼稍嫌薄弱）。另若改走俥二進四，黑方則有卒 1 進 1 及車

1進 1 之選擇，均將另具變化。

2. ………… 卒 1 進 1

3. 兵九進一 車 1 進 5

4. 俥九平四 …………

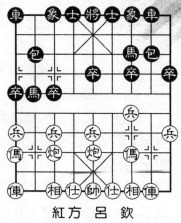

黑方 徐天紅

紅方 呂欽

（圖1）

紅方如改走傌四進五立即殺中卒，則黑馬 7 進 5，炮五進四，士 6 進 5，紅方雖得中卒，但局勢較為平淡。

4. ………… 士 6 進 5

5. 傌四進六 包 8 進 1

6. 兵三進一 卒 7 進 1

7. 傌六進四 包 2 退 1

8. 兵五進一 卒 7 進 1　9. 俥四平三 …………

以上幾個回合弈過，即形成近年較流行的高手們在大賽中反覆實踐的局面。一般認為雙方可行。目前紅方除了平俥捉卒外，另有俥二進三的攻法，以後變化也十分複雜。如果紅方俥四平三或俥二進三都不走，直接走傌四退三吃去黑卒，則黑方包 8 進 3，俥四進二，車 1 平 5，傌三進四，車 5 平 8，紅方似難有進展。

9. ………… 包 8 平 7

黑平包邀兌，可稱「簡明扼要」，乃後手方抗衡之要著。據筆者所知，這步棋是 1998 年 5 月趙國榮在某次杯賽中弈出（有興趣的讀者可自行查尋有關資料）。

10. 俥二進九 …………

仔細深研，即可發現紅方只有走這一步。若誤走傌四進三（以為抽吃黑車），黑方包 2 平 7，俥二進九，後包退

1，紅方雙俥必失其一，結果黑方反操主動。

　　粗看不成立，細想有味道——象戰之妙趣，於此可窺一斑。

10. ………… 馬7退8　　11. 俥三進三　馬8進9

12. 仕四進五　…………

　　穩己而後攻人，誠為兵家要旨。猶記得1998年10月在無錫太湖舉行之全國省市冠軍賽期間，江蘇新秀徐超執紅棋對上海萬春林一役，此時局面下徐接著走兵五進一（急躁），以下車1平7，俥四退三，包7進6，仕四進五，卒5進1，俥三進五，包7退8，無車棋格局黑方白得一相，以後萬春林施展細膩功夫，挫敗了徐超。

12. ………… 馬2退3

13. 兵五進一　車1平7

14. 俥四退三　卒5進1

15. 兵七進一（圖2）卒5進1

　　兌車以後，應屬兩分局面。

第15回合紅方若接著走俥三進五去中卒，則黑方包7平5，即呈和勢。紅方突然衝七兵而不食中卒，有「考驗」對手是否較量下去之意？（如果這局棋最後弈和，我會說呂欽下棋是「先立於不敗之地」；而如果呂欽獲勝，那麼我又會說他「機敏靈活」，「快馬飛刀」善於從平淡局面中找出隱蔽的常人不易覺察之爭先

黑方　徐天紅

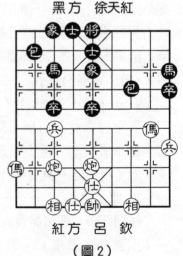

紅方　呂　欽

（圖2）

著法。）黑方不甘「示弱」，中卒渡河，具「何曾畏懼」、「各攻一面」、「分庭抗禮」之優雅姿式。

筆者在拿到本屆棋賽對局記錄以後，9月29日與徐天紅、黃薇、伍霞等應邀奔赴位於蘇北黃海之濱的縣城——響水，30日上午由天紅表演1對8人的盲目車輪戰，下午黃、伍二女將分別與當地棋手作1對8人的應眾車輪戰，而按排10月1日上午由筆者來講解精彩棋局。因為沒有準備，筆者急中生智就大膽地講了本局對局。

當筆者在講到此刻（附圖2）局勢時，指出黑方可以考慮「委屈」一些接走包7平5，以下紅兵七進一，包5進4，相三進五，馬3進5，兵七平六，卒5進1，黑方局勢不差時，當地棋迷均表贊同（附帶說明，在講棋之前筆者還未來得及向徐天紅、李國勛了解比賽情況及棋局得失，因此用了「大膽」講棋一詞）。

節後返寧，據當時在現場觀棋的李國勛告知，東莞的大棋盤上在掛出紅方兵七進一以後，觀棋的廣東蔡福如、臺北吳貴臨等諸君均認為黑棋當應以——包7平5，可保局勢無虞。於是筆者自詡——「英雄所見略同」，看官幸勿見笑。

16. 兵七進一　馬3進1　　17. 兵七進一　…………
當然不能走兵七平六，由於黑方有包2平3的反擊。

17. …………　馬1進3　　18. 傌九進七　…………
邊傌盤旋，下一步有炮七進三換馬然後傌七進五滅卒。黑棋臨枰時應當已有「壓力」感。

18. …………　馬3進4　　19. 傌七進六！馬4進3
20. 帥五平四　包7退2　　21. 傌三進四！將5平6
紅方進傌一步棋精彩！黑方如按原計劃走包7平6照

將，則紅有傌四進六！（如改走傌四退五去卒，黑馬9退7後有攻擊手段）士5進4（如將5平6？傌六進八得子），炮七進七，士4進5，炮七退八，紅方優勢。

　　22. 炮五平二！　馬9進7　　23. 炮二退一　馬3進1

　　24. 兵七進一　包7平6

　　第22回合紅拆開中炮甚見巧妙，接著逐走黑臥槽馬，局面看好。現在黑方如改走卒5平4逃卒，紅傌六進八後亦有攻勢。又若改走卒5平6逃，則紅炮二平四，將6平5，兵七進一！包7平3，炮七平五！卒6平5，傌六進八，紅方攻勢凶猛。

　　25. 傌四退五　馬7進8　　26. 傌六進八！士5進6

　　27. 帥四平五　包2平5　　28. 傌五進六　馬1退2

　　29. 相三進五　馬8進6　　30. 炮二平四　馬6退4

　　黑方退馬捉炮似作用不大。可以改走馬6退7，紅方炮四進七，將6進1，兵七進一，將6退1，兵七平六，包5平9，可能較多周旋餘地。

　　31. 炮四進七　將6進1　　32. 炮七平六　包5退1

　　33. 相五退三！⋯⋯⋯⋯⋯

　　根據局面需要，前面紅方補相是鞏固陣營，現在化相則是為紅炮騰路。

　　33. ⋯⋯⋯⋯⋯　象5進7　　34. 帥五平四　包5進3

　　35. 傌六退五　象3進5　　36. 炮六平四　士6退5

　　37. 傌五進四　士5進6　　38. 傌四退五　士6退5

　　39. 相三進五　馬2退4　　40. 炮四退一！後馬退3

　　41. 傌五進四　士5進6　　42. 傌八退七　將6平5

　　43. 傌七進六　將5退1　　44. 傌六進七　將5進1

45. 炮四進六　包 5 進 3　　46. 兵七平六　象 5 退 3
47. 傌七退六！將 5 退 1　　48. 傌四進二　士 4 進 5
49. 炮四退一　馬 3 進 4　　50. 傌二退三！…………

紅方不逃兵而吃象，是入局之精彩著法！已算準黑方吃兵以後，在紅傌連續照將下黑將無法躲到 4 路去。

50. …………　士 5 進 4　　51. 傌六進四　將 5 進 1
52. 傌四進三　將 5 進 1

只得升上「三樓」。因將 5 平 4？紅炮四平六得馬速勝。

53. 後傌進一　後馬進 6　　54. 傌一進三！包 5 退 1
55. 後傌退四（紅勝）

特級大師的精彩演出，令東莞眾棋迷大飽眼福。

第 45 局

江南梟姬人爭羨

「鼓鼙聲震晴霄，又驚棋國重開戰。山城薈萃，八方英傑，旌旗風展。鐵炮摧堅，奇兵破壘，雄關競越，烽煙熾，輪蹄亂。

莫訝風雲變幻，縛蒼龍，狂瀾力挽。乾坤鼎定，新星雙耀，光彌銀漢。南國梟姬，金陵俊俠，一時爭羨。正象壇旭日，初升東海，照鵬程遠——水龍吟·欣悉江蘇徐天紅、黃薇雙獲 1989 年象壇桂冠，倚聲遙賀。」（劉夢芙）

圖 1 局面是 1999 年全國個人賽張國鳳執紅棋與黃薇弈成，現在輪到紅方走子：

1. 俥二進四 …………

紅方升俥河口，避免黑方再進左包封制，是常見應法。另若改走傌八進九先通左翼，黑方很可能是包2平7，以下相三進一，包8進4，兵七進一（如改走俥九平八，黑有車1平2），卒3進1（棄馬搶先），炮七進五，車1進2，炮五平七，卒3進1或車1平2，形成紅方得子、黑方多卒有先手的互存顧忌局面。

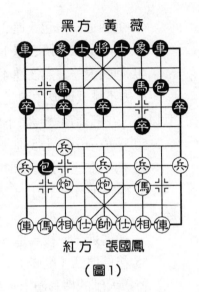

黑方　黃　薇

紅方　張國鳳

（圖1）

　　1.………　　包2平7　　　2.相三進一　士4進5

黑補士是準備以後有時機的話出動貼身車，但穩健有餘、主力（指右車）緩行，這一步棋似存疑問。正常應走車1平2。

　　3.傌八進九　象3進5　　　4.兵七進一　象5進3

　　5.炮七進一 …………

紅方棄七兵以吸起黑棋高象，接著進炮邀兌，以黑右馬為打擊目標。另如改走俥九平八，黑方包8平9，俥二進五，馬7退8，炮七進一，包7平3，傌九進七，車1平2，雙方四車兌去，局勢較平淡。

　　5.………　　包7平3　　　6.傌九進七　包8平9

　　7.傌七進六 …………

有新意的一步變著。以往多見走俥二進五去車，黑方馬7退8，傌七進六（另如改走俥九進一，則黑包9平6，傌

象棋輕鬆學2

三進四，象 3 退 5，炮五平三，
車 1 平 4，俥九平二，車 4 進
5，黑方不錯），象 3 退 5，俥
九平八，卒 3 進 1，傌六進七，
包 9 平 3，炮五進四，馬 8 進
7，炮五退一，車 1 平 4，黑方
陣營嚴整且多一卒，紅方乏味。

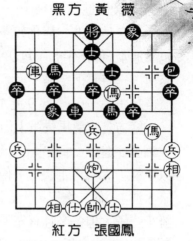

黑方　黃薇

紅方　張國鳳

（圖 2）

　　7. ……… 　　車 8 進 5
　　8. 傌三進二　車 1 平 4
　　9. 傌六進四　士 5 進 6
　　另如改走車 4 進 5 捉傌，紅
有兵五進一擋，黑方仍須處理紅
臥槽傌攻勢。
　　10. 俥九平八　車 4 進 4
　　11. 兵五進一　士 6 進 5
　　12. 俥八進七　馬 7 進 6（圖 2）
　　13. 傌四進二　………

　　附圖 2 形勢下，紅方接著走傌四進二打擊黑右馬，這樣
就「逼出」黑方無奈之下只得棄馬爭先以謀抗衡。似應考慮
改走傌二進四（如兵五進一，黑車 4 平 5，傌四進二，馬 3
退 4，後傌進三，車 5 進 2，紅無攻擊手段），以下黑方車
4 平 6，傌四進二，馬 3 退 4，炮五進四，象 7 進 5，炮五平
九，象 3 退 1，相七進五，紅方稍優。
　　13. ……… 　　卒 7 進 1
　　逼走之著。另若改走馬 3 退 4 逃，則紅炮五進四，象 7
進 5，後傌進三，紅方將大占優勢。

14. 後傌進三 …………

改走兵五進一變化較多，以下黑卒5進1，後傌進三，包9進4，俥八平七，包9平5，仕四進五，馬6進7，變化繁複，一時難下結論。

14. ………… 包9進4 　15. 俥八平七 …………

紅方貪吃黑馬失策！仍應棄送中兵，試擬變化：兵五進一，卒5進1，俥八平七，包9平5，仕四進五，馬6進7，以下紅方大致可走：一、俥七進二，士5退4，俥七退三，卒5進1，傌二進三，士6退5，俥七平四，車4平7，黑方雖少一子，但多卒且有先手，並不畏懼；二、傌二退四，車4退1（不能走馬7進8，因紅傌四退三，多子勝定），俥七進二（謀求變化。另若改走傌四退三，黑方車4平7，甲、傌三進五？車7平5，俥七進二，士5退4，俥七退三？馬7進5，紅方丟子；乙、傌三退五，馬7進5，相七進五，卒5進1，基本和局），士5退4，傌三進四，士6退5（另如改走卒7平6，紅前傌退六，將5進1，俥七平六，紅方勝勢），後傌退三，卒5進1，傌三退五，馬7進5，紅方雖然多一子，但黑棋多卒，紅謀勝較難。

15. ………… 包9平5 　16. 仕四進五 馬6進7

黑方包鎮中宮，接著縱馬過河，以下有馬7進8及車4平8的殺著，至此紅方才意識到局勢之嚴重性，可惜已無良策化解了。

17. 俥七進二 士5退4 　18. 傌三退五 …………

另如改走兵五進一，黑方還是走馬7進8叫殺，兵五平六，士6退5，殺棋無解，黑勝。

18. ………… 車4平5

算準馬後包殺著已確立，於是棄車砍傌，精彩著法。

19.兵五進一　馬7進8　20.兵五進一　士6退5

（黑勝）

第 局

胸中磊落藏五兵

「胸中磊落藏五兵，欲試無路空崢嶸，酒為旗鼓刀筆槊，勢從天落銀河傾。端谷石池濃作墨，燭光撲射飛縱橫，欲哭收卷復把酒，如見萬里煙塵清。」（宋·陸游）

圖1局面是1999年全國個人賽呂欽執紅棋與趙國榮弈成，現在輪到紅方走子：

1.俥八進六　包2平1　2.俥八平七　車2進2

3.俥七退二　象3進5

紅左俥主動撤退，是準備衝兌三兵以通活右馬，另若改走兵九進一，黑方象3進5，仕四進五，士4進5，黑陣穩固，紅方局勢似難拓展（曾有實戰局例）。

黑方此刻如果不補象，另有馬3進2棄象爭先的對攻選擇，以下紅方俥七平八，馬2退4，俥八平六，馬4進2，炮七進七，士4進5，俥六平

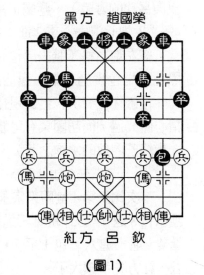

黑方　趙國榮

紅方　呂　欽

（圖1）

象棋中局薈萃

七，包1進4，將成雙方激烈對攻之勢。

　4.兵三進一　　馬3進2　　　5.俥七平八　…………

　平俥牽偶保持變化。另如改走兵三進一去卒，黑方則馬2進1，俥七平二，車8進5，偶三進二，馬1進3，俥二進三，象5進7，雙方兌子以後，雖然紅方稍好，但和棋成分較大。

　5.…………　　卒7進1　　　6.俥八平三　馬2進1

　改走馬7進6較為平穩，以下紅方俥三平八，則馬2退4，俥八平四，車2進2。

　黑方直接用右馬踩兵，看紅方七炮是否移動（因紅方假若不躲炮而改走俥三進三去馬，黑馬1進3，俥三退三，車2平4，仕四進五，車8進3，炮五平六，卒5進1，相三進五，車4進1，俥三平八，包1平3，雙方大致均勢，這是「少林汽車杯」全國象棋八強賽的冠亞軍決賽時趙國榮執紅棋與呂欽的實戰），應屬正常走法。

　7.炮七退一　車2進5　　　8.炮七平三！…………

　紅左炮右移（避去黑包8平3捉相的先手），伺機可對黑左翼馬包實施攻擊，靈活之著，似乎是徐天紅最先採用（「恆磁杯」賽）。呂欽現在重大比賽上對強敵使用，自是精心研究過，而趙國榮有可能思想準備不足（未留意紅方這一步鋒芒內斂的平炮之著）。

　8.…………　　士4進5

　本次比賽第4輪廣東宗永生執紅棋對湖北李智屏，黑方應以包8退5，以下紅偶三進四，包8平7，俥二進九，包7進4，炮三進六，包1平7，炮五進四，士4進5，相三進五，紅方先手擴大了。

9. 俥三退一　包 8 退 2

在「恆磁杯」賽上陶漢明執黑棋用包 1 平 3 應對徐天紅，紅方續以仕六進五？（過穩、錯失勝機！應改走俥二進三去包，紅方多子占優）包 8 進 2！黑優。

10. 炮三進六　包 1 退 2！　11. 俥二進四！　包 1 平 3

紅方得子，如何鞏固優勢？紅方將最佳答案告訴讀者──高俥巡河，即可左右兼顧，防止黑包平 3 打相之反擊。

黑如改走包 8 平 3，紅俥三平八，亦多子占優。

12. 俥三平八　包 8 平 9！

四車相見，黑方畢竟也實力強大，化解手法甚是巧妙。

13. 俥八退二　車 8 進 5　14. 炮五平一！馬 1 進 3！

如改走包 9 進 3 去炮，紅方相三進一，車 8 進 3，俥八進一，紅方多子勝定。

15. 炮一進三　卒 9 進 1

16. 仕六進五！車 8 平 7

17. 炮三平二　車 7 平 8

18. 炮二平三　車 8 平 7

19. 炮三平二　車 7 平 8

20. 炮二平三（圖 2）馬 3 退 5

可能黑方以為紅方右俥位置太差不易逃脫，因此退馬殺中兵謀勢。附圖 2 形勢下，黑方似應接走車 8 進 3 追回一子，以下變化為紅仕五進六困馬，黑車 8 平

黑方　趙國榮

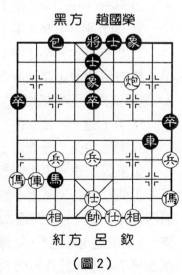

紅方　呂欽

（圖 2）

9，傌九進八，車9退2，也許可有謀和機會。

21.俥八平五！馬5退4!?

另如改走馬5退6，紅傌一進三（如果走炮三退一，車8進3，黑索回失子），車8平1，炮三平二，包3進7，俥五平七，包3平1，傌九退七，亦是紅方多子占優。

22.俥五平六！馬4退6　　23.炮三退一！馬6進5

黑方已來不及走車8進3，因紅炮三平五要成殺勢了。

24.俥六平五　卒1進1　　25.傌一進三！車8平7

26.相三進一！…………

紅方這幾步進傌、揚相和以下的再進傌，兌子簡化局面，將優勢擴展成勝勢，弈來簡潔明了，十分精彩。

26.…………　車7退2　　27.傌三進四！車7進3

28.俥五進二　車7平9　　29.俥五進二　…………

不用傌吃而用俥吃中卒，頗值讀者體味。

29.…………　卒1進1　　30.俥五平九　卒1平2

31.俥九平八　卒2平1　　32.俥八平九　卒1平2

33.傌四進六　卒2進1　　34.傌九進八！士5進6

黑方另如改走卒2平3去兵，則紅傌六進八，包3進2，後馬進六，黑難抵擋。

35.兵七進一　車9進1　　36.傌八進七　車9平3

37.相七進五　士6進5

如果改走車3平5去相又如何？紅方可能是傌七進六（若走傌七進九，黑士6進5，傌九進七，將5平6，傌六退四，車5退2，傌四進二，車5平7，黑能守住），士6進5（如改走士6退5，紅俥九進三，包3平4，後傌進四，車5平7，傌六退八再傌八退六勝），後傌進七，車5退

2，俥九進三，包3平4，傌七進六，士5退4，傌六退四，將5平6，俥八平六，將6進1，俥六平三，紅方勝定。

38. 傌六退四！卒9進1	39. 傌七進九　士5進4	
40. 傌九進七　將5平4	41. 俥九進三　士4退5	
42. 俥九退四　士5進4	43. 俥九進四　士4退5	
44. 傌七退六　將4平5	45. 俥九退四　將5平6	
46. 傌六進七　包3平4	47. 傌四進二（紅勝）	

末尾一段，紅方俥雙傌進退騰挪，攻擊得法，展現了高超的運子技巧。賽後有棋迷、記者向筆者咨詢，筆者戲曰：這盤棋趙國榮布局（進中局時）被呂欽突施「飛刀」，但趙應對頑強，不愧是特大身手——如果紅方不是呂欽，也許趙國榮就可逃脫了！一笑。

第47局

得勢侵吞到夜深

「對面不相見，用心如用兵；算人常欲殺，顧己自貪生。得勢侵吞遠，乘危打劫贏；有時逢敵手，當局到夜深。」（唐·杜荀鶴）

附圖1局面是1999年全國個人賽徐天紅執紅棋與陶漢明弈成，現在輪到紅方走子：

1. 傌九進八　卒7進1	2. 俥二平三　包2平5	
3. 仕六進五　包5退2	4. 俥三平四　包8平7	

平包亮車，意圖棄馬以後進車爭先，伺機追回一子，是多數棋手在實戰中採用的走法。另外還可考慮走馬6退7，

也是值得探索的變化。

　　5. 俥四進一　　車 8 進 5

　　6. 傌八退九　　車 2 進 9

　　7. 傌九退八　　士 4 進 5

　　補士鞏固中防，準備以下車 8 平 4、將 5 平 4 借用主將助攻，是本次個人賽中不少棋手採用的走法。以往是走車 8 平 2，紅方傌八進九，車 2 進 2，炮七進四，包 7 進 5，俥四退一，可能屬紅方稍先。

黑方　陶漢明

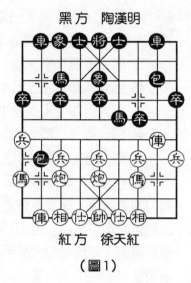

紅方　徐天紅

（圖1）

　　8. 兵三進一　………

　　棄三兵求變，意圖爭先謀勝。另如改走傌八進九，車 8 平 4，俥四退二，局勢較穩（但黑方中包、7 包威力較大，估計可望奪回一子，而接近均勢）。

　　8. ………　　車 8 平 7　　　9. 傌三退一　　車 7 平 4

　　平車控制紅方帥門，為凶悍之著。比車 7 平 1 吃邊兵用意積極。

　　10. 俥四退二　　包 7 進 3

　　好棋！是上一步平車占肋後的連貫動作。

11. 炮七進四　　包 7 平 1	12. 相七進九　　車 4 退 2
13. 炮七退二　　包 1 進 1	14. 俥四進一　　馬 3 進 2
15. 傌八進七　　包 1 平 2	16. 傌一進三　　馬 2 進 3
17. 傌三進五　　包 2 平 5	18. 傌七進五　　車 4 進 3
19. 炮五進三　　卒 5 進 1	20. 傌五進三　　馬 3 進 1
21. 仕五進六　　馬 1 進 3	22. 帥五進一　　將 5 平 4

先等一著，再先手破士。如果直接走車4進1，紅方俥
四退二邀兌，再俥四平七逼馬，黑馬位置就差了。

23. 帥五平四	車4進1	24. 俥四退二	車4退2
25. 傌三進五	車4平5	26. 俥四平七	馬3退5
27. 俥七平六	將4平5	28. 傌五進三	車5平7
29. 傌三退五	車7進3	30. 帥四進一	車7退1
31. 帥四退一	車7進1	32. 帥四進一	車7退1
33. 帥四退一	車7進1	34. 帥四進一	馬5進6
35. 俥六進一	車7平5	36. 傌五退四	馬6退4
37. 炮七平六	車5退2	38. 俥六退二	車5平6
39. 帥四平五	車6平5	40. 帥五平四	車5平7

如果黑方直接走車5平9，則紅方俥六平九，立成和
局。現在黑方平車叫抽，是想觀察有無謀勝機會。

41. 炮六退二　車7平1（圖2）

42. 俥六平七　…………

附圖2局面下，不知為何紅
方接著走俥平七路，造成黑棋可
能形成車雙卒的勝勢殘局。應改
走俥六平一，以下再俥一進一、
帥四退一，安頓好帥位，可保和
局。

42. …………　卒1進1

43. 兵一進一　…………

仍應走俥七平一護住邊兵。

43. …………　車1平4

44. 炮六退一　車4退1

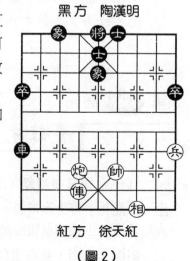

黑方　陶漢明

紅方　徐天紅

（圖2）

45. 炮六平五　車 4 平 5　　46. 炮五平二　車 5 平 8
47. 炮二平五　車 8 平 5　　48. 炮五平二　車 5 平 8
49. 炮二平五　車 8 平 5　　50. 炮五平三　車 5 平 7
51. 炮三平五　車 7 平 5　　52. 俥七平九　…………

以上形成「二打一還打」棋例，按規則應由紅方變著。

52. …………　卒 1 進 1　　53. 炮五退一　卒 1 平 2

黑方已握勝機，當然不肯放過（如果走車 5 進 4 去炮，
紅俥九進三，和局）。

54. 俥九平八　卒 2 平 3　　55. 炮五平九　車 5 平 9
56. 俥八進五　車 9 平 6　　57. 帥四平五　車 6 平 5
58. 帥五平四　卒 9 進 1

確保握有車雙卒，紅方難以謀和了。

59. 俥八平四　卒 3 平 4　　60. 俥四平六　士 5 退 4
61. 炮九進四　卒 4 進 1　　62. 炮九進五　卒 4 平 5
63. 俥六進三　將 5 進 1　　64. 俥六平五　將 5 平 4
65. 俥五平六　將 4 平 5　　66. 俥六平四　象 3 進 1

（黑勝）

第 48 局

青鋒光自砥礪出

「已在寶島露崢嶸，立雪胡門學內功。青鋒光自砥礪
出，『龍化』會上壓群雄。」這是《銀荔杯象棋全國冠軍賽
對局賞析》上贊頌吳貴臨的詩句。

附圖 1 局面，是李來群執紅棋與吳貴臨在 1999 年 11 月

江蘇鹽城「亨王杯」象棋特級
國際大師邀請賽上弈成，現在
輪到紅方走子：

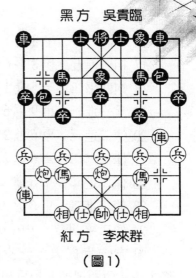

紅方　李來群

（圖1）

　　1. 兵七進一　…………

　　老翻新、新翻老。另有兵
三進一走法。

　　1.　…………　包8進2

　　2. 俥九平六　…………

　　穩健之著。如果直接走兵
三進一，黑方卒3進1（若改
走卒7進1，則紅俥二平三，
馬7進6，俥九平四，紅方得
先），兵三進一，卒3進1，傌七退五，象5進7，俥九平
七，局勢較激烈。

2.　……… 　士4進5	3. 兵三進一　卒3進1		
4. 兵三進一　卒3進1	5. 傌七退五　象5進7		

　　6. 俥二平三　…………

稍軟，不如改走傌三進四。

6.　………　象7進5	7. 傌三進四　包8退1		
8. 俥三平二　車1平4	9. 俥六進八　士5退4		
10. 炮五平一　士6進5	11. 炮八平三　馬7進6		
12. 炮三平四　馬6進4	13. 傌五進三　車8平9		
14. 仕四進五　馬4進2	15. 炮一退一　馬2退3		

（圖2）

　　16. 炮四進一　…………

圖2時紅方必須進炮驅卒。如改走其他，則黑卒3平4

有益。

16. ⋯⋯⋯⋯ 卒 3 進 1
17. 相三進五　包 8 平 6
18. 炮四平二　卒 5 進 1
19. 兵一進一　車 9 平 6
20. 俥二進三　車 6 進 2
21. 俥二進二　車 6 退 2
22. 俥二退二　車 6 進 2
23. 俥二進二　車 6 退 2
24. 俥二平四　⋯⋯⋯⋯

（圖 2）

紅方一步捉象，一步照將，按「亞洲規則」是算和局（一照一捉）；但按「中國規則」，則為長打，須由紅方變著，李來群當然明白。

24. ⋯⋯⋯⋯ 將 5 平 6　　25. 炮二進二　卒 5 進 1
26. 炮二平七　卒 5 平 6　　27. 炮七進一　卒 6 進 1
28. 傌三進四　馬 3 進 5　　29. 傌四進五　包 6 平 3
30. 傌五退六　包 3 進 3　　31. 兵五進一　包 2 進 2
32. 兵五進一　包 2 平 9　　33. 傌六退四　包 9 平 5
34. 帥五平四　包 5 進 1　　35. 炮一平四　將 6 平 5
36. 傌四進二　包 5 平 1　　37. 傌二進一　包 3 平 6
38. 炮四平一　包 6 退 5　　39. 帥四平五　包 1 平 3
40. 傌一退二　士 5 進 6　　41. 炮一進一　卒 3 進 1
42. 炮一退一　包 6 平 3　　43. 相七進九　卒 1 進 1
44. 傌二進四　後包平 5（和局）

第 49 局

未知失鹿向誰手

「高堂畫閑棋局陳，隱然左右敵國分。主人與客據四角，宛若勢子何停勻。微風動窗日光入，簾影欲亂楸枰文。未知失鹿向誰手，但見眼底生紛紜。」（清·趙執信）

圖1局面是徐天紅執紅棋與柳大華在「亨王杯」賽上由五七炮對屏風馬進7卒右包封俥布局弈成，現在輪到紅方走子：

　　1. 傌九進八　卒7進1　　2. 俥二平三　包2平5

　　3. 仕六進五　車2進4

黑車巡河是圖變之著，臨枰中有時可起到出其不意之作用。多見走包5退2，以下紅方俥三平四，包8平7，俥四進一，車8進5，傌八退九，車2進9，傌九退八，車8平2或者士4進5（士4進5是含蓄走法，在1999年全國象棋個人賽中出現頻率較高），雙方另有攻防。

　　4. 炮七平八　車2平3

　　5. 傌三進五　馬6進5

　　6. 俥三平五　包8平7

　　7. 相三進一　車3平5

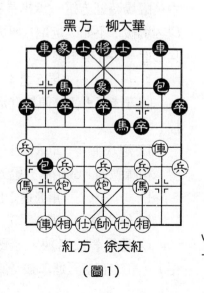

黑方　柳大華

紅方　徐天紅

（圖1）

8.俥五進一　卒5進1

9.傌八進七　車8進3

以上一段，雙方經過兌子交換，雖然紅方底相飛邊後陣形欠整，但多出兩個相頭兵（因黑中卒早晚要丟），畢竟握有物質優勢。現在黑方升車卒林扼守要道，是下風局面時防禦要著。另若改走士6進5，則紅方炮八進五即有進攻目標。

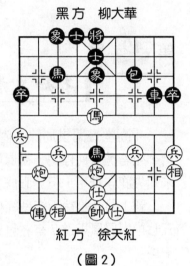

黑方　柳大華

紅方　徐天紅

（圖2）

10.傌七退五　士6進5（圖2）

11.炮八進七　…………

如圖2形勢，徐天紅已感覺到局面看好，但如何擴大先手？臨場時紅方這一步棋長考有20分鐘方才走子。沉底炮似凶實緩！不如改走炮八平六，黑方如接著走馬5退4，則兵七進一，紅方稍優。

11.…………　馬5退4

防守佳著！使紅俥無立足之地，於是紅方局面開始「失控」。

12.炮八平九　車8進1　　13.傌五退六　…………
稍嫌勉強。改走傌五退三較正。

13.…………　車8進2！　14.俥八進九　將5平6

15.俥八退七　車8平7　　16.傌六進五　車7平9
吃邊兵著法老練。若改走車7平3（似乎是先手捉相），紅方有炮五進二強亮俥路的對攻手法。

17. 炮五平二	車9進1	18. 俥八平三	馬3進5
19. 相七進五	將6平5	20. 俥三平四	馬4進3
21. 相五進三	車9退3	22. 傌五進七	象5進3
23. 俥四平八	象3退1	24. 傌七進九	車9平3
25. 炮二平七	…………		

黑方獲得進攻機會後，第22、23步的用「象」這兩步棋有力地牽制住了紅方的攻擊，著法恰到好處。目前紅方另若改走傌九進八（準備炮二平七謀車），則黑馬5進4或包7平5均有攻勢。

25. …………	包7平8	26. 相三退一	馬3退5
27. 炮七進七	車3退4	28. 傌九進八	車3進9
29. 仕五退六	將5平6	30. 仕四進五	將6進1
31. 俥八進五	包8平4	32. 炮九退一	車3退8
33. 俥八平六	車3平1	34. 俥六平八	後馬進3
35. 俥八退一	車1平3（黑勝）		

本局，黑方在熱門布局中突然求變走出新招，可惜效果欠佳。紅方中局階段貪功忘危走了幾步軟著，而黑方在得到機會後攻擊又比較緊湊，著法老練，攻守兼備，從而獲勝。

第 50 局

纏身巨蟒威力盛

「冠軍北上第一功，燕趙豪情貫長虹。纏身巨蟒威力盛，天下英雄為動容。」這是《銀荔杯象棋全國冠軍賽對局賞析》上贊頌李來群的詩句。

圖 1 局面是吳貴臨執紅棋與李來群在「亨王杯」賽中弈成，現在輪到紅方走子：

　　1. 俥八進九　……………

形成中炮對反宮俥陣式後，紅方選擇挺三兵體系。黑棋用對進 3 卒或者拔左橫車，比賽中均多有出現。比較而言，拔橫車走法的對攻意圖要更顯強烈些。也許是由於首局弈和，李來群準備「拼命」搶分!?

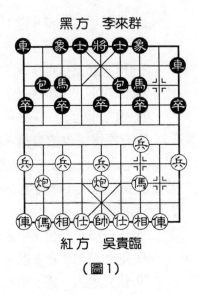

黑方　李來群

紅方　吳貴臨

（圖1）

1. ……………　車 9 平 4	2. 士四進五　…………

紅方補仕一著棋偏重於穩健。另外還可考慮走炮八平七，然後開動左直俥。

2. …………　車 4 進 4	3. 相三進一　士 4 進 5
4. 俥二平四　象 3 進 5	5. 炮八平七　車 4 平 2

封制紅方左俥出動。儘管黑車走動有過於頻繁之嫌，卻由於局勢需要，並不吃虧。

6. 兵九進一　車 2 退 1

穩重之著。若改走車 2 進 3，則較為凶悍。

7. 俥四進六　車 1 平 4	8. 俥四平三　馬 7 退 8
9. 兵三進一　馬 8 進 9	10. 俥三平四　車 2 平 7
11. 俥九平八　包 2 進 2	12. 俥八進四　包 2 平 3
13. 炮七進三　卒 3 進 1	14. 俥三進四　車 7 進 2
15. 俥四進五　車 7 平 9	

黑方另若改走車4進3牽住紅俥傌，則紅方可以俥四平一，車7平5，傌五退三脫身。

16. 俥八平六！ 車4進5	17. 傌五退六 馬3進4
18. 俥四退一 車9退2	19. 炮五平六 車9平6
20. 傌六進四 馬9進7	21. 兵五進一 卒9進1
22. 相一進三 卒9進1	23. 傌四進六 包6退1
24. 傌九進八？……………	

中局階段，雙方先後將四車拼兌，形成無車棋之纏鬥，一般來說，當然會著法比較沉悶、道路較漫長，請讀者稍安勿躁。

目前局面下，紅方竟然置黑馬封鎖河沿而不顧，徑直躍出邊傌（放任黑方3路卒從容渡河），令人莫名其「妙」！從而使本來紅方稍好之平穩局面變成了黑棋多卒稍優。紅應改走炮六進二，下一步可以傌九進八，紅勢不錯。

弈後筆者問吳君為何要跳出邊傌，吳君講是臨枰時誤算——以為紅傌九進八，卒3進1，傌八進七，卒3進1，炮六平三打死馬，其實黑棋接有象5進7棄象救馬。

24.………… 卒3進1	25. 傌八進七 卒3進1
26. 傌七進九 士5進4	27. 炮六平九 馬4進2
28. 炮九平三 馬7進6	29. 炮三進七 士6進5
30. 仕五進六 卒9平8	31. 炮三退一 卒8平7！

局勢急轉直下，黑棋邊卒循序漸進，開始破相並向王城逼近了。

32. 傌九進七 將5平4	33. 傌七退五 卒7進1
34. 炮三退四 馬2進4	35. 仕六進五 卒3進1
36. 傌五退六（圖2）卒3平4！	

附圖2局面下黑方入局攻殺時機已經成熟，於是李來群棄馬去搶紅方雙仕，鹽城觀戰棋迷大呼精彩。

　37. 後傌退四　　卒4進1
　38. 傌四進三　　卒4平5
　39. 帥五平六　　………

另如改走帥五平四，則黑方馬4進6，傌三進四，馬6進8，黑勝。

　39. ………　　　包6進8
　40. 炮三平四　　馬4進6（黑勝）

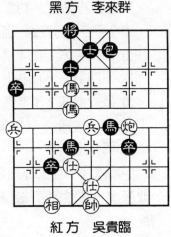

黑方　李來群

紅方　吳貴臨

（圖2）

第 51 局

共呼風雨上飛龍

「弈仙何處石枰空，細細松陰婉婉風。豈為商山難固蒂，共呼風雨上飛龍。」（明·王履石）

圖1局勢是「亨王杯」賽第一階段柳、徐的第2盤棋，現在輪到紅方走子：

　1. 傌八進七　車1平2　　2. 俥九平八　車2進4
　3. 炮八平九　車2進5　　4. 傌七退八　車9進1
　5. 傌八進七　車9平2

一般會走車9平4封住紅左傌出動。現在黑車平2，構思特別，從實戰效果來看，是成功的。

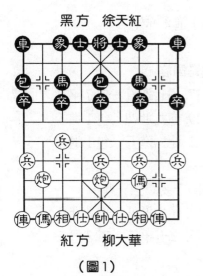

黑方 徐天紅

紅方 柳大華

（圖1）

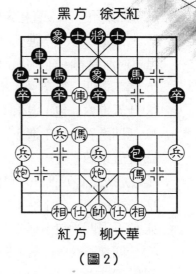

黑方 徐天紅

紅方 柳大華

（圖2）

6. 俥二進五　包5退1　　7. 傌七進六　卒7進1

8. 俥二平三　包5平7　　9. 車三平六　象7進5

10. 俥六進一　包7進5（圖2）

11. 傌六進五　……………

徐天紅背水一戰（由於已輸一盤，沒有退路），鬥順炮反擊得法。此時紅方已感進退（攻守）尷尬，如果不用傌吃中卒，改走：一、炮五平七？黑方可不走包7進3打相，而改走包7退3，俥六退一，卒3進1，紅俥被捉死；二、俥六平七，車2平4（如走包7進3，仕四進五，車2平8，俥七進一，包7平9，仕五進六，紅多子優），傌六退七，車4進1，以下有包1退1「後中先」反擊，紅方先手動搖。

11. ……………　馬3進5　　12. 炮五進四　馬7進5

13. 俥六平五　包7進3　　14. 仕四進五　車2平7

黑方如果不平車，直接走包1進4亦佳。

15. 傌三進二　車7進3

黑車巡河要著，紅方以下頗難周旋。

16. 傌二退四　車7平8　　17. 相七進五　包7平9

18. 仕五進六　包1退1　　19. 炮九進四　包1進5

20. 傌四進五　包1進2　　21. 仕六進五　包1退4

22. 仕五進四　…………

紅方如改走兵五進一，可能防守要頑強一些。

22. …………　包1進4　　23. 仕六退五　車8進5

24. 仕五退四　包1平9　　25. 車五平三　車8退5

26. 仕四進五

至棋局末尾，紅方時間用盡（一小時須走滿30步棋），超時判負；如果接走俥三退六，則黑前包平9，紅俥必被打死，亦難逃厄運了。

第 52 局

澗草山花一剎那

「閑看數著爛樵柯，澗草山花一剎那。五百年來棋一局，仙家歲月也無多。」（明・徐文長）

「亨王杯」賽上徐天紅與柳大華前兩盤雙方各勝一局，必須加賽快棋（每方限用10分鐘，超時者判負）來淘汰其一。

附圖1局面是徐天紅猜到先手後，用中炮過河俥進攻，現在輪到紅方走子：

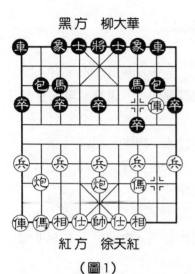

黑方　柳大華

（圖1）

黑方　柳大華

紅方　徐天紅

（圖2）

紅方　徐天紅

1. 傌八進七	卒3進1	2. 俥九進一	包2進1
3. 俥二退二	象3進5	4. 兵三進一	卒7進1
5. 俥二平三	馬7進6	6. 俥九平四	包2進1
7. 俥四平二	車1進1	8. 兵七進一	卒3進1
9. 俥三平七	車8進1	10. 俥七平四	車1平6
11. 兵五進一	士4進5	12. 俥二平六（圖2）	

…………

如圖2，多見紅方走傌七進五或者傌三進五。現在紅方不盤中傌，平俥控肋，另覓進取機會。

| 12. ………… | 包8平7 | 13. 相三進一 | 馬6退8 |
| 14. 俥四進四 | 車8平6 | 15. 傌七進五 | ………… |

紅方衝中兵盤頭夾傌，組成了理想的進攻陣形，攻勢將一觸即發。

讀者棋友們，黑方應如何走下一步棋呢？柳大華臨枰時

象棋中局薈萃

155

由開始的「輕車熟路」轉為凝眉苦思。

15. ………… 馬 8 退 6

黑方耗用了足足 4 分鐘後方才走子。回馬一步，實乃防禦之至關重要的佳著（弈後李來群評曰：「蹬裡藏身，實乃好棋。」）

16. 傌五進七　包 2 平 3　　17. 俥六平四　車 6 平 8

18. 仕六進五　車 8 進 5　　19. 傌三進五　車 8 進 2

逼兌紅俥，於是黑方形勢見好。

20. 炮五平三　車 8 平 6　　21. 傌五退四　包 3 進 5

增加紅方防守的難度，打底相必然。否則紅方下一步相七進五，則成兩難進取。

22. 傌四進五　包 7 進 4

改走包 7 進 1 似更精確，但快棋不可苛求也。

23. 傌七進八　包 7 退 3　　24. 傌五進七　包 7 平 2

25. 傌七進八　馬 6 進 7　　26. 帥五平六　馬 7 進 5

27. 炮三進五　象 5 進 7

改走士 5 進 6 更佳。

28. 炮八平七　馬 5 退 4　　29. 炮七進四　包 3 退 3

30. 炮三平二　包 3 平 4　　31. 炮二退三　馬 4 進 5

32. 帥六平五　將 5 平 4　　33. 相一進三　包 4 平 8

34. 相三退五　馬 5 進 7　　35. 炮七平六　馬 7 退 5

紅方臥槽馬威力很大。現在黑棋不能走馬 3 進 2 或馬 7 退 6，因紅有炮二平六獻炮成殺。

36. 炮六退三　將 4 平 5　　37. 帥五平六　士 5 進 6

38. 炮六平五　馬 3 進 2　　39. 仕五進四　將 5 進 1

40. 相五進三　馬 2 進 3　　41. 仕四進五　象 7 退 5

42. 炮五進三　象 5 退 3　　43. 炮五平九　…………

心急慌忙走出漏洞。應改走炮二平五，黑馬 3 退 5，炮五平九，勝負難料（除了棋局形勢，還須視雙方的用時）。

43. …………　馬 3 進 2

連照黑勝。柳大華幸運地進入決賽。

第 53 局

三台特師能征戰

「『二餅』透視，若愚若智真亦幻；面憨內秀，邯鄲學步結棋緣；蓉城立威，王冠初渡黃河岸①；四度問鼎，唯有『魔叔』堪比肩②。倏忽不見，商海搏浪泛波瀾；再返弈林，人熟手生屢出偏；逐鹿滇池，三臺特師能征戰③；年近不惑，重整旗鼓起東山。」

（山西吳志剛戲說李來群，注：①1982 年成都奪冠，結束了南方棋手獨步華夏的局面。②老胡之下，楊、李二位各挑落四頂桂冠，餘者不及。③1998 年團體賽，河北衛冕，來群坐鎮三臺，功不可沒）

附圖 1 局面，是「亨王杯」賽上李來群執紅棋與柳大華弈成，現在輪到紅方走子：

1. 兵九進一　包 2 退 2

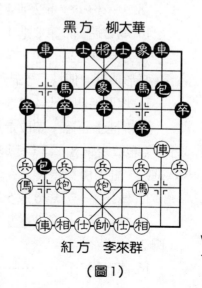

黑方　柳大華

紅方　李來群

（圖1）

2. 俥二平四 …………

預先避開黑方躍馬打俥之鋒芒所指，伺機衝兌三兵，著法含蓄穩重。

2. …………　馬7進8　　3. 兵三進一　卒7進1

4. 俥四平三　車8進1　　5. 俥八進四　車2進1

雙方都聯起了「霸王車」，只不過紅方雙俥位置較高，棋盤上的形勢十分有趣！

6. 俥三進二　包8平9　　7. 傌三進二　包2平3

8. 炮七進三 …………

在7天前的全國象棋個人賽第7輪中許銀川執紅棋對湯卓光一役，紅方走俥八平七，以下車2平7，俥三進二，車8平7，炮五平二，車7進3，黑棋已腳跟站穩（至於最後失利，是後來走了軟著所致）。目前李來群出炮擊包，著法有力。

8. …………　車2進4　　9. 傌九進八　馬8進6

10. 炮七進二　車8進4

紅方棄俥勇猛！黑方若接走馬6退7去俥，紅傌二進三，將形成紅一俥換三子結局，紅方多子占優。

11. 炮五進四　士4進5

黑棋補士正確。如改走馬6退5，紅方俥三平五，包9平3（若改走車8平2，紅炮七平一後顯占殘局優勢），傌八進六，紅方優勢頗大。

12. 俥三平一　馬6退5　　13. 俥一平五　車8平2

14. 炮七平一　象7進9　　15. 俥五進一　車2平1

（圖2）

16. 俥五平一 …………

如圖 2，再殺黑象似乎嫌
凶。不如改走相三進五，黑方
若象 9 退 7，俥五平七，車 1
平 8，俥七進二，士 5 退 4，
俥七退三，車 8 進 1，俥七平
五，士 6 進 5，兵七進一，成
紅俥雙兵對黑車卒單缺象殘
局，紅方勝機頗多。

（圖 2）

16. …………	車 1 進 1	
17. 俥一平五	車 1 平 3	
18. 相三進五	卒 1 進 1	
19. 兵一進一	車 3 退 2	
20. 俥五退三	車 3 平 8	
22. 俥五平三	車 8 進 2	
24. 相七進九	卒 1 進 1	
26. 相五進三	卒 1 進 1	
28. 俥四平五	卒 1 平 2	
30. 兵五進一	卒 3 進 1	
32. 仕五進四	前卒平 4	
34. 俥五進六	將 5 平 4	
36. 仕四進五	卒 3 進 1	
38. 相一退三	車 4 平 1	
40. 俥六平五	將 5 平 4	
42. 俥六平五	將 5 平 6	
44. 仕五退六	車 1 平 4	
21. 仕六進五	卒 3 進 1	
23. 兵五進一	車 8 退 2	
25. 俥三平四	卒 1 進 1	
27. 俥四退二	卒 1 進 1	
29. 兵五進一	卒 3 進 1	
31. 兵五進一	卒 2 平 3	
33. 兵五進一	士 6 進 5	
35. 俥五退四	車 8 平 4	
37. 相三退一	卒 3 進 1	
39. 俥五平六	將 4 平 5	
41. 俥五平六	將 4 平 5	
43. 帥五平四	車 1 進 5	
45. 俥五退四（和局）		

注：到 2001 年秋全國個人賽許銀川奪冠後，許亦已「挑落四頂桂冠」了。

第 54 局

柳色青青映曉霞

「崛起江城說大華，英名赫赫播天涯。十年棋國馳神駿，兩度蟾宮折桂花。雷電聲威揚炮馬，風雲陣法幻龍蛇。神州弈苑春光美，柳色青青映曉霞。」（劉夢芙贊柳大華詩）

「亨王杯」賽的冠亞軍決賽由於兩戰皆和，亦須用加賽快棋來決定。

圖 1 局面是李來群執紅棋與柳大華弈成，現在輪到紅方走子：

1. 兵三進一　卒 3 進 1
2. 兵三進一　卒 3 進 1
3. 傌七退五　象 5 進 7
4. 俥九平七　馬 3 進 4
5. 傌三進四　馬 4 進 6
6. 俥二平四　車 1 平 3
7. 俥四進三　…………

伸俥捉馬，用意積極，攻著勇猛。另若改走炮五平二，則包 8 平 9，炮二進二，象 7 退 5，炮八平二，車 8 平 9，

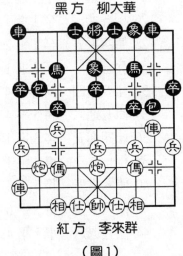

黑方　柳大華

紅方　李來群

（圖1）

俥四平八，包2平4，後炮進
一，車9進1，後炮平七，車
3進4，紅方雖將黑左車逐退
並奪回過河黑卒，但黑方子力
占位不弱，成均勢局面。

7. ………… 包8進4

8. 傌五進三 包2平3
（圖2）

9. 俥七平四 …………

如圖2，紅方逃俥是習慣
性走法，以下被黑方棄馬搶
勢，紅勢遂一蹶不振。可以考

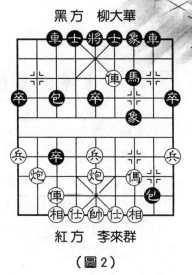

紅方　李來群

（圖2）

慮勇敢棄俥，改走炮五進四，黑包3進5，俥四平三，紅有
空頭炮威懾，大可痛快地展開對攻。

9. ………… 包3進6　10. 仕六進五　士4進5

11. 前俥平三　象7進5

黑方棄子得勢，前景已十分理想。

12. 俥四進五　卒3平4　13. 炮五進四　包3平1

14. 炮五平七　包8退5

獻包要強行使黑右車通頭，紅方已難抵禦。

15. 俥三平五　包8平3　16. 俥五平八　包3平4

17. 俥四平六　車3進9　18. 仕五退六　車3退7

19. 仕六進五　車3平2　20. 炮八進四　車8進7

紅方失子失勢，至此黑勝。

四棋王在鹽城爭奇鬥妍，結果「柳色青青映曉霞」，大
華笑捧「亨王杯」。

第 55 局

枰場莫道史如煙

「横車躍馬六十年，枰場莫道史如煙。四大天王渾厚力，粤東三鳳細纏綿。楚河之水春來綠，漢界黃花秋後妍。人間難得麒麟現，異彩紛呈百萬言。」（傅光明·題《廣州棋壇六十年史》第四集出版）

圖1局勢是北京傅光明在20世紀90年代間訪問南京時與徐天紅的交流對局，布局弈成飛相局對黑左正馬，現在輪到紅方走子：

1.俥九進一　卒1進1

如果不進邊卒制傌，另有車1進1搶出橫車之著，均為正常應法。

2.俥九平六　車1進3

3.炮二平一　…………

紅方若不開邊炮，另有俥六進三或炮二進四的選擇。

3.…………　車9平8

4.俥一平二　包8進5

牽制紅方傌炮，運子习鑽！

5.俥六進七　士6進5

6.炮八平七　馬3進2

7.兵七進一　馬2進1

黑方　傅光明

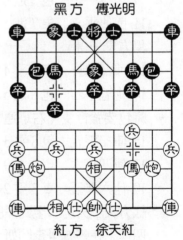

紅方　徐天紅

（圖1）

8. 炮七退一　象3進1

9. 兵七進一　象1進3

10. 炮七平九　卒1進1

必走之著。另如改走車1平2，則紅炮九進二，車2進3，俥六平八，包8退6（如走卒1進1，紅有俥九退七），俥八進一，包2退1，俥二進七！黑方吃虧。

11. 俥九進七　包2平4

12. 俥六平八　車1平4

13. 炮九進三　…………

如改走俥八退五勒馬，黑有車4進2。

13. …………　馬1進3　　14. 仕四進五　…………

似可考慮反常規地改走仕六進五，黑若車4進3，俥八平六，象3退1，俥六平七，以下可俥三進四搶先。

14. …………　車4進3

似乎直接走包4進7較為乾脆，紅俥八平六，士5進4，炮九進五，士4進5，紅受攻。

15. 炮九進五　象5退3　　16. 俥七進九　象3退5

（圖2）

（圖2）

17. 俥九進八　…………

感覺上紅俥必要撲臥槽取勢。圖2局面下，紅方可考慮左俥待命，改走俥二平四，進攻線路較多。試擬變化：紅俥二平四，黑包4進7（如不打紅仕而改走包8退6，紅可俥八進一），俥四進八，包8進2，炮一退二！（如改走帥五

平四，黑有包 4 退 1！下一步有包 8 平 3）包 4 退 1，傌三進
四，車 4 退 3，傌九進八！馬 3 進 5，帥五進一，車 8 進 8，
帥五退一，包 4 平 7，傌四退三，車 8 退 1（如走包 7 進 1，
紅傌三退二，包 7 平 9，傌二進四，紅多子），炮九退三，
紅方攻勢在前。

17.…………	包 4 進 7	18. 傌八進七	將 5 平 6
19. 相五退三	車 4 退 5	20. 俥二進一	…………

改走炮九退五（伏炮九平七），尚多變化。

20.…………	包 4 平 7	21. 炮一退二	車 8 進 1
22. 俥二平四	車 8 平 6	23. 俥四進七	將 6 進 1
24. 俥八退三	卒 7 進 1	25. 傌七退八	卒 7 進 1

紅方大勢已去，放棄續弈。

第 56 局

仗劍分庭坐江東

「橘園之中一俊雄，仗劍分庭坐江東。寓內阿嬌亦國
手，閑來一弈樂融融。」這是《銀荔杯象棋全國冠軍賽對局
賞析》上贊頌徐天紅的詩句。

圖 1 局勢是 20 世紀 90 年代間傅光明在南京與江蘇隊共
同訓練期間與徐天紅的交流對局，弈成中炮橫俥七路傌對屏
風馬右象，現在輪到紅方走子：

　　1. 俥一平四　　包 8 進 2

黑方常見的選擇另有士 4 進 5、包 8 平 9 等。目前黑左
包巡河，伺機衝兌 3 路卒，最早是楊官璘喜歡用的應法。猶

記得第六屆全運會預賽（1987年春）時，傅光明執後手力挫河北李來群一役，傅就是用的包8進2。

2. 傌七進六　卒3進1
3. 傌六進七　卒3進1
4. 俥四平七　包2進2

黑方亦可考慮走包2退2，以下紅俥七進三，包2平3，炮八平七，車1平2，黑右車順利開出，可與紅方抗衡。

5. 俥七進三　包2平3
6. 炮八平七　車1平2　　7. 俥七平四　車8進1

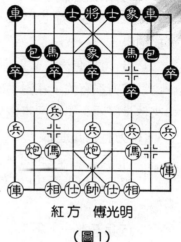

黑方　徐天紅

紅方　傅光明

（圖1）

以往黑多見走車2進2，紅棋則有兵三進一、炮五平六、俥四進四等等選擇，另具不同變化。現在黑方高一步左車，意圖以後以中象為「餌」，與紅棋對搶先手，弈來頗具新意。

8. 兵三進一　卒7進1　　9. 俥四平三　包8平7

並非黑方漏算了紅方用左傌搏象，而正是練兵磨刀試驗新局之良苦用心！

10. 傌七進五　包3平1　　11. 傌五進七　車8平4
12. 相七進九　…………

紅方要是棄俥強攻似乎還不成熟——即改走俥三進一，黑包1進5，俥三進二，馬3進2，炮五進四，車4平3，俥三平五，車3平5，炮七進三，馬2退3，紅棋棄子無成。

12. …………　馬3進4

另如改走馬 7 進 6，紅兵九進一，包 1 平 3，炮七進五，車 4 平 3，炮七平二，車 3 平 8，炮二平七，似紅方得象稍優。

13.兵九進一　車 2 進 5！

雙方都有強子在對手的嘴邊，這種情況實戰中不多，弈來煞是好看！黑跨河車邀兌，爭先著法，另若逃包走包 1 平 3，紅方有相九進七！

14.炮七進二！包 1 平 3

如改走包 1 平 2，紅俥九平七！出俥暗保左傌，紅方占優。

15.兵五進一！象 7 進 9！　16.仕六進五！…………

若改走俥九進一？黑有馬 4 進 3！紅左傌動搖，黑占主動。

16.…………　馬 4 退 6！

另如車 2 平 3 硬砍炮，則紅相九進七，馬 4 退 6，俥三進一，象 9 進 7，傌七退八，紅方稍優。

17.俥九平六！　包 3 平 4

如改走車 4 平 3 去傌，紅俥三進一，象 9 進 7，炮七進四，紅優。

18.俥六進五　車 4 平 3

19.俥三進一　象 9 進 7（圖 2）

20.俥六平三　…………

黑方　徐天紅

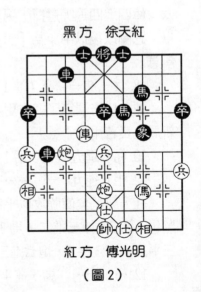

紅方　傅光明

（圖 2）

貪吃黑象，錯過良機！圖2局面下，紅方應接走兵五進一！攻勢較猛，試接擬變化：黑馬6進5，兵五進一，車2進4，炮七退四，士6進5（另如改走馬7進8，紅俥三進二，象7退5，兵五進一，馬8進6，帥五平六，車3退1，俥二退四，車2退3，俥四退六，紅方勝定），兵五平四！將5平6，兵四平三，馬5進3，俥六平四，士5進6，俥四進二，將6平5，俥四平三，紅方勝勢。

20.………　　車2進1！

進車要道，奪先緊要之著。

21. 炮七退四　馬6進8　　22. 兵五進一　………

如改走俥三進二，謀和並非無望。

22.………　　車2平7

至此，黑方大占優勢。

23. 兵五進一　士6進5　　24. 俥三平五　車7進1
25. 兵五平四　將5平6　　26. 兵四平三　車7退4
27. 俥五平二　車7進6　　28. 俥二進一　車3進6
29. 俥二平四　士5進6　　30. 炮五平四　將6平5
31. 俥四平五　士6退5　　32. 俥五平九　車7退4
33. 仕五進六　車7平5

紅方認輸。

第57局

貔貅千騎長亭柳

「對千峰未曉，聽西風、吹角下譙樓。擁貔貅千騎，旌

簷十里，送客芳洲。曾是燈棋目柝，贊畫坐清油。折盡長亭柳，莫繫行舟。」（宋·何夢桂）

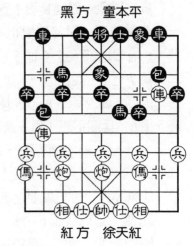

黑方　童本平

紅方　徐天紅

附圖局面是徐天紅執紅棋與童本平在 20 世紀 90 年代間弈成，現在輪到紅方走子：

1. 俥二平四　馬 6 進 7
2. 俥四平二　士 4 進 5
3. 兵九進一　卒 3 進 1

另如改走馬 7 退 6，紅炮七進四，這樣局勢一般傾向於紅方占先。

4. 兵七進一！包 2 退 1　　　5. 俥二退三　卒 3 進 1
6. 俥八平七　馬 3 進 2　　　7. 炮七退一　馬 7 退 6
8. 炮五進四　…………

紅方炮轟中卒實惠。若誤走炮七平二牽子，黑棋有卒 7 進 1 棄子搶先手段。

8. …………　卒 7 進 1

此刻棄 7 卒，有疑問的一步棋。可以考慮改走車 2 平 4 或馬 2 進 4，較為正常。

9. 俥二進二！馬 2 進 4　　10. 炮五退二　馬 6 退 7
11. 俥二平三　馬 4 退 5　　12. 俥三退一　包 8 退 1
13. 俥三平二　馬 7 進 6　　14. 俥二進一！馬 5 退 7

如改走馬 6 退 8，則紅俥二平五，黑棋亦處下風。

15. 俥二進二　包 2 平 5　　16. 炮七平三！包 8 平 9
17. 俥二進二　馬 7 退 8　　18. 相三進五　馬 8 進 7

如改走馬6進5吃中兵，則紅炮三進八，象5退7，傌三進五，紅方占優。

19.炮五平三　車2進4

改走馬7進8尚多周旋。

20.傌九進七！車2進2　　21.前炮進二　卒9進1

22.傌三進二　馬6進7　　23.傌二進四

得子得勢，至此紅勝。

本局例紅方在得先以後，雙傌雙炮的攻擊著法運用異常緊湊，相信對看官會有所啟迪。

第58局

覆圖下子對秋燈

「松窗楸局隱，相顧思皆凝。幾局賭山果，一先饒海僧。覆圖同夜雨，下子對秋燈。何日無羈束？期君向杜陵。」（唐·鄭谷）

圖1局面是徐健秒執紅棋與言穆江在20世紀90年代間弈成，現在輪到紅方走子：

1.俥四平二　馬7退6

另如改走卒3進1（如走士4進5，紅兵九進一，卒3進1，兵七進一！演變請參閱

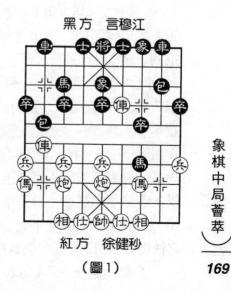

黑方　言穆江

紅方　徐健秒

（圖1）

象棋中局薈萃

黑方　言穆江

紅方　徐健秒

（圖2）

上一局），紅有兵七進一！紅方先手擴大。

2.兵九進一　卒3進1

3.俥二退三　…………

另外亦可改走兵七進一，以後變化較多，這裡提出是作為線索，供看官思考。

3.………… 士4進5

4.炮七退一（圖2）馬6進7

黑方如果不進馬，另外還有馬6退7及卒7進1的選擇，變化均甚繁複。試舉一變：接圖2，黑卒7進1，俥八平三，包2退1，俥三平八，馬6退8，俥二平四，包8平7，傌三進二，馬8退6，傌二進四，包7進1，相三進一，車8進8，相一進三，車8平4，仕四進五，馬3進4，炮五進四，卒3進1，俥八平七，包2進4，炮七進一，車4平3，俥七平六，車3退1，俥六進一，車2進3，炮五退二，包7平5，傌四進六（塵封的往事湧出，1992年1月筆者偕童本平、廖二平、王斌訪滬取經，行程臨近結束時，胡榮華剛由廣州「五羊杯」賽場回來，上海棋社宴請徐天紅汪霞萍夫婦、筆者等聚晤；席間上海某老總棋迷興致勃勃要看快棋，恭敬不如從命，於是筆者與滬上某年青好手進行每方10分鐘包幹的對弈，下到這裡，黑棋超時作負哉），以上之快棋著法稍為粗糙，供看官參考聊備一格也。

5.俥八退一　馬7退6　　6.俥二進一　卒7進1

如改走車 2 平 4，紅兵七進一，黑方要吃虧。

　7. 俥二平三　　包 8 進 4　　　8. 傌三進四　卒 3 進 1

以上幾個回合紅方左右二俥進退運動，忙碌得很。這一步棋黑方衝 3 卒，似有「眼光棋」之嫌，不如改走車 2 平 4 較穩正。

　9. 俥八退二　　包 8 進 2　　10. 俥八進二　車 8 進 5

11. 俥三平二　　…………

想保留左炮對黑方右馬之遙控牽制。另如改走炮七進三，車 8 平 7，炮七平三，則較實惠。

11. …………　　馬 6 進 8　　12. 兵七進一　馬 8 進 6

13. 傌四退二　　…………

另如改走仕六進五，則黑包 8 平 3，傌九退七，馬 6 進 7，帥五平六，馬 7 退 5，兌子以後基本和局。

13. …………　　包 2 平 5　　14. 俥八平六　…………

如果拼俥，容易成和。紅俥避兌，仍存謀勝之意。

14. …………　　包 5 進 3　　15. 相三進五　包 8 進 1

16. 相五退三　　…………

黑包照將以觀察紅方動態。紅方若接走仕四進五，則黑馬 6 進 8，兵五進一，車 2 進 4，炮七進六？車 2 平 6，黑方車馬包組合有攻勢的。

16. …………　　車 2 進 7　　17. 仕六進五　…………

紅不宜炮七進六打馬，由於黑方可車 2 平 8，仕六進五，車 8 退 1，紅方受攻。

17. …………　　馬 3 退 1　　18. 俥六退一　車 2 平 4

19. 仕五進六　馬 1 進 2　　20. 相七進五　馬 2 進 1

21. 仕六退五　卒 1 進 1　　22. 傌二進四　馬 1 進 2

23. 傌九進八　包8退6

兌車以後局勢已趨平淡。這一步黑方可以改走卒5進1，紅傌八退七，卒1進1，保持變化，黑方主動。

24. 兵七進一	象5進3	25. 傌四進五	象7進5
26. 傌八進六	卒1進1	27. 仕五進四	卒1平2
28. 傌五退六	馬6退5	29. 兵五進一	馬2退4
30. 炮七平四	馬5退7	31. 前傌進四	包8平6
32. 炮四進五	馬4進6	33. 帥五平六	馬6退5
34. 炮四平一	馬7進8	35. 炮一進三	象5退7
36. 傌六退七	卒2進1	37. 傌七進五	馬8進6
38. 炮一退三	卒2平3	39. 傌五進七	卒3平4
40. 炮一平五	…………		

紅方不能走傌七進五，因黑有將5平4！

40. …………	將5平4	41. 炮五平三	馬5退4
42. 傌七退八	馬4進6	43. 炮三退四	前馬退5
44. 炮三退一	馬6進8	45. 炮三平五	馬8進6
46. 炮五進四（和局）			

第 59 局

窩心炮利於急攻

窩心炮，又名「歸心炮」（華南一帶稱「雷公炮」），利於急攻，著法甚捷。專恃重炮、士角車及連環馬進攻敵方中路，須用迅雷不及掩耳之手段，方能奪勢。如待敵方布陣就緒，已無法攻入矣。

圖 1 局面是呂欽執紅棋與徐天紅在第 20 屆「五羊杯」賽上弈成，現在輪到紅方走子：

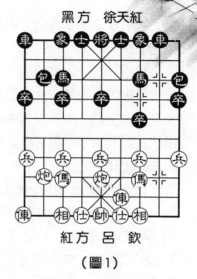

（圖1）

1. 兵五進一　士 4 進 5
2. 傌七進五　包 2 進 4

黑進包攻傌，有利於右車儘快出動。另有卒 3 進 1、象 3 進 5 等選擇。

3. 兵五進一　包 2 平 5
4. 傌三進五　車 1 平 2
5. 俥九進二　…………

這一步棋，「似笨實佳，是『後中先』的下法」（呂欽評語）；「以積極開動主力的手法，既解包被捉之圍，又加強中路攻勢，深得古典式盤頭馬局的精華」（陳孝堃評語）。

5. …………　卒 3 進 1　　6. 炮八退一　卒 5 進 1

另若改走包 9 進 4 出擊，則紅傌五進六，馬 3 進 4，兵五平六，包 9 進 3，炮五平八，車 2 平 1，俥四進五，紅方占先。

7. 炮八平五　象 3 進 5

鞏固陣地、加強防禦。如改走包 9 進 4，紅傌五進四，馬 7 進 6，俥四進四，紅棋雷公炮有機會發威，黑方不利。

8. 俥九平六　車 8 進 3　　9. 兵三進一　卒 5 進 1
10. 前炮進二　車 8 進 3　11. 相七進五　包 9 進 4

可以考慮改走車 2 進 8（伏車 8 平 5），紅如俥四進

五，黑有車 2 平 5 啃炮一車換雙的手段。

12. 傌五退三　卒 7 進 1

黑棋防守有效，此刻以為多卒反占主動，故對紅方中路潛伏之攻勢未予重視。改走車 2 平 4，則較為穩正。

13. 俥四進六　馬 7 進 8

逼走之著。如改走馬 3 進 5，則紅前炮進三，象 7 進 5，炮五進五，車 2 進 3，炮五進二，紅方大占優勢。

14. 相五退七！車 2 平 4

15. 俥四平五！（圖2）…………

黑方　徐天紅

（圖2）

紅方　呂　欽

第 14 回合紅棋落相是妙手，由此中路攻勢如火如荼！若誤走相五進三吃卒，黑包 9 平 3 打兵叫殺，紅之攻勢即瓦解冰消了。

圖2局面紅方捨車硬砍中象，弈來精彩異常，直有「迅雷不及掩耳」之勢！

15. …………　車 8 平 5

只此一步解著。若走車 4 進 7？紅俥五平六連殺速勝。

16. 傌三進五　象 7 進 5　　17. 前炮平六　馬 8 退 6

另如改走車 4 進 2 護象，紅傌五進三，包 9 平 8，炮六進二，下一步紅傌三進五，黑方難擋。

18. 炮五進六　士 5 進 6　　19. 炮六進二！馬 3 進 5

另如改走馬 6 進 4？則俥六進三，紅勝。

20. 俥六進三　馬6進8

如改走馬5進6，則紅有傌五進四！

21. 炮六進二！馬5退3

另如改走將5進1，紅俥六平二，將5進1，俥二平五，紅方勝定。

22. 俥六平二　車4進1　　23. 傌五進三　車4進4

24. 傌三退一　車4平5　　25. 相三進五　車5退3

26. 俥二平七　…………

以上一段攻防著法雙方弈來精彩，透過兌子以後，紅方白吃雙象，已獲得簡明優勢。

26. …………　馬3退4　　27. 俥七進一　車5進2

28. 傌一進三　車5平1　　29. 傌三進二　士6進5

30. 俥七平三　將5平6　　31. 傌二進三　馬4進2

32. 傌三退一　將6平5　　33. 俥三進三

至此紅勝。因黑方如接著士5退6，紅傌一進三，將5進1，俥三平四破士，因此黑方放棄續弈。

第 60 局

呂少帥欣然赴宴

「水晶葡萄[1]面上鑲，流利鳥語[2]如吟唱，飛刀快馬誰不懼，國際國內美名揚。大戰小戰立沙場，參政議政入會堂[3]。常居前列心寂寞，笑問何人敢逞狂？」（山西吳志剛戲說呂欽，注解[1]黑洞洞的雙眼。[2]北方人難懂的粵語。[3]當選全國人大，中共十五大代表。）

圖 1 局面是 2000 年全國體育大會象棋賽中由于幼華執紅棋對呂欽弈成，現在輪到紅方走子：

1. 傌二進三　卒 7 進 1

黑方搶進 7 卒制紅右傌，圖變之著。同一輪比賽中陶漢明執紅棋對卜鳳波時，黑方是走馬 8 進 7，以下兵三進一，象 7 進 5，炮二平一，卒 7 進 1，傌一平二，車 9 平 8，傌二進四，包 8 平 9，傌二進五，

黑方　呂　欽

紅方　于幼華

（圖1）

馬 7 退 8，兵三進一，車 4 平 7，傌七進六，車 7 平 4，傌六退四，馬 8 進 7，傌八進一，卒 1 進 1，雙方基本相當。

2. 炮二平一　馬 8 進 7　　　3. 傌一平二　車 9 平 8

4. 傌二進四　卒 7 進 1

此刻多見走包 8 平 9，則紅方傌二進五，馬 7 退 8，傌八進一，馬 8 進 7，傌八平二，象 7 進 5（或者卒 1 進 1），局勢平穩。呂少帥臨枰時猛然棄送 7 卒，是想打對手一個「冷不防」嗎？

5. 傌二平三　　…………

如果「裝呆」而改走兵三進一，黑方馬 7 進 8，傌二平一，包 8 平 7（如走馬 8 進 7，傌一平二，馬 7 進 9，傌二退二），紅方有受攻之虞。從臨場心理上分析紅棋一般是不願意被黑方將「大車」逐到邊線的，因為容易失先。

5. …………　馬 7 進 6　　　6. 傌八進一　　…………

紅方高左車照應右翼，攻守兼備之著。本局結束後回到住地，筆者向陶漢明請教，陶君講，此布局在 2000 年 3 月天津「特級大師南北對抗賽」中已有出現，當弈至目前局勢時趙國榮是走仕六進五，胡榮華接著走包 8 平 7，黑方中局走錯，結果紅勝。

　　　6. ………… 包 8 平 6　　7. 炮一進四　卒 1 進 1

　　　8.兵一進一　…………

　　若改走俥三進二立即搶黑中卒，可能黑棋是應以馬 6 進 8，俥八平二，車 8 進 2，黑方前景是少卒局面，但子力較為活躍，估計雙方互存顧忌。

　　　8. ………… 象 7 進 5　　9. 傌七進八　…………

　　紅方躍外馬這一步棋似有疑問。可以考慮走俥三進二（若改走炮一退一，車 4 進 2，傌七進八，車 4 平 1，黑方不錯），黑方士 4 進 5（另如改走：一、馬 6 進 8，紅俥八平二，馬 8 退 7，俥二進八，馬 7 進 6，炮一進三，紅勢見佳；二、士 6 進 5，紅兵三進一，車 8 進 7!?炮一進三！車 8 平 7，俥八平二，紅方有強烈攻勢），兵三進一，抬起三兵，紅勢見長。未知眾看官以為如何？

　　　9. ………… 士 6 進 5　　10. 俥八平七　…………

　　大膽棄底仕，是「拼命三郎」之風格體現。如改走仕六進五，則較為穩健。

　　　10. ………… 包 4 進 7

　　應邀之下欣然「赴宴」，容不得半點客氣，正所謂「恭敬不如從命」也。

　　　11. 兵七進一　車 4 退 3！　12. 兵七平六　包 4 退 2！

　　攻守兼備。若貪吃改走包 4 平 6，紅炮九平六！車 4 平

2，炮六平八，車2平4，傌三退四，車8進9，俥七平二，車8平6，帥五進一，黑方左翼空虛有危險。

13. 傌三退一 …………

改走相五退三較妥。

13. ………… 卒3進1

14.兵六平七（圖2）包4進2！

（圖2）

紅方平兵去卒讓黑右車通頭，看來正常。附圖2形勢下，黑方沉包到紅王城之內，凶悍的一手棋！爭先搶勢，退而復進，靈活之至。

15. 炮九平七　車4進6！　　16. 傌一進三　包4退1

亦可改走包4平6，以下紅傌三退四，車8進9，相五退三，車8平7，俥七平二，車7平6，帥五進一，車6平4！成「雙車鬧宮」，黑勝。

17. 俥三進二 …………

內防即將支離破碎，乾脆全力對衝，或許會有一線生機。

17. ………… 車4平5　　18. 帥五平六　車5平7

19. 炮一平五　將5平6　　20. 俥七平六　馬6進5

21. 俥六進二　馬5進6　　22. 仕四進五 …………

壞棋！應改走帥六進一，變化很複雜。

22. ………… 車8進9　　23. 帥六進一　車8平3

這是先手破紅相，以下即有車3退1，帥六退一，車7

進2連照殺棋。

24.俥三進三　將6進1　25.傌八退九　…………

另若改走炮七平四，黑方車7平6！俥三退一，將6退1，炮五進二！士4進5，俥三平五，車3退1，帥六退一，車6平4！俥六退一，車3進1，帥六進一，馬6退5，俥六平五，包6進6！仕五退四（如走仕五退六，黑車3退1，帥六進一，馬5退3殺），車3平5，黑方多子勝定。

25.…………　車3退2　26.炮五平四　包6平8

27.俥六平四　車7平4！

紅方放棄續弈，因以下仕五進六，包8進6，仕六退五，馬6退5，帥六退一，車3進2，黑棋連照勝。

第 61 局

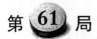
楚霸王拔山舉鼎

對於險著閑著，尤不敢妄用，蓋欲弄險，彼此均已一目了然，斷不能使其瞞過，因之一時殺局未成，反為敵人將計就計，乘虛直入，每致一敗塗地也。

圖1局面是2000年全國體育大會象棋賽中由柳大華執紅棋與呂欽弈成，現在輪到紅方走子：

1.俥三平六　馬1退2　2.兵七進一　象5進3

3.俥六進三　…………

追求變化。若改走俥六平八邀兌，則較為平淡。

3.…………　象7進5　4.俥六平八　車2進1！

5.炮七進一　包1進5　6.炮五平九　馬7進6

第4回合黑進車乃抗衡要著。目前黑方撲馬出擊，勇氣甚足！正常走法為：車2退1，紅方相三進五（不可炮七平五，因黑有包8平3！），車2平3，俥八退二，包8平9，雙方基本相當。

黑方 呂 欽

紅方 柳大華

（圖1）

　7. 仕四進五　馬6進4

　8. 炮七進二　車2退1

　9. 相三進五　包8進7

　10. 俥八退一　卒1進1

　11. 傌三進四　車2進1

　12. 傌四進五　馬4退5　　13. 俥八平五　馬2進3

　14. 炮九平六　卒1進1　　15. 炮六進四　車2平4

如果單純防守走車2退6，紅炮七平三！士6進5（如走士4進5，俥二進一！紅方得子），俥五平一，以下有炮六平五取勢，黑處下風。

　16. 俥五進一　士4進5　　17. 俥五退一　…………

紅殺象後回俥護炮機警。另若急於求成改走炮七平三，黑馬3進5！（另如一、將5平4，俥二進一！二、車4退5，俥二進一，車8平7，俥五退二，均屬紅優）俥二進一，車8平7，黑先棄後取應付裕如。

　17. …………　馬3進5　　18. 俥五平四　…………

切忌走炮六退四，由於黑可馬5進7，帥五平四，包8平5！兌子搶先。

　18. …………　馬5進3　　19. 帥五平四　車4退2

20. 炮七平三　　將5平4

21. 炮三退三　　馬3退2

22. 炮六平一　　車4平5

以上一段，雙方各殘去對方一相（象），竭力爭勝，弈來煞是好看。

23. 炮一平二　　包8退2

24. 俥二進二　　將4平5

25. 兵一進一　　象3退5

26. 兵一進一（圖2）卒1進1

黑方　呂欽

紅方　柳大華

（圖2）

大概黑方對自己局面估計得過於樂觀（兵種較好），因此徑自驅動小卒——附圖2局面下，如果黑方覺察到危險，正常化解可走車8平7，紅方炮二平三，車5平7，和局當無問題。

27. 兵一進一　　車8進2

並未有「危機」意識。進車作用不大，仍可改走車8平7，炮二平三，車5平7，俥二進一，後車進3，炮三進五，車7平8，基本和局。

28. 俥二平三！　…………

爭先搶攻，關鍵之著。

28. …………　　包8平9　　29. 俥三進二　…………

虎威開始展露，準備平左翼襲擊。

29. …………　　馬2退3

此時黑方才感覺有問題，可惜為時晚矣！

30. 炮三進一！　馬3退4　　31. 炮三平五　…………

下著有俥三退一得子，至此黑方已難應付。

31. …………　車8退2　　　32. 俥三平九　車5平3

33. 俥九進五　馬4退3　　　34. 俥九退二　車8平7

35. 俥九平五　將5平4　　　36. 俥四平六　馬3進4

改走士5進4也難抵擋，以下紅可炮五平六。

37. 俥六進一

黑認輸（因接走一、士5進4，炮二平六，士4退5，俥五平六殺；二、將4平5，俥六進一勝）。拔山舉鼎、勇挫強敵，「楚霸王」豈是「紙老虎」！

第62局

新將賽旗看誰雄

三子歸邊，指實戰中局、殘局階段，當俥、傌、炮（兵）等三個進攻性棋子集結在一起（不論中營、邊線或側翼）時，就有可能構成各種殺勢。

圖1局面是2000年全國體育大會象棋賽中柳大華執紅棋與胡榮華弈成，現在輪到紅方走子：

1. 兵五進一　車9平6

2. 俥四進八　將5平6

黑方　胡榮華

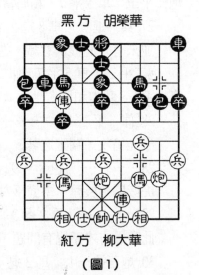

紅方　柳大華

（圖1）

邀兌紅俥，接著黑棋用主將來吃俥，是為了減輕以後紅方從中路進攻的壓力。

3. 俥七平六　………

躲俥是柳大華的精心研究，還是即興之著？另若改走常規的傌三進四，則黑方卒7進1，傌四進三，卒7進1，傌七進五，卒5進1！黑方反彈力甚強（老譜有翻新──猶記得是20世紀80年代間陝西新秀張惠民的創新著法。在2000年4月北京「巨豐杯」象棋大師冠軍賽上卻又有例局出現，讀者可查覓參考）。

3. …………	卒7進1	4. 俥六退二	卒7進1
5. 兵五進一	卒7進1	6. 傌三進五	卒5進1
7. 俥六平三	卒7平6	8. 俥三進三	卒5進1！

面對紅方棄兵以後襲擊黑棋空虛之左翼，黑方在短時間內即找出化解之應法；棄送中卒、阻攔紅傌進路，抗衡要著（足見胡帥棋感之佳）。

| 9. 炮五進二 | 卒6平5 | 10. 俥三退一 | ………… |

如改走傌七進五，則車2進3，炮二平五，馬3進4，黑方呈反先之勢。可見前面黑方卒5進1之精妙。

10. …………	車2進3	11. 炮五進一	卒5平4！
12. 俥三平二	車2平5	13. 相三進五	車5退1
14. 俥二進三	將6進1	15. 俥二退六	車5平4

如求穩改走將6退1，俥二平六，基本和局。此非胡帥之風格。

| 16. 炮二平四 | 士5進4 | 17. 傌七退五 | 將6平5 |
| 18. 傌五進三 | 車4平6 | 19. 仕四進五 | 包1進4 |

唯有保住過河卒，黑方才可謀求殘局之佳好前景。

20. 俥二進三　馬 3 進 4

21. 傌三進二　車 6 退 1

22. 俥二退一　馬 4 進 3？

黑方竟然「藝高膽大」，放任紅方三子歸邊大舉進攻。如改走包 1 退 2 或者馬 4 進 5，均屬黑方多卒稍優。

23. 傌二進四　車 6 平 7

24. 俥二進三　將 5 退 1

25. 傌四進二　車 7 退 1

紅馬侵襲臥槽，即將有多方位攻勢。黑方搖頭、苦思之後走出退車扼守，有「一柱擎天」之氣概。

26. 相五進三！　士 4 進 5

27. 炮四平三　象 5 進 7（圖 2）

28. 炮三平五　…………

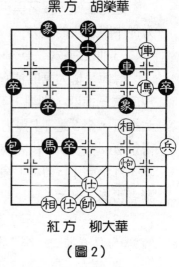

黑方　胡榮華

紅方　柳大華

（圖 2）

第 26 回合柳大華飛相助攻佳著，黑方至此已疲於應付。

如圖 2 形勢，紅方平炮照將似欠緊湊，大概是時限緊迫，僅憑感覺走棋。可考慮改走似笨實佳的俥二進一，士 5 退 6，相三退一，象 7 退 5，傌二退三！象 5 進 7（若改走車 7 平 6，則傌三進五帶響破士），傌三進五，象 7 退 5，相一進三，象 5 進 7，俥二退三，紅方俥傌炮位置較佳，黑方應付吃力。

28. …………　將 5 平 4　29. 俥二進一　將 4 進 1

30. 傌二退四　車 7 平 6！

苦苦思考後的最頑強應著。一般習慣性應法是車7進1，則紅俥二平七占優。黑方這一步平車，出乎紅方意料！

　　31. 傌四退六　……………

　　如改走傌四進六叫殺，黑方有車6退2巧著化解。

　　31. …………　馬3退4　　32. 俥二平七　象7退5

　　33. 傌六進八　包1退1　　34. 炮五進四　車6進1

　　黑方退象歸位，回包扼守，局面已化險為夷，而紅方的計時鐘卻已經無情地步步「緊逼」。

　　35. 俥七退二　士5進6　　36. 相七進五　包1平5！

　　37. 傌八進九　車6平8　　38. 帥五平四　馬4進6

　　39. 炮五平九　馬6進7

　　斬將搴旗看誰雄！黑方第36回合架中包，已算準紅之俥傌炮一時難成氣候，精確。現在不兌車而「回敬」一個「三子歸邊」，黑方已勝利在望——一直在旁觀戰之徐天利，其臉色已由陰轉晴。

　　40. 帥四進一　車8進5　　41. 帥四進一　包5平3！

　　42. 俥七平一　包3進2　　43. 相五退三　卒4進1

　　44. 相三退五　馬7退6

　　第41回合黑包平3兼守帶攻，至此已構成絕殺。

　　45. 傌九進八　將4平5　　46. 俥一進二　將5退1

　　47. 俥一進一　將5進1　　48. 俥一退一　將5退1

　　49. 俥一進一　將5進1　　50. 俥一退一　將5退1

　　51. 炮九進三　象5退3

　　有一象護駕足矣，至此黑勝。

第 63 局

天機秘密通鬼神

「天機秘密通鬼神，乃知棋法同軍法。既戒貪心又嫌怯，惟宜靜對守封疆。」（未·王元之）

2000 年全國體育大會「滕頭杯」象棋團體賽於 5 月 28 日在浙江奉化滕頭村擂響戰鼓，為萬千棋迷崇仰的呂欽、許銀川、趙國榮、陶漢明、李來群、徐天紅、胡榮華、柳大華（按 2000 年上半年象棋棋手等級分榜次序排列）等八位「『五羊杯』、『銀荔杯』賽俱樂部成員」悉數隨團登臺亮相，場面難得。

圖 1 局面是洪智執紅棋對許銀川弈成，現在輪到紅方走子：

1. 傌八進七 ‥‥‥‥‥

多見紅方走俥二進六，形成中炮過河俥體系。現在紅方緩動右俥，先起左傌，看來小將是「明知山有虎，偏向虎山行」，有意讓黑棋走成「雙包過河」陣式（棋壇元戎廣東楊官璘尤為偏愛該陣式）。

1. ‥‥‥‥‥ 包 2 進 4

黑方另若改走 象 7 進 5 或象 3 進 5，則紅棋大致有俥

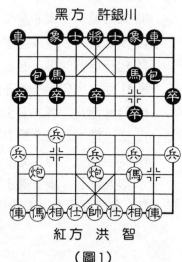

黑方 許銀川

紅方 洪 智

（圖1）

二進六（過河俥）或炮八進二（巡河炮）之選擇。

　　2. 兵五進一　　包 8 進 4　　　3. 俥九進一　　包 2 平 3

　　如改走 象 3 進 5，紅方俥九平六，以往之研究及實踐似乎表明——紅方較易掌握先手。

　　4. 相七進九　　車 1 平 2　　　5. 俥九平六　　包 3 平 6

　　黑方右包壓馬攻相，接著亮出右車，然後將右包平 6（準備包 6 進 1 串雙奪子），是 20 世紀 80 年代間風行之防禦手法，給紅棋如何控制先行之利出了「難題」。這一難題，在不久前舉行的 2000 年全國象棋團體錦標賽上好像被找到了「破解」答案，下面再談。

　　6. 俥六進六　　…………

　　紅肋俥進士角捉雙，是較多人採用的走法。另如改走兵五進一，黑方士 6 進 5，傌三進五，車 2 進 6，傌五進六，包 8 退 2！紅右傌疾馳而出，卻難以獲得效果，黑方足可抗衡。

　　6. …………　　包 6 進 1　　　7. 兵五進一　　…………

　　紅衝中兵乃必要之次序。若紅肋俥任吃一馬，則黑方可象 3 進 5，再包 6 平 3 從容奪回一子。

　　7. …………　　包 6 平 3　　　8. 兵五進一　　士 4 進 5

　　9. 俥六平七　　馬 7 進 6　　　10. 兵五平六　　…………

　　目前局面在以往紅方多見是走俥二進一（另如圖平穩可考慮改走相九退七）通活右俥，黑方則應以包 8 退 1，以下紅方再從炮五進三或者俥二平六這兩條道路去選擇趨向，但激烈爭鬥之下，有不少實戰局例似可表明——黑方具備著不少對抗方案。也許是由於這個緣故，在重大比賽中紅方採用中炮七路傌來進攻黑方屏風馬雙包過河的布局出現得就比較

少了。這一步橫兵叫將接著衝兵威脅黑中象，就筆者所知，是 2000 年全國象棋團體賽中卜鳳波（對劉殿中）率先走出。看官，紅方正在竭力地挖掘爭先（或擴先）之手段呢！

10. ………… 象 3 進 5　　11. 兵六進一　馬 6 進 7

12. 兵六平五　馬 7 進 5　　13. 炮八平五　…………

另如改走兵五進一直接換士，黑方大致有兩種應法：一、士 6 進 5？炮八平五，將 5 平 4（若誤走包 8 平 5 照將，紅傌三進五，車 8 進 9，傌五退三，紅方多子勝），傌三進五，紅方有攻勢；二、將 5 進 1，紅炮八平五，包 3 平 7，異途同歸還原到實戰著法。

13. ………… 包 3 平 7

黑棋用包取傌，是箭在弦上不得不發。因為黑包如不吃傌，卻又不能走包 8 平 5 兌子（由於包 8 平 5，紅傌三進五，車 8 進 9，兵五進一，士 6 進 5，傌五退三，紅方勝定）。

14. 兵五進一　…………

以善使俥、炮著稱（上海於紅木多年前「透露」給筆者）的徐天利（本屆全國體育大會象棋賽仲裁）回到住地後與筆者聊起本局對局，他提出紅方目前可否考慮改走炮五進六（反常規地）來展開攻擊，黑方如接走象 7 進 5 去兵，則紅俥七平五，士 6 進 5，俥五進一，將 5 平 4，俥二進一！車 2 進 7，俥二平六，包 7 平 4，俥五退五，車 8 進 1，俥五平六，車 8 平 4，俥五平二，形成雙俥對黑方雙車包光將，黑棋勢危。但在紅方用炮轟士後，黑棋不走象 7 進 5 而改走車 8 進 2 牽制，這樣紅只能俥二進二（若炮五平四，黑方有包 8 平 5！），則象 7 進 5，去凶兵後紅攻勢全消，即為黑

方多子勝勢。

14. ………… 將5進1
（圖2）

15. 俥七進一 …………

圖2局面下，在2000年全國團體賽男子甲組第6輪（5月8日上午）卜鳳波執紅棋對劉殿中的實戰過程為：俥二進一（直接拔左車。另如改走俥二進一，則黑可包7平1，俥二平九，車2進7！俥七退一，包1平5，俥七平五，象7進5！紅方無計進攻，即為黑勝），以下包7平1，俥七平五，將5平4，炮五平二（如改走炮五平六，黑可象7進5），包1進2，帥五進一，車2進8〔似可改走車2平5，紅方俥五進三，包8進3，俥五退四（如俥五退三或者俥五退五，黑方均可進車邀兌，來搶到一步「明頭車」），象7進5！俥五平六，將4平5，炮二平五，象5退3，俥六平五，象3進5，紅方殺不進〕，帥五進一，包8平5，俥五退三，車8進2，炮二平三，車8平5，俥二進八，將4進1，俥二退五，車2平4，兵七進一，雖然結果弈成和局，但感覺上黑棋存在著危險。

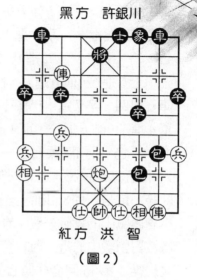

黑方 許銀川

紅方 洪智

（圖2）

15. ………… 將5退1　16. 俥七退二　包7平1
黑棋穩守已無餘地，只能放開手腳搏殺一場。

17. 俥七平五　士6進5
補士，防禦之要著。如改走將5平4，則紅方炮五平

象棋中局薈萃

二，以下包8平5，俥五退三，包1進2，帥五進一，車2進8，帥五進一，車8進1，炮二平三，車8平5，炮三進七，將4進1，俥二進八（有妙味），車2平4，俥二平五，士6進5，俥五進五，將4退1，俥五進一，將4進1，俥五退四，卒7進1，炮三平八（準備用海底撈月殺法），車4進1，帥五退一，車4退1，帥五退一，車4進1，帥五進一，包1退1，兵七進一，卒7平6，俥五進三，將4退1，俥五進一，將4進1，炮八平六，包1平4，兵七進一，紅勝，這是5月8日晚上全國團體賽男子乙組中王曉華執紅棋對蔣鳳山的實戰著法。看來王曉華已及時地分析總結過卜鳳波對劉殿中的這一對攻激戰局面，並且為紅方找到了獲勝之途徑（第15回合紅俥七進一）。但是，許銀川又豈會不了解「雙炮過河」的最新信息？果然，許弈出補士這步棋。看官，下面有好戲看了。

18. 炮五進六（圖3） …………

乘紅俥占領著中線並有主帥露面助攻之威，用炮轟士後，紅方似乎將有凌厲攻勢發動（筆者原也是這樣以為）。

18. ………… 車8進3!!

圖3形勢下，黑方騰空獻車，精妙之著！有此一手，遂扭轉了這一局面的原先觀點（結論）。看來是研究室內之成果（將「家庭作業」在棋盤上證明給對手看）。

黑方　許銀川

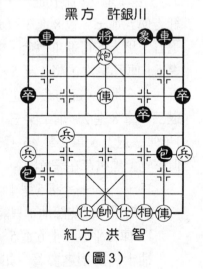

紅方　洪　智

（圖3）

19. 俥五退三　…………

退俥，無可奈何也。如果俥五平二吃車，則黑方包8平3！以下紅方有：1.相三進五，包3平5，黑勝；2.前俥平六，車2進8，相三進五，包1進2，相五退七，車2平3，黑勝。

19. …………	包1進2	20. 帥五進一	車2進8
21. 帥五進一	車2退1	22. 帥五退一	車2進1
23. 帥五進一	車2退6！	24. 炮五平四	將5平6
25. 俥二進二	…………		

紅方不能走俥二進一，因為黑車2進5，帥五退一，車2進1，帥五進一，車2平8，炮四退六，包8進1，紅無殺勢，黑方勝定。

25. …………　車8退1！

同樣聯「霸王車」，黑退車可以借左象之力來「生根」。若改走車2進1？（如車2進5？帥五退一，車2平8，炮四退七，黑劣紅勝）紅炮四退六，車2平5，俥二進一，黑不妙。

26. 俥二進一　…………

只可吃炮了。如走炮四退六，黑車2平5，俥五進四（俥二進一，車8進4），車8平5，黑多子勝定。

26. …………	車8進4	27. 俥五平二	車2平5
28. 帥五平六	將6進1		

黑車占中路並且多子，勝券已經在握。以下紅方的抵抗無非聊盡人事而已。

29. 兵七進一	將6平5	30. 俥二平六	包1平6
31. 帥六退一	車5進7	32. 俥六進五	將5退1

33. 俥六進一　將 5 進 1　　34. 俥六平三　車 5 退 5

35. 俥三退一　包 6 退 8　　36. 俥三退二　包 6 進 1

37. 俥三平七　包 6 進 2　　38. 俥七平一　包 6 平 3

39. 俥一平六　卒 7 進 1　　40. 兵一進一　卒 1 進 1

紅方認輸。

屏風馬雙炮過河（按徐天利說法，這個陣式楊官璘最喜歡，「伊連拆三日三夜也不吃力」），繼 2000 年全國團體賽以後，在全國體育大會象棋賽上「再起風雲」──第 18 回合黑方車 8 進 3 一步著法確實精彩，引起全場聳動。據與許銀川較熟悉的上海《象棋天地》編輯楊柏偉向許追詢後獲悉，這一步好棋是廣東隊在訓練研究中，被小將李鴻嘉所發現。藝無止境，英雄出少年，正所謂一分耕耘一分收穫也。

或許下一次「中炮七路俥對屏風馬雙包過河」局面「重出江湖」時，紅棋該是又找到了新的進攻線路。

第 64 局

小卒過河賽如車

2000 年 4 月份起逢每星期四、日在廣州舉行象棋擂臺賽，守擂方主帥為呂欽、許銀川，副帥由蔡福如、莊玉庭、宗永生、黃海林、陳富杰、李鴻嘉輪流鎮守。7 月 16 日晚，香港荃灣隊前往攻擂，首仗由陳德泰上陣，結果負於臺主宗永生。

圖 1 局面是當晚的第二仗，由伍發強執紅棋與宗永生弈成，現在輪到紅方走子：

1. 俥八進六　包2平1
2. 俥八平七　車2進2
3. 俥七退二　馬3進2

五七炮對屏風馬進7卒在1999年度重大比賽中頗為流行，尤其是黑棋左包封俥變例，在各地棋手挖掘下有不少新的變化出現。黑方立即策馬，對攻著法。另如改走象3進5，則偏重於穩守。

4. 俥七平八　馬2退4
5. 俥八平六　馬4進2
6. 炮七進七　…………

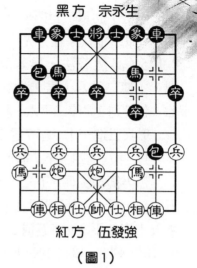

黑方　宗永生

紅方　伍發強

（圖1）

1999年春全國團體賽上呂欽執紅棋對黑龍江聶鐵文時首見弈出，遂成為參賽棋手研究之「熱點」；紅炮轟黑底象──成為「領導布局新潮流」，據說是楊官璘在廣東省隊拆棋時擺出（楊老每周要去省棋隊轉轉的），且姑妄聽之。

6. …………　士4進5　　7. 俥六平七　包1進4

8. 俥二進一　…………

紅方突然拔出右俥，欲圖調往左翼進攻，這是1999年秋全國個人賽上劉殿中所創用。另外的流行變化為：紅兵三進一，卒7進1，俥七平三，馬7進6，俥三平八，馬6進5，傌三進四，馬5退7，雙方對搶先手──局面激烈、變化複雜，欲深研之讀者可尋見查閱有關的實戰局例（多則）。

8. …………　車2平4

　　黑方平肋車，對搏爭勝之著。另有兩種著法：一、象 7 進 5，俥二平八！紅方先手；二、包 8 平 5，炮五進四，馬 7 進 5（必然著法。另若改走補象或出將，黑方會吃虧吧），俥二進八，馬 2 進 4，俥三進五，包 1 平 5，俥二退七，包 5 退 1，俥二平六，接近均勢，紅方略好。

　　9. 兵三進一！　卒 7 進 1　　10. 俥二平八　卒 7 進 1

　　11. 俥八進四　卒 7 進 1

　　黑方衝卒去俥，正著。另如改走包 8 平 5!? 則紅俥三進五，包 1 平 5，炮五平八！將 5 平 4（如走車 8 進 7，紅俥八平五！車 8 平 2，俥五退二，卒 7 進 1，炮七平九，卒 7 平 6，俥五平四，摘自 1999 年全國個人賽劉殿中先勝楊德琪的實戰），炮八退二，車 8 進 7，俥八平五！紅方勝定。

　　12. 炮七平八　包 8 平 7

　　如改走卒 7 平 6，以後變化繁複，一時難下結論。

　　13. 相三進一　象 7 進 5

　　另如改走車 4 進 6，準備包轟中兵後用大膽穿心殺法，則紅俥七進五，士 5 退 4，俥七退二，士 4 進 5，炮八平九，包 1 退 6，俥七平三，包 1 進 7（如走車 8 進 3 保中卒，紅方有俥八進四先得一子），相七進九，車 8 進 3，俥三退四，卒 7 平 6，紅炮不敢逃，就基本和局。

　　14. 仕六進五　車 8 進 8　　15. 炮五平六　卒 7 平 6

　　16. 帥五平六　包 7 進 3　　17. 帥六進一　卒 6 平 5

　　感覺上黑平卒捉炮是先手。但若改走包 7 平 3 逐俥，可能更見緊湊。

　　18. 俥七進五　車 4 退 2　　19. 炮六進六　包 7 平 3

（圖 2）

20. 傌九退七　…………

紅方用退傌擋黑包火來護俥，殊不料反被黑方另一個包也來加入進攻！

如圖2形勢，紅方可以接走俥七退一照將，以下黑車4平2，俥八進四，士5退4，俥七平八，士6進5（補士是防紅前俥平六殺），後俥退六，紅方暫多一子，應能擋住黑棋之攻勢吧。

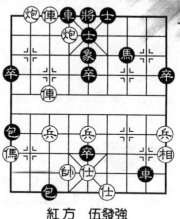

20.　…………　包1進2

21. 帥六退一　…………

無可奈何。如改走俥八退四，黑包1平3，俥八平七，馬7進6，黑方勝勢不可阻擋。

21.　…………　前卒進1　　22. 俥七退一　車4進1

請讀者留意，這裡黑棋決不可走車4平2，由於俥八進四，士5退4，俥八平六！黑劣紅勝。

23. 俥七平六　前卒平4　　24. 帥六平五　車8進1

紅方認輸，因下一步黑方有卒4平5殺棋，而紅棋又不能走傌七退九（黑包3平6勝）。棋諺云：「小卒過河賽如車」，紅方要解殺勢則惟有忍痛用肋車換卒，於是黑方多子勝定。

「最後宗大師雖棄一車卻能先一步成殺，過程極為緊湊，臺下觀眾看得異常興奮，緊張之處，皆議論紛紛，大呼『過癮』。」（《香港象棋月報》楊志鴻評語）

這一盤對局，中局階段雙方對攻搶殺，局勢激烈，變化複雜，若稍一不慎，將立遭傾覆。相信內中一定還有不少複雜的演變有待深入挖掘，那就是秣馬厲兵摩拳擦掌雪花蓋頂巨蟒纏身三更燈火苦練絕活研制飛刀渴望贏棋欲立新功爭做王者之備戰參賽棋手的日常功課了。

第 65 局

黑馬冒頭農運會

「東園三日雨兼風，桃李飄零掃地空。唯有山茶偏耐久，綠叢又放數枝紅。」（宋·陸游）

第 4 屆全國農民運動會於 2000 年 10 月 29 日至 11 月 4 日在四川綿陽市舉行，參加象棋賽的男子國家大師有湖北李雪松、福建鄭一泓、河北景學義、上海葛維蒲、廣東黃仕清、廣東湯卓光、北京龔曉民等，誰知積分編排制的 11 輪比賽戰罷，「黑馬」冒出，冠軍竟被江蘇王斌奪走！

一、一車九子寒

開賽前 5 輪，王斌取得三勝二和的戰績，圖 1 局面是第 6 輪上四川謝卓淼執紅棋與王斌由五七炮對屏風馬 7 卒右包封俥開局體系紅方一俥換雙後

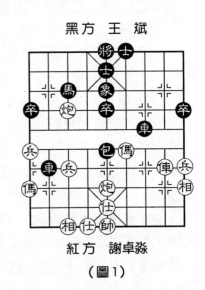

黑方 王斌

紅方 謝卓淼

（圖1）

弈成，現在輪到紅方走子：

1. 俥二平五　包5進2　　　2. 俥五退一　車7平6

3. 俥五進二　車2退3！

黑棋用車硬驅紅炮，棄邊卒活右馬，爭先之著。

4. 炮七平一　…………

逼走之著。若誤走俥五平七，黑方卒9進1，下一步有車6平3的得子手段。

4. …………　卒5進1　　　5. 炮一進三　象5退7

6. 俥五平七　車2平9　　　7. 傌四退三　…………

另如改走俥七進三去馬，則黑車6進1，俥七進二，士5退4，俥七退四，卒5進1，炮一平二，車9平8，黑方得子勝。

7. …………　馬3進4　　　8. 俥七平一　車6退1！

連起「霸王車」，良好的停著，至此黑勢已入佳境。

9. 兵七進一　馬4退2　　　10. 兵七進一　車9進2

11. 兵一進一　馬2進1　　　12. 炮一退四　馬1進2

13. 相七進五　車6進3　　　14. 傌三進二　車6平1

15. 炮一平三　馬2退4

切忌走車1進1吃傌，由於紅方有炮三退三「拴鏈」，黑棋謀勝困難。

16. 傌二進三　士5進6　　　17. 炮三退三　卒5進1

18. 兵七平八　士6進5　　　19. 相一進三　車1平2

20. 兵一進一　車2退2　　　21. 傌九進七　車2進2

22. 傌七退六　…………

紅方如改走傌七進六，黑馬4進3，帥五平四，車2平6，炮三平四，馬3退5，黑破相勝定。

22. ………… 馬4進3 　　23. 炮三退一 　車2平7

24. 炮三平四 　車7平4 　　25. 兵一平二 　卒1進1

棋諺云：「一車九子寒」。紅方傌炮困頓，於是黑棋從容驅卒參戰。

26. 兵二平三 　卒1進1 　　27. 傌三退五 　卒1平2

28. 兵三平四 　象7進5 　　29. 仕五退四 　將5平4

30. 仕四進五 　象5進3 　　31. 傌五進七 　車4退3

32. 傌七退九 　車4平1（黑勝）

二、貪攻出漏洞

第7輪王斌執紅棋勝了福建鄭乃東。附圖2局面是第8輪上河北苗利明（前7輪苗和棋兩盤，接著是5連勝）執紅棋與王斌由飛相局對士角包布局實戰弈成，現在輪到紅方走子：

1. 炮八進二 　士6進5

2. 炮九平八 　士5進4

3. 兵一進一 　士4進5

4. 兵一進一 　包6平7

5. 傌三退二 　包7平8

6. 傌二進三 　包8平7

7. 傌三退二 　包7平8

8. 相五進三 …………

紅方多兵稍好，當然不願不變作和的。

8. ………… 包8進3！

9. 相七進五 　馬2進4

黑棋伸包窺兵，以後護馬

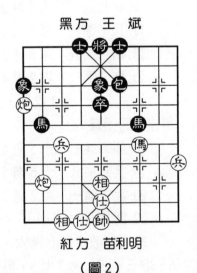

黑方　王斌

紅方　苗利明

（圖2）

過河，同時亦暗伏偷吃紅中相。

10. 前炮進一　象5退7　　11. 前炮平七　…………

臨場之錯覺也！以為下一步沉底炮叫殺可得黑左象，疏忽己方中相被斬。此時應走兵一平二逼退黑左馬。另外如欲上風和棋，當可後炮平六換馬，但小苗不知為何不走這一步？

11. …………　馬4進5　　12. 炮八進五　…………

紅若預計到對攻不利，應立即「知錯就改」，走相三退五吃馬兌子，尚無大礙。

12. …………　馬5進7　　13. 帥五平四　士5退6！

14. 炮八退八　前馬退8　　15. 傌二進四　包8平3

破相以後又撈紅兵，黑方弈來痛快——可見棋局之獲勝，有時候並非自己步步精彩，對手出漏洞「奉送」也有不少。

16. 傌四退六　包3平6　　17. 兵一平二　馬7進5
18. 帥四平五　馬5進4　　19. 仕五進六　馬8進6
20. 帥五進一　馬6退7　　21. 兵二平三　包6退4
22. 炮八進八　包6平3　　23. 兵三平四　包3平5
24. 帥五平四　馬7進5　　25. 帥四退一　馬5進7
26. 帥四進一　包5平6　　27. 兵四平三　馬7退8
28. 炮七進二　將5進1　　29. 炮七平三　馬8進6
30. 兵三平四　馬6進4　　31. 帥四平五　馬4退6
32. 帥五平六　包6平7　　33. 炮八退六　馬6退8
34. 兵四進一　卒5進1　　35. 炮八平一　卒5進1
36. 兵四進一　包7進2　　37. 仕六進五　包7平4
38. 帥六退一　馬8進6　　39. 炮三退一　馬6進4

40. 炮一平六　卒 5 進 1

簡明扼要之兌子。

41. 仕五進六　卒 5 平 4　　42. 帥六進一　包 4 進 4

43. 炮三退八　…………

另如改走兵四平五，黑將 5 平 6（吃兵則紅有炮三平六擊雙），炮三退八，象 1 進 3，亦黑勝定。

43. …………　包 4 平 2　　44. 炮三平六　卒 4 平 3

45. 炮六進七　包 2 退 7　　46. 炮六平五　卒 3 平 4

（黑勝）

　　王斌勝下這關鍵的一盤，將並駕齊驅的競爭對手甩下，接著在第 9 至 11 輪均與對手弈和，終於奪得本屆農運會的男子個人冠軍。

第 66 局

馬包卒靈巧成功

　　馬包殺棋，以「靈」、「巧」見長，有了兵（卒）助戰後，三子合力，要增添「狠」的特色。

　　如圖形勢由實戰弈成，紅方已經多兵得象，優勢不小；實戰中疏於防範，卻被黑棋緊握戰機捷足先登，請看實戰：（紅方先行）

　　1. 兵七進一　…………

　　黑棋在如圖時有包 8 平 5 照將然後進馬殺棋手段，紅方渡兵參戰，又為紅相讓出通路，似乎無可厚非，結果卻被黑棋多出不少攻擊來。應改走帥五進一「挺胸」（黑包 8 平

5，則紅相五退三），紅方顯
占優勢。

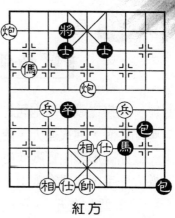

紅方

 1.…………　包8平5

 2.相五進七　馬7進9

 3.帥五進一　…………

必走之著。不能帥五平
四，因黑馬9進7，帥四進
一，包5平6，仕四退五，馬
7退8，帥四退一（如帥四進
一，黑包9退2殺），包6平
7，黑方搶先成殺。

 3.…………　馬9進7　　4.帥五平六？　…………

致命的失誤。可以改走帥五進一，黑如包9退2，仕四
退五，包5平8，仕五退四，對攻局面似仍為紅方速度較
快。

 4.…………　包9退1！　　5.炮五平六　士4退5

 6.傌八進七　將4退1　　7.炮九退二　包5進2

 8.帥六進一　卒4進1　　9.帥六平五　包9退1！

棄包構成妙殺，精彩！如果改走包5平4就緩了，紅可
接走仕四退五，包9退1，仕五退四，無論兌子與否，紅方
均勝定。

 10.仕四退五　卒4平5　　11.帥五平六　馬7退6

 12.相七退五　卒5進1！

連照黑勝。

第 67 局

戰焰彌漫炮居先

象棋之戰，以炮居先，一出便取攻勢，凶猛無比，有如戰焰迷漫，炮火連天，使人不易逃避。

如圖形勢由實戰弈成，局面上紅方子力位置較佳，如何擴大先手，請看實戰：（紅方先行）

1. 傌七進五　…………

既威脅黑右馬，同時準備傌五進四攻擊，爭先之著。

1.　………… 　包7進2　　2. 前炮進四　卒5進1

如改走馬2退3，則紅傌五進四，車4進1，俥五平六，馬3進4，兵三進一，兌車以後局勢稍緩和，但仍屬紅稍優。

3. 俥五平八　　卒5進1

4. 前炮平九！　馬7進5

5. 炮九進三　　象5退3

6. 炮三進八　　將5平6

另如改走車4退2，則紅俥八進六，將5平6，俥八平七，將6進1，炮三平五！紅方明顯優勢。

7. 俥八平七！　車4平2

8. 俥七進六　　將6進1

9. 俥七退三　　馬5進4

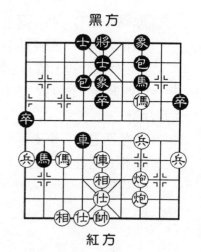

黑方

紅方

10. 俥七平四	包 4 平 6	11. 俥四平一	包 6 平 5
12. 兵三進一！	卒 5 進 1	13. 兵三進一	包 5 進 5
14. 相七進五	馬 4 進 5	15. 俥一進二	將 6 進 1
16. 兵三平四	將 6 平 5	17. 俥一退一	士 5 進 6
18. 炮三退二			

連照殺棋，紅勝。

第 68 局

勢從天落銀河傾

一方之馬走入己方九宮中心，並受到對方的牽制而影響將（帥）和雙士的活動，常常有被殺死的危險，因而有「馬入宮心、老將發昏」與「馬入宮、多遭凶」說法。

附圖局面是黃芳與王斌在 2001 年 2 月的第 10 屆「金箔杯」棋賽上弈成，黑馬正雙咬著紅方炮、傌兩子，現在輪到紅方走子：

1. 炮七平五　車 8 進 4

黑如貪吃傌走馬 6 進 7，則紅仕五進四，車 8 進 3（如走馬 7 進 6，俥一進一，馬 6 退 5，相七進五，下一步俥一平六勝），傌九進八，以下紅馬撲入黑陣地將如入無人之境。

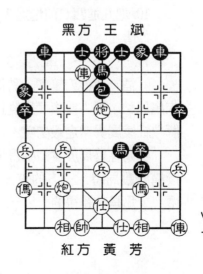

黑方 王 斌

紅方 黃 芳

另外黑這一步棋如改走車8進3亦十分複雜。

2. 兵五進一　馬6進7

紅衝中兵不讓黑車8平4邀兌。黑馬去俥似嫌冒險，改走車8平2防紅邊俥出動較宜。

3. 俥九進八　卒7平6

不能走車8平2，由於紅後炮平八，前車進1，炮八進七，車2退5，紅再出動右俥，黑難抵擋。

4. 俥八進七　象1進3　　　5. 仕五進四！　馬7進6

6. 俥一進一　包7平5

如改走馬6退5，紅相七進五，車2進9，相五退七，紅勝定。

7. 俥一平八　車2平1　　　8. 後炮平八！車1平2

9. 炮八平九　車2平1

改走車2平3，炮九進四，前包退3，炮九平五，紅亦占勝勢。

10. 炮九進四　前炮退3　　11. 俥七進九！　…………

妙著！

11. …………　車1平3　　12. 俥九進七

「酒為旗鼓刀筆槊，勢從天落銀河傾」（陸游詩），至末尾局勢，黑方雙車雙馬雙包六強子雖一應俱全，卻仍無計解救紅凌厲異常之殺勢噫。

藝術性終局於實戰中得來──因實戰對弈中，如果在最後構成殺局時，一方的車、馬、包諸強子一個都沒有「碰壞」，那是較難得的！

第 69 局

棄雙車有新鏡頭

「莫道萍蹤隨逝水，永留俠影在心田。」1993年春在北京舉行第三屆世界象棋錦標賽期間，筆者重遇陳文統先生（筆名陳魯、梁羽生），當即請梁大俠題字留念，陳先生遂寫了以上兩句（亦可見在其作品中，他最喜歡的是《萍蹤俠影》），既回顧了十餘年前的1981年冬在香港初次晤面情景，又慨嘆「萍蹤俠影」、欣逢盛會之喜悅心情……

2001年3月，四川樂山全國象棋錦標賽期間，國勛曾告訴我——張國鳳對文靜的一局棋殺法精彩，最後有棄雙車之妙手表演。於是不覺回憶起1974年夏成都全國棋賽時徐乃基與楊官璘的一盤佳構……

「殺氣秋來肅，看群英棋壇奪鼎，橘中逐鹿。1974年全國棋類賽中的象棋比賽，是特別引人注目的。引人注目，不僅是因為規模空前盛大（7月5日至8月5日，賽程歷時整整一月），而且因為它是文革以來的第一次全國大賽，和上一屆（1966年）相隔了8年。」

「經過了文化大革命，相隔了八年長的時間，過去的名手是否還能保持舊日水準？又有了些什麼新人出現？這都是象棋愛好者關心的問題。」（陳魯當年評述文句）

圖1局面，即為1974年全國棋賽徐乃基執紅棋與楊官璘由中炮過河傌對屏風馬平包兌傌布局演進弈成，實戰過程為：

1. 炮九進四　卒7進1

2. 炮九退二　馬8進6

「徐乃基攻勢十分凌厲，邊炮打卒及退河頭，伏有棄七兵平炮打車的凶著，楊只得走馬8進6，以攻為守，化解對方殺著。」

3. 兵七進一　馬6進7

4. 炮九平六　…………

「本來徐以炮兌馬，當可成和的。但徐判斷局勢，認為自己有可勝之機，於是大膽棄傌，按原定計劃進七兵搏殺。

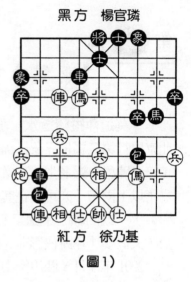

黑方　楊官璘

紅方　徐乃基

（圖1）

局勢緊張之極，楊官璘敢不敢吃傌呢？他足足考慮了27分鐘，方敢放膽吃傌（整盤棋楊共用47分鐘，這著棋的時間超過了其他各著的總和）。

這麼一來，就到了雙方生死關頭的決戰階段了。

楊方可說是危險之極，逃車，對方的臥槽傌一跳立即殺棋，怎麼辦呢？」

4. …………　包2平9

「奇峰突起，石破天驚。在這緊要關頭，楊官璘輕輕走了一步包2平9，竟然棄車搶殺，根本不加防守。

看來這是十分冒險的一著，但楊官璘在經過27分鐘的『長考』之後，早已把棄車後的各路變化計算精確，『穩操勝券籌之熟』。」（陳魯棋評文句）

筆者憶及，當時楊官璘走過這一步棋後就拿茶杯去旁邊

添加茶水，回來後他竟一反常態地站在徐乃基背後，目注棋盤，口中念念有詞，足見其心情亦相當緊張，惟恐算漏了變化。

5.俥八進二　包9進1　　6.仕四進五　馬7進9

「棄車後楊進包叫將，徐只能上仕（下相則黑包7進3打相殺！）。續走，楊馬7進9是凶悍精妙之著（若馬7進8則不能構成殺勢），此時徐若化仕則馬9進7，『馬後包』殺！若坐出則馬9進7，帥四進一，馬7退8，帥四進一，包9退2小殺！

胡志明在他的一首漢文詩中有句云『錯路雙車也沒用，乘時一卒可成功。』說明形勢的重要。楊官璘只以雙包一馬的子力攻擊對方空門，對方的雙俥均被阻塞不能回救，頓時從表面看來的大優勢變為大劣勢了。」（陳評語）

7.傌六進四　車4平6　　8.炮六平五　士5退4

「徐乃基不甘束手被擒，跳士角馬棄馬後平中包叫將，仍然企圖搏殺。楊若應付不當，還是有危險的。楊藝高膽大，下士讓對方立『空頭炮』，至此徐縱然可以平俥叫將後抽子，亦已無法解救危局了。」（陳評語）

9.俥七平五　士6進5　　10.俥五平二　將5平6

11.仕五進四　馬9進7　　12.俥二退六　車6平8（黑勝）

「徐若俥二平一去包，則楊馬7退6去士叫將，後著包7平6殺（坐上，進車亦殺），徐若相五退三去馬，則楊車8進7吃掉紅俥，車雙包集中一方，徐亦無法解救。因此徐只能認輸了。不過這局棋他雖然算錯度數，以一著之差敗給楊官璘，但初生之犢不畏虎的大膽搏殺精神（他本來可以和

的），還是值得讚揚的。」
（陳評語）

回顧欣賞過了二十多年前的精彩棋局與陳魯先生妙評（筆者猜測陳採訪過楊官璘，故寫來如此傳神），現在就再來看看 2001 年全國團體賽女子組中出現的這個棄雙車新鏡頭吧。

第 4 輪張國鳳執紅對文靜，附圖 2 局勢係由五六炮對屏風馬弈成。紅方已占優勢，可如何擴展並入局？現在輪到紅方走子：

黑方　文　靜

紅方　張國鳳

（圖 2）

1. 俥六進五！車 2 平 6	2. 俥四平三　包 5 平 9
3. 傌七進六　車 6 退 2	4. 炮五進四！馬 3 進 5
5. 俥六進一　將 5 進 1	6. 傌六進五　包 9 平 7

似乎紅右俥已陷於困境，且看實戰：

7. 炮六平五！包 1 平 5

黑方如包 7 進 2 去俥，則紅俥六退一，將 5 退 1（如走將 5 進 1，紅傌五退六，包 7 平 5，傌六進七殺），傌五進七，下一步俥六進一殺。

8. 俥三進一　包 5 平 7　　9. 俥六退一！

妙哉！黑將升上沉下都會被將死，可是如果包 7 平 4 吃俥，則紅傌五進七，將 5 平 6，傌七進六巧殺，誠亦為「象局鈎奇」也！

第70局

屏風馬以靜制動

「奇謀入妙，巧思參元，雖一枰之可美，起三隅而邈然，似將軍而出塞，若猛士之臨邊。及其進也，則烏集雲布，陳合兵連，或參差而易決，或齟齬而難便。」（唐・吳大江）

圖1局面是2001年全國象棋團體賽第3輪黑龍江（2000年全國團體冠軍、體育大會冠軍）對江蘇（上述兩賽之亞軍），王琳娜與張國鳳由中炮直橫俥對屏風馬弈戰，現在輪到紅方走子：

1. 兵五進一　…………

以往紅方多見走俥九平四，黑包2進1，俥四平二，車1進1，實戰局例及研究均不少，讀者可自行查找研閱。

現在紅方衝起中兵，欲另闢新的攻擊線路。據江蘇女隊教練李國勛告知，這著棋是2000年秋冬上海「廣洋杯」第3屆象棋大棋聖戰上，河北劉殿中執紅棋與廣東宗永生快棋加賽時最早弈出，惟賽會編印之「對局記錄集」上未有刊載

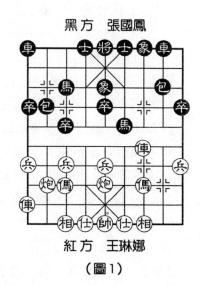

黑方　張國鳳

紅方　王琳娜

（圖1）

（流傳），故知者尚不多也。

1.………… 包2進1

黑方升包固守河沿，穩正之著（好像黑方右包多走一步棋有重複之嫌，其實愚意確為好棋）。早些時候在中央電視臺進行的「翔龍杯」快棋賽的一場半決賽中，柳大華是考慮5分鐘後接走馬6進4!?呂欽兵五進一！馬4進5（如改走馬4進3去傌，紅兵五進一，後馬進5，傌三進四，紅方顯占優勢），炮八平五，卒5進1，俥九平二，黑左翼車包被封，紅方占優。

2.兵七進一 包8平6！

紅棄七兵意圖是打通中路（黑卒3進1？兵五進一，卒5進1，傌七進五，紅子力活躍有先手），另一路選擇為俥九平二。

黑平包亮車，正著。

3.兵七進一 象5進3（圖2）

4.傌七進五 …………

紅盤傌彎弓看似正常，實際是假先手！後來在3月11日的第6輪上，于幼華執紅對許銀川時，圖2局勢下於臨場長考後接著是走俥九平六，許士4進5，以下炮八退一，象7進5，俥六進二，車1平4，俥六進六，將5平4，炮八平五，車8進6！兵五進一，包2平5，傌七進五，馬6進5，

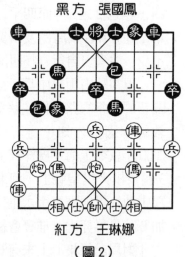

黑方 張國鳳

紅方 王琳娜

（圖2）

傌三進五，車 8 平 6，前炮進三，車 6 平 5，俥三平六，將 4 平 5，相七進五，車 5 平 9，前炮退一，紅方已少兵失先，於是靠著強大實力作周旋，結果守成和局。

 4. ………… 車 8 進 6！ 5. 傌五進七 象 7 進 5

 6. 炮五進四 …………

黑棋第 4 步搶進兵線車脅傌，已具反先之勢。紅欲棄子強硬攻擊殺開局面。

 6. ………… 馬 3 進 5 7. 兵五進一 馬 6 退 8

 8. 俥三進二 馬 5 進 7 9. 炮八平五 士 4 進 5

 10. 兵五平六 …………

另如改走俥九平八，黑亦是馬 8 進 7 捉中兵兼威脅仕角。

 10. ………… 馬 8 進 7！ 11. 俥九平四 車 8 平 3

 12. 俥四進三 後馬進 5！ 13. 傌三進五 馬 7 退 6

 14. 俥四進二 馬 5 退 6 15. 俥三平四 包 2 進 2

 16. 俥四平五 車 1 平 4 17. 炮五平二 包 2 平 5

 18. 傌七退五 象 5 退 7

第 10 步至 11 步黑棋接連以緊湊著法來鞏固多子優勢。目前黑方多子居簡明優勢，勝負已見端倪。

 19. 炮二進一 車 3 進 3 20. 相三進五 車 3 平 2

 21. 仕四進五 象 3 退 5 22. 兵六進一 車 2 退 5

 23. 傌五進七 包 6 進 4 24. 俥五退三 包 6 平 9

 25. 炮二進五 包 9 退 1 26. 俥五進三 卒 9 進 1

 27. 俥五平二 車 2 平 3 28. 炮二進一 包 9 平 5

 29. 帥五平四 車 4 平 3 30. 仕五進四 前車平 6

 31. 仕六進五 車 3 平 2

　　黑勝。本局的第1步包2進1、第2步包8平6，是幾位棋手在研究柳（大華）呂（欽）的布局新變時，由徐健秒發現提出的。事後，在賽前準備時李國勛教練特地擺演給女隊員們看，沒想到還真起了大作用。

　　以往有棋譜論及「屏風馬」時曾云：「當頭炮既為棋中之王，橫行天下，所向無敵，至清康熙年間，始發明屏風馬以抵之。蓋當頭炮與屏風馬，係一攻一守，背道而馳，如一矛一盾，固無分軒輊。屏風馬之用法，專以柔克剛，以靜制動為主，敵方氣焰千丈，全力進攻，大有投鞭足以斷流之勢，我方如能深溝高壘，嚴陣以待，俟其銳氣稍殺，然後出奇制勝，截其歸路，反守為攻，以收全功；如對方手段高強，亦可望成和局。」本路屏風馬兩頭蛇局例（王琳娜對張國鳳、于幼華對許銀川），確有「以柔克剛」之妙噫！

第 71 局

五八炮得機襲擊

　　「弈苑風雲甲子新，藏龍臥虎溯前人。神機夢入梅花譜，奇略功推草野身。羊石論兵王國著，鴻溝作傳將星陳。鉤沉索隱同良史，筆底春秋數鳳麟。」（李權題《廣州棋壇六十年史》第三集出版）

　　2001年3月9日四川樂山，全國象棋團體賽第4輪廣東、上海在第一桌相遇，附圖局面是呂欽執紅棋與孫勇征由五八炮對屏風馬弈成，實戰過程為：

　　　1.炮八平七　　包2進6

多見走包 2 進 2 或者卒 1
進 1。現在黑包壓傌，是小將
圖變之著嗎？

2. 傌三進四！包 8 平 9？
3. 俥二進九　馬 7 退 8
4. 俥九進二　車 1 平 2
5. 傌四進五　士 6 進 5

第 2 步黑方左翼「長距
離」邀兌車，似乎總有吃虧的
感覺，可以考慮走車 1 平 2 較
妥。現若改走馬 3 進 5 去傌，
紅炮五進四，士 6 進 5，俥九平四，馬 8 進 7，炮五退二，
紅方亦居優勢。

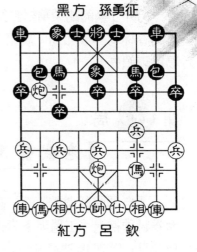

黑方　孫勇征

紅方　呂　欽

6. 傌五退六　車 2 進 5　　7. 俥九平六　卒 3 進 1
8. 傌六進四！　…………

紅俥雙炮傌即將發威，黑棋已陷入困境。

8. …………　包 9 退 1　　9. 俥六退一　馬 8 進 6
10. 傌四進三！　包 2 退 2

另如改走包 9 進 5，紅俥六平四或俥六進七均占優勢。

11. 俥六平四　包 2 平 5　　12. 仕四進五　馬 6 進 5
13. 傌三進一　車 2 進 4　　14. 傌一退二　士 5 進 6
15. 俥四進二　包 5 退 1　　16. 傌二進三　將 5 進 1
17. 兵七進一　車 2 退 6　　18. 炮七平三　馬 5 退 7
19. 兵三進一　馬 3 進 4　　20. 兵七進一　車 2 平 6
21. 俥四平八

紅方得子得勢、黑認輸。

象棋中局薈萃

213

另外 3 臺的胡榮華對許銀川、林宏敏對黃海林、朱琮思對萬春林均弈成和局。廣東遂以 1 勝 3 和獲勝，從而連勝 4 場單騎領先。

第 72 局

老武器不妨新用

「自幼聲聞桑梓[1]，長來名動四方。翩翩年少擒五羊，席卷封神榜上。工穩天下第一，細膩古今無雙。精思豈為謀稻粱[2]，棋海揚波逐浪。——西江月·致許銀川」（老梁），（注[1] 桑梓：《詩經·小雅·小異》：「維桑與梓，必恭敬止。」是說家鄉的桑樹和梓樹是父母種的，後人用來比喻故鄉。[2] 稻粱：指生計。清龔自珍詩：「著書都為稻粱謀」）

2001 年全國象棋團體賽第 5 輪，4 連勝的廣東隊遭遇 3 勝 1 平之河北隊，附圖局面是許銀川執紅棋與劉殿中由中包過河車正馬對屏風傌搶進 7 卒弈成，現在輪到紅方走子：

1. 炮八進一 …………

近年出現較多的走法是炮八平九。但許卻選用「高左炮」（20 世紀 60 年代著名布局）。

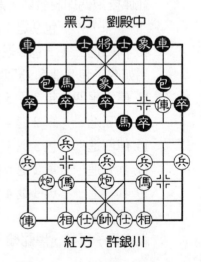

黑方 劉殿中

紅方 許銀川

1.………… 　卒7進1　　2.俥二平四　馬6進7

3.炮五平四　包8進5

這一回合紅方若俥四平三則過穩（易成和局），若炮五平六則異常複雜。黑棋進包邀兌似容易吃虧，也許應選用車1進1。

4.相七進五　　…………

正著。如果貪吃士走炮四進七，黑象7進9，炮四退二，車8平6，紅方失先。

4.…………　　包8平6　　5.俥四退四　包2進2

6.相五進三　包2平7　　7.傌七進六　車1平2

另如改走車8進1防傌，紅亦是傌六進四過河，以下車8平6，俥九進二，紅優。

8.傌六進四！　車2進6

棄子時機不成熟。但若改走車8進6護馬，紅炮八平七也占先手。

9.傌四進三　士4進5　　10.前馬進二　車2平5

11.仕四進五　車5平2　　12.俥九進二　馬7退5

13.俥四進二　卒5進1　　14.相三退一　卒3進1

如走車2平7壓傌，紅有俥四平三。

15.傌三進二　卒3進1　　16.後馬進三　包7進2

17.帥五平四　卒3平4　　18.俥九平七　馬3進5

19.俥七進四　後馬進3　　20.傌二退一！…………

打開局面、發動攻擊的佳著。

20.…………　　車2退4　　21.傌一進三！包7退5

22.俥四進四　包7進1　　23.傌三進五　車2平3

24.傌五進三（紅勝）

象棋中局薈萃

215

本則戰例證明：只要你有研究心得，老掉牙的武器也不妨新用一回。

第73局

塞心馬避重就輕

塞心馬，也稱「歸心馬」、「窩心馬」、「入宮馬」。「馬入窩心多遭凶」是棋戰中之常識，因為走此著後，對方如「炮打悶宮」、「俥、兵殺士」或者用「臥槽馬」、「士角馬」來進行攻擊，就很容易被將死。可是，也有例外。

圖局面是 2001 年全國象棋團體賽閻文清執紅棋與呂欽弈成，現在輪到紅方走子：

1.炮三平七　　馬3退5！

黑棋退馬入宮，是避重就輕的要著，以後可伺機將中馬向左翼運動。

2.傌一進三　…………

紅出動右傌稍急。改走俥八進一接應右翼較妥。

黑方　呂　欽

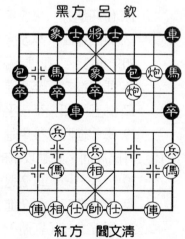

紅方　閻文清

2.…………　　車9平8

3.炮二退一　…………

仍可考慮走俥八進一。

3.…………　　包7退1！

4.傌三進五　…………

下一步黑馬5進7後，黑陣勢即開揚並立即反攻紅傌，

而紅方又無計阻擋黑中馬躍出。現在準備棄俥搶攻了。

4. ………… 卒5進1　　　5. 炮七平五　卒5進1

6. 兵五進一　馬9進8！

黑雖然得子但紅棋炮鎮塞心馬有勢，黑如何解決塞心馬弊端來鞏固多子優勢？以下黑幾步著法可謂簡明俐落。

7. 炮二平一　包7平8　　　8. 俥二平三　馬8退7！

9. 俥三進六　包8進8　　　10. 相五退三　馬7進9

11. 俥三平一　車4平6　　　12. 仕六進五　車8平7

黑雙車包搶先攻城，勝局已定。

13. 相七進五　車6進4　　　14. 俥一平二　車7進9

15. 俥二退六　車7平8　　　16. 俥八進六　車6退5

17. 傌七進五　車8退5　　　18. 傌五進三　車8平7

19. 兵五進一　車6進3　　　20. 傌三退二　車6平8

（黑勝）

第 74 局

誤算籌先一著低

「碧桃花下試枰棋，誤算籌先一著低。輸卻鈿釵雙翡翠，可勝重勸玉東西。」（宋・王珪）

圖1局面是廣東黃海林執紅棋與河北張江在2001年全國團體賽中由對兵局弈成，現在輪到紅方走子：

1. 俥一平六　車1進1

黑方不為所動，以屏風馬嚴整應對。這兩步棋先高左車再拔右車，用主力邀兌爭奪要道，頗得布陣要害之妙。

2. 仕六進五　車 9 平 4

3. 俥六進七　車 1 平 4

4. 兵一進一　包 2 退 2 !

5. 炮八平九　包 2 平 3

6. 俥九平八　車 4 進 5 !

7. 炮九退一　馬 7 進 6

8. 炮二進三　馬 6 退 7

黑陣防禦嚴密，使紅無隙可乘。第 4、6 回合的退右包、進兵線車恰巧「到位」。

9. 炮二退二　卒 3 進 1

10. 兵七進一　車 4 平 3

11. 炮二退一　包 3 進 4

13. 俥七進八　車 4 退 4

15. 俥八退七　包 2 平 3

16. 炮七進四　象 5 進 3

17. 炮二平三　象 7 進 5

18. 俥一進二　⋯⋯⋯⋯

紅方出馬似稍急。可以改走俥八進四，攻守兼備，較為適宜。

18. ⋯⋯⋯⋯　包 8 進 2

19. 俥八進七　卒 1 進 1

（圖 2）

20. 俥七進八　⋯⋯⋯⋯

急躁著法。圖 2 時紅方可

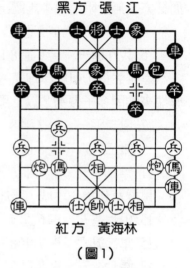

黑方　張　江

紅方　黃海林

（圖 1）

12. 炮九平七　車 3 平 4

14. 炮二進四　包 3 平 2

黑方　張　江

紅方　黃海林

（圖 2）

改走兵三進一較正。

20. ………… 車 4 進 3　　21. 炮三平二　馬 3 進 4

22. 傌八退七　車 4 平 6

刁！如改走車 4 進 1，紅俥八退三，車 4 平 3，俥八平
七，黑方無物質利益。

23. 俥八退三　車 6 平 2　　24. 傌七進八　馬 4 進 5

25. 炮二平三　士 6 進 5　　26. 傌八進七　馬 5 進 3

27. 傌二退四　包 8 進 2　　28. 傌四退六　包 8 平 1

29. 傌七退九　包 1 退 1

細緻。目的不讓紅方兌三兵。

30. 傌九進八　士 5 進 4　　31. 傌八進九　馬 3 退 4

32. 傌九退七　將 5 平 6　　33. 相五進七　馬 4 退 6

34. 相七退五　士 4 進 5　　35. 傌七退八　包 1 平 4

36. 傌六進五　包 4 平 9　　37. 炮三平四　將 6 平 5

38. 傌五進三　包 9 平 2　　39. 兵三進一　馬 7 進 8！

40. 傌八退七　　 …………

另如改走傌三進二，則黑馬 6 退 8，傌二退四，卒 9 進
1，紅方也是一盤苦棋。

40. ………… 卒 9 進 1　　41. 傌三進二　馬 8 退 6

42. 傌二退四　卒 9 進 1　　43. 兵三進一　馬 6 進 4

44. 兵三進一　卒 9 平 8　　45. 傌四退五　卒 5 進 1

46. 傌五退四　馬 4 進 6　　47. 傌七退六　包 2 平 4

可以改走炮二退五，然後炮二平四威脅紅傌，中卒即有
機會渡河了。

48. 相三進一　包 4 退 2　　49. 兵三平四　包 4 平 2

50. 相五退七　馬 6 退 7　　51. 相一進三　包 2 進 1

52. 兵四平三　馬7進9　　53. 相三退五　馬9進8

54. 兵三平四　將5平4

仍可改走包2退4，再包2平4。

55. 兵四平五　將4平5　　56. 兵五平六　包2退4

57. 相五進七　卒8平7　　58. 傌四進六　卒5進1

59. 前馬進七　卒5平4　　60. 相七退九　卒7平6

61. 仕五退六　包2平4　　62. 傌七進八　將5平6

63. 傌六進八　卒6平5　　64. 後傌進七　將6進1！

65. 傌七進五　包4平9　　66. 帥五進一　包9進4

67. 傌五進三　包9平5　　68. 相七進五　卒5進1

69. 相九退七　卒5進1　　70. 帥五進一　馬8進6

黑棋殺勢已呈，紅遂認輸。

兵書曰：「昔之善戰者，先為不可勝，以待敵之可勝。不可勝在己，可勝在敵。故善戰者，能為不可勝，不能使敵之可勝。故曰：勝可知而不可為。」（《孫子兵法·軍形篇》）

先創造條件使對手無法戰勝自己，然後捕捉戰機，本局可為一例。

第 75 局

秦兵百萬壓東南

「秦兵百萬壓東南，宗社安危已獨擔。卻置捷書棋局底，諸君猶認罪清談。「（元·鄭元祐）

圖1局面是孫勇征執紅棋對閻文清在2001年全國象棋

團體賽中弈成，現在輪到紅方
走子：

　　1. 傌三進四　　卒 1 進 1

　　2. 兵九進一　　車 1 進 5

　　3. 俥九平四　　…………

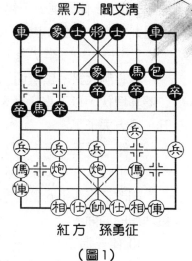

黑方　閻文清

紅方　孫勇征

（圖1）

　　紅方先平俥護傌，然後再
伺機傌四進五或者傌四進六，
乃近期風行之走法。如改走傌
四進五直接殺中卒，黑馬 7 進
5，炮五進四，士 6 進 5，不少
實戰局例似可作佐證，雖然紅
方稍好，但局勢平穩，和面較大。

　　3. ………… 　馬 2 退 3

　　黑方退馬是走「冷門棋」，因為流行的著法是士 6 進
5，紅傌四進六，包 8 進 1（或者卒 5 進 1 也偶見運用），紅
棋有兵三進一棄兵以後傌六進四，或者直接傌六進四，再或
者炮七退一這幾變，以後之深入演變假若說年輕棋手早已經
「滾瓜爛熟」，並不為過。

　　4. 俥二進四　　…………

　　紅高俥巡河失先！關鍵之戰，可見黑方戰略戰術運用得
當。紅方正著應走俥二進六（另若改走兵七進一!?黑車 1 平
3，炮五平三，包 8 進 3！兵三進一，馬 3 進 4！紅方先手動
搖）。

　　4. ………… 　包 8 進 2　　5. 兵三進一　　…………

　　黑左包一旦巡河，下面就有包 8 平 6 迎頭痛擊之手法。
紅苦思之下棄送三兵，力圖維持先手*!?*另如改走傌四進三，

黑包2進1！俥四進三，包8平7！俥二進五，車1平6，俥二退九，車6平7，黑方一系列反先著法正等著呢！

　　5.………… 卒7進1　　6.兵七進一　卒7進1

　　小心無大錯。黑棋切忌走車1平3吃兵，因紅有俥四進二圈套埋伏，以下車3平8，俥二進三，黑逃車則紅炮七進五，黑方丟子了。

　　7.俥二平三　車1平3　　8.炮五平三　馬3進4

　　9.相七進五　包8平5

　　如改走車3平6黑棋亦反先，不過架中包是希望能取得更理想的局面。

　　10.俥三進二　…………

　　紅方如改走炮三進五打馬，則黑包2平7，俥三進三，車3進2，俥九進八，馬4進5，黑方占優。

　　10.………… 馬4進5

　　11.俥四進二（圖2）車3平6

　　圖2局面下，黑方捨車硬斬紅俥，算度精確、著法剛勁，實戰中弈出具見功力也。

　　12.俥四進一　馬5進7

　　13.俥四平五　車8進5

　　14.俥九進七　前馬退6！

　　15.俥三退三　馬6退8！

　　黑方過河馬似退實進，結成連環馬後，應早算準可謀得紅一子噫。

　　16.俥三平四　包2平3

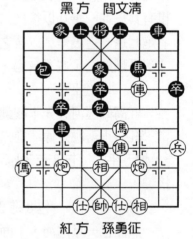

黑方　閻文清

紅方　孫勇征

（圖2）

17. 仕六進五　車8平5　　18. 傌七進五　包3進5

黑方雙馬雙包對紅方俥傌，且又多卒，實力懸殊，優劣已不待言。以下著法無非盡人事而已———從本局局首黑棋左包巡河以後，紅棋就一直被牽著鼻子走，可見得布局階段之失誤，正是「基礎工程」（布局是基礎）存在問題以致影響大局也！

19. 帥五平六	士6進5	20. 俥四平六	包3平2
21. 俥六進三	象3進1	22. 俥六平八	包2平3
23. 兵一進一	馬8進6	24. 俥八退四	包3進1
25. 俥八進一	象1退3	26. 俥八平六	包3平2
27. 俥六平八	包2平1	28. 傌五退四	包1退6
29. 俥八平五	馬6退4	30. 俥五進一	馬4進3
31. 俥五平八	馬7進6	32. 帥六平五	…………

紅無法走俥八平四攔馬，由於黑馬3進2，帥六平五，馬2退4，帥五平六，包5平4勝。

32. …………	馬6進7	33. 傌四進三	馬3退5
34. 俥八平六	馬5進6	35. 帥五平六	包1平4
36. 仕五進六	卒3進1	37. 俥六進二	馬6退7
38. 相五進三	將5平6！		

不讓紅方有帥六平五後使主力（俥）活動之機，老練！

39. 相三進五	卒3進1	40. 仕四進五	包5進2
41. 俥六退二	馬7退9	42. 帥六平五	馬9退7
43. 俥六平七	卒3平4	44. 俥七平六	卒4平3
45. 俥六平七	卒3平4	46. 俥七平六	卒4平3
47. 俥六平四	將6平5	48. 俥四進一	卒9進1
49. 帥五平四	卒9進1	50. 帥四進一	卒9平8

51. 帥四退一　士5進6　　52. 俥四平六　士4進5
53. 俥六平四　包4退2　　54. 俥四平六　包5平9
55. 俥六平四　卒8進1

　　黑方擁有雙包馬對紅單俥，已形成「三英戰呂布」之
勢，何況還有三萬大兵呢，紅方放棄續弈。

第76局

佳妙招深奧絕倫

　　「偉哉北崑崙，壯志滿乾坤，河北成霸業，誰不羨此
君。」（20世紀80年代間孟立國贊劉殿中）

　　象棋對弈中，以一子換取一先，本來並不合算，特別所
棄的如果是包或者車；但如果推算到得先之後，可以連續擴
大先手，構成有利於己方的形勢，並能補償損失的，那就不
妨棄子。

　　附圖局面是2001年4月
20日BGN世界象棋挑戰賽第2
輪上劉殿中執紅棋與徐天紅由
五七炮對屏風馬7卒弈成，現
在輪到紅方走子：

　　1. 俥二進一　車2平4
　　2. 兵三進一　卒7進1
　　3. 俥二平八　卒7進1
　　4. 俥八進四　卒7進1
　　正著。如改走包8平5，

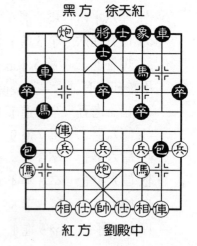

黑方　徐天紅

紅方　劉殿中

紅傌三進五，包1平5，炮五平八！將5平4，炮八退二，紅方多子且左翼有強勁攻勢，黑頹勢已呈。

 5.炮五平八！ 象7進5　　6.傌八平六！ 車4平2

 7.炮七平九！ 包1退6

 8.傌六進三！…………

以上紅方獻傌、獻炮幾著，雖然僅有寥寥幾步，而深奧絕倫、精警無匹，雄豪奔放之極，成為賽場矚目焦點——非平日有精深鑽研，頗不易辨。

 8.………… 包1平4　　9.傌九進八 車2平4

10.傌八進七 車4退1　 11.炮八進七 包4進9

12.傌七進六 包8退5　 13.傌七進五 士5退4

14.帥五平六 馬7進6　 15.炮八平九 馬6進5

16.傌七退二 將5進1

如改走士4進5，紅傌六進八勝。

17.炮九退一 將5退1　 18.傌六退四 包8平6

19.傌七平五 士4進5　 20.炮九平四 馬5進3

21.帥六進一（紅勝）

全局用時，黑方72分，而紅方僅用了20分鐘！「家庭作業」可真是令人可怕呀。

第 77 局

中平搶雲中現爪

「立劍南天，烽煙散、征塵夜落。臨枰場，運籌心算，殺機頻索。廿載棋人爭鹿鼎，今朝小虎從頭越。視寶囊、終

有數年求，直堪樂。

弈林史，香硯墨，新銳湧，佳局多。看國榮棋聖，占極春色。世紀成其王者業，芳年踐了棋迷約。歸故鄉、一曲大風歌，觥籌錯。——滿江紅·慶祝趙國榮首獲「五羊杯」賽（1999 年）王中王」（姚永喜）

著棋之法，爭先最要。能始終保持得先，勝負可操左券。當頭炮為棋中之王，起著即占攻勢，以直取中卒進攻敵之中營為目的，猶如與敵決鬥，以中平槍向敵之心胸刺去，強而有力，厲害無比，非研究有素者，當之無不披靡。佐以橫俥進攻，或挺起中兵，跳傌連環，以資聯絡；再以俥巡河界，以防敵子，或引俥填塞象眼，中兵渡河，然後伺隙用炮打出，得先得勢，常可十勝六七，誠得先最妙之著法也。

附圖局勢是世界象棋挑戰賽上趙國榮執紅棋與尚威由中炮過河俥正傌對屏風馬兩頭蛇弈成，現在輪到紅方走子：

1. 兵五進一　馬 6 退 8

黑棋如改走卒 5 進 1 吃兵，則紅俥六進五，包 3 進 3，俥六平四，黑方丟子。

2. 俥三平八　包 8 平 7
3. 傌三進二　卒 5 進 1
4. 俥六進五　包 3 進 3
5. 傌七進五　…………

紅方盤中傌，將強子全面推進。不可炮五平二貪圖得子，由於黑有卒 3 進 1，反多嗦。

黑方　尚　威

紅方　趙國榮

5. ……………　馬 8 退 6　　6. 俥六平三　包 7 平 9

7. 炮五平二　包 9 平 8　　8. 傌二進一　包 8 平 9

9. 傌一退二　包 9 平 8　　10. 傌二進四　包 8 平 9

11. 炮二平四　馬 6 進 7　　12. 炮八平五　馬 7 進 8

黑進馬捉炮是假先手，改走馬 7 進 6 尚多周旋。

13. 炮四進七！…………

棄炮轟士，猶如神龍雲中現爪，精彩著法。

13. …………　士 5 退 6　　14. 炮五進三　士 6 進 5

15. 俥八平二　馬 8 進 6　　16. 傌五退四　車 8 平 9

17. 前馬進二　將 5 平 4

出將無可奈何。另如改走包 9 平 8 擋傌，紅有俥三進三！車 9 平 7，傌二進四，連照殺棋。

18. 俥三平六　士 5 進 4　　19. 傌二進四　象 5 退 3

20. 俥二進四

黑方認輸（由於黑接走車 1 進 1，紅俥二平九，馬 3 退 1，炮五平六，下一步俥六進一絕殺無解）。

第 78 局

兵卒廖化作先鋒

兵卒雖小，但至殘局甚為有用。因雙方至於利害關頭，已將要子陸續換盡，所餘者僅士象兵卒而已。「蜀中無大將，廖化作先鋒」，故此時雖至一兵一卒之微，勇往直前，亦可以衝鋒陷陣斬將奪旗，誠不可小觀之也。

附圖局面是世界象棋挑戰賽中柳大華執紅棋與廖二平弈

成，現在輪到黑方走子：

黑方　廖二平

1. ………… 　將 5 平 6 ！
2. 俥八進六　將 6 退 1
3. 帥四進一　…………

如改走炮九平四，車 6 進 1，帥四平五，車 6 進 2，帥五進一，車 6 退 1，帥五退一，卒 8 進 1，黑勝定。

紅方　柳大華

3. …………　馬 6 退 8	
4. 帥四平五　車 6 進 2	
5. 帥五退一　卒 8 進 1	
6. 俥八退四　馬 8 退 6	7. 相五進七　馬 6 進 7
8. 炮九退二　車 6 平 5	9. 帥五平六　馬 7 退 5
10. 俥八平六　車 5 平 1	

細緻。如急於走卒 8 平 7，紅相三進五，黑馬處境艱尬。

11. 炮九平七　馬 5 進 6	12. 帥六平五　士 6 進 5
13. 炮七進二　車 1 平 3	14. 俥六平四　士 5 進 6
15. 俥四退一　卒 8 平 7	16. 相三進一　車 3 進 1
17. 帥五進一　車 3 退 1	18. 帥五退一　車 3 平 4
19. 相七退九　馬 6 退 4	20. 炮七進三　馬 4 退 2 ！

如改走馬 4 退 5，紅炮七平四，士 6 退 5，俥四進二，車 4 退 3，炮四平七，士 5 進 6，帥五進一，車 4 平 2，炮七退四，車 2 進 3，黑方亦可勝——但沒有實戰著法簡潔。

21. 炮七平四　士 6 退 5	22. 炮四平三　士 5 進 6
23. 炮三平四　士 6 退 5	24. 炮四平二　士 5 進 6

25. 炮二退五　卒7平6　　26. 俥四平八　卒6平5

27. 帥五平四　車4退1

紅方認輸。全局長達 100 個回合，紅用 162 分、黑 156 分，是第一場比賽最晚結束對局之一。

第 79 局

一斑而得窺全豹

弈棋如逢到敵手（俗稱「緊對子」），得先甚難，得子更非易事。故有機會可以奪兵（卒）時，則至殘局即顯功效。雖一兵（卒）之微，往往與一車作戰力相仿。設法謀取（兵、卒），積少成多，則殘局攻守之勢自異。

附圖局面是世界象棋挑戰賽中趙國榮執紅棋與胡榮華弈成的五七炮對屏風馬7卒陣式，現在輪到紅方走子：

1. 俥二平四　馬6進7

2. 俥四平二　馬7退6

3. 兵九進一　…………

紅平俥主動去驅趕河頭馬，捨棄三路兵，是想由送一兵而靈活右傌，正常攻法。

3. …………　士4退5

黑補士似乎稍虧。改走卒3進1或者包2平3，較為正常。

4. 炮七進四　卒5進1

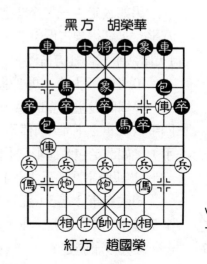

黑方　胡榮華

紅方　趙國榮

　　以往走法為卒7進1，紅俥二平四，馬6進7，炮五平七，紅仍持先手。現在黑衝起中卒為左馬「生根」，準備續衝7卒、解脫左翼車包被捆。紅方若顧忌黑7卒渡河而接走：一、俥二退三，黑包8進2，下一步有車8進3，黑勢不錯；二、炮五進三，卒7進1，紅失先。

　　5.兵七進一！　…………

　　反映出「局面嗅覺」優秀的要著！特級大師精湛之棋藝，由此一步棋可以「窺一斑而得知全豹」。

　　5.…………　卒7進1　　6.俥二平四　馬6進7

　　如改走包8平7，紅兵七進一，包7進5（如卒7進1，兵七平八，卒7進1，俥八平三，黑丟子），傌九進七，馬6進5，傌七進八，紅優。

　　7.兵七進一！　馬7進5　　8.相七進五　象5進3

　　軟著。可改走包2退3，尚有周旋餘地。

　　9.傌九進七！　包2退1

　　另如改走：一、卒7進1，紅俥八進一，卒7進1，俥八平七，紅得象占優；二、包2退3，紅傌七進六，包2平1，俥八平三，紅方占優。

　　10.炮七平九！　馬3進1

　　臨場時發生錯覺的應法（可能黑方以為馬3進1，紅俥四平八，車2平4，前俥平九，包8進4，黑少一子但有先手）。如改走包8進4，暫不丟子，但也是苦棋。

　　11.俥四平八　車2平4

　　如改走車2進3，紅俥八進二，包8進4，傌七進六，卒7進1，傌三退五，車8進2（準備車8平4），兵五進一，紅亦多子勝定。

12. 後俥平三

乾淨俐落的一手（如前俥平九？包8進4，黑雖少一子，但有先手）。至此紅淨得一子，黑「大將風度」推枰認輸。看來第4步黑進中卒「試驗著」存有疑問。

第 80 局

奔雷驚電巨斧開山

在對局中有計劃地捨棄一子後，透過戰術手段，或奪回一子，或取得攻勢，以得到補償，稱為「先棄後取」、「棄子搶先」，是中局階段基本戰術之一。

附圖局面是世界象棋挑戰賽中金波執紅棋與林宏敏弈成，現在輪到紅方走子：

1. 炮八平七　馬3退5　　2. 炮五平四　車7進1

3. 俥二進四　…………

紅高右俥穩中帶惡。另如躲逃過河兵，則黑馬7進6撲出，黑局勢開揚。

3. …………　包2進3

如改走象5進3吃兵，紅俥二平四，逼黑右車逃避，局勢趨平穩。但林不能和棋（前面已輸一盤），和則林被淘汰。

4. 俥二進四！　包2進1

黑方　林宏敏

紅方　金波

5. 炮七平八　車3退2　　6. 俥七平六　⋯⋯⋯⋯

棄傌亮俥凶悍！黑如接走馬5進3，紅俥二平七，馬3進2，俥七退三，象5進3，俥六平八，紅得子。

6. ⋯⋯⋯⋯　車3退4　　7. 俥六進三！　包2進2

8. 俥六進五！車7退2　　9. 傌七進六　　包2進1

10. 炮四平七　車3平2　　11. 俥二平四！　車7平3

12. 炮八平七

紅方上一步平俥封死黑塞心馬後，即殺機四伏，攻擊手段頗多。末尾幾步，紅雙俥雙炮運用力量如巨斧開山，速度似奔雷驚電！至此，黑如接走車3平8逃車，則紅傌六進七勝定了，故黑放棄續弈。

第 81 局

危急局面賦予生命

屏風馬為緩攻固守之開局，以士、象堅護中宮，中卒不可移動，須先將陣勢防守異常堅固，然後出車跳馬，徐圖進攻，所謂先安內方能攘外也。

附圖局勢是世界象棋挑戰賽上許銀川執紅棋與于幼華弈成，現在輪到黑方走子：

1. ⋯⋯⋯⋯　象3進5

工整走法。如改走馬3進2，紅俥七平八，馬2退4，俥八平六（如兵九進一，則較穩健），馬4進2，炮七進七，士4進5，俥六平七，包1進4，局勢激烈尖銳。

2. 兵三進一　馬3進2

3. 俥七平八　……………

保持變化、謀圖進取機會
之選擇。如改走兵三進一，黑
馬2進1，俥七平二，車8進
5，傌三進二，馬1進3，俥二
進三，象5進7，大量兌子後
接近均勢。

　　3.　……………　卒7進1

　　4. 俥八平三　馬2進1

　　5. 炮七退一　車2進5

　　6. 炮七平三　……………

如改走兵七進一，黑包8退5，另有變化。

　　6.　……………　包1平3　　7. 傌三退五　馬7退9

　　8. 俥三平九　……………

黑左馬被逐退，現在右馬又受到攻擊，局面顯得十分危
急。

　　8.　……………　卒1進1！

于幼華「長考」之下，挺邊卒這一步頗見精妙！瀕臨失
子之危險局面，有了這一招，好像突然被賦予生命，黑勢立
即生動起來。

　　9. 俥九進一　……………

你道為何紅不去吃馬？如改走俥九退一，黑車8進4
（下一步有包3平1打死俥），兵七進一，馬9進7，兵五
進一，包8平5，紅不肯。

　　9.　……………　馬1退2　　10. 俥二進二　士6進5

　　11. 炮三平二　馬2進4　　12. 炮五平四　車8進5

13. 炮二進二 …………

以上幾個回合雙方構思運子俱見精警，紅歸心傌有一定顧忌，故著手兌子簡化局勢。

13. …………	馬9進8	14. 俥九退一	馬8進7
15. 俥九平六	車8進1	16. 相七進五	馬7進6
17. 俥二平四	車2平1		

紅方提和。

第 82 局

奪子以後築鋼城

「棋如錢江潮，落子浪千重。妙手驚四座，疑是飛來峰。」（20世紀80年代間孟立國贊于幼華）

附圖局面是世界象棋挑戰賽中于幼華執紅棋與董旭彬弈成（上一局弈和），現在輪到黑方走子：

1. ………… 卒3進1

正常為車8進4或者卒7進1。此刻黑突然棄卒，立有「山雨欲來風滿樓」之感！柔性開局（進兵局、飛相局、起馬局、角炮局等），可並非都是「太極推手」呀！

2. 兵七進一 車8進4

3. 兵七進一 馬2進1

黑方　董旭彬

紅方　于幼華

紅接受棄卒，竭力保存過河兵。黑如改走車8平3，紅兵七平八，包2平3，相七進五，紅有過河兵占優。

　　4. 兵七平八！　　包2平4　　　5. 兵八進一　車1平2

　　6. 兵八平九　　車2進8

　　黑棄卒後再棄一馬，雙車迅捷出動，有追回一子或搶得先手之勢，你猜紅如何應付？

　　7. 仕六進五！　　…………

　　於「長考」之下，補左仕構築陣地防禦。

　　7. …………　　車8平2　　　8. 炮六退二　包4進2

　　9. 炮二退一　前車退1　　10. 相三進五　包4平8

　11. 炮二平三　包9平8　　12. 俥二平三　…………

　　應付過黑的幾步先手，紅就穩持多子優勢了。

　12. …………　　卒7進1

　　如改走前包平7，紅可俥三退一。

　13. 兵三進一　卒7進1　　14. 炮三進三　馬7進6

　15. 俥三進四　前包進1　　16. 炮三退二　前車退2

　17. 炮三進三！　後車退3

　　如改走馬6進4，紅有俥四進六，兌換子力以後，紅方勝定。

　18. 俥四進六　前車進3　　19. 炮三退四　前車退4

　20. 俥六進四　後炮平6　　21. 俥八進七　包8進2

　22. 炮三進一　後車平8　　23. 俥九平八　車2平4

　24. 俥八進六　車4進4　　25. 炮三退一　車4退2

　26. 俥八平五　士6進5　　27. 炮三平二

黑方認輸。

本局戰例，布局階段董衝鋒過猛，以致損耗作戰力量；

而于在奪子以後，就架築「鋼筋混凝土」防禦工程，結果順利過關（進入前十六名）。棋戰結束時，盤面上紅雙俥雙傌雙炮六個強子俱存，亦「象局鉤奇」一例也！

第 83 局

兩頭蛇前所未睹

由相等子力的交換來實現先後手的轉換和形勢優劣的轉化等，通常包括交換謀子、兌子捉雙、交換賺象、一車搏雙（傌炮或雙傌或雙炮）等手段，稱為「兌子搶先」，為中局階段基本常用戰術。

附圖局面是中炮對左炮封車常見的開局陣式。世界象棋挑戰賽許銀川在執紅棋對聶鐵文時，許布局時弈出之招法前所未見！現作介紹於下（接圖紅先行）：

1. 炮八進五　…………

紅伸左炮攻馬，將會立即交換去黑之後補列炮，一般認為過於穩健。筆者旁觀以為，許已先勝一局、該局弈和即將對手淘汰——是要下和棋嗎？誰知許少俠卻有精警招法展露。

1. …………　馬 2 進 3
2. 炮八平五　象 7 進 5
3. 兵七進一！…………

黑方　聶鐵文

紅方　許銀川

兌炮後黑補左象，正常著法。以往多見紅接走傌三進四。這一步紅衝七兵走成「兩頭蛇」，前所未睹！

3. ………　　車 1 平 2　　4. 傌八進七　車 2 進 4

巡河車似有俗手之嫌。建議考慮改走卒 3 進 1，紅兵七進一，象 5 進 3，傌七進六，卒 7 進 1，兵三進一，車 2 進 5，兵三進一，車 2 平 4，兵三進一，車 4 平 7，傌三退一，包 8 進 1，下一步有車 7 進 3 捉傌或車 7 退 3 吃兵，黑可對抗。

5. 俥九平八　車 2 平 8

如改走車 2 平 4，紅俥八進七，馬 3 退 5，傌七進八，卒 3 進 1，傌八進七，紅優。

6. 俥八進七　馬 3 退 5　　7. 傌七進八　　馬 5 退 7

8. 傌八進七　士 6 進 5　　9. 炮五平七！　包 8 平 7

10. 傌七進六　象 3 進 1　　11. 俥八平九！　前車平 4

如改走前車進 5，紅傌三退二，車 8 進 9，俥九平五，捉馬同時有炮七平八攻擊，紅勝勢。

12. 俥九平五　後馬進 6　　13. 俥二進九　馬 7 退 8

14. 炮七平八　車 4 平 2　　15. 炮八平九　包 7 進 3

16. 仕四進五　卒 1 進 1　　17. 傌六退八　將 5 平 6

18. 炮九進三　馬 8 進 9　　19. 兵七進一

黑方認輸。

紅方得勢後步步緊逼算無遺策，其布局階段精巧構思，估計是「家庭作業」。

第 **84** 局

陶公子車行迅疾

車在枰場之地位，異常重要，因其進退神速，故戰鬥力最為強大。古時戰爭，多用車戰，太公六韜云：「車者，軍之羽翼也。所以陷堅陣、耍強敵、遮走北也。」是故象棋亦以車為最強之子。

圖1局面是世界象棋挑戰賽劉殿中執紅棋與陶漢明弈成，現在輪到黑方走子：

1.………… 象3進5

劉、陶之戰，首局劉勝；次日陶公子傾力進攻，經過7個半小時「馬拉松」式的苦鬥，陶扳回一局。按賽程規定，雙方休息 10 分鐘後加賽快棋。陶落子如飛，疾補中象，形成「屏風馬棄馬陷車」局，在戰略戰術上十分靈活。

2.炮八平九 …………

如改走俥二平三，黑包2進4，棄馬強搶先手，紅方深有顧忌。

2.………… 包2進4

3.兵五進一 …………

似應改走俥九平八，黑包2平7，相三進一，包8平9，

黑方　陶漢明

紅方　劉殿中

（圖1）

俥二進三，馬7退8，兵五進一，下一步可以俥八進三牽制黑包，紅方應仍持先手。

　　3.………… 包8平9　　4. 俥二平三!? …………

紅平俥壓馬風險較大。改走俥二進三兌車就平穩。

　　4.………… 車8進2　　5. 兵五進一 …………

如改走俥九平八，黑包2平4（伏包4退3打死俥），俥三平四，馬7進8，黑棋反彈力頗強。

　　5.………… 卒5進1　　6. 俥九平八　包2平3

　　7. 兵三進一　卒5進1

中卒渡河，威力絕倫（若改走卒7進1，紅傌三進五有攻勢），至此黑方已可滿意。

　　8. 兵三進一　包3平7（圖2）

如圖2所示，黑包運動快如迅雷疾電，平包轟俥兼捉紅相，筆者在旁觀戰感受——黑方勝勢呈現了。

　　9. 俥三平四　包7進3

　　10. 仕四進五　包7平9

　　11. 帥五平四　車1平4

主力疾馳，直奔主戰場而去。

　　12. 兵三進一　車4進6

　　13. 炮九進四　車8進7

　　14. 帥四進一　車8退1

　　15. 帥四退一　車4平7

黑車「頓挫」照將逼紅帥定位，然後平車壓傌，弈來有條不紊。

黑方　陶漢明

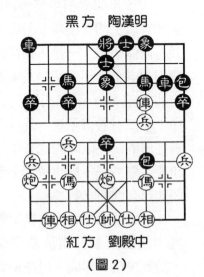

紅方　劉殿中

（圖2）

象棋中局薈萃

239

16. 兵三進一　車 7 進 1　　17. 帥四平五　…………

聊盡人事而已。下面就是欣賞黑棋的入局手法了。

17. …………　車 7 進 2　　18. 仕五退四　車 7 退 7

19. 仕四進五　車 7 進 7　　20. 仕五退四　後包平 7

21. 炮九進三　車 7 平 6（黑勝）

全局黑棋之著法，使人目眩神馳，渾厚勇猛之至。

第 85 局

美人自古如名將

「不辭北戰與南征，三十英年有霸名。心血此時歸筆底，可從一卷論楸枰。」（梁羽生 20 世紀 50 年代間贊楊官璘著《棋國爭雄錄》）

1975 年間梁羽生又曾在棋評中說：「說老實話，拆了楊（官璘）胡（榮華）對局，我有兩個感想，一是『楊官璘寶刀未老』，另一卻是『美人自古如名將，不許人間見白頭！』二者看似矛盾，其實是有道理的。在限時的比賽中，年輕人體力好，思想敏銳，老將比起來就要吃虧了。」

附圖局面是世界象棋挑戰賽中趙國榮執紅棋與胡榮華（加賽快棋）弈成，現在輪到

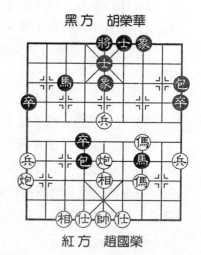

黑方　胡榮華

紅方　趙國榮

紅方走子：

1.前馬進二　卒4平5　　2.傌二進三　將5平4

3.炮九平六　士5進4　　4.炮五平四　包9平7

5.仕四進五　包7進5

棋諺曾云：「殘棋馬勝炮。」可見得，到了殘局階段，馬之威力就能逐漸顯露（炮是「遠程射擊」）。黑平包蓋傌，接著用包換傌，真可謂恰到好處。

6.炮六平三　包4平5　　7.傌三退四　卒5平6

江東共仰「無雙士」（棋迷對胡榮華之贊語），56歲的胡司令豪情千丈鬥志昂揚，繼續搏戰下去！如果改走包5退2吃兵，紅傌四退五去卒，估計雙方和棋。

8.炮四退二　士4退5　　9.炮四平一　包5平9

10.炮一進五　包9平1

雖一兵（卒）之微，往往在殘局與一車作戰力相仿。設法謀取（兵、卒），積少成多，則殘局攻守之勢自異。

11.相五進三　…………

象棋諸兵種中，「士」與「相」如果運用得法，不僅可以防禦來勢，不少情況下還有協助組織進攻之效，讀者不可不察。

11.…………　包1平5　　12.帥五平四　馬7退9？

可能因久戰疲憊，力不從心，黑此刻走出漏著來了。應改走馬7退5攻守兼備。

13.炮三平六！　將4平5

如改走馬3進2避免紅方抽子，則紅傌四進三，黑也難擋。

14.傌四進三　將5平4　　15.炮一平七　卒6平5

16. 炮七退五

絕殺、紅勝。

這樣，趙國榮進入前四名，將與許銀川南北雙雄爭奪決賽權。

第 86 局

火線研究新發現

弈棋之法，與兵法略同。其原理源遠悠長，且深微奧妙，非有相當之研究，不易精工其移子布局，恍如古代之臨陣交鋒，各種布局（且應深入到中局研究去），猶如各種排陣之法；各兵種棋子之著法，猶如各種兵器。非平日研究諳熟，誠不易應付強敵。

附圖局勢是世界象棋挑戰賽上許銀川執紅棋與于幼華（加賽加棋）弈成，現在輪到紅方走子：

1. 傌三退五　馬7退9

如改走車8進2，紅炮三進六，包3平7，俥三平九，紅優。

2. 俥二進二　⋯⋯⋯⋯

竟與前一天慢棋局面一樣。紅高二路俥是新的改進，也許南粵諸將呂欽、莊玉庭、黃海林等與許銀川又有「火線

黑方　于幼華

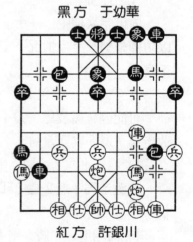

紅方　許銀川

研究」新發現？

2. ………… 　士 6 進 5 　　3. 炮五平四 　………

及時拆卸中炮以調整陣形，佳著。

3. ………… 　車 8 進 3 　　4. 相三進五 　車 2 退 3

5. 傌五進三 　………

躍出歸心傌，紅棋先手已擴大。

5. ………… 　馬 1 進 3

進馬窺紅中兵，圖謀混亂中尋覓抗衡。可能改走包 8 退 2 較妥。

6. 傌三進二 　包 8 平 6 　　7. 傌三平七 　馬 3 退 5

8. 傌七進三 　包 6 退 4 　　9. 傌七退一 　包 6 平 8

10. 炮三平二 　馬 9 進 7

另若改走：一、車 8 平 6，紅傌二退四，車 6 進 3，炮二進六；二、馬 5 退 6，紅傌七退三，黑棋都無法找回失子。筆者旁觀以為黑應改走包 8 進 3，紅炮二進三，車 2 平 8，炮二進二，車 8 進 3，捉住雙炮就可——追回一子。賽後問許銀川，許講，如包 8 進 3，紅炮二進三，車 2 平 8，傌二進一！黑還是丟子了。

11. 傌七平九 　車 8 平 6 　　12. 傌二退四 　車 6 進 3

13. 炮二進六 　馬 5 退 4 　　14. 傌九退二 　馬 4 進 3

15. 傌九進七 　車 6 平 3 　　16. 傌九平三 　車 2 平 7

17. 傌三進一 　象 5 進 7 　　18. 傌二進四 　………

紅方勝利在望。

18. ……… 　馬 7 進 6 　　19. 炮二進二 　象 7 進 5

20. 炮四平一 　………

此招一出，傌雙炮攻勢快若奔雷驚電，黑棋再難堅持。

20. …………　士 5 進 6　　21. 炮一進四　車 3 平 9

22. 炮二平一　車 9 平 5　　23. 後炮平五　象 5 退 3

24. 炮五平三　車 5 平 9　　25. 俥二進三　將 5 進 1

26. 俥二退一　將 5 退 1　　27. 炮一平二　馬 6 退 7

28. 俥二平三　馬 7 進 9　　29. 炮三平二　象 3 進 5

30. 俥三平一

下一步前炮平一勝。於是許銀川進入半決賽。

第 87 局

眼前富貴一枰棋

「眼前富貴一枰棋，身後功名紙半張。」（明·唐寅）世界象棋挑戰賽冠、亞軍獎金高達 10 萬、4 萬美金之誘惑，給千年國粹象棋注入了活力。半決賽第 1 局「死裡逃生」的陶公子，第 2 局抓住呂少帥中局階段一步漏著，用雙傌雙兵殘棋磨下呂的雙包雙卒單缺象，遂率先獲得決賽權！

附圖局面是陶漢明執紅棋與呂欽由進兵對卒底包弈成，現在輪到紅方走子：

　　1. 兵一進一　馬 6 進 7

　　2. 俥三平八　…………

躲俥力求變化。如改走炮二進四對捉，則黑包 7 進 3，

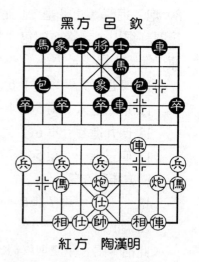

黑方　呂　欽

紅方　陶漢明

炮二平四，車8進9，炮五進四，士6進5，傌一退二，馬7
進6，炮五退二，形成雙方鬥馬包棋，局勢較平穩。

　　2.………　　馬7進6　　　3.炮二進五　馬6進5

　　4.相三進五　馬2進1　　　5.俥八平二　卒1進1

　　6.兵七進一　車6進1

不經意間走出「眼光棋」。可改走包7進5，紅炮二平
八，車8進5，傌一進二，包7平3，黑稍下風但和望較
濃。

　　7.炮二平五！………

陶公子眼光銳利無比，紅炮轟中象快若迅雷疾電——高
手相爭，豈容一步之差。

　　7.………　　車8進5　　　8.傌一進二　車6平8

　　9.炮五平九　包7平1

另若改走象3進1吃炮，紅可俥二平三，黑亦難以抵
擋。

　　10.傌二退三　車8進5　　11.傌三退二　包2平9

　　12.傌七進六　包1進4　　13.傌六進七　卒1進1

　　14.兵七進一　卒1平2　　15.兵七平六　卒2進1

　　16.傌二進三　士4進5　　17.傌七進六　包9進3

　　18.傌六退五　包9平2　　19.兵五進一　卒9進1

　　20.兵五進一　………

紅雙兵渡河結寨聯營，黑棋缺象很難防守。

　　20.………　　卒9進1　　21.傌五退七　卒2平3

　　22.兵五進一　卒9進1　　23.兵六進一　象3進1

　　24.傌七進九　包2平5　　25.傌九進七　象1進3

　　26.傌七退九　象3退1　　27.傌三進四　卒9平8

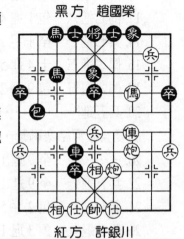

28. 傌九進七　卒3平4　　29. 傌七退八　包1平2

30. 傌八進九　卒8進1　　31. 傌九退八　卒8進1

32. 兵五進一　卒8平7　　33. 傌四進二　包5平2

34. 傌八進七　包2退2　　35. 傌二退四　包2退1

36. 傌七退六　包2退1　　37. 兵六平七　包2平4

38. 傌六進四　卒4平5　　39. 兵七進一　包4平1

40. 兵七進一　卒5進1　　41. 兵七平六　士5進6

42. 前傌進六　包2平3　　43. 傌四進六（紅勝）

第 88 局

勝負胸中料已明

「勝負胸中料已明，又從堂上出奇兵。怡然一笑楸枰裡，未礙東山是矯情。」（元・王惲）

附圖局面是世界象棋挑戰賽半決賽第2局許銀川執紅棋與趙國榮弈成，現輪到紅方走子：

黑方　趙國榮

1. 兵二平三　包2進5

2. 炮四平六　…………

黑接著有卒4平5，仕四進五，車4進2的攻擊，故紅用炮換卒，避免對殺。

2. …………　　車4進1

3. 仕四進五　車4退1

4. 兵三平四　車4平6

紅方　許銀川

5. 兵五進一！象7進9　　6. 傌三進五　車6退5

7. 炮三平二！包2退8！　8. 俥三平七　後馬進4

9. 俥七進三　士6進5　　10. 兵五進一　車6進1

黑方以下要用象圍吃紅傌，你知道紅方如何去尋覓勝途？

11. 炮二平八　象9退7　　12. 炮八進四　象7進5

13. 俥七進一　…………

如改走兵五平六，黑馬4退3，俥七進一，車6進1，兵六進一，士5進4，炮八平五，包2進2，紅弄巧成拙。

13. …………　馬4進2

最後一步棋（第一時限90分鐘內須走滿40步）黑還剩20多秒，跳馬應來頑強，給紅取勝道路上設置障礙。

14. 俥七平八　象5退3　　15. 炮八平五　象3進5

16. 俥八退二　卒1進1　　17. 俥八退一　車6進4

18. 俥八平九　車6平9

殘局形成紅俥雙兵仕相全對黑車卒單缺象，以下進入「自然限著」（本次比賽規定50回合）。

19. 兵九進一　車9退2　　20. 俥九進四　車9平5

21. 兵五平六　車5平8　　22. 兵九進一　卒9進1

23. 俥九退一　車8平4　　24. 兵六平七　車4平3

25. 兵七平六　車3平4　　26. 兵六平七　車4平3

27. 兵七平六　卒9進1　　28. 兵九進一　車3平1

29. 兵六平七　卒9進8　　30. 兵七平八　卒8進1

31. 俥九退一　車1平5　　32. 俥九平七　車5進2

33. 兵八平七　車5退3　　34. 兵九平八　卒8平7

35. 俥七平九　卒7平6　　36. 俥九退二　車5平6

37. 俥九平六　車6平7　　38. 兵七平六　卒6平7

39. 兵八平七　象5退7　　40. 俥六退二　象7進9

41. 仕五退四　象9退7　　42. 仕六進五　象7進9

43. 相五退三　象9退7　　44. 相七進五　卒7進1

45. 俥六平五　將5平6　　46. 兵六平五　將6平5

47. 兵七平六　象7進5　　48. 相五進三　象5退7

49. 相三進五　卒7進1　　50. 俥五進二　卒7平8

51. 俥五平四　卒8平7　　52. 兵五平四　車7退1

53. 兵六平五　象7進5　　54. 仕五退六　車7平8

55. 相三退一　象5退3　　56. 兵四平三　卒7平8

57. 俥四平三　象3進5　　58. 兵五平四　卒8平9

59. 兵三進一　車8平9　　60. 相五退三　車9進1

61. 俥三平四　象5退7　　62. 兵三平四　車9進3

63. 俥四平三　車9平5　　64. 相三進五　象7進9

65. 俥三平二　象9退7

66. 俥二進四（黑方犯規被淘汰）

　　俥雙兵仕相全對車卒單缺象，在理論上是可勝殘局；不過實戰中操作上應有一定難度。最後至第66回合時，輪到黑方走子，此刻黑棋只有接著走車5進1吃相（如改走車5平7，紅相一進三，士5退6，俥二平三，紅方恰巧在第50步吃到黑象，破壞「自然限著」），然後再車5平7保象，但這樣就也破壞掉「自然限著」（50回合）和棋了。

　　此刻，趙國榮向裁判提出審核「自然限著」問題，審核結果不屬實（僅47個回合半），根據棋規被判犯規一次，並須在其棋鐘上加計5分鐘繼續對弈。由於賽前有明確規定，若雙方打平、有犯規者被淘汰，因此雙方遂不再續弈。

這樣，許銀川獲得了決賽權。

第 89 局

衝車馳突誠難禦

「隔河燦爛火荼分，局勢方圓列陣雲，一去無還惟卒伍，深藏不出是將軍。衝車馳突誠難禦，飛炮憑陵更軼群，士也翩翩非汗馬，也隨彼相錄忠勤。」（清‧劉墉詠象棋詩）

萬千棋迷眾所矚目之世界象棋挑戰賽決賽於 2001 年 6 月 9 日開始上演。

附圖局面是第 1 盤許銀川執紅棋與陶漢明由中炮過河俥對屏風馬兩頭蛇演進弈成，現在輪到紅方走子：

1. 傌五進三　士 4 進 5

不明顯的軟著。應改走車 4 進 7，伺機馬 3 進 4 破去紅河沿惡傌，較多抗衡機會。

2. 仕四進五　車 4 進 7
3. 相七進九　車 4 退 6
4. 炮八平六　…………

不讓黑馬 3 進 4 邀兌。同時以後紅有俥七退一再回傌攻黑車手段。

黑方　陶漢明

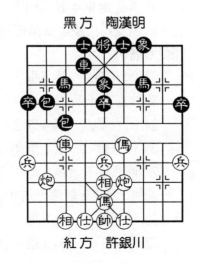

紅方　許銀川

4. …………　包 3 平 6
5. 炮四進三　馬 7 進 6

6. 俥七平八　包2進1？

改走包2退3較見靈活，以後可包2平4化解紅之潛伏攻擊。

7. 俥八退一！車4退2　　8. 相九退七　卒9進1

9. 兵九進一　車4平2　　10. 俥八平七　包2平3

11. 傌四退六　車2進4　　12. 傌三進四　卒1進1

13. 兵九進一　車2平1　　14. 俥七進一！車1平2

15. 相五退三！馬3進1　　16. 俥七平九！馬1退3

17. 炮六平五　包3平5　　18. 傌六進五　卒5進1

19. 傌四退六！車2平4

黑走最末一步棋（90分鐘走40步）時僅餘35秒！如膽大可走馬6進5，紅傌六進五，馬5退6，俥九進五，車2退4，俥九退二，馬3進4，紅似無攻擊手法。

20. 俥九退一！馬3進2　　21. 俥九平八　馬2進4

22. 俥八進六　士5退4

正常是走車4退4，以下俥八平六，士5退4，炮五進三，成黑雙馬士象全抵擋紅傌炮兵之殘局，黑方須在限時中經受考驗。

23. 炮五平六　馬6進5？

應改走車4平1。

24. 傌六進八　馬4進2　　25. 傌八進六　馬2進4

26. 仕五進六　馬5退4　　27. 俥八退四！馬4進5

28. 俥八平五　馬5退7　　29. 俥五平三！馬7進6

若馬7進9，紅俥三進四破象勝定。

30. 帥五進一　士6進5　　31. 俥三退三！馬6退5

32. 俥三平二　馬5進7　　33. 俥二進一　馬7退6

34.相七進五！

雙方對頭兵卒未解決，紅方可運用相、仕及主帥來謀奪小卒或黑士，結果許以精湛功力獲勝，餘略。

第 90 局

分明楚漢兩軍持

「攏袖觀棋有所思，分明楚漢兩軍持。非常歡喜非常惱，不著棋人總不知。」（清·袁枚）

BGN 世界象棋挑戰賽決賽 6 月 15 日在北京重燃戰火，陶漢明首局負於許銀川後，這一盤執紅棋用過河俥五九炮肋車捉包攻許的屏風馬，圖 1 局面輪到紅方走子：

1.傌七進六　馬 8 退 7

黑退馬保護中卒，有進而復退之嫌，稍存疑問。是圖求新變化嗎？（從實戰進程看又不像）正常是應以象 7 進 5。黑補左象後，紅方大致有俥四退二或傌六進五兩種選擇。試舉一變：象 7 進 5，紅傌六進五，馬 3 進 5，炮五進四，卒 7 進 1，兵三進一，包 7 進 6，兵五進一（或炮九進四），形成紅方多兵有勢、黑方得子之各有所得局面。

2.傌三退五　…………

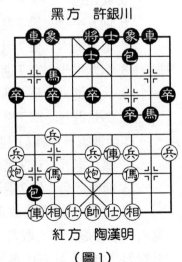

黑方　許銀川

紅方　陶漢明

（圖1）

象棋中局薈萃

　　紅退傌是習慣性動作。布局分路時陶選擇用「肋車捉包」老變例，實際上竟在不經意間收到了「歪打正著」之效！此刻應即走傌四進五捉包，黑包2退7（如包7平8或包7平9，紅均有擴先手段吧），傌四退四！包2進4，傌三退五！下一步有傌五進七結成連環傌，攻守自如、紅勢開揚。錯過這一細微機會，陶公子欲在「少年姜太公」門前破陣陷寨，難哉！

　　2.………　　象7進5　　3.傌六進七　…………

　　紅不敢立即走傌五進七，由於黑棋有車8進9襲擊底相。

　　3.…………　　車8進5　　4.兵五進一　卒7進1

　　黑方不貪吃中兵是對的。如改走車8平5，紅傌五進七，車5平3，前馬進五！象3進5，炮五進五，士5退4，傌七進五，車3進1，傌四進五，紅一傌換二象後有攻勢。

　　5.兵三進一　車8平7

　　6.炮五平三　馬7進8

　　7.炮三進六　車7退4

　　8.炮九平一　車7進2

　　9.兵五進一　卒5進1

　　10.傌七退五　車7平5

　　11.前傌退三（圖2）包2退3

　　12.傌三退五　包2進1！

　　13.前傌退七　包2退3

　　第11回合紅方若改走後傌進六（準備炮一平五取勢），則黑有包2退2！紅右傌無好位置

黑方　許銀川

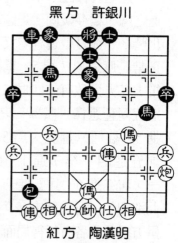

紅方　陶漢明

（圖2）

去（俥四進五或俥四退一，黑馬 8 進 7）。

　　如圖 2 形勢下，黑方接連兩步用包，將紅俥逐至稍差的位置去，然後收包回防，已取得基本均勢。

　　14. 俥八進三　　車 5 進 2！　　15. 俥八平五　　車 5 平 3
　　16. 相三進五　　車 3 平 6　　17. 傌五進三　　…………

　　第 15 回合紅要防黑包 2 平 5 架中，無奈遂放棄七路兵。現在拼兌一俥，和勢已呈。另如改走俥四平二，黑馬 8 退 7，隨時可馬 7 進 5 連環，紅亦乏進取之途了。

　　17. …………　　車 6 進 1　　18. 俥五平四　　包 2 平 5
　　19. 仕四進五　　車 2 進 4　　20. 炮一進四　　車 2 平 7
　　21. 傌三進五　　包 5 進 2　　22. 俥四進一　　車 7 退 1
　　23. 炮一進三　　車 7 退 3　　24. 俥四平五　　車 7 平 9
　　再兌去一炮，和局已定。
　　25. 俥五平二　　馬 8 退 7　　26. 俥二進三　　馬 7 進 5
　　27. 傌五進三　　馬 5 進 7　　28. 俥二退四　　車 9 進 3
　　29. 傌七進五　　馬 3 進 5　　30. 傌五進七
　　雙方同意作和。

第 91 局

形勢相當各參商

　　「論形勢，兩相當，分彼此，各參商，頃刻間化出百計千方。得志縱橫任衝擊，未雨綢繆且預防。看世情，爭先好勝似棋忙。」（《梅花譜》詞）

　　許銀川與陶漢明爭奪世界象棋挑戰賽魁首之戰 6 月 23

日進行第 3 輪，附圖局面是中炮過河俥對屏風馬兩頭蛇弈成，現在輪到許（紅方）走子：

黑方　陶漢明

紅方　許銀川

1. 炮八平九　包 8 平 9

黑若改走包 1 平 5，紅傌七進五　馬 7 進 6，兵五進一馬 6 進 5，兵五進一，紅棄子有攻勢。

2. 俥二平三　…………

紅考慮 24 分鐘後方平俥避兌，於是局勢激烈起來。

2. …………　包 9 進 4

3. 兵三進一　車 8 進 9

4. 傌五退三　…………

紅若貪攻改走俥三進一，黑包 1 平 5，傌七進五，包 9進 3，俥六平三，馬 3 進 4，黑優。

4. …………　車 8 平 7　　5. 傌七進九　包 9 進 3

6. 俥六平一　車 2 進 6！　7. 俥三進一　象 3 進 5

8. 兵三進一　車 2 平 1　　9. 俥三平二　車 7 退 2

10. 俥一退一　車 7 退 3　　11. 俥二退四　卒 3 進 1

12. 俥一進三　車 7 平 9

黑邀兌車明智。若貪攻改走卒 3 平 4，紅炮九平七再炮五進四，黑有危險。

13. 俥一進二　卒 9 進 1　　14. 炮九平七　馬 3 進 2

15. 炮五進四　車 1 平 3　　16. 俥二進二　…………

如兌車亦呈和勢。

16. ……………… 馬2退3　　17. 炮七平五　卒3平4

18. 兵五進一　卒9進1

黑雖少一子但多卒得相，雙方接近均衡。

19. 前炮平一　卒4平5　　20. 炮五平四　卒5平6

21. 俥二平四　卒6進1　　22. 炮四平三　卒6平7

23. 炮三平五　車3平6　　24. 俥四平一　卒9平8

25. 仕四進五　車6平5　　26. 俥一平四　卒8進1

27. 炮一平七　車5平3　　28. 炮七平四　車3平5

29. 炮四平七　車5平3　　30. 炮七平四　車3平5

31. 炮四平七　車5平3　　32. 炮七平二　車3平5

33. 炮五平六　卒1進1　　34. 兵五平六　車5平4

35. 兵六平五　車4平5　　36. 兵五平六　車5平4

37. 兵六平五　車4平5　　38. 兵五平六　車5平4

39. 炮二平七　卒1進1　　40. 炮六平五　卒7平6

41. 俥四平五　卒8平7　　42. 炮五平二　車4平5

43. 俥五平四　車5退3　　44. 炮七退五　車5平8

45. 炮二退一　卒1進1　　46. 兵六平五　車8進2

47. 炮二平四　車8平5　　48. 兵五平六　車5平4

49. 兵六平五　車4平5　　50. 兵五平六　車5平4

51. 兵六平五　車4平5　　52. 兵五平六　車5平4

53. 兵六平五　車4平5　　54. 兵五平六　車5平4

55. 兵六平五

以上形成「一打一閑對二閑」的棋例，按棋規，雙方不變判和。

第 92 局

十年一覺揚州夢

「落魄江湖載酒行，楚腰纖細掌中輕。十年一覺揚州夢，贏得青樓薄倖名。」（唐·杜牧）

許銀川、陶漢明爭奪 10 萬美金之世界象棋挑戰賽決賽，6 月 30 日進行了第 4 盤。圖 1 局面是陶漢明執紅棋對許銀川弈成，現在輪到紅方走子：

1. 傌七進五　車 8 進 3

高卒林車，是在以往走車 8 進 2 著法上的一個改進。既防備紅炮五進三鎮中（則可車 8 平 5！），又可車 8 平 4 掩護將門攻守兼施也。

2. 傌五進六　車 8 平 4

3. 傌六退七　車 4 進 3

黑左車到達了預定位置，至此，黑棋由「先棄後取」，已取得滿意的對抗局面。

4. 俥八進一　車 4 平 3

5. 俥八平四　馬 8 退 7

黑只此一步棋解殺（若將 5 平 4?? 前俥進一，黑劣紅勝），不多贅述了。

6. 炮九平八　…………

黑棋立即就有包 2 進 3 來

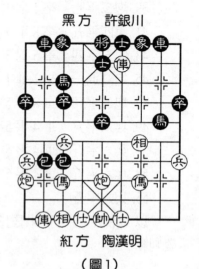

黑方　許銀川

紅方　陶漢明

（圖1）

攻擊，紅方若再不識相，要吃
辣花醬了。

　　6. ………… 　包 2 平 9
　　7. 傌三進一　車 2 進 7
　　8. 炮五平三　…………

　　再尋找一點小變化。另如
改走傌一進二，則黑車 2 平
5，相七進五，馬 7 進 8，前俥
退三，馬 8 退 7，前俥平五，
馬 7 進 5，兌子以後雙方兩難
進取，和局已成。

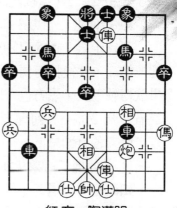

黑方　許銀川

紅方　陶漢明

（圖 2）

　　8. ………… 　車 3 平 7

　　當然不可能走車 3 平 9，因紅相三退五，馬 7 進 5，前
俥平三，黑右車陣亡哉。

　　9. 相七進五（圖 2）車 2 退 1

　　黑躲車固然是較為穩健。另外亦可以考慮改走馬 3 進 5
對捉俥，會增多一點變化吧。試擬如下：（接圖 2）馬 3 進
5，紅方可走：一、前俥平三，車 2 退 5！俥四進五，卒 5
進 1，紅弄巧成拙；二、炮三平八，馬 5 退 6，俥四進七，
車 7 平 9，炮八進七（如改走俥四平三謀奪黑象，黑馬 7 進
8，俥三進一，馬 8 進 6，紅少兵有危險），象 3 進 5，俥四
退二，馬 7 進 8，紅方要和棋還不乾淨呢；三、前俥退二，
車 2 退 5，後俥進二（另如改走後俥進一，黑卒 5 進 1，傌
一退二，車 7 平 4！紅方並不能得子，反而容易因少兵落入
下風），車 7 平 6，俥四退三，車 2 平 6（如走卒 5 進 1，紅
有傌一進二牽制），俥四平五，車 6 進 2，相三退一，象 7

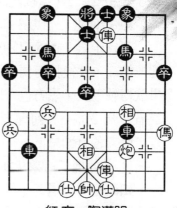

象棋中局薈萃

257

進 5，俥一進三，這樣吃回中卒，大致和局。

10. 後俥進一　馬 3 進 5

不宜走馬 7 進 5 自陷樊籠，因紅前俥退二，象 3 進 5，俥一進二，然後接有俥二進三叫殺且捉住黑中馬的棋。又如果欲搏戰下去，黑方也可以考慮改走車 7 平 9 換馬，紅炮三進五，馬 3 進 5，前俥退二，馬 5 退 4，黑多卒但馬位稍差，雙方各有顧忌。

11. 前俥退二　象 7 進 5　　12. 兵九進一　…………

如改走俥一退二，黑亦走馬 7 進 8！俥二進三（沒有前俥平五，由於黑車 7 進 1 然後再馬 8 進 6 踏住雙俥），馬 8 退 6，兌光子力就和棋。

12. …………　卒 5 進 1　　13. 俥一退二　馬 7 進 8

14. 俥二進三　馬 8 退 6　　15. 俥四進四　車 2 平 7

16. 俥四平五　車 7 進 1　　17. 俥五退二（和棋）

「桃李春風一杯酒，江湖夜雨十年燈。」記得在十幾年前昆明舉行之第 2 屆世界象棋錦標賽上，中國隊趙國榮、李來群兩位選手「同室操戈」，曾演出了一盤精彩對局──其布局及進入中局之著法與本局類同，有興趣的看官可以查閱對局資料。

許銀川、陶漢明決戰紫禁城，前 4 盤許一勝三和領先，有棋迷問，後面 4 盤都會和棋嗎？（許銀川「小富即安」，一直和到底即可登頂，而陶漢明若過於冒險用強，只須再輸掉 1 盤，那恐怕就下不滿 8 局棋而提前結束了）有這個可能。

試問，「你（陶）拿什麼（兵器、武功）去贏對手!?」（徐天紅看過決賽的第 2 局後語）

誰人仗得倚天劍

「傾國名書越女抄，連城之價不為高；中原草茂宜逐鹿，塞上天青好射雕。俠侶紅塵鴛戲水，神仙碧落雪飛緜；誰人仗得倚天劍，笑傲江湖白馬邀。」（聯眾網「文章 2 代」詠金庸 15 部武俠詩）

許銀川與陶漢明決戰紫禁城（八番棋）7 月 7 日進入第 5 盤，附圖局面是許執紅棋由中炮過河俥夾傌對屏風馬兩頭蛇演進弈成，現在輪到紅方走子：

1. 兵五進一 …………

在 6 月 23 日許、陶的第 3 盤棋，當時許走傌三進五，陶包 1 進 4，炮八平九，包 8 平 9，俥二平三，包 9 進 4，黑棄左馬爭先，經激鬥後弈成和棋。現在許少俠「改弦易轍」，直接衝撞黑中路，莫非他從滅絕師太處借到了「倚天劍」？

1. ………… 卒 5 進 1

2. 兵七進一！包 8 平 9？

面對紅棄中兵後再棄七兵之強硬手段，陶公子似乎無心理準備。平包邀兌過軟，大膽接受挑戰可走卒 3 進 1，紅俥

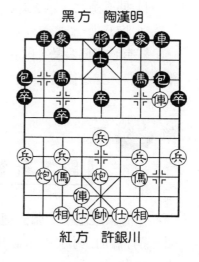

黑方　陶漢明

紅方　許銀川

三進五，卒 3 進 1！紅攻勢猛烈但黑有物質實利，大致是各有千秋之勢。

另外還可以置之不理，徑走馬 7 進 6，有待研究。

3. 俥二平七　馬 3 退 4　　　4. 兵七進一　　包 1 平 5

5. 炮八進三！卒 5 進 1　　　6. 俥七平三！包 5 進 5

7. 相三進五　象 3 進 5

黑如車 8 進 2 保馬，紅炮八平三大占優勢。因此陶無奈棄子。

8. 俥三進一　車 2 進 3！　　9. 俥六進七！車 8 進 6！

10. 傌七進八！車 8 平 7　　11. 傌八進六！…………

「中原草茂宜逐鹿」，紅若戀子逃右傌，則黑邊包出擊有勢。此時鐵騎疾馳，精警之著。

11. …………　車 7 進 1　　12. 俥三平一！…………

「圖窮而匕見」，好棋！

12. …………　象 7 進 9　　13. 傌六進五　車 7 平 6

14. 傌五進七　車 2 退 2　　15. 兵七進一　車 6 退 3

16. 炮八進一

紅有臥槽傌殺勢，則必可奪回一車而挾優勢步入殘局，結果紅勝，餘著從略。

第 **94** 局

關下新勢覆舊圖

「海東誰敵手？歸去道應孤。關下傳新勢，船中覆舊圖。窮荒回日月，積水載寰區。故國多年別，桑田復在

無。」（唐・溫庭筠）

2001 年 7 月 21 日陶漢明、許銀川在休整兩週後再度交兵，圖 1 局面是陶漢明執紅棋與許銀川弈成，現在輪到紅方走子：

1. 俥四進二 …………

有點意思的是——決賽中陶漢明執先手時都用了「中炮過河俥對屏風馬平包兌車、紅肋車捉包」變例。

（圖 1）

1. …………　包 7 進 5
2. 相三進一　包 2 進 4
3. 傌七進六 …………

如改走兵五進一，黑卒 7 進 1，紅難覓進取之途，讀者可參閱陶、許之役第四盤。

3. …………　馬 8 退 7　　4. 仕四進五　車 8 進 5

黑棋另外還有車 8 進 6 的應法。走進車騎河，過去曾經有意見認為紅兵五進一，車 8 平 5，俥四退五後，黑棋容易處稍為下風的局面。現在許敢於這樣走，必有成竹在胸！

5. 兵五進一　車 8 平 5　　6. 俥四退五　包 2 進 1（圖 2）

顯然不願意立刻走車 5 平 4 去傌，由於紅俥四平三，包 2 進 1，俥三進二，紅方占先。

7. 兵七進一 …………

圖 2 局面，紅方另外如改走俥四平三，黑馬 7 進 6！俥

三進二，馬6進4，此時紅若接走俥三進四吃象，黑接有包2退3！黑可滿意。也許應改走俥六進七較實在，黑卒7進1，俥四平七，較多變化。

黑方　許銀川

紅方　陶漢明

（圖2）

　7.………　　車5平4

簡明之選擇。比黑卒3進1，俥四平三，車5平4（切忌馬7進6，因紅有俥三平八得子），俥三進二，車4退3，這樣的變化更顯生動。

　8.俥四平三　　卒7進1！

　9.俥三平七　　卒3進1

　10.俥七進二　　車4退3

至此，黑方已獲得抗衡局面。

　11.傌三進五　　…………

改走相一進三較正常。

　11.…………　卒7平6　　12.俥七進一　象7進5

　13.傌五進七　包2退6　　14.俥八進七　…………

另如改走俥七平六，黑車4進1，傌七進六，士5進4，俥八進七，包2平4，紅方亦無趣。

　14.…………　包2平3　　15.俥八平七　包3進2

　16.俥七退一　車2進4

逼紅棋一車換雙，黑方已漸入佳境。

　17.炮九進四　象3進1　　18.炮九平八　卒6平5

　19.炮五進四　車4進2！　20.傌七進六　車2平3！

21. 俥七退一　車 4 平 3　　22. 炮五平二　卒 5 平 4

23. 相七進五　士 5 進 4 ！

「有車勝無車」，黑方應著細緻，紅棋已難招架。

24. 炮八進一　車 3 平 4　　25. 傌六進四　將 5 進 1

26. 相一退三　車 4 平 6　　27. 炮二進一　象 1 退 3

28. 兵一進一　將 5 平 6　　29. 炮八進一　車 6 平 8

30. 炮二平一　卒 9 進 1

以下繼續演變的話則為兵一進一，車 8 平 9，炮一平二，車 9 退 2，將形成黑車馬卒對紅傌炮（或雙炮）仕相全殘局，紅難以堅守。因此紅方放棄續弈。許銀川以三勝三和的成績，提前兩局獲得八番棋戰的勝利。來年將以逸待勞，接受預選賽冠軍的挑戰。

第 95 局

冠軍新獲看新秀

「雙聲聯律局，八面對宮棋。」（唐・白居易）2001年五六月間江蘇象棋選手在全國性大賽中斬獲多個冠軍——5 月下旬在北京舉行的全國象棋一級棋士冠軍賽上，業餘好手徐州的趙劍以 5 勝 4 和獲男子組冠軍，省隊少女黃芳亦同時以 6 勝 1 和勇奪女子組冠軍；6 月初在青島舉行之全國象棋等級賽中，省隊王斌以 8 勝 3 和榮登榜首，以上三位小將均獲得了晉升象棋國家大師資格，邁出可喜一步。

附圖局面是江蘇趙劍執紅棋與湖北黨斐實戰弈成，現在輪到紅方走子：

1. 俥八進四　包9平6

紅左俥巡河，下一步有傌六進七擴展空間撈取實惠。黑針鋒相對，平包後以下可馬8進6再馬6進4侵襲。平穩局勢，紅棋面臨著難題（稍一不慎，即無先手）。且觀實戰：

黑方　黨　斐

紅方　趙　劍

2. 炮五平四！　馬8進6

3. 傌六進四！　車8退1

4. 傌四進五！　象7進5

紅棄俥用傌搏中象勇悍！

黑若改走包6進4吃俥，則紅傌五進七，將5平4，兵七進一！通俥路後下有炮四平六叫殺，紅攻勢猛烈。

5. 俥四進一　包6進5　　6. 炮九平四　卒3進1

7. 傌七進六　包2進1　　8. 傌六進七　象5退7

9. 俥四平三　卒3進1　　10. 炮四平三！象7進9

11. 俥八平七　車8退2　　12. 炮三平五　車2平4

13. 仕四進五　…………

紅補仕細緻，不讓黑以後有機會兌中炮。

13. …………　車4進3　　14. 傌七退六　包2退4

15. 傌六進四　車4平2　　16. 俥三進三　車8平7

17. 傌四進三　車2退1　　18. 傌三退五　馬3進5

如改走包2平3，紅可傌五退七。

19. 炮五進四　士5進6　　20. 俥七進五　將5進1

21. 炮五平二　…………

紅得象多兵，已勝定。

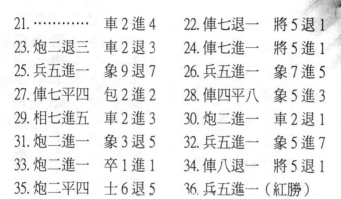

21. ………… 車 2 進 4	22. 俥七退一 將 5 退 1
23. 炮二退三 車 2 退 3	24. 俥七進一 將 5 進 1
25. 兵五進一 象 9 退 7	26. 兵五進一 象 7 進 5
27. 俥七平四 包 2 進 2	28. 俥四平八 象 5 進 3
29. 相七進五 車 2 進 3	30. 炮二進一 車 2 退 1
31. 炮二進一 象 3 退 5	32. 兵五進一 象 5 進 7
33. 炮二進一 卒 1 進 1	34. 俥八退一 將 5 退 1
35. 炮二平四 士 6 退 5	36. 兵五進一（紅勝）

第 96 局

阿凡提突破重圍

「靜持生殺權，密照安危裡。接勝如雲舒，禦敵如山止。突圍秦師震，諸侯皆披靡。入險漢將危，奇兵翻背水。」（宋·范仲淹）

2001 年 6 月 8 日至 12 日在山西柳林舉行的全國象棋大師冠軍賽又產生新的特級大師——上海萬春林（其寫稿喜用筆名「阿凡提」），他在有 34 名大師參加的比賽中以 5 勝 4 和「突圍」而出！

附圖局面是火車頭宋國強執紅棋與萬春林弈成，現在輪到紅方走子：

1. 俥七進六 …………

陶漢明是走兵五進一來攻許銀川，以下黑卒 7 進 1，相一進三，包 7 平 3，兵五進一，卒 5 進 1，參見第 92 局。

1. ………… 馬 8 退 7

2. 仕四進五　車8進6

3. 傌六進七　卒7進1

4. 傌七退六　車2進5

5. 兵五進一　包7平1

6. 俥四平三　馬7進6

7. 兵五進一　馬6進5

引起激烈搏殺，求穩可改走馬6進7。

8. 俥三進一！卒7進1

9. 傌三退一　車8進2

10. 兵五進一！馬3進4

11. 炮九進四　車8平9

12. 炮九進三　象3進1

黑方　萬春林

紅方　宋國強

若誤走車2退6，紅俥八進三！車9進1，仕五退四，馬5進7，仕六進五，包1進3，俥八退三，車2平1，俥三退六，紅雖少子卻有攻勢。

13. 兵五進一　…………

習慣性的攻擊。更凶悍之攻法為炮九平四搏士，以下黑士5退6，兵五進一！馬4退5，傌六進七，象1進3，兵七進一，黑雙馬被捆，紅有攻勢。

13. …………　包1退6　　14. 兵五進一　將5平4

15. 炮五平六　車9進1　　16. 仕五退四　馬5進7

17. 相一退三　車9平7　　18. 兵五平六　將4進1

19. 俥三平四　包1平5！

上一步紅無奈送兵（因如補士則被抽車），現在黑棋巧平空心包，已勝定。

20. 俥四退一　將4退1
紅方認輸。

凝神不語兩相知

「拂局盡消時，能因長路遲，點頭初得計，格手待無疑。寂默親遺景，凝神入過思，共藏多少意，不語兩相知。」（唐・釋子蘭）

附圖局面是 2001 年 6 月「柳林杯」全國象棋大師冠軍賽徐健秒執紅棋與孫勇征弈成，其布局著法為：

1. 炮二平五	馬8進7	2. 傌二進三	車9平8
3. 俥一平二	馬2進3	4. 傌八進九	卒7進1
5. 炮八平七	車1平2	6. 俥九平八	象3進5

7. 俥八進四　包2進2

8. 俥二進六　馬7進6

9. 俥二平四　卒3進1

10. 兵三進一　包8平7

（如圖）

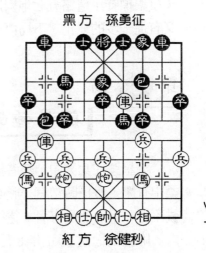

黑方　孫勇征

紅方　徐健秒

11. 兵三進一　卒3進1!?

棄卒強搶先手，圖變之著。以往多見走包7進5，紅炮七平三，馬6進5，俥四退三，馬5退4，兵三進一，紅仍持先手。

12. 俥八平七　　包 2 平 7 ！

13. 俥四退一　…………

如果紅逃底相，則黑棋反先。故惟可殺馬，接受對方棄子之挑戰。

13. …………　前包進 5　　14. 仕四進五　前包平 9

15. 帥五平四　車 8 進 9 ！

正確。如改走仕 4 進 5？俥七平二，黑棄子無成。

16. 帥四進一　車 8 退 1　　17. 帥四退一　士 4 進 5

18. 俥七進三　…………

是否改走俥七平二，結果會好一點？

18. …………　包 7 平 3　　19. 炮七進五　車 2 進 3 ！

20. 炮七退三　車 8 進 1　　21. 帥四進一　車 8 退 3

22. 炮七平六　包 9 平 3　　23. 俥四進一　車 2 進 4 ！

24. 炮六退二　包 3 退 1　　25. 帥四進一　車 8 進 2 ！

棄子得勢，結果黑勝。8 月上旬在上海舉行的全國少年象棋錦標賽，這路五七炮對屏風馬 7 卒「孫勇征家庭作業」又有進一步的變化，下局再作介紹。

第 98 局

流星錘回旋反彈

流星錘在兵刃中，練者極少，因為這種兵刃硬中帶柔，柔中有剛，發招時常有一股回旋反彈之力，故對敵時如果火候不到，第一個受害者，往往就是使用這種兵刃之本人。

附圖局面是 2001 年 8 月在上海舉行全國少年象棋錦標

賽上海謝靖（16歲組第一名）
執紅棋與江蘇竇超（16歲組第
四名）弈成，現在輪到紅方走
子：

黑方　竇　超

紅方　謝　靖

　　1. 兵三進一　　卒 3 進 1

　　黑送去 3 路卒使右炮左
移，棄馬搶攻，是孫勇征在
2001 年 6 月「柳林杯」大師賽
上走出的新變。

　　2. 俥八平七　…………

　　如改走兵七進一，黑馬 3
進 4，俥八進一，車 2 進 4，俥四退一，士 4 進 5，紅不理
想。

　　2. …………　包 2 平 7　　3. 俥四退一　前包進 5

　　4. 帥五進一　…………

　　紅升主帥，尋覓新方案。

　　4. …………　士 4 進 5　　5. 炮七退一　車 2 進 8

　　6. 傌三進二　…………

　　紅不能俥七平二，由於車 8 進 5，傌三進二，後包進
6，黑大優。故外躍馬準備續走炮五平二逐車。

　　6. …………　前包平 8

　　防紅炮打車，卻是軟著！當時徐天紅在賽場觀戰，回房
間即與筆者講，「為何不走後包進 6？」紅只可炮五平二，
則後包平 3，傌九退七，車 2 平 3，帥五進一，車 8 平 9，俥
七進三，車 3 平 8！黑雖少一子，但紅棋帥位太差，黑棋應
可以對抗。

7.俥七平三！馬3進2　　8.俥四退一！象5進7

9.炮五進四　象7進5　　10.俥三進一　馬2進1

11.俥三進二　馬1進3　　12.帥五平四　車2退5

13.俥三平五　馬3退5　　14.相七進五　馬5退4

15.俥四平七　將5平4　　16.俥七平六

黑認輸。黑第6回合失過機會，以後包、馬欲攻無路，終被紅棋握多子優勢結束戰鬥。

第4回合紅方改走仕四進五，前包平9，帥五平四，車8進9，帥四進一，車8退1，帥四退一，士4進5，兵九進一！（河北苗利明執紅棋對火車頭才溢2001年秋全國個人賽時弈出新招）包7平6，俥四進二，士5進6，俥七進三，車8進1，帥四進一，車8退6，傌三進四，包9平3？（急躁，改車8平6較正）傌四進六，士6進5，傌九進八，紅雙傌連環而出，輔以中炮進攻，結果紅勝，這是後話了。

第99局

機籌滄滄海未深

「竹林二君子，盡日竟沉吟，相對終無語，爭先各有心。恃強斯有失，守分固無侵，若算機籌處，滄滄海未深。」（南唐・李從謙）

附圖局面是梁達民執紅棋與蘇福蔭2001年7月在香港全港象棋個人賽上弈成，現在輪到紅方走子：

1.俥二進二　包2退1　　2.俥二退二　…………

可考慮改走傌七進六，黑
卒 3 進 1，傌六進七，卒 3 進
1，俥八進五，以後衝中兵進
攻。

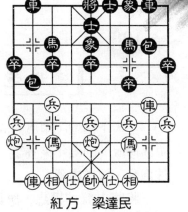

黑方　蘇福蔭

紅方　梁達民

　2.…………　　包 2 進 1
　3.俥二平四　　馬 7 進 8
　4.俥八進四　　馬 8 進 7
　5.炮五平六　　包 8 平 6
　6.仕六進五　　卒 5 進 1
　7.俥四進二　　卒 5 進 1！
　8.俥四平七　　包 2 平 5
　9.俥八進五　　…………

應改走兵七進一。

　9.…………　　馬 3 退 2　　10.兵七進一　　包 5 進 2
11.傌三進五　　…………

自露破綻，應改走相七進五。

11.…………　　卒 5 進 1　　12.俥七平六　　車 8 進 5！
13.炮九進四　　馬 2 進 1　　14.相七進九　　卒 5 進 1！
15.相三進五　　馬 7 進 5　　16.炮九平一　　包 6 平 8
17.帥五平六　　…………

如改走炮一平二，尚多周旋。

17.…………　　車 8 平 6　　18.炮一平五　　馬 1 退 3！
19.俥六進二　　包 8 退 1！　20.俥六退一　　包 8 進 8
21.帥六進一　　包 8 退 1　　22.仕五進四　　馬 5 進 6
23.帥六平五　　車 6 平 5　　24.帥五平四　　車 5 退 2
25.俥六退四　　馬 6 退 4

黑得子得勢，紅認輸。

第 100 局

連珠炮響放馬由繮

「天下棋壇，雨風無間，耕耘廿載年長。自譜成年鑒，更易珍藏。回溯年來賽事，千百仗、重現篇章。同欣賞：連珠炮響，放馬由繮。

將將！凝神構想，應鐵膽忠肝、俠骨柔腸；要腦筋靈活、體魄堅強。難得生花妙筆，評技藝，活色生香；惟誠願，期能肩任，交友橋樑。鳳凰臺上憶吹簫。」（勞勉之《一九八五年象棋年鑒》以詞作序）

圖 1 局面是黃志強執紅棋與吳震熙 2001 年 7 月在香港全港象棋個人賽上弈成，現在輪到紅方走子：

1. 俥二進六　士 4 進 5
2. 俥九平六　馬 2 進 1

多見黑方走卒 7 進 1 或者包 8 平 9，黑馬立即踩邊兵，著法稍微有點「野」。

3. 俥六平八　包 2 平 4
4. 俥八進二　卒 1 進 1
5. 傌九退八!?…………

黑邊卒衝動以救援右馬，紅方退傌是企圖圍困黑馬得

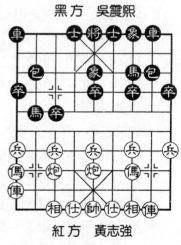

黑方　吳震熙

紅方　黃志強

（圖1）

子，但這個目的不容易達到。
可以改走兵三進一，黑卒1進
1，炮七退一，徐圖進取較為
穩正。

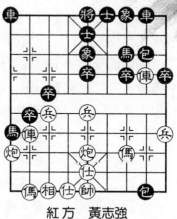

黑方　吳震熙

紅方　黃志強

（圖2）

5. ……………… 卒1進1
6. 炮七平九 包4進4！
7. 兵七進一 包4平7
8. 兵五進一 包7進3
9. 仕四進五 卒1平2
（圖2）

10. 俥八進一 …………

黑方右包打俥轟兵以後先
取一相，連珠炮響，弈來好不痛快！在圖2局勢下，紅方另
如改走炮九進七去車，則黑卒2進1，俥二退六，包7退1
（另如改走卒3進1棄子，紅俥二平三，卒7進1，黑少一
包但得相且多卒，紅方似亦無便宜），俥二進三，卒3進
1，俥二平八，包8進7，雙方對攻之勢，紅深有顧忌。

10. ………… 馬1退3　　11. 炮五平七 包7平9
12. 相七進五 卒7進1　　13. 相五進七 卒7進1

雖然紅謀到一馬，但黑方「鐵卒」（「象頭卒」的俗
稱）很凶，而紅右傌正面臨著攻擊，紅方處境已不妙了。

14. 俥二退五 卒7進1　　15. 俥二平一 卒3進1
16. 俥八平七 包9平7　　17. 俥一退一 包7退1
18. 俥一平三 卒7進1　　19. 炮九平三 包7平9
20. 俥三平一 包9平7　　21. 仕五進四 …………

猶記得年青時曾聽張澹如（常熟老一輩棋手、鄧永明的

老師）在弈棋間曾詼諧地說：象棋、象棋，就是靠「象
（相）」！生動形容了象（相）在攻防中（主要是防禦）的
重要作用。（此語不覺已 30 年！）

目前雙方強子相等，但紅方雙相盡丟（外衣扯去），雙
方優劣之勢已顯著。這一步紅方如改走俥一平二牽制，則黑
包 8 進 4，紅棋也很難周旋下去。

21.…………	包 8 平 9	22. 炮七平五	包 7 平 1
23. 俥七退一	包 1 進 1	24. 俥一平三	車 1 平 4
25. 炮五平六	車 8 進 5	26. 俥七平九	車 8 平 5
27. 仕四退五	車 4 進 7	28. 俥九退三	包 9 進 4
29. 俥九進三	包 9 退 2	30. 帥五平四	車 5 平 6
31. 帥四平五	車 4 平 2	32. 傌八進六	包 9 平 5
33. 俥九平五	車 2 退 1	34. 俥三平四	車 6 平 7

（黑勝）

第 101 局

虎穴得子人皆驚

「前身後身付餘習，百變千化無窮已，初疑磊落曙天
星，次見搏擊三秋兵，雁行布陣眾未曉，虎穴得子人皆
驚。」（唐・劉禹錫）

附圖局勢是 2001 年全國象棋個人賽首輪苗永鵬執紅棋
對廖二平弈成，現在輪到紅方走子：

1. 兵三進一 …………

棄兵，是紅方無奈要挑起激鬥。如改走俥八進四，黑包

2平 5 有反先之勢。

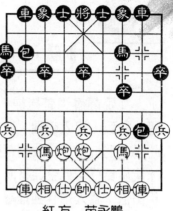

黑方 廖二平

紅方 苗永鵬

1.	卒 7 進 1
2. 俥八進四	卒 7 進 1
3. 俥八平三	馬 7 進 6
4. 炮五進四！	包 2 平 8
5. 炮六進五！	將 5 進 1
6. 俥三進四	將 5 進 1
7. 炮六平二	車 8 進 2
8. 傌三退一	包 8 進 2
9. 兵五進一	馬 6 進 4
10.傌七進五	車 2 進 4

若黑馬 4 退 5 去炮，紅兵五進一屬害。

11. 炮五退一　馬 4 進 2！　12.俥三平六　...........

稍軟。可改走俥三退五，馬 2 進 3，帥五進一，紅有驚
無險。

12.　車 8 進 3　　13.炮五平六　...........

如改走傌五進三，黑有包 8 平 2！紅無益。

13.	馬 2 進 3	14.炮六退四	車 2 平 8！
15. 俥六退四	將 5 退 1	16.相三進五	將 5 退 1
17. 傌五進三	士 6 進 5	18.傌三進四	後車平 6
19. 俥六進二	馬 1 退 3！	20.俥六平五	馬 3 進 5
21. 兵五進一	車 6 進 4	22.仕六進五	車 8 平 4！
23. 帥五平六	車 6 平 5！		

虎穴得子精彩，黑勝。

第 102 局

腹心受害誠堪懼

「院靜春深晝掩扉，竹間閑看客爭棋；搜羅神鬼聚胸臆，措致山河入範圍。局合龍蛇成陣鬥，劫殘鴻雁破行飛；勝多項羽坑秦卒，敗劇苻堅畏秦師。座上戈鋌掌擊搏，面前冰炭旋更移；死生共抵兩家事，勝負都由一著時。當路斷無相假借，對人須且強推辭；腹心受害誠堪懼，唇齒生憂尚可醫。善用中傷為得策，陰行狡獪謂知機；請觀今日長安道，易地何嘗不有之。」（宋・邵雍《觀棋長吟》）

附圖局面是 2001 年全國象棋個人賽首輪王曉華執紅棋與劉殿中弈成，現在輪到紅方走子：

1.炮五平六 …………

偏於穩健。如改走炮八平七或炮八平六，則進攻意味較濃。不過筆者猜測，也許紅方是想「異途同歸」，等黑棋下一步接著走車 8 進 5，則炮八進二，卒 3 進 1，兵三進一，車 8 退 1，兵七進一，象 5 進 3，炮八平七，馬 3 進 4，俥四進二！用時髦的「冷門棋」進攻!?（因為王曉華比較用功）讀者可參閱第 107 局與 118

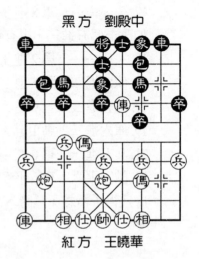

黑方　劉殿中

紅方　王曉華

局，當會明白。

1. ……………… 馬7進8！

20世紀60年代的老應法，不過未必有問題。

2. 相七進五　包7進5　　3. 炮八平七　車1平2

4. 傌六進七？…………

紅既然已平七炮，卻又不走俥九平八，豈非「前後脫節」自相矛盾？筆者不解。

4. ………… 卒7進1　　5. 俥四退一　包2進7

6. 炮七退二 …………

是想伺機走傌三退五，再傌五進七從九宮運子。另如改走仕六進五，馬8進6，紅亦無味。

6. ………… 車2進3！

防紅傌七進九再俥九平八硬砍包。

7. 傌三退五　馬8進6　　8. 相五進三　車8進7！

欺紅窩心傌之弊，進車捉炮凶悍剛勁！紅不能接著飛中相，因黑有馬6進5！

9. 俥四退一 …………

改走俥九進二較多周旋。

9. ………… 車8平4　　10. 俥四平六　包2平4！

神來之筆，紅遂認輸。

第 103 局

少保南征暫駐師

「萬山松柏繞旌旗，少保南征暫駐師。接得羽書知賊

破，爛柯山中正圍棋。」
（明‧徐文長）

　　附圖局面是 2001 年全國象
棋個人賽第 4 輪呂欽執紅棋與
萬春林弈成，現在輪到紅方走
子：

　　1. 仕六進五　　卒 1 進 1

　　2. 兵九進一　　車 1 進 4

　　3. 俥二進五　　包 2 平 1

　　4. 炮八退一　　車 4 平 1

　　5. 俥九平六！　包 1 進 5

　　6. 炮八平九　　包 1 平 5　　　7. 相三進五　　後車平 6

　　8. 炮九平七　　卒 7 進 1

如改走卒 5 進 1，紅有傌七進六。

　　9. 俥二平三！　馬 7 進 6　　10. 傌三進四　　象 7 進 9

可考慮改走卒 3 進 1。

　　11. 俥三平二　　馬 6 退 7　　12. 傌四進三　　車 6 進 2

　　13. 俥二進一　　卒 5 進 1　　14. 兵三進一　　卒 5 進 1

　　15. 兵三平四！　車 6 平 5

如改走車 6 進 1 去兵，紅傌三進五，象 3 進 5，俥六進
七，紅大占優勢。

　　16. 兵五進一　　車 5 進 2　　17. 兵四平五！　…………

棋諺云「缺相忌包」，紅棋現在不急著用傌兌包，卻橫
兵中路，正是擴優制勝之精警著法。

　　17. …………　　車 5 進 2　　18. 傌七進六　　車 5 退 2

　　19. 傌三進五　　象 3 進 5　　20. 傌六進七　　象 5 退 3

21. 兵七進一　車5平3　　22. 俥六進八！象9退7

紅進俥壓肋後，接著有傌七進五奔臥槽的凶著，黑方無奈退象。

23. 炮七平六　車3退1　　24. 俥六退一　馬7退5

25. 兵五平六　車3進5　　26. 炮六退一

紅棋以下有傌七退五殺棋而黑無計化解，黑方認輸。

第104局

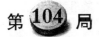

別後竹窗風雪夜

「絕藝如君天下少，閑人似我世間無。別後竹窗風雪夜，一燈明暗覆吳圖？」（唐‧杜牧）

附圖局面是 2001 年全國象棋個人賽第 4 輪金波執紅棋與許銀川弈成，現在輪到紅方走子：

1. 俥二進五　卒1進1

2. 兵九進一　車1進4

3. 傌三進四　‧‧‧‧‧‧‧‧

與仕六進五固防相比，各具特色。

3. ‧‧‧‧‧‧‧‧‧　包2平1

圖變之著。另有包2進4的選擇。

4. 俥二平六　車4平2

5. 俥六進一　車1退2

6. 俥六退二　車1進1

黑方　許銀川

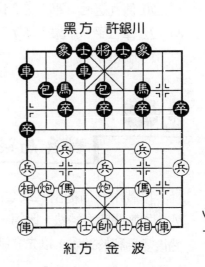

紅方　金波

象棋中局薈萃

7. 俥九平七　車 2 進 5

紅平左俥想誘黑包取相，則接有傌四進六捉馬以後用連環傌攻車手法。黑自不會貪吃。

8. 傌四進六　馬 3 退 1　　　9. 炮八退二？⋯⋯⋯⋯

壞棋。應改走兵七進一，使黑棋無時間來吃相（否則紅兵渡河亦厲害），則紅方不失先手。

9. ⋯⋯⋯⋯　包 1 進 5　　10. 炮八平九　包 1 平 5

11. 相三進五　士 6 進 5　　12. 傌六進五　象 3 進 5

13. 炮九進八　車 1 退 3

兌換子力後紅棋殘相，顯已被動。

14. 俥六平四　⋯⋯⋯⋯

改走俥六平五較多周旋。

14. ⋯⋯⋯⋯　車 2 平 3！　15. 俥四進二　車 1 進 6

16. 俥四平三　馬 7 退 8　　17. 傌七退九　車 3 平 5

18. 俥七進一　車 5 進 1　　19. 仕六進五　卒 9 進 1

20. 傌九退七　車 1 進 2！　21. 兵三進一　馬 8 進 9

22. 俥三平一　象 5 進 7　　23. 俥一退一　車 5 平 2

紅方認輸。

第 105 局

對兵局混戰突圍

棋戰中布局挺出三或七路之兵、卒，試探敵方虛實之外，亦為開路之妙法。因第一路防線須先開通，愈早愈妙，然後雙馬利於進攻，以先發制人為主。至於兵、卒過河，其

效力常與馬或包相等，有時亦
可抵一車也。

　　圖 1 局勢是 2001 年全國象
棋個人賽第 4 輪聶鐵文執紅棋
與王斌由對兵局弈成，現在輪
到紅方走子：

　　1. 傌七進六　車 9 進 1

　　2. 俥一平三　卒 3 進 1

　　雙方局勢演成「模仿
形」，紅傌已雄踞河頭，黑衝
3 路卒似難以實現右車通頭設
想；可以考慮改走包 8 進 3 威
脅紅河頭傌，較為機動。

黑方　王　斌

紅方　聶鐵文

（圖 1）

　　3. 炮八平七　包 2 平 3　　　4. 兵三進一！…………

　　紅方如改走傌四進六意圖先解決左翼「爭端」，則黑棋
有包 8 進 3 呼應牽制。

　　現在紅置左翼情況不顧，徑衝三路兵，好棋。

　　4. …………　卒 3 進 1

　　另如改走卒 7 進 1，則紅俥三進四，馬 7 進 8，炮二進
四，包 3 平 8，俥三進二，紅方先手。故黑方采取各渡一卒
（兵）的對攻混戰。

　　5. 兵三進一　包 3 進 5　　　6. 傌六退七　卒 3 進 1

　　另若改走卒 5 進 1 為左馬找出路，則紅兵三進一，馬 7
進 5，兵三平四，紅優。

　　7. 兵三進一　馬 7 退 5　　　8. 傌七退八　馬 4 進 2

　　9. 兵三進一　包 8 平 9　　　10. 兵三平四　車 9 平 8

象棋中局薈萃

（圖2）

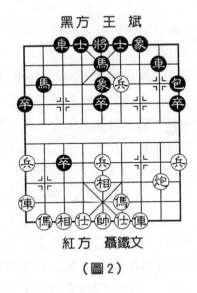

黑方　王　斌

紅方　聶鐵文

（圖2）

11. 俥九平八　………

紅過河兵將黑馬逼入九宮，頗有長驅直入之態勢。圖2局面下紅接走亮左俥似稍急，可以改走炮二平一，以後再傌四進三、俥九平四循序漸進，攻勢較持久穩定。

11. ………　車3進2

如改走馬2進3，紅俥八進七不讓黑歸心馬出來，黑危險。

12. 俥八進三　馬5退3　　13. 俥八平四　士4進5

14. 兵四進一　包9平6　　15. 兵四進一　將5平4

黑主將被逼出外避難，因如改走將5平6吃兵，紅有炮二平四，以下將6平5，炮四進五，士5進6，俥四進三，黑棋缺少雙士，較難防守。

16. 炮二平一　車3平4　　17. 仕四進五　馬2進3

18. 相五進七　卒3平4　　19. 兵四平三　卒4進1！

紅方「老兵」將黑陣攪得天翻地覆，慘不忍睹；黑得機亦將小卒衝臨紅方王城。局勢劍拔弩張、扣人心弦，而雙方的用時此刻也相當緊張了。

20. 兵三平四　車4進4　　21. 兵四平五　………

紅方不能走仕五進六吃卒，因黑包6進6，俥四退三，車4進1，紅要丟子。

另外可考慮傌八進九，伺機有傌九退七的手段。

21. ………… 　將 4 平 5　　22. 仕五進六　包 6 進 6

23. 俥四退三　車 4 進 1　　24. 炮一進四　將 5 平 4

25. 仕六進五　車 4 進 1　　26. 傌八進七　後馬進 2

27. 俥四進三　車 4 平 3　　28. 傌七進六　車 3 退 3

　　若誤走車 3 進 1，紅仕五退六，車 3 退 4，炮一進三，馬 2 進 1，傌六進七，紅勝。

29. 炮一進三　…………

　　錯覺！誤以為己方有殺勢。應相七進五或者相七進九補一手棋。

29. ………… 　車 3 進 4　　30. 仕五退六　馬 3 進 2！

　　黑方連消帶打，已握勝券。

31. 傌六退五　前馬進 3　　32. 帥五進一　車 8 進 7

33. 俥三進一　車 8 平 7　　34. 傌五退三　車 3 平 4

（黑勝）

第 106 局

綠林怪傑攻象戲

　　「細聲細氣小眼瞇，彷彿紅袖待字閨；身材單薄風吹起，胸中自有錦囊計。綠林怪傑攻象戲，套路無拘見詭奇；郴州折桂威名立，新風撲面猶有為。」（山西吳志剛戲說陶漢明）

　　陶漢明在 2001 年 1 月第 21 屆「五羊杯」賽名列第二，3 月第 12 屆「銀荔杯」象棋爭霸賽殺進決賽、4 月 BGN 世界象棋挑戰賽又殺進決賽（兩場決賽均不幸負於許銀川），

雖然未能奪魁，卻已展示其雄厚實力，可稱得「綠林怪傑，新風撲面」。2001年全國個人賽陶漢明在第2輪執先手負於金波後，最終能以3勝7和1負名列第7，亦屬難能不易！

圖1局面是2001年全國象棋個人賽第6輪陶漢明執紅棋與王曉華由進兵對起馬布局弈成，現在輪到紅方走子：

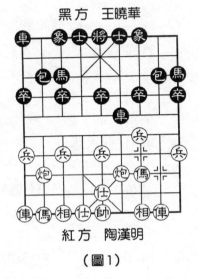

黑方　王曉華

紅方　陶漢明

（圖1）

 1. 傌八進七　　卒9進1

 2. 俥二進六　　卒3進1

 3. 炮八平九　　車1平2

 4. 俥九平八　　包8平6

 5. 俥八進六！…………

黑方左包平士角邀兌，以調整陣形，無可厚非。紅左俥過河，緊湊著法。

 5. …………　　車6進2

黑不宜「包打雙俥」，如改走車6進3斬炮，紅炮九平四，包6進1，俥八進一，車2進2，俥二進一，紅方優勢。

 6. 俥八平七　　車6平7　　7. 俥二退四　　象3進5

 8. 兵七進一　　卒3進1　　9. 俥七退二　　包2退1

 10. 俥七平八　　馬3進4

躍馬似存疑問，可以考慮走包2平7較妥。

 11. 俥八平六　　包2平3

12. 相三進五　　車 2 進 4

13. 炮九進四　　馬 4 退 3

14. 炮九進一　　馬 9 進 8

15. 俥六進四　　包 6 平 8

16. 俥二平一　　包 3 進 6

17. 炮四平七　　馬 8 進 6

18. 俥一平二　　包 8 平 9

19. 俥六平四！（圖 2）馬
3 進 4

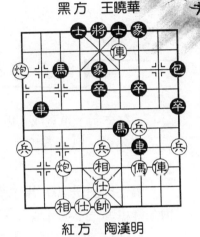

（圖 2）

　　紅方肋俥平四捉馬又塞住
黑象眼，攻擊凶悍。圖 2 形勢
下，黑棋已有麻煩，另如改走
馬 6 退 4，紅有俥二進七攻象。

20. 炮九進二　　車 2 退 4

　　黑方若改走象 5 退 3（如走士 4 進 5，紅炮七進七照
將，再炮七退六抽車得子），紅棋仍有炮九平六硬打士。

21. 炮九平六！馬 6 進 7　　22. 俥二進七！…………

　　「殺士擒將」是中局突破戰術的一種。紅炮強打士後用
雙俥侵襲攻殺，弈來精彩飄逸。

22. …………　　象 5 進 3　　23. 俥二平三　馬 4 退 5

24. 炮六平四　　車 2 進 5　　25. 俥四平六　包 9 平 6

26. 俥三退一（紅勝）

第107局

臥薪嘗膽天不負

「有志者，事竟成，破釜沉舟，百二秦關終屬楚。苦心人，天不負，臥薪嘗膽，三千越甲可吞吳。」（清·蒲松齡）

圖1局面是2001年全國象棋個人賽女子組第6輪張國鳳執紅棋與王琳娜弈成，現在輪到紅方走子：

1. 炮五平六　卒3進1　　2. 兵三進一　車8退1

3. 兵七進一　象5進3　　4. 炮八平七　馬3進4

5. 俥四進二　…………

此刻多見走紅炮六進三去馬，黑卒7進1，炮六進三，包7平4，炮七平三，車8平7，局勢平穩，和望頗濃。或許這正是執黑棋者之戰略意圖？

「張國鳳憾缺一冠！」（上海《象棋天地》編輯楊柏偉語）紅方進俥捉包，是冷門棋！挑起複雜局面，其搶分爭冠之心躍然枰上！

在兩個多月前的華東華南特級大師對抗賽上，呂欽執紅棋戰勝胡榮華之局，就是用了

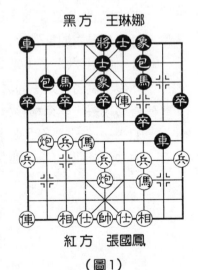

黑方　王琳娜

紅方　張國鳳

（圖1）

紅俥四進二變著，於是引起吾之興趣——筆者迅即翻檢早已束之高閣的舊筆記，在 1974 年秋冬江西象棋隊訪問南京時，陳孝堃執紅棋對宋樹明，紅俥四進二，包 2 退 1，炮六進三，包 2 平 6，炮六平二，卒 7 進 1，炮二進一，車 1 平 4，傌六進七，卒 7 進 1！傌三退五，包 6 進 7！傌五進七!?（改走俥九平八較妥）卒 7 平 6！仕四進五，包 7 進 8，炮二退六，車 4 進 4，炮七平二，馬 7 進 6，前炮退二，馬 6 進 7，俥九平八，馬 7 進 9，後傌進八，車 4 退 1，俥八進二，馬 9 進 8，炮二進四！包 6 平 9！！（精彩異常，使紅之解圍預想落空）俥八平二，馬 8 退 7，俥二平三，包 9 進 1，炮二退六，車 4 進 2，相七進五，車 4 平 2，相五退三，車 2 平 8，黑方大占優勢。（當年在南京孝陵衛訓練，宋樹明來擺演，筆者「好記性不如爛筆頭」，故尚可錄出）

 5.………… 包 2 退 1

 顯然不能走卒 7 進 1，由於紅有炮六進三！

 7.炮六平二 卒 7 進 1

 如改走車 1 平 4，紅傌六進四，馬 7 進 8，兵三進一，紅方先手。

 8.炮二進一 車 1 平 4

 9.傌六進七 卒 7 進 1

 衝卒是對的。如改走馬 7 進 6，紅炮二平三，象 7 進 9，相七進五，黑雙象較散，複雜局勢下紅多子稍優。

 6.炮六進三 包 2 平 6

黑方　王琳娜

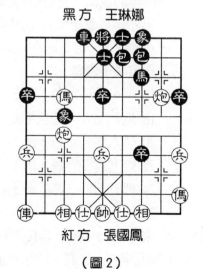

紅方　張國鳳

（圖2）

10. 傌三退一（圖2） 車4進6

張、王以往交鋒，多見鬥屏風馬平包兌車局，本局黑方在不知不覺間進入紅「軌道」。

在附圖2局面下，黑方進車兵線是一步軟著。目前應屬於紅方多子、黑有先手的互存顧忌之複雜局面（誰研拆得深，臨場當然更有利），黑方似宜改走包6進5，舒展雙象之聯絡並伺機謀兵，會較多攻防變化吧。

11. 俥九平八　車4平5　　12. 相三進五　包6進4

13. 炮七退三　包6進3

教練李國勛在旁觀戰比自己下棋時心情還要緊張。當筆者從賽場出來，其立即問，「你看紅棋可好？」吾答，「當然紅好。」

14. 俥八進九　士5退4　　15. 俥八退二　包6平7

16. 傌七進六　…………

凶悍的攻法，符合張國鳳之棋風。

另外亦可改走俥八平四兼攻帶守，黑士4進5，俥四進一，後包平9，炮二退六，以後有炮二平三再俥四退七等著法，穩定多子優勢。

16. …………　象7進5	17. 炮七平五　車5平6
18. 炮二平九　前包平8	19. 炮五進五　馬7進5
20. 傌六退五　包8進1	21. 仕四進五　包7平8
22. 炮九進三　將5進1	23. 俥八退三　將5平6
24. 傌五退四　將6進1	25. 仕五進四　前包平9

26. 傌四進三

末尾形勢，黑万若接走包8進8，紅帥五進一，車6進1，炮九平四，紅勝。故黑棋放棄續弈。

闖過了這艱難一關（王琳娜是 1997、2001 年兩屆全國個人冠軍），以下還有 5 輪棋，看來張國鳳如果不出意外，有望圓夢。

第 108 局

運機疆場爭成敗

「用兵車陣略，運將帥軍機，王霸競縱橫，應領略寒寺夜鐘金峰古塔。襲祖塋遺風，翻棋樓戰史，疆場爭成敗，莫辜負三春煙景六代江山。」（1932 年間「南京、鎮江、蘇州埠際象棋賽」賽場紀念聯）

附圖局面是 2001 年全國象棋個人賽第 8 輪火車頭金波執紅棋與江蘇王斌弈成，其布局著法為：

1. 兵七進一　卒 7 進 1
2. 炮二平三　包 8 平 5
3. 傌八進七　馬 8 進 7

（圖）

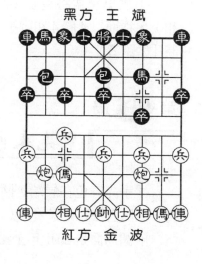

黑方 王 斌

紅方 金 波

4. 炮八平九 ‥‥‥‥‥

多見走相七進五，黑車 9 平 8，仕六進五，紅陣形較厚實。現在紅平炮欲另闢蹊徑。

4. ‥‥‥‥‥ 馬 2 進 1
5. 俥九平八　車 1 平 2
6. 炮三進三 !? ‥‥‥‥‥

先取一卒，準備再傌二進

三，似佳實劣之著。改走俥八進五較正。

6. …………　卒 3 進 1！　　7. 兵七進一　包 2 平 3

8. 俥八進九　馬 1 退 2　　9. 兵七平八　象 7 進 9

10. 炮三退一　包 3 進 7　　11. 仕六進五　車 9 平 8！

12. 炮九進四　…………

無可奈何。如改走傌二進三，黑車 8 進 4！厲害。

12. …………　馬 2 進 3　　13. 炮九退一　馬 3 進 2

14. 相三進五　包 3 退 1　　15. 傌二進三　車 8 進 1！

16. 仕五進六　車 8 平 3　　17. 傌七進八　馬 2 進 4

18. 俥一進一　馬 4 進 5　　19. 傌八進六　…………

如改走俥一平五捉馬，黑可車 3 進 4，紅棋亦難解危
急。

19. …………　包 3 平 8！　　20. 傌三退二　車 3 進 8

21. 帥五進一　馬 5 退 7

紅方認輸。

王斌勇挫猛將金波（許銀川、呂欽卻分別被對手逼
和），從而以 4 勝 4 和戰績成為男子甲組 40 員戰將中的暫
時「領跑者」。

第 109 局

爭先春色在眉端

「爭先春色在眉端，圍坐佳人著意看。可是相憐饒不
得，東風自怯五更寒。」（元・袁桷）

附圖局面是 2001 年全國象棋個人賽女子組第 8 輪張國

鳳執紅棋與鄭楚芳弈成，現在
輪到紅方走子：

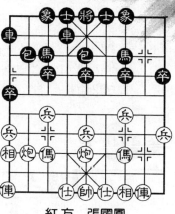

黑方　鄭楚芳

紅方　張國鳳

　　1. 俥二進五　卒 1 進 1
　　2. 兵九進一　車 1 進 4
　　3. 傌三進四　包 2 平 1
　　4. 俥二平六　車 4 平 2
　　5. 俥六進一　車 1 退 2
　　6. 俥六退二　車 1 進 1
　　7. 俥九平七　車 2 進 5
　　8. 傌四進六　馬 3 退 1
　　9. 兵七進一！…………

在第 4 輪金波執紅棋對許銀川時是走的炮八退二，許包
1 進 5 取相占優。

蘇、粵女將想來自有其教練作「火線」指導——局面雷
同，現在紅棋變招在前，且觀黑方應變能力之表現。

　　9. …………　車 1 平 3

黑若包 1 進 5 吃相，則紅兵七進一或兵七平八均佳。但
用車吃兵，似不如改走卒 3 進 1 較複雜。

　　10. 俥六平八　車 2 平 1!?

黑棋躲車避兌、自置於險地，大錯！應改走車 2 退 1，
紅傌七進八，包 5 平 4，調整陣形，戰線較長。

　　11. 傌六進四　車 3 平 6　　12. 傌四進三　車 6 退 3
　　13. 俥八進四　包 5 退 1

無奈。如補士則紅俥八平九後，有炮八進六攻雙車的手
段。

　　14. 炮八進二！　車 1 退 2　　15. 炮八平七　象 3 進 5

16. 俥八平九　　車６平７　　17. 俥七平八　　包５平６
18. 炮七平五！　包６平３　　19. 俥八進七　　車７平９
20. 傌七進八　　卒５進１　　21. 前炮進三！　象７進５
22. 俥八平五　　包３平５　　23. 傌八進七

黑方認輸。

第 局

過五關少帥奪標

2001 年全國個人賽 10 月 27 日在古城西安閉幕後，眾高
手隨即揮師東進，赴合肥參加「華亞防水杯」全國象棋特級
大師、大師賽。

廣東呂欽在先後淘汰了張申宏、聶鐵文、劉殿中、徐天
紅等四將後，決賽中擊敗卜鳳波，奪走冠軍。

附圖局面是大師賽首輪呂
欽執紅棋對湖南張申宏弈成，
現在輪到紅方走子：

1. 兵七進一！象５進３

黑不能走卒３進１，因紅
相三進五得子。

2. 相三進五　車７退１
3. 傌六進八　馬３退４
4. 俥九平八！包１平６
5. 傌八退七　包６平２！
6. 俥八平七　馬４進５

黑方　張申宏

紅方　呂　欽

7. 相九退七！卒 5 進 1

紅退相等著，好。黑衝中卒另若改走車 1 平 4，紅俥六·
進八，士 5 退 4，炮八平九，亦為紅優。

8. 炮八進三！馬 7 進 8　　　 9. 俥六進三　　馬 5 進 7
10. 俥七平四　馬 8 進 9　　11. 傌七進五！車 7 平 9

紅彎弓盤傌衝至對方小卒的虎口，實戰中弈出誠巧妙
噫！黑若接走卒 5 進 1，則紅炮八平三叫殺，優勢更大。

12. 俥六進二！馬 9 進 7　　13. 炮七平三　馬 7 進 8
14. 炮三進＿　車 1 平 3　　15. 俥四進七！包 9 平 6
16. 俥六平五！包 2 進 1　　17. 俥五退一　馬 8 進 9！

黑方為「綠林高手」（2001 年個人賽第十二名、新晉
國家大師），局面下風猶如一尾被圍在網內的大魚，正竭力
掙扎著——馬奔臥槽，是意圖「圍魏救趙」也。

18. 傌五進三！馬 9 進 7　　19. 帥五進一　馬 7 退 6
20. 帥五退一　馬 6 進 7　　21. 帥五進一　馬 7 退 6
22. 帥五退一　象 7 進 9　　23. 俥四平五！士 6 進 5
24. 傌三進四　將 5 平 4

如改走將 5 平 6，紅炮三平四，車 9 平 6，俥五進三，
亦為紅勝。

25. 俥五進三　馬 6 進 7　　26. 帥五進一　馬 7 退 6
27. 帥五退一　馬 6 進 7　　28. 帥五進一　象 3 退 5
29. 俥五退一

「車心馬角，神仙難救」，黑認輸。

第 111 局

當一回擁兵模範

棋壇較出名的「擁兵模範」，前有廣東楊官璘，後見河北李來群；「華亞防水杯」賽上，廣東許銀川亦扮演了一回「擁兵模範」。

附圖局面是首輪比賽許銀川在與廖二平慢棋弈和以後，加賽快棋（每方 15 分鐘須走滿 30 步，以下 5 分鐘須走滿 10 步棋），由中炮對左包封車弈成，現在輪到紅方走子：

　　1. 炮八平九　車 2 平 8　　　2. 俥八進六　包 5 平 6

偏於穩守，或許是震懾於許少俠的威名。多見黑方走包 8 平 7 對搶先手，局勢較為激烈。

　　3. 俥八平七　象 7 進 5　　　4. 炮五進四　馬 3 進 5

　　5. 俥七平五　包 6 進 5

　　6. 俥五平四　…………

紅方不宜貪吃卒走俥五平三，由於黑包 6 平 1，相七進九，包 8 平 7，俥二進五，車 8 進 4，黑棋將得相占優。

　　6. …………　包 6 平 1

　　7. 相七進九　包 8 平 7

　　8. 俥四退三！前車進 5

　　9. 傌三退二　包 7 進 2

　　10. 傌二進一　車 8 進 7

黑方　廖二平

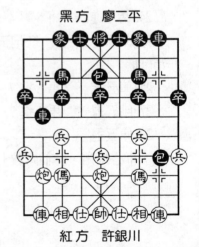

紅方　許銀川

可考慮改走包 7 平 9，較多對抗手段。

11. 傌七進六　包 7 平 8

仍宜改走包 7 平 9 較多變化。

12. 傌六進四　馬 7 進 5　　13. 俥四退二　車 8 平 9

14. 俥四平二　車 9 退 1　　15. 仕六進五　車 9 平 6

應改走士 4 進 5，較多周旋。唯因是快棋，走出有「毛病」棋幾率比慢棋高得多，可以理解。

16. 傌四進六　車 6 退 5　　17. 兵七進一　馬 5 進 4

18. 俥二進一　車 6 平 4　　19. 兵七平六　卒 7 進 1

20. 俥二平六！馬 4 進 2　　21. 俥六平八　馬 2 退 4

22. 兵三進一　象 5 進 7　　23. 兵五進一！車 4 進 1

24. 相九進七！車 4 平 3　　25. 相三進五

黑馬被生擒，至此紅勝。

第 112 局

山中聽棋聽松聲

「春聽鳥聲，夏聽蟬聲，秋聽蟲聲，冬聽雪聲，白晝聽棋聲，月下聽簫聲，山中聽松聲，水際聽欸乃聲，方不虛此生耳。」（《幽夢影》）

「華亞防水杯」賽 2001 年 11 月 3 日進入決賽，廣東湯卓光與江蘇徐天紅爭奪季、殿軍（獎金分別為 1 萬、5 千元）。

圖 1 局面是湯卓光執紅棋與徐天紅由中炮過河俥對屏風馬平包兌車弈成，現在輪到紅方走子：

1. 俥三退一　包2平1

2. 俥三平八　車6進1

愚意應即走車8進6，賽後問天紅，他說知道有這一步棋，臨枰黑棋走肋車進1，是想看看新變化。

3. 俥八進二　士6進5

4. 炮五平六　車8進4

5. 俥九平八　包9進1

6. 相七進五　車6平4

7. 仕六進五　卒3進1

8. 後俥進四　車4進4

9. 炮九進四　士5退6

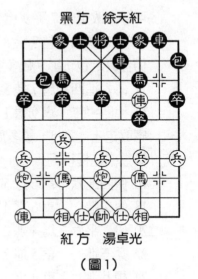

黑方　徐天紅

紅方　湯卓光

（圖1）

防紅炮九平七奪子。另若改走車4退3，紅炮九平八，以下紅有兵七進一然後傌七進六，黑方不肯。

10. 炮九平七　馬3退5　　11. 前俥退一　包1平4

12. 炮六進五　包9平4　　13. 兵三進一　卒3進1

如改走車4平3？紅兵七進一，車3退2，傌七進六，紅多兵之勢穩固（以下有後俥進一、傌三進四等著）。

14. 後俥平七　馬5進4　　15. 俥七平八　車8平3

16. 傌七退六　象7進5　　17. 後俥進一 …………

邀兌黑河沿俥機警！若改走兵九進一逃兵，黑有馬7進6，黑方子力活躍，紅難控制。

17. ………… 　車3平2

18. 俥八退一（圖2）車4平1

以上一段雙方攻防著法俱見緊湊，在圖2局面下黑方接

著用車殺邊兵失誤，應改走馬
4進3窺伺紅中兵，紅方如接
走傌六進七，則黑馬3退5捉
炮（同時伏馬5進6進攻）；
又紅如改走傌三進四，則黑可
車4退3，均較實戰著法頑
強。

（圖2）

19. 俥八進一　車1平4
20. 傌六進七　馬4進3
21. 傌三進四！馬3退2
22. 傌四退六　馬2進3

應改走馬2進1，紅傌六

進八，包4退1，較多周旋機會。

23. 傌六進八　馬3退4　　24. 傌七進九！　卒5進1
25. 傌九進八　馬4進6　　26. 後傌進六　　士6進5
27. 炮七平四！馬6進7

改走象5進3防紅雙傌取勢，較多周旋。

28. 傌六進八　包4退1

仍宜象5進3。

29. 傌八進六！後馬進8　　30. 兵三進一　馬8進9
31. 傌八進七　士5進4　　32. 傌六進八　將5進1
33. 炮四平九　象3進1　　34. 炮九平八

黑包必丟，紅勝。

第 113 局

言得千金紫玉環

「棋品從來重一先，後庭無事綠窗閑。昭容不睹尋常物，言得千金紫玉環。」（宋·宋白）

2001 年 11 月 3 日下午，「華亞防水杯」賽冠亞軍決戰由安徽電視臺現場直播，陳俊鴻（香港）約筆者先去市內繁華的淮河路參觀市容及「李鴻章故居」（省重點文物保護單位），然後回房間觀看電視轉播。講解特邀了柳大華、蔣志樑擔任，故更見錦上添花場面火爆。

附圖 1 局勢，是呂欽執紅棋與卜鳳波由順包直車兩頭蛇對雙橫俥布局弈成，現在輪到紅方走子：

1. 仕六進五 …………

十來天前的全國個人賽上呂欽是走相七進九（對萬春林，參見第 103 局），現在改走補仕，是顧忌卜鳳波有賽前準備方案嗎？

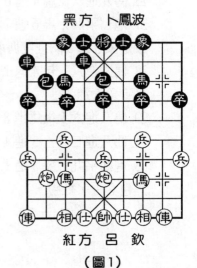

黑方　卜鳳波

紅方　呂　欽

（圖1）

1. …………	車 1 平 3
2. 傌三進四	卒 3 進 1
3. 兵七進一	馬 3 退 5
4. 俥二進五	卒 7 進 1
5. 俥二平三	象 7 進 9
6. 俥三平六	車 4 進 3

7. 傌四進六　車3進3　　8. 傌六進五　象3進5

9. 傌七進六　車3平4　　10. 傌六退七　車4平3

11. 傌七進六　車3平4　　12. 傌六退七　車4進2

13. 炮八退一　…………

紅方退炮這一步棋是新變化嗎？記得以往有觀點認為是走炮五平四，黑車4平3，相七進五，紅陣容穩整且多一相頭兵，紅較舒展。

13. …………　馬5進3　　14. 炮五平二　馬7進6

15. 相七進五　象9退7　　16. 俥九平七　包2退1

17. 炮二進一　車4退3

偏於穩健。亦可改走車4進2，紅炮二退二，車4退2，靜觀紅棋之動態。

18. 傌七退六　馬3進4　　19. 兵五進一　士4進5

不能走馬6進7，由於紅方有炮二進三。

20. 俥七進八　包2進1　　21. 炮二平八　車4退1

22. 俥七退二　馬4進2

暗護中卒，由兌子來消解紅方之先手，防禦得法！

23. 後炮進三　包2進4　　24. 炮八進五　…………

看官注意，中卒切不可瞎吃，若走俥七平五？黑馬6進4，待紅逃車後黑包2進3照將速勝。

24. …………　將5平4

另如改走車4平2，則紅炮八平九，包2進3，傌六進七，紅方占優。

25. 傌六進七　馬6進4

再逼兌一子，好棋。

26. 俥七進三　將4進1　　27. 俥七退六　馬4進3

28.俥七平八　馬3退4

這步退馬好像是「眼光棋」！應改走車4進3捉中兵，紅俥八平七，則車4平2，和勢即呈。

29.相五進七　將4退1　　30.兵一進一　卒1進1

31.相三進五　馬4退3　　32.炮八平九　卒5進1

33.炮九退三　…………

另如改走俥八進六，黑將4進1，俥八退三，馬3進4，兵五進一，馬4進6，俥八平四，馬6退5，黑棋馬步靈活、紅方求勝甚難。

33.…………　卒5進1　　34.俥八進六　將4進1

35.炮九平一　車4進4

亦可改走卒5平6，紅方若俥八退三，馬3進4，炮一平六，車4平3，炮六退一，將4退1，黑方可以抗衡。

36.俥八退四！將4退1　　37.兵三進一　卒5進1

38.相五退七　象5進7

39.俥八平三　車4退3

40.兵一進一　馬3進4

41.炮一進三　馬4進6

42.俥三進四　將4進1

43.炮一退一　將4退1

44.俥三退五　卒5平4

45.俥三退一　卒4平5

46.俥三進一　卒5平4

47.兵一平二　卒4進1

衝卒，黑方的策略是以攻為守，來尋覓謀和途徑。

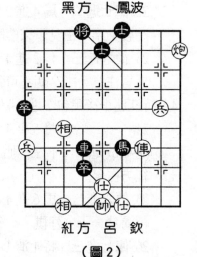

黑方　卜鳳波

紅方　呂　欽

（圖2）

48. 俥三退一　車４進３

49. 炮一進一　將４進１

50. 炮一退一　將４退１（圖２）

51. 炮一退七　…………

比賽結束以後，呂欽曾說，如果我走炮一退五（則黑必馬６進７），就馬上和棋了；走炮一退七，是想看看有沒有求變（謀勝）的機會。可見高手鬥勇鬥智，內中學問頗大。

51. …………　馬６進５

黑方如果个邀兌車，也可以改走卒４進１（如誤走車４平１？紅仕五進六，馬６進４，炮一平六，馬４退３，俥三平六，將４平５，炮六平一，黑劣紅勝），紅仕五進四，車４平５（如欲單純謀和，則走馬６退５），仕四進五，卒４平５，帥五平四，卒５進１，帥四進一，車５平１，相七退五，卒１進１，紅方如強圖取勝也會有風險。

52. 俥三平六　馬５退４　　53. 仕四進五　卒４平３

逃卒有誤。可以改走馬４進２，紅若相七進九，卒１進１，炮一進一，卒４進１，仕五進六，馬２退４，兵九進一，馬４進６，帥五平四，馬６退５，相七退五，馬５進３，和局。

54. 相七進五　馬４退３

回馬過於消極。應改走卒３進１，紅若炮一進八，將４進１，炮一退四，卒３平４，仕五退六，馬４退６，兵二平三，馬６進７，炮一退五，馬７退５，紅方較難謀勝。

55. 炮一進四　馬３退２　　56. 兵二平三　卒３進１

57. 兵三平四　卒３平４　　58. 兵四平五　馬２進４

逼走之著。否則紅兵五平六封住黑馬，再運炮打死過河

卒，黑危險。

59. 炮一平二	士5進6	60. 仕五退六	士6進5
61. 帥五平四	將4進1	62. 炮二平一	將4退1
63. 帥四進一	將4進1	64. 相七退九	馬4進5

放棄固守的邊卒，是防止局勢有變。如改走將4退1，紅相九進七，將4進1，兵五平六，馬4進6（如改走馬4退2，紅炮一退二，將4進1，炮一平七，運炮可捉死黑1路卒），兵六平七，馬6進7，帥四退一，馬7退5，兵七平八，馬5進3，兵八平九，馬3進2，後兵進一，馬2退3，炮一退一，紅方勝定。

65. 炮一平九	馬5進7	66. 帥四進一	馬7退5
67. 帥四退一	馬5進7	68. 帥四進一	馬7退5
69. 帥四退一	馬5進3	70. 炮九進一	馬3進5
71. 炮九平六	馬5退3	72. 相九進七	將4退1
73. 仕六進五	馬3退5	74. 仕五進四	馬5進7
75. 帥四退一	馬7進8	76. 帥四進一	馬8退7
77. 帥四退一	馬7進8	78. 帥四進一	馬8退7
79. 帥四退一	馬7退5	80. 帥四進一	馬5進4
81. 相七退五	馬4退5	82. 炮六平五	馬5進3
83. 相五進七	士5進4	84. 炮五平七	馬3退5
85. 兵九進一	將4平5	86. 炮七平三	馬5進7
87. 帥四退一	馬7退5	88. 帥四進一	馬5進7
89. 帥四退一	將5平6	90. 兵九進一	馬7退5
91. 帥四進一	馬5進7	92. 帥四退一	馬7退5
93. 帥四進一	馬5進7	94. 帥四退一	士6退5
95. 帥四平五	馬7退5	96. 仕四退五	馬5退7

97. 兵五平六	馬 7 進 6	98. 仕五進四	馬 6 進 4
99. 相七退五	馬 4 退 5	100. 仕四退五	馬 5 進 7
101. 相五退三	士 5 退 4		

黑方久戰之下走出昏著，被紅棋平炮打雙白吃一士，這場「馬拉松」戰鬥快結束了。

102. 炮三平六	卒 4 平 3	103. 炮六進三	將 6 平 5
104. 炮六退一	將 5 進 1	105. 炮六平七	馬 7 退 8
106. 帥五平六	馬 8 進 6	107. 兵六平七	馬 6 進 4
108. 兵九平八	將 5 退 1	109. 炮七平三	士 4 退 5
110. 炮三退七	將 5 平 6	111. 相三進五	士 5 退 4
112. 兵七進一	士 4 進 5	113. 兵八進一	將 6 平 5
114. 兵七平六	將 5 平 6	115. 兵八平七	將 6 平 5
116. 帥六平五	將 5 平 6	117. 炮三平四	將 6 平 5
118. 相五進三	將 5 平 4	119. 帥五平四	將 4 平 5
120. 炮四平三	將 5 平 4	121. 帥四進一	馬 4 退 3
122. 仕五進六	馬 3 進 2	123. 相三退五	將 4 平 5
124. 兵六平五	將 5 平 4	125. 兵七平六	將 4 平 5

126. 兵五進一（紅勝）

歷經 5 個多小時的苦戰，呂欽奪魁（獲獎金 4 萬），卜鳳波亞軍（獲獎金 2 萬），皆大歡喜，於是曲終人散。

儘管存有個別疏漏，本局仍不失為一盤高水準的對局。

第114局

局盡殘星數點明

「蕉陰分韻罷，棋興月中生。黑白仍如舊，贏虧卻屢更。思深情轉惑，靜極子無聲。局盡天將曉，殘星數點明。」（清・駱綺蘭《月夜對弈》）

附圖局面是 2001 年 12 月「九天杯」全國象棋大師冠軍賽第 1 輪趙劍執紅棋與苗永鵬由中炮過河俥急進中兵對屏風馬演進弈成，現在輪到紅方走子：

1. 傌六進七　…………

另一路演變選擇是走傌七退五，然後伺機炮八平七，活通紅左俥。

1. …………　車1平3
2. 前傌退五　卒3進1
3. 傌七退五　卒3進1
4. 炮八平六　馬7進8
5. 俥四平三　包2退1
6. 俥九平八　卒3進1！

衝卒制住紅方歸心傌出路，緊要之著。以往實戰中出現過車 8 平 6 或者卒 3 平 4 走法（看官可參閱 2000 年全國團體賽相關對局），但均不如直接下卒簡明乾脆。

黑方　苗永鵬

紅方　趙　劍

7. 炮六進六　⋯⋯⋯⋯

主動邀兌，破去黑「擔竿包」，具有新意。另若改走兵五平六，黑車8平6，以後變化繁複，優劣不易判明。

7. ⋯⋯⋯⋯　包7平4　　8. 俥八進八　包4進5

9. 炮五進一　卒7平6　　10. 後傌進六　⋯⋯⋯⋯

忽視了黑棋左馬進攻之厲害，一著棋斷送前程！應改走後傌進四去卒，紅勢不弱。

10. ⋯⋯⋯⋯　馬8進6！　　11. 炮五平七　馬6進4！

黑棋不食俥卻吃傌，正是雷霆萬鈞之攻擊！若馬6退7去車，紅傌六進七尚有點周旋。

12. 仕四進五　車3進6　　13. 俥八平六　⋯⋯⋯⋯

黑雙車馬卒四子臨門，右車吃炮後，下面就有馬4進5入局攻殺，故紅無奈平俥防守。

13. ⋯⋯⋯⋯　卒6進1　　14. 俥六退五　車3平4

15. 仕五進四　卒9進1！　　16. 相七進五　車8平6

17. 仕四退五　卒1進1　　18. 傌五進七　車4平1

19. 傌七退六　士5進4　　20. 傌六進八　士6進5

21. 傌八退七　車1平2　　22. 俥三退二　車6平9

黑得子後殘棋著法老練細緻，紅無謀和機會，至此紅方放棄續弈。

第115局

難忘一條玄妙路

「未去交爭意，難忘勝負心，一條玄妙路，徹了沒人

尋。」（宋・邵雍）

附圖局面是「九天杯」賽第 2 輪宋國強執紅棋與張江由起馬局弈成，現在輪到紅方走子：

1. 炮八進四 …………

黑方 張江

紅方 宋國強

上一步棋黑方不補左象而直接平車卒底，欲從 7 路線兌卒通車，意圖明顯；紅方如接走炮二退一，則黑馬 8 進 9，雙方正常。

現在紅棋進炮過河，放任黑兌卒活車，有「迎著風險上」、各攻一面之效，其構思出常人意料！

 1. ………… 卒 7 進 1 2. 炮八平七 象 7 進 5

黑補左象，用意是以後可馬 8 進 6 跳拐腳馬疏通左翼子力，正常應法。惟右翼底象壓力較大，權衡輕重，改走象 3 進 5 則較為工穩。

 3. 傌三進四 卒 7 進 1 4. 傌四進六 車 7 進 3

 5. 傌六進四 馬 8 進 6 6. 俥九平八 馬 3 退 5

另如改走：一、包 2 退 2，紅傌四進二，馬 6 進 8，俥八進六，紅方先得一子；二、包 2 平 1，紅俥八進七，黑右翼有受攻之虞。

 7. 俥一進一！卒 7 平 6 8. 俥一平六 包 8 平 7

 9. 俥六進七！車 9 平 8 10. 俥八平六 包 2 退 2

紅右俥出動後攻勢猛烈，棄底相黑包不敢吃，現如改走包 7 進 7 轟相，紅仕四進五，包 2 退 2，後俥進六，紅方雙

俥炮欺黑窩心馬無處可去，將很快成殺。

11. 相三進五 …………

「難忘一條玄妙路」！紅棋準備補士以後用主帥助攻，典型的「連將三出車」來了！

11. ………… 卒 3 進 1　　12. 後俥進五 …………

使黑入宮馬不得動窩，妙在此時黑棋中象四面堵塞竟無路可行。

12. ………… 車 8 進 7　　13. 仕六進五　卒 3 平 4

14. 帥五平六

以下用俥吃卒，紅勝。

「連將三出車」，也稱「露將三把手」，此時將（帥）雖然不出九宮，但力量不亞於一車也。

第116局

海枯天定著常新

「落葉濺吟身，會棋雲外人。海枯搜不盡，天定著長新。月上分題偏，鐘殘布子勻。忘餐兩絕境，取意鑄陶鈞。」（唐・李洞）

附圖局面是「九天杯」賽第 2 輪張強執紅棋對傅光明由對兵局弈成，現在輪到紅方走子：

1. 炮三進三 …………

紅炮出擊先取一卒實利，是否「符合棋理」，見仁見智，恐各人見解不同也。紅方如改走兵三進一，則黑馬 7 進 6，兵三進一，馬 6 進 5，紅不能滿意。又若改走相三進五

補棋，則黑車 1 平 2，炮八進四，馬 3 退 1！紅左炮進退都有乏味之感（如走炮八進一，黑有車 2 進 2。又若走炮八退一，黑可包 8 進 2）。

黑方　傅光明

紅方　張　強

1.………… 馬 7 進 8

2. 兵三進一　…………

改走傌二進三，局勢較正。從這裡開始到下面的幾步棋，似可看出，紅方搶先爭勝的意識十分強烈。

2.………… 象 7 進 9　　3. 炮三平八　馬 8 進 6

4. 傌二進三　馬 6 進 4　　5. 傌三進四　…………

紅棋著法非常強硬（如改走俥一進一防黑馬臥槽，局勢較緩和），竟然不懼怕元帥坐上！「將、帥係一軍之主，威鎮九宮，尋常不可輕易移動。」這是棋譜上的告誡。現在紅棋這樣走，於是就逼著黑方被迫棄子搶先了（否則黑棋失先過多，必然形成單方面的被動挨打局面）。

5.………… 馬 4 進 3　　6. 帥五進一　卒 3 進 1

7. 兵七進一　後馬進 2　　8. 兵七平八　車 1 進 1！

9. 傌四退六　…………

追求得子，引來後患。似宜改走俥一平二出動，再伺機傌四退五消除後防威脅，較為適宜。

9.………… 車 1 平 3　　10. 俥一進二　車 9 平 7！

黑方之目標明確，車包沉底搶攻。

11. 傌六退七　車 7 進 5　　12. 後傌進九　車 7 進 3！

13. 帥五退一　包8進7　　14. 俥一平二　…………

紅方子多難以解危。另如改走俥一退二，黑車3進6，俥一平二，包5進4，成「鐵門栓」殺。

14. …………　包8平9　　15. 炮八退一　車7進1

16. 帥五進一　包5平2！

「廿年如一日，滴水穿石功。意志堅如鐵，危局善經營。」（20世紀80年代間孟立國贊傅光明）傅光明一貫追求「棋藝的完美程度和意境」，這一步獻包弈出，遂奠定勝局。

17. 相七進五　車7退5　　18. 俥二退二　車3進6

19. 俥二平一　包2進6　　20. 相五進七　車7進2！

21. 帥五退一　車7平5　　22. 仕四進五　包2退2

23. 俥八平九　車3退2

黑右車不吃傌而吃相，也許還是在追求完美吧！

24. 俥一進二　車3平7　　25. 俥一退二　包2退1

26. 俥九平七　包2平5（黑勝）

第 117 局

願君大振常山勇

「越險登高膽氣粗，弈林風吼小於菟。古今陣法通千變，南北精華冶一爐。剽虎屠鯨勤練劍，囊螢映雪苦攻書。願君大振常山勇，定探驪龍頜下珠！」（劉夢芙贊趙國榮詩）

圖1局勢是胡榮華執紅棋與趙國榮在 2002 年 1 月第 22

屆「五羊杯」半決賽時弈成，前面兩盤慢棋都下成和局，這是加賽快棋。布局演成順炮直俥兩頭蛇對雙橫車，現在輪到紅方走子：

黑方　趙國榮

紅方　胡榮華

（圖1）

　　1.仕六進五　車4進5

　　在 2001 年全國象棋個人賽上多見紅方走相七進九，雙方另有攻防變化。

　　紅棋補仕，其作用同樣是伺機活通左俥。黑方肋車過河，是近期趙國榮後手鬥順包時喜用的走法；另如改走車1平3，紅傌三進四，以下卒3進1，兵七進一，馬3退5，俥二進五！卒7進1！俥二平三，象7進9，俥三平六，車4進3，傌四進六，車3進3，傌六進五，象3進5，俥七進六，車3平4，傌六退七，感覺上紅方淨多一相頭兵稍好（看官可參閱本書第 113 局呂欽對卜鳳波局例）。

　　2.相七進九　…………

　　多數人採用的走法。其實，如改走炮五平四，黑卒5進1，相七進五，紅陣也還算工穩——也許是走飛邊相者認為這樣紅方的進取力不強!?

　　2.…………　車4平3

　　另一種選擇是放任紅左俥出動，走車1平6，則紅俥九平六，車4平3，俥六進二，卒5進1（或車6進5），炮八退二，包2進5，傌七退六，包2平5或者包2退2，均有

著繁複變化。

　　3.俥九平七　車1平6　　4.俥二進五……

　　前時在閑聊棋戰動態時，曾有某特級大師告知筆者，後手鬥順包總是要吃虧一點。

　　惟趙國榮在近期比賽中卻幾度鬥包，顯見其嘔心瀝血在艱苦磨礪之中，方能有臨枰運用之勇氣也！

　　紅棋進右俥「跨江擊劉表」，「騎河車控子有力」──正是棋諺所云。

　　另有傌七退六及俥二進六等選擇，但2001年3月電視快棋賽上許銀川執後手時已曾擊敗過趙國榮，趙理應有其心得體會。胡司令另闢蹊徑，不足為怪。

　　4.…………　卒7進1　　5.俥二平三　馬7進6

　　6.傌七退六　…………

　　紅退傌邀兌似嫌消極。

　　後來許銀川在本屆「五羊杯」爭奪第3、4名的決賽中，不懼黑左馬渡河，改為走傌三進四，黑馬6進4，紅傌四進六！車3進1，俥七進二，馬4進3，兵七進一！（不食馬卻衝兵，爭先之著）象7進9，俥三平二，包5平7，仕五進六！前馬退4，傌六進七，象3進5，俥二平六！（如改走傌七退五，黑可馬4進2，紅方難以控制）包7平3，俥六退一，卒3進1，俥六進二，士6進5，俥六平五，雙方都是車雙包，但紅方占位較好而且多兵，黑處下風。

　　6.…………　車3進3　　7.相九退七　象7進9

　　8.俥三平二　包2進2

　　眼光棋！應改走包5平7！紅如相三進一，包7進5，炮八平三，包2進7，黑棋滿意。

9. 炮五平四！…………

逼兌俥機警。如逃俥而走俥二退二，黑車6平4，紅方很難受的。

9. ………… 包2平8　　　10. 炮四進六　馬6進5

11. 相七進五　卒5進1　　　12. 俥三進四　包8平6

13. 俥四退六　卒5進1　　　14. 前俥進五　馬3進5

15. 俥五進七　包5平7　　　16. 炮四退二　…………

宜改走炮四平三掩護底線（三路相）較妥。

16. ………… 前馬退3

不如前馬退7先手捉炮更為實惠，紅如炮四平三，黑有馬7退9！

17. 炮八進七　士6進5　　　18. 俥六進七　馬3進5

稍軟。改走包6平3較緊，紅後俥進八，黑則卒5進1！

19. 炮八退三！前馬進3

改走後馬進3較妥。

20. 炮八平五　將5平6

21. 俥七退五（圖2）馬3退5

黑方　趙國榮

紅方　胡榮華

（圖2）

在圖2局勢下，黑方接著走馬3退5是嚴重失誤。應改走包6進2，下一步有包7進7再包6平5抽俥手段。

22. 兵三進一　包6進4

23. 相三進一　…………

改走兵三平四亦屬紅優，

不過估計紅棋已看到下面有妙著奪子。

　23. ………… 象9進7　　24. 炮五進一！…………

進炮是一步巧著。由此紅方得子了。

24. …………	卒5平6	25. 炮四退五	包7平6
26. 炮五退四	包6進6	27. 兵一進一	包6平9
28. 相一退三	包9退2	29. 兵九進一	包9平8
30. 炮五平九	包8退1	31. 相五進七	包8退1
32. 傌五進三	卒1進1	33. 炮九進二	包8退2
34. 炮九進一	包8平9	35. 傌三進一	象7退9
36. 相七退五			

　紅方得子後「落局」走法簡潔老練，至此構成必勝之殘棋，黑方遂放棄續弈。全局紅方用時5分鐘，黑方8分鐘——不論勝負，快棋賽上雙方下出了很高的水準！

第118局

敲枰逐鹿占勝場

　「兩代俱是英雄將，愛徒更比恩師強。狩獵北陲彎弓出，敲枰逐鹿占勝場。」這是《銀荔杯象棋全國冠軍賽對局賞析》上贊頌趙國榮的詩句。

　圖1局面是雲南王躍飛執紅棋與趙國榮在2002年1月「派威互動電視」超級排位賽上弈成，現在輪到紅方走子：

1. 炮五平六	卒3進1	2. 兵三進一	車8退1
3. 兵七進一	象5進3	4. 炮八平七	馬3進4
5. 俥四進二	…………		

小將勤奮用功，緊趕潮流，時髦的攻擊方案再現棋枰！（看官請參閱本書第107局「臥薪嘗膽天不負」進行比較對照）但趙國榮豈有不知道新信息之理?!

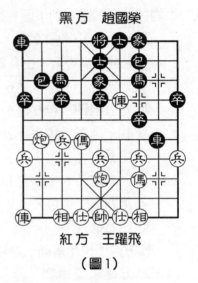

黑方 趙國榮

紅方 王躍飛

（圖1）

5.………… 包2退1
6.炮六進三 包2平6
7.炮六平二 卒7進1
8.炮二進一 車1平4
9.傌六進七 卒7進1
10.傌三退一 …………

紅方多子、黑方多卒且占先手，此刻另一種應法是傌三退五，變化同樣相當繁複，雙方互存顧忌。

10.………… 包6進5！

「手筋」（要著）亮出來了！黑棋另若改走車4進5，紅相七進五（或者相七進九），馬7進6（假若「毛手毛腳」急於想馬上追回一子，改走車4平8捉炮，則紅傌九平八！車8退2？炮七平五，黑劣紅勝），炮二平三，包7平9，仕六進五，紅方稍好。

11.傌九平八 …………

看似平常，卻正是值得推敲的一步棋，改走相七進五較正。

11.………… 車4進5　12.相七進五　馬7進6
13.炮二平三　象7進5

黑方左象飛起結連環，局面即顯得舒展了。

14. 仕六進五　馬6進5
15. 炮七退三　馬5退6
16. 炮七平九　馬6進8
17. 炮三平四　包6平3
（圖2）

18. 炮九進五　…………

黑運馬如龍，即將形成攻
勢，圖2局面下紅方邊炮出
擊，意圖是想與特級大師一
拼，實戰結果表明效果不佳。
可否改走仕五進四（另如改走
俥八進三，則黑包3退3，炮

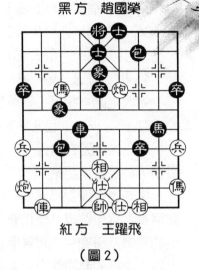

黑方　趙國榮

紅方　王躍飛

（圖2）

四平七，馬8進6，俥一進二，車4退2，炮七進一，卒5
進1，黑棋機會甚多），預防黑臥槽馬威脅，黑方若接走車
4進3捉雙，則炮九進五，車4平9，仕四進五，紅棋前方
有四子歸邊，也可以組織起攻勢來的。

18. …………　馬8進6　　19. 俥八進九　士5退4
20. 俥七退九　馬6進7　　21. 炮四退五　車4平6
22. 帥五平六　車6平4　　23. 帥六平五　車4平6
24. 帥五平六　車6進3　　25. 俥八平六　將5進1
26. 炮九平一　…………

不如改走俥六退三，還較多周旋手段。

26. …………　包7平9　　27. 俥九進八　車6退5
28. 炮一退二　包3平9　　29. 俥六退三　車6進1
30. 兵九進一　將5平6　　31. 俥八進六　包9平4
32. 俥六進二　士6進5　　33. 俥六退四　馬7退6

34. 俥六進四　車6進1　　35. 炮一進四　將6退1
36. 兵九進一　包9退2　　37. 兵九進一　包9退1
38. 兵九進一　象3退1　　39. 相三進一　馬6退4
40. 相一進三　馬4進3　　41. 帥六進一　…………
如改走帥六平五，則黑包9進1，然後有架中包叫殺。
41. …………　包9平8

紅馬被困死在邊線，黑棋車馬包卒的「臨門一腳」即將
發動，於是紅方認輸。

中炮過河俥對屏風馬平包兌車體系中「紅七馬盤河對黑
騎河車」這一路棋，變化繁複，須視當局者對中局局面有深
刻的認識及研究——包馬爭雄，目前這路變化的優劣仍難以
定論；象棋的藝術魅力引人入勝，不正在這裡嗎？

第 119 局

棋局未終人未老

「三湘人去已飄蓬，百尺危樓望靡窮。六籍飄零書劍
冷，十年辜負枕床空。一朝有雁來江北，只字無緣到海東。
棋局未終人已老，子規啼血滿山紅。」（清・宋湘）

圖1局面是許銀川執紅棋與趙國榮在 2002 年 2 月超級
排位賽上弈成，現在輪到紅方走子：

1. 兵三進一　…………

紅方如改走俥六進五，恐怕很容易走成熟套的和局路
徑——即黑包2進2，兵七進一，包2平7，傌七進八，卒3
進1，猶記得 1983 年的比賽中趙國榮在執紅棋時即已有過實

戰局例了。這一步棋改走俥六
進七如何？有待研究。

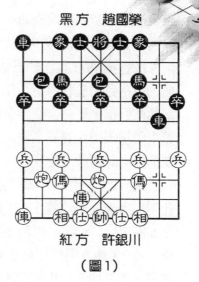

黑方　趙國榮

紅方　許銀川

（圖1）

1. ………… 卒3進1
2. 俥九進一　士4進5

紅方起雙橫俥（待機進
擊）以後，黑方補起了右士，
把「將門」交給對手！（其目
的是待機活通右車），與常規
的「棋理」（背補）竟然背道
而馳，是趙國榮獨得之秘嗎？
愛好者可千萬小心呀！黑棋另
外也可以考慮改走包2進2或
者卒7進1，都是正常的應法。

3. 傌三進四　車8平6　　4. 俥六進三　卒5進1
5. 傌四退三　…………

上一步黑棋衝中卒，是不讓紅炮五平四，車6平8，相
七進五調整陣形。

紅棋退傌必然之著。另若改走：一、傌四退六，黑馬7
進5，俥六進二，象3進1，下一步黑車1平4，把呆滯的右
車出動拼兌，紅方失先了；二、傌四進六，黑卒5進1，傌
六進五，包2平5，然後黑車1平2出動，紅方亦要失先。

5. ………… 包2平1

特級大師的構思自然與眾不同！筆者攜小兒2002年2
月（春節）回老家常熟探視老母，適逢當地春節期間有象棋
比賽——於是筆者在年初二到賽場（開幕時）去助興，遇到
陳仁生（常熟市棋協副會長）、金保（1973年間廣東、上

海象棋隊應邀到常熟表演，金用中炮過河俥進攻屏風馬左馬盤河，先後戰勝了廣東陳柏祥與上海朱永康，一時名震蘇南；後曾獲 1973 年江蘇省個人第 6、1978 年省運會個人第 3 名，現在致力於輔導青少年）、張德芳（1999、2001 年兩屆常熟市冠軍）等諸友好；金保問我，看過前幾天電視上的許銀川與趙國榮比賽嗎？我說，當時有事未看，不過賽後有朋友把對局記錄抄下給我了。

金立即擺給我看，認為黑方平包擬出右車一步棋欠妥，此刻可考慮走卒 7 進 1，紅兵三進一（如走俥九平六，黑有卒 5 進 1！），車 6 平 7，傌三進四，車 7 平 6，傌四退二，車 6 進 2，俥九平三!? 車 6 平 8，俥三進六，包 5 進 4，炮五進三，象 3 進 5，黑方不錯（因紅棋如接著走俥六退一，黑包 2 進 4！兵七進一，包 5 退 1！妙哉）。筆者甚為贊同，謂金「寶刀不老」！

6. 俥六進二！馬 3 進 2　　　7. 俥九平八！…………

紅肋俥進據卒林要津，伺機壓馬，緊要的攻擊手法。此時紅方邊俥再迂迴出動，其構思巧妙含蓄，似笨實佳，快棋賽中弈出，具見局面嗅覺之敏銳與深厚功力！黑棋形勢開始有點不妙。

7. …………　　卒 5 進 1

如果改走卒 3 進 1，紅俥六退一！黑棋右馬進退均為難。

8. 俥六平七！卒 5 平 4　　9. 炮八平九　馬 2 進 3
10. 炮九進四　包 1 平 4　　11. 炮九平八（圖 2）包 4 退 2

在圖 2 局勢下，黑方先退包是想守住底線防禦；另如改

走包5進5去炮，則紅相三進五，象7進5，炮八進三，包4退2，炮八平六，士5退4，俥六平三，亦屬紅方稍優。

12. 俥七平三　包5進5
13. 相三進五　車1進2
14. 兵三進一　車6平5
15. 傌三進四　卒4平5
16. 兵五進一　車5進1

如改走馬3退5，紅仕六進五，亦屬紅優。

17. 傌四進二　馬7退9

黑方又不能走馬7進5，由於紅傌二退三！黑方要失子。

18. 仕六進五　車5退1　　19. 傌二退三　車1平7
20. 俥八進二　車7進1　　21. 兵三進一

黑方超時判負。單從形勢上看，紅方的優勢亦相當可觀了。

黑方　趙國榮

（圖2）

紅方　許銀川

第120局

周郎諸葛俱年少

「兩值周星日正東，象壇一紙得春風。時平始識兵車盛，世治還瞻將帥雄。國手聲華原勇烈，冠軍才調自從容。周郎諸葛俱年少，旗鼓前頭氣如虹。」（徐續賀《象棋報》

創刊兩周年）

圖1局面是呂欽執紅棋與許銀川在2002年3月超級排位賽冠亞軍決戰之第2局（第1局許銀川獲勝），由進兵對卒底包布局弈成，現在輪到紅方走子：

　　1. 士六進五　…………

紅方另有俥九平八的選擇，但黑棋車9平4，炮五進四!?士4進5，炮五平一，車4進6！（亦可馬8進9）相三

黑方　許銀川

紅方　呂　欽

（圖1）

進五，馬2進4，紅棋雖然多兵但黑方子力活躍，紅方無益。

　　1.…………　　車9平4　　　2.炮五進四　士4進5

　　3.炮五平一　馬8進9　　　4.俥二進四　卒3進1

黑方如果不逃過河卒，改走：一、車4進4，則紅炮八進二！車4退1（如走車4平8，炮八平二，紅舒展），炮八平九，馬2進1，炮一平九，紅方先奪得一子，黑方較難接受；二、卒7進1，則紅俥二平七，車4進2，炮一退二，紅方有物質實利。

　　5.炮八進二　包8平7　　　6.傌九進七　…………

看官請注意，紅邊馬吃卒並非是漏著（黑包7進4叫殺得傌），而正是「棄子爭先」的靈活應用。

　　6.…………　　包7進4　　　7.相七進五　包7平3

　　8.俥二平七　前包平4　　　9.俥九平六　車1進2

10. 炮八退二　…………

以前紅方是走俥七進二，黑車４進４，俥七平八，馬２
進４，炮一退二，包３平４！紅方形勢不合理想。現在紅方
退炮，是一個改進。

10. …………　車４進１

高車似存疑問。改走包３進２，紅俥七平八，馬２進
３，傌三進四，包４進２，兵五進一，包４退４，雙方互存顧
忌。

11. 傌三進四　包４平９　　12. 俥六進七　士５進４

13. 傌四進六　包３進２

另若改走包９退２，紅傌六進八，馬２進４，炮八平
六，包９平３，俥七平六，士６進５，兵五進一，紅方機會
較多。

14. 炮八進四　士６進５　　15. 炮八平五　將５平６

16. 俥七平四　將６平５　　17. 俥四平八　馬２進４

18. 俥八進四　車１平２

黑方為解危急，棄還一子，以爭取有對抗機會。若改走
馬４進２逃，紅傌六進七厲害。

19. 俥八平七！　…………

「高！實在是高！」高手精湛技藝，真是既「帥呆」又
「酷斃」。紅方如俥八平六吃馬，包９平１，黑車雙包有攻
勢。

19. …………　將５平６（圖２）

20. 炮五平六！…………

圖２局面下，紅方留下明俥防備黑棋車雙包的侵襲，精
警著法。

20. ………… 　車 2 退 2

21. 兵九進一 …………

如此細緻，誠令人嘆為觀止。

21. ………… 　包 3 平 2

22. 炮六進二 　包 2 進 5

23. 炮一平九 　包 9 退 2

24. 俥七退四 　將 6 平 5

如改走馬 9 進 8，紅炮九退一或俥七平二，黑棋仍處下風。

黑方　許銀川

紅方　呂　欽

（圖 2）

25. 炮六平九 　馬 9 進 8

26. 傌六進七 　車 2 進 2

27. 前炮進一 　車 2 平 1 　　28. 前炮平八 　象 5 進 3

防避紅棋傌七進六立有殺勢。

29. 炮九退一 　馬 8 退 9 　　30. 炮九平一 　車 1 平 3

31. 炮八平三 …………

打象以後，紅方之優勢已擴展為勝勢。

31. ………… 　包 2 平 1 　　32. 仕五進六 …………

攻不忘守，細膩。

32. ………… 　車 3 平 2 　　33. 俥七進一 　車 2 進 7

34. 帥五進一 　車 2 退 1 　　35. 帥五退一 　車 2 進 1

36. 帥五進一 　包 1 平 6 　　37. 俥七平二 …………

棋諺有云「有炮須留他家士」，紅平俥妙噫。

37. ………… 　車 2 退 1 　　38. 帥五退一 　車 2 平 9

39. 俥二平八 　包 6 退 7 　　40. 炮一平七 　車 9 平 3

41. 炮七退一　包6退1　　42. 俥八平一　馬9退7

43. 俥一平四　包6進1　　44. 炮三退三

黑方放棄續弈。

「嶺南雙雄」各勝一局，場面精彩紛呈；以下用超快棋加賽，結果許銀川獲勝。

香港棋刊《香江象棋》曾贊譽「嶺南雙雄」曰：「臥龍鳳雛，盡在廣東」，信不虛也！

本書到這裡就告一段落了。

全書殺青後如釋重負，耳畔又遙聞泉城濟南即將啟動之（2002年全國象棋團體賽）金戈鐵馬之聲……隨後不久還有第二屆 BGN 世界象棋挑戰賽、第二屆全國體育大會、2002年全國象棋個人賽等等賽事。

眾看官，且拭目以待，準備欣賞名手新的佳構吧！

作 者 簡 介

　　言穆江　1952 年 11 月出生於南京市下關永寧街，因南京舊稱江寧府，故取名「穆江」（「穆」是排輩）。日前閱《新民晚報》文章，云「屬龍者名字上最好用三點水旁」，家嚴若泉下有知，要爲他的取名得當自我陶醉了。

　　6 歲由父親啓蒙學象棋，少年時在常熟讀書。20 世紀六七十年代當地棋風頗盛，老一輩名手如惠頌祥、甘雨時，中青年好手有朱濤生、陳德明、鄧永明、金保等，受其薰陶，尤以惠頌祥、陳德明指導最多。

　　1974 年春江蘇省象棋隊重建時進隊集訓，同年 8 月在全國個人賽上獲第十七名。

　　1976 年至 1987 年間參加全國團體賽，江蘇隊曾 6 次進入前 6 名。在全國個人賽較突出的成績是 1980 年第六、1981 年第九、1983 年第八名。

　　1981 年冬赴泰國參加第一屆亞洲城市名手賽獲第六。曾於 1981 年春赴香港、1983 年夏赴新加坡參加象棋表演賽。1995 年春因家事赴台灣一個多月，閒來與台灣各地棋友交流表演多場。

　　20 世紀 80 年代初兼任江蘇隊教練，1993 年晉升高級教練，並被評選爲當年度「江蘇省十佳教練員」，1994 年春榮獲國家體育頒發的「國家體育運動榮譽獎章」。

　　著有《胡榮華東南轉戰錄》、《象棋攻防戰術》、《象

棋戰術探秘》、《象棋名流精華》、《逐鹿中盤》、《象棋入門一月通》等，寫作字數逾百萬。其中《象棋攻防戰術》一書，累計印數約 25 萬冊。

大展出版社有限公司
品冠文化出版社

圖書目錄

地址：台北市北投區(石牌)　　　電話：(02) 28236031
　　　致遠一路二段 12 巷 1 號　　　　　　28236033
郵撥：01669551＜大展＞　　　　　　　　28233123
　　　19346241＜品冠＞　　　傳真：(02) 28272069

·熱門新知· 品冠編號 67

1.	圖解基因與 DNA	（精）	中原英臣主編	230 元
2.	圖解人體的神奇	（精）	米山公啟主編	230 元
3.	圖解腦與心的構造	（精）	永田和哉主編	230 元
4.	圖解科學的神奇	（精）	鳥海光弘主編	230 元
5.	圖解數學的神奇	（精）	柳谷晃著	250 元
6.	圖解基因操作	（精）	海老原充主編	230 元
7.	圖解後基因組	（精）	才園哲人著	230 元
8.	圖解再生醫療的構造與未來		才園哲人著	230 元
9.	圖解保護身體的免疫構造		才園哲人著	230 元
10.	90 分鐘了解尖端技術的結構		志村幸雄著	280 元

·名人選輯· 品冠編號 671

1.	佛洛伊德	傅陽主編	200 元
2.	莎士比亞	傅陽主編	200 元
3.	蘇格拉底	傅陽主編	200 元
4.	盧梭	傅陽主編	200 元

·圍棋輕鬆學· 品冠編號 68

1.	圍棋六日通	李曉佳編著	160 元
2.	布局的對策	吳玉林等編著	250 元
3.	定石的運用	吳玉林等編著	280 元
4.	死活的要點	吳玉林等編著	250 元

·象棋輕鬆學· 品冠編號 69

| 1. | 象棋開局精要 | 方長勤審校 | 280 元 |
| 2. | 象棋中局薈萃 | 言穆江著 | 280 元 |

·生活廣場· 品冠編號 61

| 1. | 366 天誕生星 | 李芳黛譯 | 280 元 |

·女醫師系列· 品冠編號 62

·傳統民俗療法· 品冠編號 63

14. 神奇新穴療法　　　　　　　　吳德華編著　200元
15. 神奇小針刀療法　　　　　　　韋丹主編　　200元

·常見病藥膳調養叢書· 品冠編號631

1. 脂肪肝四季飲食　　　　　　　蕭守貴著　　200元
2. 高血壓四季飲食　　　　　　　秦玖剛著　　200元
3. 慢性腎炎四季飲食　　　　　　魏從強著　　200元
4. 高脂血症四季飲食　　　　　　　薛輝著　　200元
5. 慢性胃炎四季飲食　　　　　　馬秉祥著　　200元
6. 糖尿病四季飲食　　　　　　　王耀獻著　　200元
7. 癌症四季飲食　　　　　　　　　李忠著　　200元
8. 痛風四季飲食　　　　　　　　魯焰主編　　200元
9. 肝炎四季飲食　　　　　　　　王虹等著　　200元
10. 肥胖症四季飲食　　　　　　　李偉等著　　200元
11. 膽囊炎、膽石症四季飲食　　　謝春娥著　　200元

·彩色圖解保健· 品冠編號64

1. 瘦身　　　　　　　　　　　　主婦之友社　300元
2. 腰痛　　　　　　　　　　　　主婦之友社　300元
3. 肩膀痠痛　　　　　　　　　　主婦之友社　300元
4. 腰、膝、腳的疼痛　　　　　　主婦之友社　300元
5. 壓力、精神疲勞　　　　　　　主婦之友社　300元
6. 眼睛疲勞、視力減退　　　　　主婦之友社　300元

·休閒保健叢書· 品冠編號641

1. 瘦身保健按摩術　　　　　　　聞慶漢主編　200元
2. 顏面美容保健按摩術　　　　　聞慶漢主編　200元
3. 足部保健按摩術　　　　　　　聞慶漢主編　200元
4. 養生保健按摩術　　　　　　　聞慶漢主編　280元

·心想事成· 品冠編號65

1. 魔法愛情點心　　　　　　　　結城莫拉著　120元
2. 可愛手工飾品　　　　　　　　結城莫拉著　120元
3. 可愛打扮 & 髮型　　　　　　 結城莫拉著　120元
4. 撲克牌算命　　　　　　　　　結城莫拉著　120元

·少年偵探· 品冠編號66

1. 怪盜二十面相　　（精）江戶川亂步著　特價189元
2. 少年偵探團　　　（精）江戶川亂步著　特價189元

・武 術 特 輯・大展編號 10

5

・彩色圖解太極武術・ 大展編號 102

14. 精簡陳式太極拳 8 式、16 式	黃康輝編著	220 元
15. 精簡吳式太極拳 <36 式拳架・推手>	柳恩久主編	220 元
16. 夕陽美功夫扇	李德印著	220 元
17. 綜合 48 式太極拳＋VCD	竺玉明編著	350 元
18. 32 式太極拳（四段）	宗維潔演示	220 元
19. 楊氏 37 式太極拳＋VCD	趙幼斌著	350 元
20. 楊氏 51 式太極劍＋VCD	趙幼斌著	350 元

・國際武術競賽套路・ 大展編號 103

1. 長拳	李巧玲執筆	220 元
2. 劍術	程慧琨執筆	220 元
3. 刀術	劉同為執筆	220 元
4. 槍術	張躍寧執筆	220 元
5. 棍術	殷玉柱執筆	220 元

・簡化太極拳・ 大展編號 104

1. 陳式太極拳十三式	陳正雷編著	200 元
2. 楊式太極拳十三式	楊振鐸編著	200 元
3. 吳式太極拳十三式	李秉慈編著	200 元
4. 武式太極拳十三式	喬松茂編著	200 元
5. 孫式太極拳十三式	孫劍雲編著	200 元
6. 趙堡太極拳十三式	王海洲編著	200 元

・導引養生功・ 大展編號 105

1. 疏筋壯骨功＋VCD	張廣德著	350 元
2. 導引保建功＋VCD	張廣德著	350 元
3. 頤身九段錦＋VCD	張廣德著	350 元
4. 九九還童功＋VCD	張廣德著	350 元
5. 舒心平血功＋VCD	張廣德著	350 元
6. 益氣養肺功＋VCD	張廣德著	350 元
7. 養生太極扇＋VCD	張廣德著	350 元
8. 養生太極棒＋VCD	張廣德著	350 元
9. 導引養生形體詩韻＋VCD	張廣德著	350 元
10. 四十九式經絡動功＋VCD	張廣德著	350 元

・中國當代太極拳名家名著・ 大展編號 106

1. 李德印太極拳規範教程	李德印著	550 元
2. 王培生吳式太極拳詮真	王培生著	500 元
3. 喬松茂武式太極拳詮真	喬松茂著	450 元
4. 孫劍雲孫式太極拳詮真	孫劍雲著	350 元

5. 王海洲趙堡太極拳詮真	王海洲著	500元
6. 鄭琛太極拳道詮真	鄭琛著	450元
7. 沈壽太極拳文集	沈壽著	630元

・古代健身功法・大展編號107

1. 練功十八法	蕭凌編著	200元
2. 十段錦運動	劉時榮編著	180元
3. 二十八式長壽健身操	劉時榮著	180元
4. 三十二式太極雙扇	劉時榮著	160元
5. 龍形九勢健身法	武世俊著	180元

・太極跤・大展編號108

1. 太極防身術	郭慎著	300元
2. 擒拿術	郭慎著	280元
3. 中國式摔角	郭慎著	350元

・原地太極拳系列・大展編號11

1. 原地綜合太極拳24式	胡啟賢創編	220元
2. 原地活步太極拳42式	胡啟賢創編	200元
3. 原地簡化太極拳24式	胡啟賢創編	200元
4. 原地太極拳12式	胡啟賢創編	200元
5. 原地青少年太極拳22式	胡啟賢創編	220元
6. 原地兒童太極拳10捶16式	胡啟賢創編	180元

・名師出高徒・大展編號111

1. 武術基本功與基本動作	劉玉萍編著	200元
2. 長拳入門與精進	吳彬等著	220元
3. 劍術刀術入門與精進	楊柏龍等著	220元
4. 棍術、槍術入門與精進	邱丕相編著	220元
5. 南拳入門與精進	朱瑞琪編著	220元
6. 散手入門與精進	張山等著	220元
7. 太極拳入門與精進	李德印編著	280元
8. 太極推手入門與精進	田金龍編著	220元

・實用武術技擊・大展編號112

1. 實用自衛拳法	溫佐惠著	250元
2. 搏擊術精選	陳清山等著	220元
3. 秘傳防身絕技	程崑彬著	230元
4. 振藩截拳道入門	陳琦平著	220元

5. 實用擒拿法	韓建中著	220元
6. 擒拿反擒拿88法	韓建中著	250元
7. 武當秘門技擊術入門篇	高翔著	250元
8. 武當秘門技擊術絕技篇	高翔著	250元
9. 太極拳實用技擊法	武世俊著	220元
10. 奪凶器基本技法	韓建中著	220元
11. 峨眉拳實用技擊法	吳信良著	300元
12. 武當拳法實用制敵術	賀春林主編	300元
13. 詠春拳速成搏擊術訓練	魏峰編著	280元
14. 詠春拳高級格鬥訓練	魏峰編著	280元
15. 心意六合拳發力與技擊	王安寶編著	220元

・中國武術規定套路・大展編號113

1. 螳螂拳	中國武術系列	300元
2. 劈掛拳	規定套路編寫組	300元
3. 八極拳	國家體育總局	250元
4. 木蘭拳	國家體育總局	230元

・中華傳統武術・大展編號114

1. 中華古今兵械圖考	裴錫榮主編	280元
2. 武當劍	陳湘陵編著	200元
3. 梁派八卦掌（老八掌）	李子鳴遺著	220元
4. 少林72藝與武當36功	裴錫榮主編	230元
5. 三十六把擒拿	佐藤金兵衛主編	200元
6. 武當太極拳與盤手20法	裴錫榮主編	220元
7. 錦八手拳學	楊永著	280元
8. 自然門功夫精義	陳懷信編著	500元
9. 八極拳珍傳	王世泉著	330元
10. 通臂二十四勢	郭瑞祥主編	280元
11. 六路真跡武當劍藝	王恩盛著	230元

・少 林 功 夫・大展編號115

1. 少林打擂秘訣	德虔、素法編著	300元
2. 少林三大名拳 炮拳、大洪拳、六合拳	門惠豐等著	200元
3. 少林三絕 氣功、點穴、擒拿	德虔編著	300元
4. 少林怪兵器秘傳	素法等著	250元
5. 少林護身暗器秘傳	素法等著	220元
6. 少林金剛硬氣功	楊維編著	250元
7. 少林棍法大全	德虔、素法編著	250元
8. 少林看家拳	德虔、素法編著	250元
9. 少林正宗七十二藝	德虔、素法編著	280元

10. 少林瘋魔棍闡宗　　　　　馬德著　250元
11. 少林正宗太祖拳法　　　　高翔著　280元
12. 少林拳技擊入門　　　　劉世君編著　220元
13. 少林十路鎮山拳　　　　吳景川主編　300元
14. 少林氣功祕集　　　　釋德虔編著　220元
15. 少林十大武藝　　　　吳景川主編　450元
16. 少林飛龍拳　　　　　　劉世君著　200元
17. 少林武術理論　　　　徐勤燕等著　200元
18. 少林武術基本功　　　徐勤燕編著　200元

・迷蹤拳系列・ 大展編號 116

1. 迷蹤拳（一）+VCD　　　李玉川編著　350元
2. 迷蹤拳（二）+VCD　　　李玉川編著　350元
3. 迷蹤拳（三）　　　　　李玉川編著　250元
4. 迷蹤拳（四）+VCD　　　李玉川編著　580元
5. 迷蹤拳（五）　　　　　李玉川編著　250元
6. 迷蹤拳（六）　　　　　李玉川編著　300元
7. 迷蹤拳（七）　　　　　李玉川編著　300元
8. 迷蹤拳（八）　　　　　李玉川編著　300元

・截拳道入門・ 大展編號 117

1. 截拳道手擊技法　　　　舒建臣編著　230元
2. 截拳道腳踢技法　　　　舒建臣編著　230元
3. 截拳道擒跌技法　　　　舒建臣編著　230元
4. 截拳道攻防技法　　　　舒建臣編著　230元
5. 截拳道連環技法　　　　舒建臣編著　230元
6. 截拳道功夫匯宗　　　　舒建臣編著　230元

・少林傳統功夫 漢英對照系列・ 大展編號 118

1. 七星螳螂拳－白猿獻書　　　耿軍著　180元
2. 七星螳螂拳－白猿孝母　　　耿軍著　180元

・道 學 文 化・ 大展編號 12

1. 道在養生：道教長壽術　　　郝勤等著　250元
2. 龍虎丹道：道教內丹術　　　　郝勤著　300元
3. 天上人間：道教神仙譜系　　黃德海著　250元
4. 步罡踏斗：道教祭禮儀典　　張澤洪著　250元
5. 道醫窺秘：道教醫學康復術　王慶餘等著　250元
6. 勸善成仙：道教生命倫理　　　李剛著　250元
7. 洞天福地：道教宮觀勝境　　沙銘壽著　250元

10

國家圖書館出版品預行編目資料

象棋中局薈萃／言穆江　著
　　　——初版，——臺北市，品冠文化，2007〔民96〕
　　　面；21公分，——（象棋輕鬆學；2）
　　　ISBN 978-957-468-509-7（平裝）

　　1. 象棋
997.12　　　　　　　　　　　　　　　　95022843

象棋中局薈萃

ISBN-13：978-957-468-509-7
ISBN-10：　　957-468-509-8

著　　　者／言穆中
審　　　校／方長勤
責任編輯／劉　虹　譚學軍
發行人／蔡孟甫
出版者／品冠文化出版社
社　　　址／台北市北投區（石牌）致遠一路2段12巷1號
電　　　話／（02）28233123・28236031・28236033
傳　　　眞／（02）28272069
郵政劃撥／19346241
網　　　址／www.dah-jaan.com.tw
E-mail／service@dah-jaan.com.tw
承印者／高星印刷品行
裝　　　訂／建鑫印刷裝訂有限公司
排版者／弘益電腦排版有限公司
授權者／湖北科學技術出版社
初版1刷／2007年（民96年）2月

定　價／280元

●本書若有破損、缺頁敬請寄回本社更換●